L'ACADÉMIE ROYALE
DE PEINTURE
ET DE SCULPTURE

CHEZ LES MÊMES ÉDITEURS :

OUVRAGES DE L. VITET

DE L'ACADÉMIE FRANÇAISE

Format in-8°

LE LOUVRE, essai historique, revu et augmenté (*sous presse*). 1 vol.

L'ÉGLISE NOTRE-DAME DE NOYON, essai archéologique, suivi d'Études sur les monuments et sur la musique du moyen âge (*sous presse*)... 1 —

Format grand in-18

LA LIGUE, scènes historiques. — *Les États de Blois — Histoire de la Ligue — les Barricades — la Mort de Henri III*, précédées des ÉTATS D'ORLÉANS, scènes historiques. Nouvelle édition, revue et corrigée............ 2 —

ESSAIS HISTORIQUES ET LITTÉRAIRES (*sous presse*)............ 1 —

HISTOIRE DE DIEPPE. Nouvelle édition, revue et augmentée (*sous presse*).. 1 —

Paris. Imp. PILLET fils aîné, rue des Grands-Augustins, 5.

L'ACADÉMIE ROYALE

DE PEINTURE

ET

DE SCULPTURE

ÉTUDE HISTORIQUE

PAR

L. VITET

DE L'ACADÉMIE FRANÇAISE

PARIS

MICHEL LÉVY FRÈRES, LIBRAIRES-ÉDITEURS

RUE VIVIENNE, 2 BIS

—

1861

Tous droits réservés

AVANT-PROPOS

Quelle était sous l'ancien régime, notamment dans les deux derniers siècles, la condition de nos artistes, et en particulier de nos Sculpteurs et de nos Peintres? Peu de gens aujourd'hui pourraient le dire exactement. On ne connaît ni les obstacles auxquels ils avaient affaire, ni les luttes qu'ils devaient soutenir, ni le genre de secours et de protection qui leur était assuré. Tout au plus se rappelle-t-on qu'il existait alors une puissante Académie exerçant sur le monde des arts un empire à peu près souverain; mais l'origine de cette institution, ses phases successives, ses divers caractères, les variations de son

crédit et de son influence, qui s'en doute aujourd'hui? C'est une histoire oubliée. Personne, jusqu'à ces derniers temps, n'a pris la peine d'y regarder de près, et le peu qu'on en trouve çà et là dans les livres n'est qu'un tissu d'énigmes, de méprises et de contradictions.

Peut-on combler cette lacune? Peut-on rétablir aujourd'hui la vérité des faits et remettre en lumière cet épisode si mal connu? De précieux documents récemment publiés nous ont donné l'idée d'en faire au moins la tentative.

Notre essai a déjà vu le jour, mais par fragments, presque sans ordre, et dans un recueil qui n'a guère de publicité que hors des frontières de France. Pour le public français, c'est donc un travail nouveau. Nous l'avons néanmoins coordonné et refondu. Puis, pour le rendre moins indigne d'une sérieuse attention, nous n'avons épargné ni les pièces justificatives, ni les documents historiques.

Une seule de ces pièces, la première, est vrai-

ment inédite; les autres ont été publiées il y a près de deux siècles; mais elles sont aujourd'hui si rares, qu'on a grand'peine à les trouver même dans nos dépôts publics. L'occasion nous a semblé bonne de les réimprimer. Nous donnons en entier tous les titres et toutes les pièces judiciaires que l'Académie elle-même avait fait publier en 1693 pour constater et défendre ses droits. A ce dossier de l'Académie nous ajoutons, comme Appendice, une partie du dossier de ses adversaires, c'est-à-dire les derniers règlements et les derniers statuts des Maîtres Peintres et Sculpteurs.

Il est enfin un autre document que nous plaçons à la fin du volume et qui n'est pas le complément le moins utile d'une histoire de l'Académie de Peinture et de Sculpture. C'est la liste chronologique de tous ses membres, depuis sa fondation jusqu'au jour de sa suppression, c'est-à-dire, en réalité, la liste de tous nos principaux Peintres et Sculpteurs pendant un inter-

valle de cent quarante-cinq ans. Ce long dénombrement est dû aux patientes recherches de M. Duvivier, de l'École des beaux-arts, qui déjà, de concert avec M. Dussieux, a fait paraître une liste semblable dans les *Archives de l'art français*. Il a eu l'obligeance de reviser lui-même son travail, ce qui nous permet de le reproduire ici avec de nombreuses additions et un nouveau degré d'exactitude.

On nous demandera peut-être à quels lecteurs nous destinons cette étude historique corroborée de tant de preuves? Est-ce donc aux seuls érudits? non; la plupart de ces pièces, quelque aride qu'en soit la lecture, peuvent intéresser ceux-là même qui veulent lire et non pas étudier. En glissant sur les formules de procédure, sur les redondances judiciaires, on trouve au fond de ce grimoire des traits vivants, pour ainsi dire, qui, mieux que le meilleur récit, font comprendre et sentir les questions qui troublaient alors le domaine des arts, les plaies qu'il fallait guérir et

le genre de remèdes que l'Académie seule pouvait y apporter. Ces pièces ne confirment pas seulement, elles complètent notre travail. Quant à ce travail lui-même, il a la prétention d'être accessible à tous; mais il faut, pour y prendre goût, aimer un peu notre art français, notre art du dix-septième et du dix-huitième siècle. C'est pour ceux qui se plaisent à un commerce intime avec Le Sueur, qui chez Le Brun lui-même voient autre chose que des défauts, qui se laissent, au besoin, charmer par Watteau, par Greuze ou par Chardin, c'est pour ceux-là que nous avons pris la peine de démêler le fil de cette histoire. Qu'importerait de voir un peu plus clair et dans la vie de nos artistes et dans l'ancienne institution qui les a protégés, si pour notre art lui-même nous ne sentions qu'indifférence ou que dédain!

Nous adressons donc ces pages aux vrais amis de l'École française dans le passé, dans le présent, et même aussi dans l'avenir; car, on le verra tout

à l'heure, nous ne cherchons pas ici un vain plaisir d'archéologue, nous poursuivons un but pratique. C'est avant tout dans l'intérêt de la jeunesse qui, encore aujourd'hui, se voue non sans ardeur à l'art de sculpter et de peindre, c'est pour la diriger dans une voie meilleure, pour la sauver de ses entraînements, que nous voulons qu'on étudie et qu'on connaisse à fond l'histoire de notre ancienne Académie.

<div style="text-align:right">L. V.</div>

L'ACADÉMIE ROYALE

DE PEINTURE

ET

DE SCULPTURE

INTRODUCTION

L'Académie royale de peinture et de sculpture ne fut pas supprimée dès le début de la révolution. La veille du 10 août elle existait encore; on y tenait séance; tout s'y passait, à peu de chose près, dans l'ordre accoutumé. Les professeurs faisaient leurs cours; les lauréats partaient pour Rome; la compagnie se recrutait selon son droit et son usage; en mars et en juin 1791 deux académiciens avaient été élus [1],

1. Deseine, le 26 mars; Forty, le 25 juin.

et en juillet 1792 on procédait encore à la nomination et d'un nouveau recteur [1] et de cinq ou six professeurs nouveaux [2].

Comment pendant ces trois années, si promptes à tout détruire, lorsque de tous côtés, dans l'industrie, dans les finances, dans la justice, dans l'administration, tout était mis à neuf, personne n'avait-il pris la peine de renverser aussi cette vieille institution qui depuis plus d'un siècle gouvernait les beaux-arts? Était-elle populaire? Tant s'en faut : elle avait double titre à ne pas l'être, et comme corps honorifique et comme corps enseignant. Il semblait donc qu'au premier choc elle aurait dû tomber. Comment la laissait-on vivre? D'où venait cet oubli ou ce ménagement?

D'abord, il faut le reconnaître, si nombreuse et si agitée que soit la classe des artistes, ce n'est jamais en son nom ni dans son intérêt, jamais pour obéir à ses passions ou à ses théories, que se font les révolutions. A ces heures solennelles la question capitale n'est pas la question du beau. Les sociétés ébranlées sur leurs bases commencent par résoudre de tout autres problèmes. Il n'y a donc rien d'étonnant que ni l'assemblée constituante, ni l'assemblée législative n'aient fait aux

1. Pajou.
2. David, Houdon, Regnault, Déjoux, Berthelemy, — plus Bachelier, nommé le même jour (7 juillet) adjoint à recteur.

arts et aux artistes l'honneur de s'occuper d'eux. Les pétitions plus ou moins violentes qui demandèrent, après la nuit du 4 août, les unes la réforme, les autres la destruction non-seulement de l'Académie de peinture et de sculpture, mais de sa sœur cadette, l'Académie d'architecture, reçurent un accueil assez indifférent, et sans les repousser, l'assemblée ajourna sa réponse. Elle rendit un décret qui chargeait les académies elles-mêmes de lui donner des avis, des idées, des projets de réforme, et de lui faire savoir, *à la majorité des suffrages*, s'il fallait les détruire, les refondre ou les conserver. L'assemblée n'en usait pas ainsi pour les démolitions qui lui tenaient au cœur. C'était faire de bonne grâce l'aveu de son incompétence. Et en effet rien ne lui était plus étranger que ces sortes de questions. Tous ses membres, depuis les plus obscurs jusqu'aux plus éloquents, avaient des opinions, des idées arrêtées sur les meilleurs moyens de constituer l'État, de rendre le peuple heureux et de régénérer l'espèce humaine, mais pas un d'eux, cela se comprend, n'avait seulement songé à imaginer des méthodes pour enseigner à mieux peindre et à mieux dessiner. Les deux académies une fois investies de ce droit de consultation et chargées de prononcer sur leur sort, en prirent à leur aise et se hâtèrent lentement. Le public ne les stimulait pas ; son attention était ailleurs. Voilà comment

pendant ces trois années elles furent tolérées et provisoirement maintenues.

Ajoutons une autre raison. Ces anciennes associations, bien que fondées sous Louis XIV, avaient une constitution plus libérale qu'on ne pense. Par la manière dont leurs statuts avaient été réglés, par le nombre illimité de leurs membres, par les éléments divers dont elles se composaient, par la multiplicité des degrés introduits dans leur hiérarchie, elles étaient aristocratiques seulement au sommet, et presque démocratiques à la base; elles n'avaient pour adversaires déclarés et irréconciliables que le menu peuple des artistes; dans les rangs intermédiaires elles avaient des soutiens, des clients, des appuis naturels; elles étaient la noblesse des beaux-arts, mais elles en étaient aussi le tiers état.

Supposez que notre Académie actuelle eût existé en 1789, il est presque certain que, malgré l'autorité des noms les plus illustres et des plus incontestables talents, elle aurait de bonne heure succombé. Pourquoi? Parce qu'en restaurant l'édifice on n'en a conservé que la partie supérieure, et qu'ainsi établie, l'Académie nouvelle n'est pas directement en contact avec la masse des artistes. Elle n'a aucun moyen de grouper autour d'elle et de s'attacher par les liens de l'adoption tous ces jeunes talents qui naissent et gran-

dissent chaque jour, et à qui l'avenir appartient. Au lieu de s'en former une famille, de leur faire aimer son drapeau en les mariant à sa fortune, de calmer leurs prétentions en les nourrissant d'espérances, elle les pousse, contre son gré sans doute, mais enfin elle les pousse, d'abord à l'indépendance, puis à l'hostilité, et bientôt on les voit se créer en dehors d'elle, peu importe comment, par l'exagération de leurs défauts aussi bien que de leurs qualités, une notabilité qu'il faudrait trop attendre en la cherchant par de meilleurs moyens. Cet isolement n'a, par le temps qui court, que des inconvénients ; en 1789 il aurait eu des dangers, et l'institution serait morte du vivant même de la monarchie.

On s'imagine en général qu'entre notre Académie des beaux-arts et les anciennes compagnies dont elle est l'héritière il n'y a d'autres différences qu'un changement de nom et quelques modifications plus apparentes que réelles, telles que la réunion des architectes avec les sculpteurs et les peintres, ou bien la division de l'Académie et de l'École, lesquelles jadis étaient confondues ; il s'en faut que ce soit là leurs seuls traits de dissemblance. Qu'on soit académicien au palais de l'Institut et professeur à quelques pas de là, au palais des beaux-arts, au lieu d'être à la fois, dans un même local, professeur et académicien, l'enseignement restant le même, rien n'est changé au fond des choses ;

mais ce qui est plus important, et ce qu'on perd de vue, ce que peu de gens du moins se rappellent, c'est qu'autrefois les académiciens n'étaient pas tous égaux et ne jouissaient pas tous des mêmes droits, des mêmes prérogatives. Il y avait entre eux des degrés, degrés qui étaient franchis tantôt par l'élection, tantôt par l'ancienneté; leur nombre, limité seulement dans les rangs supérieurs et illimité dans les autres, pouvait, par une élasticité souvent heureuse, s'étendre ou se restreindre au besoin, de telle sorte qu'il y avait toujours place pour un talent vraiment digne d'être admis. Ce sont là de sérieuses différences, des différences de principe, qui modifient profondément le caractère, les devoirs et l'influence de semblables institutions.

Aujourd'hui, que ferait David parti pour Rome élève et pensionnaire, et rentrant à Paris trois ans après avec son tableau des *Horaces?* Malgré l'éclat de ce début, malgré les faveurs de la mode, le hasard pourrait faire que l'Académie fût au complet, et que pendant dix ans peut-être pas un des quatorze membres de la section de peinture ne fût d'humeur à quitter ce monde pour faire place au nouveau venu. Ne pouvant forcer le sanctuaire, quelle tentation d'élever autel contre autel; et une fois la lutte engagée, quelle puissance qu'un tel homme, soutenu par un tel mouvement d'opinion! En 1780, au contraire, la porte

était ouverte, il n'y avait qu'à entrer. Eût-il été cent fois plus novateur, du moment qu'il avait fait ses preuves, les plus vieux, les plus encroûtés professeurs, les plus ennemis de son style n'auraient jamais osé lui refuser un titre aussi modeste que celui d'*agréé*. Avec un talent notoire, il était, pour ainsi dire, élu de droit; et une fois *agréé*, il faisait partie du corps, sa carrière était faite. Trois ans plus tard, en 1783, toujours sans contestation possible, il devenait académicien; que lui manquait-il? les dignités académiques. Il avait au-dessus de lui les trente chefs de la compagnie, les membres à titre d'office, les officiers, comme on disait alors; il n'était ni *ancien*, ni *professeur*, ni *adjoint à recteur*, ni *recteur* à plus forte raison; mais la patience lui était facile, il était académicien. Il jouissait des priviléges attachés à ce titre, il en avait le brevet, et peu à peu il en prenait l'esprit. C'est seulement après le 10 août, en qualité de jacobin, qu'il devait renier son titre à la tribune; jusque-là, il l'avait pris au sérieux. Tout en gardant son franc parler sur les routines académiques, tout en se permettant des railleries d'atelier sur quelques-uns de ses confrères, il respectait l'institution. Sûr de la gouverner un jour, il ne songeait pas à la détruire, pas plus qu'un colonel ne songe à détruire l'armée. Et en effet c'était une armée qu'un corps académique ainsi divisé par grades plus

ou moins galonnés; l'Académie actuelle, au contraire, est un état-major portant seul l'uniforme pendant que le corps d'armée est en habit bourgeois.

On comprend qu'une organisation si largement fondée et soutenue par tant d'intérêts divers ne devait pas tomber du premier coup. Mais ce qui avait fait sa force jusque-là, ce qui, à son insu, la soutenait encore, le principe hiérarchique, était précisément, en 1791, au moment où l'Assemblée interrogeait les académies, ce dont personne ne voulait plus. Les *officiers* eux-mêmes ne le défendaient pas, ils avaient trop à cœur de se montrer bons citoyens, de déposer leurs priviléges sur l'autel de la patrie. Maintenir une inégalité quelque part, reconnaître des rangs, des degrés entre académiciens, c'eût été méconnaître les saintes lois de la nature. Le projet de réforme, dressé, délibéré, voté dans les deux compagnies, à la majorité de tous les membres petits et grands (ainsi l'avait voulu l'Assemblée), ce projet ne réformait rien, ne corrigeait aucun abus, ne supprimait aucune imperfection, aucun vice de l'enseignement, il déplaçait le pouvoir, et voilà tout; donner à tous ce qu'avaient quelques-uns, tout maintenir en place, excepté les personnes, tel était, en propres termes, le résumé du projet.

Un seul homme, qui n'était à cette époque d'aucune académie, bien que déjà il fît des beaux-arts sa princi-

pale étude, M. Quatremère de Quincy, osa prendre fait et cause pour ce malheureux principe hiérarchique que tout le monde abandonnait. Trois excellents écrits publiés successivement par lui [1] traitèrent la question sous toutes ses faces. Signalant sans pitié ce qu'il y avait de défectueux dans les anciennes constitutions des deux compagnies, il insistait énergiquement pour qu'on en respectât les bases. Supprimez, disait-il, cette confusion de l'Académie et de l'École qui constitue les mêmes hommes professeurs et juges de leurs élèves; ne concentrez pas dans quelques mains cet exorbitant pouvoir; il détruit la liberté morale des arts; mais conservez des rangs, graduez les ambitions, échelonnez les espérances, ne renoncez pas au moyen d'accueillir et de récompenser les mérites les plus divers et les plus inégaux, intéressez à votre institution la masse entière des artistes, et ne leur donnez pas plus l'égalité des droits et du pouvoir qu'ils ne peuvent vous promettre l'égalité des talents.

1. *Considérations sur les arts du dessin en France*, suivies d'un plan d'académie ou d'école publique et d'un système d'encouragement, par M. Quatremère de Quincy; in-8°, 168 p. Paris, 1791.
Suite aux considérations sur les arts du dessin en France, ou Réflexions critiques sur le projet de statuts et règlement de la majorité de l'Académie de peinture et de sculpture; in-8°, 49 pages. Paris, 1791.
Seconde suite aux considérations sur les arts du dessin, au projet de règlement pour l'école publique des arts du dessin; in-8°, 113 pages. Paris, 1791.

C'était prêcher dans le désert. Brochures d'aristocrate, on n'y fit pas attention. L'assemblée législative n'hésitait qu'entre le projet de la *majorité* et un autre projet plus égalitaire encore, lorsque survint la convention, qui coupa court à ces incertitudes en supprimant purement et simplement les deux académies.

Ce ne fut qu'en 1803, après dix ans d'intervalle, que l'idée put renaître d'établir une académie spéciale des beaux-arts, composée seulement d'artistes. Cette idée n'était qu'en germe dans le premier essai d'Institut ébauché par la constitution de l'an III : la peinture, la sculpture et l'architecture y trouvaient bien leur place, mais confondues, pêle-mêle, dans une même classe, avec la poésie, la grammaire et les antiquités. Cet amalgame fut brisé par le premier consul. Cherchant à exhumer autant qu'il était en lui les débris du passé, il fit sortir de leurs ruines, sous les titres nouveaux de deuxième et troisième classe de l'Institut, et l'Académie française, et l'Académie des inscriptions; la quatrième classe fut destinée à restaurer, en les réunissant, les ex-académies d'architecture, de peinture et de sculpture.

Le temps avait marché depuis dix ans; pas assez cependant pour que ces compagnies pussent être rétablies sur leurs anciennes bases. Les idées hiérarchiques n'avaient repris faveur qu'en politique seulement;

dans le champ de la science et de l'art, entre académiciens, les degrés n'étaient pas possibles ; ils l'étaient d'autant moins qu'au sein des autres classes du nouvel Institut cette inégalité n'étant pas nécessaire et n'ayant jamais existé, la symétrie du corps en eût été détruite. On n'y songea donc pas ; on fit un compromis entre les idées de 1791 et les idées de 1803, un composé d'égalité et d'aristocratie. Des académiciens tous égaux, mais en petit nombre et en nombre invariable, une sorte de patriciat de maîtres et de vétérans, puis, au bas de l'échelle, de simples écoliers admis à se faire artistes à leurs risques et périls, avec la seule perspective d'un grand prix et la chance, en le remportant, d'être pensionnés pendant quatre ou cinq ans, mais sans autre secours, sans noviciat, sans agrégation, telle fut la combinaison d'où sortirent et la quatrième classe de l'Institut et l'École spéciale des beaux-arts. Pas plus sous le consulat que sous la constituante la voix de M. Quatremère n'avait pu être écoutée. On conservait ce qu'il voulait détruire, on supprimait ce qu'il voulait sauver. Les imperfections principales qu'il avait signalées dans les deux académies étaient consacrées à nouveau, et on mettait à néant ce qui était, selon lui, la partie la plus vitale de leur organisation.

D'où étaient nées, comment s'étaient fondées et si

longtemps maintenues ces deux célèbres compagnies, et notamment la plus ancienne et la plus considérable, l'Académie de peinture et de sculpture? Leur mécanisme hiérarchique provenait-il d'un savant calcul, d'une habile préméditation? Est-ce au génie d'un Mazarin, à la sagacité d'un Colbert qu'il faut en faire honneur? Nullement. Il s'était établi comme presque tout ce qui dure et prospère en ce monde, comme toutes les institutions qui s'enracinent chez un peuple, par des raisons de circonstances, au jour le jour, presque à l'insu de ses auteurs, sans autre prévoyance que la nécessité de lutter à armes égales contre une association rivale et oppressive, établie elle-même dans des conditions hiérarchiques.

Les incidents de cette lutte, les longues vicissitudes qu'a traversées l'Académie naissante, les obstacles sans nombre dont elle a triomphé, composent un des plus curieux chapitres de l'histoire des beaux-arts en France. Nous voudrions en tracer une esquisse. Le sujet, ce nous semble, vaut la peine qu'on l'examine, soit qu'il s'agisse d'apprécier la condition de nos artistes et les phases diverses par lesquelles ils ont passé depuis le moyen âge jusqu'à nos jours, soit qu'on veuille connaître les intimes secrets de notre école dans les deux derniers siècles, l'histoire de ses défauts et de ses qualités, si étroitement liée à l'histoire de

l'Académie, soit enfin que, jetant les yeux sur l'avenir et songeant à maintenir chez nous l'art de peindre au rang qui lui est acquis, on cherche quelques nouveaux moyens de fortifier nos études et d'en élever le niveau. Notre école a fait preuve dans un récent et solennel concours [1] d'une supériorité incontestable; mais, nous le demandons, réduite à ses forces actuelles, à ses productions d'aujourd'hui, eût-elle aussi bien triomphé? Ne doit-elle pas la meilleure part de sa victoire aux emprunts qu'elle s'est faits à elle-même en remontant de trente ans en arrière? A mesure que nous nous éloignons du temps qui a vu fleurir certains hommes formés par la dernière génération de l'ancienne Académie, ne sentons-nous pas nos forces s'amoindrir? Malgré de grands défauts, de grands écarts de goût, il y avait de la vie dans cette époque, il y en avait surtout dans son système d'émulation. Sans faire la part trop belle au passé, sans songer à le ressusciter, on peut y puiser des leçons. Mais pour s'en inspirer, il faut avant tout le connaître.

Rien n'est plus facile aujourd'hui. Jusqu'à ces derniers temps on avait les idées les plus confuses et les plus incomplètes sur l'origine et sur l'établissement de l'ancienne Académie royale de peinture et de sculp-

1. L'exposition universelle de 1855.

ture. Les documents faisaient défaut, ou n'étaient accessibles qu'aux érudits de profession. Deux ou trois pages de Sauval dans ses *Antiquités de Paris*, quelques phrases de Félibien, un récit développé mais obscur de Piganiol, et le recueil des *statuts, arrêts et lettres patentes* publié par l'Académie elle-même, voilà, en fait de documents imprimés, tout ce qu'alors on possédait. Pour en savoir plus long, il fallait recourir, soit aux anciens registres de la compagnie déposés dans les archives de l'École des beaux-arts, soit à un manuscrit donné en 1745 à la bibliothèque du roi, par un académicien honoraire, M. Hulst, entre les mains duquel il s'était conservé, relation partiale mais complète des premiers temps de l'Académie, depuis sa fondation en 1648 jusqu'à son établissement définitif en 1664.

Aujourd'hui cette relation est sous les yeux du public : M. de Montaiglon l'a imprimé en 1853 [1] ; il en a même découvert l'auteur : c'est au peintre Henry Tes-

1. C'est le manuscrit de la bibliothèque Impériale (in-4° de 576 pages, portant, dans le supplément français, le n° 339) qu'a publié M. de Montaiglon. Un autre manuscrit de cette même relation existe aux archives de l'École des beaux-arts. L'obligeance de M. Vinet, conservateur de ces archives, nous a permis d'acquérir la certitude que les deux textes sont à peu près identiques. Le manuscrit de l'École paraît être la copie de celui de la bibliothèque, copie presque contemporaine, et différant de l'original seulement par quelques mots omis ou transposés.

telin, un des premiers secrétaires de la compagnie, qu'il en attribue l'honneur, et tout semble confirmer cette ingénieuse conjecture [1]. Quant aux archives de l'École des beaux-arts, elles commencent aussi à voir le jour, grâce au zèle persévérant de quelques jeunes écrivains, MM. de Chennevières, Dussieux, Soulié, Mantz et de Montaiglon, si heureusement associés dans la pensée de glorifier notre art français, de fouiller ses annales et de lui restituer ses titres de noblesse.

L'histoire de l'Académie n'est donc plus un mystère : de sa naissance jusqu'à sa chute, on la suit jour par jour. Il n'est besoin que de classer les matériaux et d'en saisir l'esprit. Antérieurement à sa naissance, au contraire, antérieurement surtout au dix-septième siècle, l'obscurité commence ou du moins la clarté s'affaiblit. Au lieu de documents concordants, au lieu d'explications contemporaines, on ne rencontre guère

1. La seule raison de la mettre en doute, c'est la façon plus qu'obligeante dont l'auteur anonyme de la relation parle d'Henry Testelin. Il ne perd pas une occasion d'en dire tout le bien du monde, de vanter son esprit, son adresse, sa perspicacité. Eût-il osé parler ainsi de lui, même en gardant l'incognito ? Voilà l'objection. Mais, toute réflexion faite, il n'y a pas de quoi détruire les arguments et les preuves sur lesquels M. de Montaiglon s'appuie. Évidemment c'est Henry Testelin qui est l'auteur du récit ; seulement il en faut conclure que Testelin n'était pas modeste. A voir comment certains artistes parlent d'eux à visage découvert, on comprend que, sous le masque, celui-ci n'ait pas cru devoir taire tout le bien qu'il pensait de lui.

que des faits constatés après coup ou d'incomplets témoignages. Ce n'est pas une raison pour s'abstenir. Sans un coup d'œil jeté sur cette époque antérieure, comment comprendre le fait même qu'il s'agit de raconter, la naissance de l'Académie? C'est un préambule nécessaire. L'auteur du manuscrit qui tout à l'heure nous servira de guide l'avait senti comme nous. Son premier soin, avant d'entrer en matière, est de chercher les causes qui ont préparé, amené, nécessité l'établissement de la compagnie, c'est-à-dire d'exposer l'état des beaux-arts en France, antérieurement à cette époque.

Par malheur, son travail est, dans cette partie, aussi bref, aussi peu complet qu'il est développé dans l'autre. Nous ne promettons pas de mieux faire; seulement nous essayerons d'ajouter quelques éclaircissements, surtout quelque critique, à ses explications, et de mettre à profit les recherches que ces sortes de questions commencent à provoquer.

CHAPITRE I\ier

Régime antérieur à l'établissement de l'Académie.

§ 1er

Voyons donc quelle était, vers les commencements de la minorité de Louis XIV, la condition de nos artistes, et quelle nécessité les poussait à chercher comme un refuge et un port de salut dans cette institution nouvelle que l'année 1648, l'année des barricades, allait inaugurer.

N'oublions pas d'abord que ce mot, aujourd'hui si clair, ce mot qu'on dirait aussi vieux que la langue, tant il est bien compris de tous, le mot *artiste*, n'existait pas à cette époque, ou, ce qui revient au même, n'avait pas l'acception [1] qu'on lui donne aujourd'hui.

[1]. On employait, au dix-septième siècle, le mot *artiste* de deux façons : 1° dans le sens relatif, en l'associant à un autre mot, et dans ce cas il servait à désigner une personne habile dans certaine profession déterminée, *artiste en tapisserie, artiste en ferronnerie*, etc., etc.; 2° dans le sens absolu, sans adjonction d'aucun autre mot, comme on l'emploie aujourd'hui; mais, dans ce cas, au lieu de s'appliquer aux peintres, aux sculpteurs, aux musiciens, etc., etc., il n'avait qu'un sens, il voulait seulement dire un *opérateur de chimie*, un ouvrier du *grand art*. La première édition du *Dictionnaire de l'Académie française* (1694) et toutes les éditions suivantes, y compris celle de 1740, donnent au mot

Si le mot n'existait pas, c'est que l'idée qu'il représente était encore confuse et indéterminée. Pour nous, l'artiste a beau travailler de ses mains, il ne se confond pas, il est hors de pair avec l'artisan. Cette distinction, tout le monde la conçoit et l'admet, personne ne la conteste. Il n'en était pas de même au dix-septième siècle. Les gens du monde, les esprits tant soit peu polis, le peuple lui-même, tenaient bien en tout autre estime un peintre d'histoire ou de portraits et un peintre en bâtiments mais, légalement la distinction n'était pas établie. L'industrie était depuis des siècles organisée, classée, cantonnée en professions distinctes, et comme dans cette classification les arts libéraux, les beaux-arts proprement dits, n'avaient point une place à part, ceux qui les exerçaient étaient, par la force des choses, assujettis aux mêmes règles, aux mêmes conditions que s'ils eussent fait partie de certains corps de métiers. Les peintres et les statuaires, par exemple, quel que fût leur génie, dépendaient de la maîtrise des peintres, sculpteurs, doreurs et vitriers; ainsi le voulaient les lois et règlements; ainsi l'entendaient le corps de la

artiste cette ancienne signification : « *Il faut être artiste pour bien préparer le mercure.* » L'édition de 1762 est la première où se soit introduite la définition actuellement admise : « *Artiste, celui qui travaille dans un art où le génie et la main doivent concourir.* »

justice, les huissiers et les procureurs, le Châtelet et le parlement.

Dès lors on comprend quelle gêne et quelles entraves, quelles difficultés, quels dégoûts menaçaient l'artiste assez amoureux de son art pour ne vouloir ni prendre enseigne, ni passer par le compagnonnage, ni se faire apprenti pendant sept ou huit ans, ni se soumettre au contrôle et à la surveillance des gardes du métier. Réformer dans leur seul intérêt la législation industrielle du royaume, c'était chose impossible; ne pouvant renverser l'obstacle, on avait, à diverses reprises, essayé de le tourner. Les hommes de talent, les vrais artistes, avaient trouvé dans les palais royaux, dans la faveur des princes, un abri contre la tyrannie jalouse et mercantile de leurs prétendus confrères. Des charges honorifiques, des titres de valet de chambre, des emplois dans la garde-robe, des brevets de peintres et de sculpteurs du roi les avaient momentanément affranchis; mais, pour être efficaces, il eût fallu que ces faveurs ne fussent accordées qu'avec discernement; on les prodigua sans mesure. On fit si bien que les chefs de la communauté, trouvant prétexte à braver ces fictions, les attaquèrent en justice. De ce moment la position des insoumis et des privilégiés ne devint plus tenable. Ils ne travaillaient plus qu'en tremblant; on eût dit des fraudeurs cernés par des douaniers. Sculp-

ter ou peindre en dehors de la maîtrise, sans son aveu, sans lui payer rançon, c'était courir la chance presque certaine de procès, de saisies, d'ennuis de toute espèce. Le mal vint à tel point qu'on trouva le remède. L'élite de nos artistes se tourna vers la royauté, lui demanda non plus des faveurs personnelles, mais une protection générale, et en obtint la création d'une corporation nouvelle, supérieure aux corps de métiers, consacrée exclusivement à l'art, et assez bien munie de priviléges pour devenir comme une citadelle contre les exigences et les persécutions de la maîtrise; telle fut, en deux mots, l'origine de l'Académie royale de peinture et de sculpture, telle du moins que l'exposent ses plus dévoués partisans.

Cette corporation d'un genre nouveau avait avant tout, comme on voit, un caractère honorifique; c'était là sa raison d'être. Elle avait bien aussi pour but de modifier dans une certaine mesure l'enseignement de nos arts du dessin, mais non pas, comme le proclamaient ceux qui allaient en faire partie, de les régénérer, de les émanciper. Elle n'émancipait tout au plus que les artistes. Sans consacrer encore le sens moderne attaché à ce mot, elle le préparait; elle était la reconnaissance officielle d'une vérité sociale jusque-là méconnue, la distinction des hommes d'art et des gens de métier. Quant à l'art, gardons-nous bien de croire que

pour naître et pour fleurir il eût attendu si longtemps.

Avant que la société lui fît ainsi sa place et lui donnât son rang, avant qu'il fût question d'académies, dès l'aurore du treizième siècle, l'art existait en France, l'art libre, l'art affranchi; ses œuvres en font foi. Le burin qui a gravé les sceaux du roi Louis IX, le ciseau qui a sculpté le retable de Saint-Germer de Beauvais, n'étaient pas des outils mécaniques et serviles, des outils d'artisans. Lignes sobres et pures, vérité d'expression, simplicité de draperies, justesse de mouvements, élévation de pensée, toutes ces conditions du beau plastique à son premier épanouissement, vous les trouvez dans les fragments qui nous restent de cette mémorable époque. Ses monuments, petits et grands, figurines et cathédrales, portent l'empreinte d'un sentiment naïf et savant tout ensemble, à la fois créateur et expérimenté. On peut les admirer plus ou moins, on peut en être plus ou moins ému, bon gré mal gré il faut y reconnaître les caractères du talent et de la méditation, ce mélange d'invention et d'adresse, d'inspiration et de calcul, cette action simultanée de la pensée et de la main qui constitue l'art véritable.

Comment cet art du treizième siècle s'était-il élevé si haut? D'où lui venait son savoir, sa puissance, sa liberté? De ces mêmes associations, de ces corporations, de ces maîtrises tombées si bas quatre siècles après.

C'est là un genre de mérite dont assurément personne, en 1648, ne songeait à leur tenir compte. Les maîtres et les jurés ne s'en vantaient pas eux-mêmes. En avaient-ils le plus léger soupçon? Savaient-ils seulement qu'un art du treizième siècle eût jamais existé? Combien y a-t-il d'années qu'on s'en doute aujourd'hui? Depuis quand prenons-nous la peine de regarder à nos propres monuments? Ce n'est donc pas merveille si sur ce point l'auteur du manuscrit publié par M. de Montaiglon se fait l'écho de son temps. Il nous dit avec assurance que les arts du dessin, avant les rois Henri IV et Louis XIII, n'existaient pas en France; qu'à peine sous François Ier en voyait-on quelque ombre; que ceux qui les exerçaient jusque-là n'en avaient pas les premières notions. La barbarie couvrant la terre, ces soi-disant artistes n'étaient que de *vils artisans*; d'où il conclut qu'il était juste et naturel de les soumettre aux maîtrises; tandis qu'il se révolte et s'indigne qu'on impose cet esclavage aux artistes de son temps. Pour lui, qui dit maîtrises dit ignorance et vanité; il en juge par la méchante guerre qu'il leur voit soutenir, et ne s'informe pas si toujours elles ont servi d'asile à la routine et au métier, si l'art n'y trouva jamais qu'entraves et jalousies, s'il ne fut pas un temps où elles l'aidèrent à conquérir ses premières franchises, sa première émancipation.

Ce temps est le treizième siècle. Dès la fin du douzième commençait une lutte bien autrement sérieuse que celle de la maîtrise et de l'Académie; c'était l'heure du réveil de notre société. L'art, depuis si longtemps enfermé dans les cloîtres, se hasardait à en sortir, il passait dans des mains laïques et cherchait des chemins nouveaux. Son adversaire alors n'était pas le métier. Laïque comme lui, voulant comme lui devenir libre, travaillant à la cause commune, le métier n'était pas seulement son allié, il l'acceptait pour chef, il était son vassal. Tous deux ils avaient affaire à la même puissance, puissance auguste et vénérable, qui, parmi les services que depuis sept ou huit siècles elle rendait au monde, pouvait compter celui d'avoir, dans le naufrage de la civilisation romaine, sauvé quelques débris de l'art antique, quelques notions confuses de ses méthodes et de ses procédés. Seules au milieu des ténèbres, les communautés religieuses avaient conservé ce dépôt, et seules elles étaient restées en possession de fournir à l'Europe chrétienne ses monuments, ses autels, ses images, ses ornements sacrés, et même aussi quelques objets profanes de luxe et de décoration, de ciselure et d'orfèvrerie. Entre leurs mains l'art était devenu traditionnel et stationnaire. Soumis au dogme, il en portait les chaînes; il ne pouvait sortir des types de convention. Sa roideur symétrique, son immobilité

devaient bientôt le rendre incompatible avec les goûts
de variété, de changement et même de caprice où peu
à peu le siècle se lançait. L'art monacal avait donc fait
son temps ; il se sentait vieillir, mais il n'abdiquait pas.
Aussi peu résigné que la maîtrise au dix-septième siè-
cle, il tenait tête à son jeune rival et, tout cassé qu'il
fût, son pouvoir était grand encore. Il avait pour lui
l'habitude, les préjugés, la foi, toute une armée de
religieux organisée pour le défendre. L'art nouveau
n'avait qu'un moyen de rendre la lutte égale, c'était
de s'appuyer, lui aussi, sur des associations répandues
en tous lieux, aussi puissantes que nombreuses, tout à
la fois libres et obéissantes, fondées sinon sur l'abnéga-
tion comme les communautés religieuses, du moins sur
un principe de dévouement fraternel et de sincère soli-
darité. Telles furent ces corporations laïques, ces socié-
tés de travailleurs qui bientôt s'emparèrent et de la
construction et de la décoration des églises, des châ-
teaux, des maisons et même des couvents; corps de
métiers qui pour la plupart existaient bien avant le dou-
zième siècle, mais obscurs, inaperçus, sans vie et sans
action, prêtant leurs bras serviles à la pensée mona-
cale, tandis que tout à coup ils s'agitent et se mettent
à l'œuvre quand l'art libre, l'art séculier vient les ani-
mer de son souffle. Là, nous le répétons, point de dis-
tinction possible entre les hommes d'art et les gens de

métier, aucune différence que l'inégalité du talent. Ils ne formaient qu'une famille, où les habiles étaient les chefs, où les manœuvres obéissaient. C'était plus qu'une intime union, c'était une indivision complète. L'art solitaire, individuel, comme on le comprend aujourd'hui, l'art ne commandant qu'à lui-même, au lieu de gouverner des légions d'ouvriers, cet art-là n'existait pas au treizième siècle; mais aussi c'était chose à peu près inconnue que le métier pur et simple, marchant seul, au hasard, sans autre guide que ses grossiers instincts, sans les conseils, sans le secours de l'art. De là vient que l'art était partout, qu'il se glissait dans les moindres choses, dans les meubles, dans les ustensiles, dans tous ces menus détails d'où maintenant il est exclu et qu'on abandonne au métier. Librement associés aux artistes, les artisans se groupaient autour d'eux à des distances hiérarchiques, souscrivaient aux conventions, aux règlements, aux statuts dictés par eux; les choisissaient pour officiers, les prenaient pour surveillants; se soumettaient à leur police; consentement volontaire d'où sortait un heureux mélange de discipline et de liberté.

Mais de telles combinaisons ne sont pas éternelles. Tout s'altère en vieillissant : les associations les meilleures, les plus accommodantes, les plus respectueuses pour le mérite et les supériorités, viennent à la lon-

gue oppressives et tyranniques. Dès la seconde et la troisième génération, c'en était presque fait de la concorde dans ces groupes d'artisans et d'artistes volontairement enrôlés. La juste corrélation entre les grades et le mérite ne pouvait déjà plus exister. Les fils, les gendres, les neveux des premiers associés leur avaient succédé. Sans hériter toujours de leurs talents, ils n'en avaient pas moins pris et gardé leurs places. Le principe de l'hérédité, fondement de notre société nouvelle, était plein de périls dans les corps de métiers. Pour posséder la terre, pour s'acquitter passablement de la plupart des fonctions qui devenaient alors héréditaires, il ne faut qu'un degré d'intelligence auquel presque tous les hommes s'élèvent plus ou moins, tandis que pour exceller dans un art, pour commander à des artisans travaillant à des choses d'art, il faut des aptitudes spéciales que rarement les pères transmettent à leurs fils. L'élection conservait bien encore un reste d'influence dans la distribution des grades, mais elle conférait surtout de stériles honneurs, tandis que la naissance assurait le pouvoir aux héritiers des maîtres et des jurés. Ce pouvoir, dans leurs mains, devint bientôt d'un exercice difficile. Les inférieurs obéissaient à peine ; la confiance, le respect, la vraie confraternité disparaissaient chaque jour ; il n'y avait plus que la contrainte pour maintenir la subordination. Sans force par eux-

mêmes, les chefs héréditaires des maîtrises furent donc réduits à faire intervenir une force extérieure, l'autorité royale; ils lui demandèrent secours, en acceptant ses lois.

Ici commence une phase nouvelle dans l'histoire de nos corporations. Tous les corps de métiers l'un après l'autre, aussi bien ceux dont nous parlons ici, ceux où l'artiste et l'artisan, travaillant en commun, vivaient pêle-mêle et confondus, que ceux qui, consacrés aux besoins matériels de la vie, ne comprenaient que des gens de métier proprement dits, tous, à quelques exceptions près, renonçant à se gouverner par la seule puissance de leurs anciens statuts, allaient solliciter l'octroi de nouveaux règlements. Dès les premières années du quatorzième siècle, sous Philippe le Bel, le fait était consommé. Aux conventions spontanées et libres, sorties du seul consentement des associés eux-mêmes, et sanctionnées seulement par l'usage, s'étaient substitués des actes d'autorité, des ordonnances du prévôt du roi, séant en son Châtelet et rendant la justice en son nom; ordonnances qui confirment et sanctionnent, corrigent et rectifient les statuts primitifs, devenus impuissants.

N'oublions pourtant pas qu'avant d'accepter ce régime, avant de se soumettre aux ordonnances du prévôt, on essaya quelque temps, sur quelques points du

royaume, notamment à Paris, d'un état de choses intermédiaire. Sans rien changer à leurs anciens statuts, sans autre but que de les rajeunir et d'en fortifier l'autorité, les corporations parisiennes en firent dépôt au Châtelet et obtinrent qu'ils seraient officiellement transcrits sur les registres de la prévôté. Ce fut en 1260, sous le règne de Louis IX et par les soins d'Étienne Boileau, son prévôt, qu'eut lieu cet enregistrement, sorte de palliatif qui convenait aux idées libérales du saint roi, et qui ne manqua pas d'une certaine efficacité, au moins tant qu'il vécut. Mais c'était à Boileau lui-même que la mesure devait surtout rendre service; elle a fait survivre son nom. Il ne fut pas, comme on l'a dit, le législateur de l'industrie parisienne au treizième siècle; il n'a point inventé ces statuts qu'il a fait transcrire; encore moins a-t-il fondé les corporations elles-mêmes; mais sans lui leurs chartes originelles étaient à jamais perdues, car la plupart n'étaient pas même écrites. Ce n'est qu'en interrogeant les plus anciens jurés de chaque communauté, en consultant, en recueillant leurs souvenirs, que le prévôt de saint Louis put *registrer*, comme on disait alors, ces témoignages d'ancienne indépendance, ces titres de noblesse de nos corps de métiers.

On sait qu'un heureux hasard a fait parvenir jusqu'à

nous le texte presque entier de ces registres [1]. Nous y trouvons dans leur simplicité native les premiers *us et coutumes* d'environ cent métiers, et, ce qui nous importe plus particulièrement ici, les statuts originaux, la constitution première de cette maîtrise qui survivait encore en 1648, et dont l'intolérante humeur devait servir de cause ou de prétexte à l'établissement de l'Académie royale de peinture et de sculpture.

C'est là un point qu'avant de passer outre il importe d'avoir éclairci.

§ 2

Y a-t-il identité entre la maîtrise du dix-septième siècle et la communauté des *paintre et tailleor ymagier à Paris*, dont la coutume est transcrite au titre LXII des registres d'Étienne Boileau? L'identité est évidente, on le verra bientôt, mais personne, au dix-septième siècle, ne songeait à s'en assurer. Les maîtres, pour établir leurs droits, leurs adversaires, pour les combattre, ne remontaient qu'à la fin du quatorzième siècle, au 12 août 1391, date d'une ordonnance rendue par Jean de Folleville, pré-

[1] M. Depping l'a publié en 1837 dans la collection des documents inédits sur l'histoire de France, mis au jour par le ministère de l'instruction publique; 1 vol. in-4°, 1837. Crapelet.

vôt du roi Charles VI, en faveur *du métier de peinture et sculpture, gravure et enluminure*, et, par adjonction, *dorure et vitrerie*, de la ville et faubourg de Paris. Cette ordonnance était considérée de part et d'autre comme la charte première de la communauté, comme le fondement de ces statuts constitutifs. Or, il n'en était rien. Il eût suffi de lire l'ordonnance elle-même pour savoir à quoi s'en tenir. Dès ses premières lignes elle se donnait pour ce qu'elle était, pour un acte confirmatif et rectificatif de statuts préexistants; pour une ordonnance réglementaire telle que les prévôts des rois de France en avaient tant rendu depuis un siècle. Elle déclarait que le métier de peinture et sculpture existait dès longtemps; qu'il avait ses statuts, lesquels étaient *contenus et écrits ès registres du Chastelet de Paris*; enfin, elle ne se bornait pas à viser ces statuts, elle en rapportait la teneur *in extenso*, article par article. Nous avons ce texte sous les yeux, et nous trouvons que, sauf quelques différences d'orthographe et quelques mots d'un français plus récent, ce qui s'explique par cent vingt années d'intervalle, les statuts reproduits dans le préambule de l'ordonnance du 12 août 1391 sont exactement ceux qui figurent au titre LXII des registres d'Étienne Boileau [1]; dès lors,

1. Voici le premier article du titre LXII des registres : « Il puet « estre paintres et taillières ymagiers à Paris qui veut, pour tant

comme il n'est pas contesté que la maîtrise de 1648 fut l'héritière légitime, en ligne directe et par succession continue, de la communauté que réglementait à

« que il ouevre aus us et aus coustumes du mestier, et que il le
« sace faire; et puet ouvrer de toutes manières de fust, de pier-
« res, de os, de cor, de yvoire, et de toutes manières de peintures
« bones et léaus. »

Voici maintenant, comme terme de comparaison, ce même article reproduit dans le préambule de l'ordonnance de 1391 : « Il
« peut estre peintre et tailleur d'images à Paris qui veut, pour-
« tant qu'il œuvre aux us et aux coûtumes du métier et qu'il le
« sache faire, et peut ouvrer de toute manière de feust, de pierre,
« d'os, de cor, d'yvoire, et de toutes manières de peintures bonnes
« et loyaux. »

Ces statuts primitifs se réduisent à huit articles. Le premier, comme on voit, pose en principe la liberté du métier. Peut l'exercer qui veut, c'est-à-dire sans l'acheter du roi et sans être autorisé soit par le prévôt des marchands, soit par tout autre pouvoir constitué. Pour être à Paris peintre ymagier et pour mettre en œuvre toute espèce de matière propre à être sculptée et peinte, la seule condition est de savoir travailler selon la coutume et d'employer de bonnes et loyales matières.

L'article second accorde une autre liberté, celle d'avoir un nombre illimité d'apprentis et de valets ou compagnons, et de pouvoir au besoin travailler de nuit.

Les articles 3 et 4 établissent deux priviléges du métier : 1° exemption de tout droit et impôt sur les choses que le peintre ymagier vend ou achète appartenant à son métier ; 2° exemption du guet, par la raison que le métier n'appartient qu'à Notre-Seigneur, à ses saints et à l'honneur de la sainte Église.

Les articles 5 et 6 concernent spécialement les statues et images dorées ou argentées, indiquent de quelle manière l'or et l'argent doivent être employés, et prononcent des amendes contre ceux qui contreviendraient à ces prescriptions.

L'article 7 déclare qu'une œuvre même reconnue fausse, c'est-à-dire faite en contravention des règles établies, ne doit pas être

nouveau l'ordonnance de 1391, il s'ensuit que c'est bien cette même maîtrise dont les coutumes, c'est-à-dire les règles spontanées et libres, sont inscrites au titre LXII des registres d'Étienne Boileau [1].

Voilà donc sa généalogie clairement établie. L'enregistrement de 1260 nous donne une date certaine. Il prouve que cette communauté de maîtres peintres et sculpteurs de Paris existait en plein treizième siècle,

brûlée, par respect pour les saints, en l'honneur de qui elle a été faite.

Enfin l'article 8 et dernier déclare que les prud'hommes ymagiers-peintres doivent la taille au roi comme les autres bourgeois de Paris.

On trouve au titre LXI de ces mêmes registres la coutume d'une autre communauté d'*ymagier*, laquelle n'était composée que de sculpteurs. C'était la communauté des *ymagier-tailleor de Paris, tailleor de crucifiz, de manche à coutiaus, et de toute autre manière de taille*. Cette communauté, à en juger par les termes de ses statuts, avait eu primitivement plus d'éclat ou du moins de plus grandes prétentions que l'autre, car elle annonce qu'elle ne travaille que pour *la sainte Église*, pour *les princes, les barons ou autres hommes riches et nobles*. Elle n'en cessa pas moins d'exister d'assez bonne heure, et fut probablement absorbée vers le milieu du quatorzième siècle par celle où les deux arts, la peinture et la sculpture, étaient représentés, par la communauté des *paintre et tailleor ymagier*, dont le titre LXII des registres nous donne les statuts.

On trouve dans les registres de Boileau d'autres communautés d'artistes et d'artisans réunis, telles que les peintres-blasonniers (titre LXXX), les peintres-selliers (titre LXXVIII); mais dans ces corporations le rôle des artistes n'était que secondaire, ou tout au moins circonscrit dans ce qu'on appellerait aujourd'hui *une spécialité*.

qu'elle avait une existence antérieure et déjà longue assurément; il détermine en outre, ou plutôt il confirme le véritable caractère de l'ordonnance de 1391, laquelle évidemment n'est point un acte de fondation, une création tardive et arbitraire d'un corps de métier nouveau, mais une série d'articles additionnels introduits dans d'anciens statuts. Comme tous les actes de ce genre, cette ordonnance a trois buts : le premier, le plus ostensible, est un motif d'ordre public, la répression d'abus, de fraudes, de tromperies, dont se rendaient, dit-on, coupables certains soi-disant peintres et tailleurs d'images étrangers à la communauté. De l'or faux pour de l'or véritable, de l'étain pour de l'argent, des couleurs peu solides, des statues sculptées dans du bois vert ou dans des pierres de plusieurs morceaux, voilà les supercheries que dénonce l'ordonnance et qu'elle entend punir. Elle ne se charge pas de la question de goût, ne prescrit pas la forme des ouvrages; les acheteurs en peuvent être juges. Ce qu'elle veut garantir, c'est ce qui n'est pas visible, la bonne confection de l'œuvre, la bonne qualité des matières. Outre ce but, qu'elle signale avant tout, nous disons qu'elle en a deux autres, moins apparents, non moins réels, l'intérêt de la maîtrise et l'intérêt de la royauté. D'une part, elle assure aux maîtres un surcroît de prérogatives, d'immunités et d'exemptions, des frontières

mieux gardées, toute concurrence éteinte, une plus forte autorité vis-à-vis de leurs inférieurs, une meilleure protection vis-à-vis de leurs rivaux ; d'autre part, pour prix de ce service, elle adjuge au trésor royal la plus forte partie des amendes et d'autres profits casuels établis pour punir les infractions aux règlements.

Telle est l'ordonnance de 1391 ; telles sont toutes celles qui la confirment et l'amplifient, de siècle en siècle, presque de règne en règne. Il ne faut pas croire en effet qu'une fois dans cette voie de priviléges et d'interdictions on pût marcher longtemps sans faire de nouveaux appels à la protection du pouvoir. Les ressorts d'une telle machine se détendent rapidement, et désormais le pouvoir seul était de force à les remonter. C'était déjà merveille que de 1260 à 1391 on se fût passé de lui, et que le simple enregistrement d'Étienne Boileau eût si longtemps conservé sa vertu. Pendant cet intervalle, les autres corps de métiers avaient deux ou trois fois demandé, presque tous, des secours, tandis que notre maîtrise était restée dans sa première indépendance. Le préambule de l'ordonnance de 1391 est explicite à cet égard : il prouve qu'entre cette ordonnance et les statuts *registrés* au Châtelet aucun acte d'autorité n'était intervenu. La maîtrise s'était suffi à elle-même, grâce probablement à un reste de

cette vitalité dont l'art était animé dans le siècle précédent. A partir de 1391, au contraire, on sent qu'il faut remettre à neuf et retremper à chaque instant l'autorité de la maîtrise. Ce n'est plus le prévôt, ce sont les rois eux-mêmes qui, par lettres patentes, lui rendent cet office. Tous ils la consolident, la soutiennent à qui mieux mieux, Charles VII en 1430, Henri II en 1548 et 1555, Charles IX en 1563, Henri III en 1582, Louis XIII enfin en 1622. Leur point de départ à tous est l'ordonnance de 1391 ; ils la confirment et la sanctionnent, puis ils déclarent qu'elle est mal observée, qu'on se plaint plus que jamais d'abus, de malfaçons, de fraudes et tromperies ; que l'honneur du métier, l'intérêt du public exigent que les gardes (les inspecteurs commis à la recherches des contraventions) soient mieux choisis, plus sévères et plus incorruptibles, armés de plus grands pouvoirs, du droit de saisie par exemple ; que le taux des amendes, le nombre des punitions soient notablement augmentés.

Bien que semblables au fond, ces déclarations royales ne laissent pas de différer sur quelques points. Les lettres de Charles VII s'attachent particulièrement à relever la condition des maîtres, à les traiter avec les mêmes égards que la bourgeoisie la plus favorisée, « afin « qu'ils soient plus enclins à *bien et mieux continuer* « *et entretenir leur état.* » Elles les exemptent non-seule-

ment du guet, franchise dont ils avaient toujours joui [1], mais de l'arrière-guet, garde de portes, et tous services de ce genre, plus de tous aides, subsides, emprunts, permissions, subventions et autres charges pécuniaires établies ou à établir. Henri II, Charles IX et surtout Henri III s'occupent moins des personnes, et insistent avant tout sur l'état déplorable où vont tombant les arts de peinture et de sculpture. Ils en accusent l'ignorance et la paresse des jeunes gens, qui *apprennent plutôt à brouiller tout qu'à peindre, à grimacer plutôt qu'à sculpter quelques belles figures*; le mal vient aussi des gardes et des jurés qui ne font pas leur devoir ; il vient surtout de ces nuées d'étrangers qui s'abattent sur la ville de Paris, gens qu'on n'a jamais vus, dont on ne sait ni la vie, ni les mœurs, moins encore les études et qui font nonobstant œuvres de maîtres, entreprennent, étalent, colportent et vendent comme il leur plaît toutes sortes de peintures, sculptures et autres choses appartenant auxdits arts.

L'invasion des étrangers, voilà évidemment le plus sérieux grief ; c'est là qu'est l'ennemi. Il s'agit non pas des provinciaux, des étrangers à la ville, mais des

[1]. Li ymagier paintre sont quite del guet, quar leurs mestiers les aquite par la reison de ce que leurs mestiers n'apartient fors que au service de nostre seingneur et de ses sains et à la honnerance de sainte yglise. (4ᵉ article du titre LXII du livre des métiers d'Étienne Boileau. Édition Depping, p. 168.)

étrangers de nation, des Flamands au quinzième siècle, des Italiens au seizième siècle, et remarquons-le bien, c'étaient nos rois qui, pendant ces deux siècles, n'avaient cessé d'attirer à leur cour ces redoutables étrangers, les comblant de faveurs, de présents, de caresses, les logeant, les choyant avec coquetterie; mais assaillis de temps en temps par les gémissements de la maîtrise, ils faisaient comme ces pécheurs convertis qui rachètent leurs fautes avec usure. On peut dire que les lettres patentes deviennent plus passionnées pour l'intérêt des maîtres à mesure que ceux qui les signent leur ont fait plus d'infidélités ; à mesure aussi que l'impossibilité de maintenir leur monopole devient plus manifeste, à mesure que le flot monte et que la digue est près d'être emportée.

Ce n'étaient pas en effet les étrangers seulement qui, sous les derniers Valois, mettaient la maîtrise aux abois et chassaient sans pitié sur ses terres. Ces étrangers, en s'installant en France, s'étaient fait des clients, des admirateurs, des disciples. Dans l'intérieur des châteaux royaux, ou même dans leurs propres maisons, munis de leurs brevets de peintres ou de sculpteurs du roi, ils avaient enseigné leurs méthodes à des Français. Du sein de ces écoles à moitié clandestines étaient sortis de jeunes initiés, fiers de leurs professeurs, contents d'eux-mêmes, pleins de dédain pour la maîtrise et

prêchant avec audace la liberté de l'art. Que faire de ces maraudeurs, de ces légions d'insurgés? Comment les contraindre à suivre les voies de la légalité, c'est-à-dire de l'apprentissage? L'entreprise était impossible. Aussi dès le règne de Henri IV, malgré les injonctions de son prédécesseur, malgré ces foudroyantes lettres de 1582, on pouvait croire la maîtrise en déroute et à jamais hors de combat. Eh bien, telle est la ténacité de ces sortes d'institutions que, loin d'abandonner la partie, notre maîtrise avait encore assez de force et de crédit pour rentrer en campagne et arracher à la couronne un nouveau coup d'autorité. Louis XIII aimait la peinture, la peinture à la mode, les tableaux étrangers; il se piquait de s'y connaître, et tenait en pitié les œuvres de la jurande, eh bien! Louis XIII n'en allait pas moins signer, en avril 1622, un véritable manifeste en l'honneur des *maîtres et jurés de l'art de peinture et sculpture de la ville et banlieue de Paris*, homologuer toutes leurs prétentions, les convier à faire rentrer leur art dans ses voies régulières et les gratifier, à cette fin, de moyens de contrainte, d'inquisition et de prohibition qui renchérissent sur tous ceux que ses prédécesseurs avaient octroyés jusque-là.

Ces lettres patentes de 1622 exaltèrent, comme on pense, la confiance du vieux parti, poussèrent à bout ses adversaires et allumèrent la querelle que nous al-

lons raconter. Mais il nous faut encore, avant d'entrer dans ce récit, avant d'examiner de près et en détail les effets de ces lettres patentes et les lettres patentes elles-mêmes, monument curieux, dernier mot, suprême effort du système prohibitif en matière de beaux-arts, il nous faut éclaircir, s'il se peut, un des côtés de la question resté dans l'ombre jusqu'ici.

Qu'avons-nous en effet cherché dans tout ce qui précède? L'origine et la condition légale de la maîtrise, ses titres et son histoire. Reste à savoir ce qu'elle était, ce qu'elle valait au moment où nous sommes, au dix-septième siècle; ce qu'elle était, non plus en droit, mais en fait, non plus dans le passé, mais dans le présent. C'est là un point qu'il importe de bien déterminer.

Historiquement et légalement parlant, la cause de la maîtrise se pouvait soutenir; elle n'avait contre elle, ce qui est bien quelque chose, que le bon sens et la raison pratique. Vouloir, au dix-septième siècle, confisquer et mettre en interdit la peinture et la sculpture, évidemment c'était folie; mais à juger, pièces en main, le dossier était bon; il y avait titre régulier, sans équivoque et, quoi qu'on pût dire, sans rétroactivité. L'art n'était pas né d'hier, comme on le prétendait; il n'était pas postérieur à la maîtrise; ce n'était pas pour régir le métier seulement que la maîtrise avait été fondée;

les statuts s'appliquaient à l'art aussi bien qu'au métier; associés et vivant de compagnie au moment du contrat, le contrat les liait tous les deux. Dès lors que pouvait faire la justice? Dans un temps où aucun travail n'était libre, où toute clientèle constituait une propriété, toute concurrence un délit, quel tribunal aurait osé, par des raisons philosophiques, proclamer la liberté de l'art et refuser d'appliquer la loi? La maîtrise avait donc devant les tribunaux toutes les chances de son côté; mais pour gagner sa cause ailleurs qu'au Châtelet, pour la gagner devant l'opinion, il eût fallu ne pas avoir seulement des parchemins et ajouter aux titres historiques des titres personnels; en d'autres termes, il eût fallu que ses membres eussent assez de talent, de savoir et même de renommée pour justifier ses prétentions. Or est-il vrai qu'ils en fussent dépourvus aussi absolument que le disaient ses adversaires? C'est là ce qu'il nous faut savoir.

Notre embarras est grand : qui consulter? Tous les contemporains sont plus ou moins suspects; pas un témoin sincère et de sang-froid. A l'exception des procureurs et autres gens à gages, qui la portent aux nues, personne ne prend parti pour la maîtrise. Il y a contre elle un de ces courants d'opinion auxquels rien ne résiste en ce pays. Tous les lettrés, tous ceux du moins dont les écrits ont survécu, sont conjurés à sa ruine,

n'importe par quels moyens. Ils en parlent de telle façon qu'évidemment la passion les aveugle. L'auteur de notre manuscrit, par exemple, qui ne manque ni d'esprit ni de culture, devient absurde à force de partialité dès qu'il s'agit des maîtres; il n'a pour eux qu'injures et que mépris; il nous les donne tous, sans exception, pour d'indignes barbouilleurs, de purs manœuvres, d'ignorants boutiquiers; il ne s'en tient pas là; il pousse son attaque jusque dans le passé, ne veut pas que les pères valussent mieux que les fils, qu'un maître à aucune époque ait pu être autre chose qu'un ignoble artisan. Pour soutenir sa thèse, on comprend que de faits il lui faut travestir, que de dates il doit confondre, que d'ordonnances il doit brouiller, mais on comprend aussi qu'avec de tels témoins nous soyons sur nos gardes.

Il faut donc essayer de trouver par nous-mêmes la vérité qu'on nous déguise, et chercher à de plus sûrs indices quelle était la valeur personnelle des maîtres peintres et sculpteurs de Paris au commencement du dix-septième siècle.

Prenons d'abord la liste de leurs noms. Grâce aux pièces de procédure, aux requêtes et arrêts qui subsistent encore, nous connaissons les noms, non pas de tous les maîtres, mais des jurés, des gardes et des anciens, des chefs de la communauté, de ceux enfin qui, de 1630 à 1646, ont esté en justice. Ces noms, il faut

le dire, ne sont pas éclatants. On en eût pris un pareil nombre dans les corps de métiers les plus franchement prosaïques, bonnetiers, fripiers ou autres, qu'ils ne parleraient guère moins à notre imagination et à nos souvenirs. Cependant regardons-y bien ; n'en voilà-t-il pas quelques-uns qui sonnent un peu mieux que les autres ? Jacques Blanchard, Lubin Baugin, Pierre Patel, Claude Vignon, le Blanc, Quesnel, Lalemant, Poerson ; ce sont des noms connus, des noms de peintres, de peintres dont la gravure a reproduit les œuvres ; il en est même, les trois premiers entre autres, dont il existe des tableaux ; on peut en voir au Louvre[1]. Baugin est un imitateur du Guide, Blanchard singe un peu Titien, mais ils ne manquent l'un et l'autre ni d'adresse ni de talent. Patel en a plus qu'eux ; il passe pour avoir fait les fonds de paysage de plusieurs tableaux de le Sueur, ce qui n'est pas un médiocre honneur. Dans ses propres ouvrages, il rappelle parfois, sans imitation servile, le style et la manière de Claude le Lorrain. Il travailla beaucoup à l'hôtel Lambert, beaucoup au Louvre sous Lemercier, si bien qu'au dire de Sauval, « les murs du « cabinet de la reine étaient pavés de ses paysages. »

Ainsi, dans cette liste de vingt ou trente noms qui tout d'abord nous semblaient si obscurs, en voilà sept

[1]. Voyez au livret de l'École française (2ᵉ édition, 1855), les numéros 7, 14, 15, 16, 17, 395, 396, 397, 398.

ou huit qui sont non pas illustres, mais notables[1]. Ces sept ou huit artistes, car on peut les nommer ainsi, étaient-ils hors de pair et seuls, dans la compagnie, capables de manier un pinceau? Rien ne le dit; bien d'autres pouvaient avoir tout autant de talent sans que leurs noms aient percé jusqu'à nous. Le génie seul n'a pas de ces mauvais hasards; un génie méconnu n'est qu'un génie manqué, mais le talent, faute de chance ou de savoir-faire, peut parfaitement rester obscur, ou briller un instant et tomber dans l'oubli. Parmi les compagnies les plus illustres et les plus épurées, les moins ouvertes à la brigue et à la faveur, prenez celle qui le plus constamment se sera recrutée d'hommes d'un vrai talent, d'un mérite reconnu, d'hommes d'élite en un mot, puis comptez, au bout d'un siècle, combien auront survécu? Pas un sur vingt assurément. Tout à l'heure,

1. Nous pourrions, d'un seul mot, faire plus d'honneur à la maîtrise qu'en scrutant ainsi, nom par nom, la liste de ses principaux membres : il suffirait de dire que le Sueur à ses débuts, vers sa vingt-troisième ou vingt-quatrième année, n'avait pas dédaigné de s'y faire recevoir. Son tableau d'admission fut un *Saint Paul à Éphèse guérissant les malades*, tableau que la communauté conserva pieusement et qui, s'il est perdu, survit du moins par la gravure. Mais, tout en rappelant que le Sueur entra dans la maîtrise, on ne peut oublier qu'il se hâta d'en sortir, qu'il déserta avec éclat et se fit l'adversaire public et déclaré de ses anciens confrères. L'illustration qu'il jeta sur le corps fut donc tout à la fois trop rapide et trop involontaire pour qu'il y ait lieu d'en faire grand bruit.

dans la première liste des fondateurs de l'Académie royale de peinture et de sculpture, que verrons-nous ? Deux ou trois noms éblouissants, deux ou trois autres estimables, et tous les autres inconnus, des noms ne disant rien, et qu'on croirait, eux aussi, empruntés aux moins nobles, aux plus mécaniques des métiers.

Il n'y a donc rien à conclure de ces noms un peu ternes qui abondent dans la maîtrise : c'est là le sort commun. Qui sait même si, sous l'obscurité de ce personnel anonyme, nous ne trouverions pas tout un groupe d'artistes d'une trempe meilleure, d'un savoir plus solide, et sacrifiant moins à la mode que leurs heureux confrères, que les Baugin, les Blanchard, les Patel et les trois ou quatre autres dont la mémoire n'a pas péri. Nul doute qu'à cette époque, de 1600 à 1650, il n'y eût encore en France, en province surtout, et même à Paris dans quelques vieux quartiers, un reste d'affection pour l'ancien art français. Nous ne parlons pas du plus ancien et du plus national, de l'art du treizième siècle, depuis longtemps éteint ; mais de ce style serré, naïf et sérieux, qui, principalement en peinture, et dans la peinture de portrait, s'était introduit chez nous vers la fin du quinzième siècle, greffé pour ainsi dire sur les exemples de l'école flamande primitive, le style des Fouquet, des Clouet, des Corneille de Lyon, et d'autres moins connus, quoique à peu près aussi ha-

biles. S'il restait à cette ancienne école quelques sectateurs obstinés, n'était-ce pas dans les maîtrises, au foyer de quelques familles de bonne et vieille roche, impénétrables aux variations du goût, et chez qui tout se transmettait de père en fils, la maison, l'atelier, les pinceaux et le style ? Nous n'oserions répondre que cette fidélité n'allât pas quelquefois jusqu'aux confins de la routine, que toujours le dessin fût exempt de maigreur et le modelé de sécheresse; mais, d'un autre côté, quelle conscience dans le rendu, quelle patiente observation de la nature, et dans l'expression quelle justesse, souvent même quelle profondeur ! Entre cette peinture traditionnelle, même un peu faible, et les imitations italiennes les plus adroites et les plus raffinées, s'il fallait choisir aujourd'hui, on n'hésiterait guère ; la mode vengerait nos vieux maîtres de tous ses dédains d'autrefois.

Ainsi rien n'est plus clair, les preuves surabondent ; ce n'était pas seulement de manœuvres et d'artisans qu'était composée notre maîtrise ; elle comptait dans ses rangs de vrais artistes, elle en comptait bon nombre, et cependant, il faut le reconnaître, cela n'était pas assez. Il fallait à un corps qui se croyait en droit de fournir seul Paris et sa banlieue de statues et de tableaux, il fallait quelques-uns de ces talents de premier ordre, supérieurs, éclatants, qui décorent et relèvent

tout ce qui les entoure. Or aucun membre de la maîtrise ne répandait sur elle ce lustre protecteur; et ce qui est pis encore que de ne pas s'élever assez haut, elle avait le malheur de descendre trop bas ; elle laissait voir dans ses rangs de trop choquantes disparates. La faute en était surtout, nous l'avons déjà dit, aux facilités excessives que les statuts ménageaient, soit au fils d'un maître décédé, soit au mari de sa fille ou de sa veuve. Si quelquefois, par exception, ce principe d'hérédité contribuait à maintenir de saines traditions, à perpétuer dans les ateliers certains secrets monotones mais précieux, souvent aussi il mettait à leur tête, non pas de mauvais peintres ou de mauvais sculpteurs, mais des hommes à peine instruits des premiers éléments de l'art, et qui, sans être de purs manœuvres, n'étaient en réalité que des entrepreneurs de peinture en bâtiments. Cette façon d'être maître n'était ni la moins sûre ni la moins lucrative ; car, ne l'oublions pas, la maîtrise exerçait son droit de monopole sur le métier aussi bien que sur l'art. Vouliez-vous faire badigeonner la façade de votre maison, peindre une porte, un volet, un lambris, manquait-il une vitre à vos fenêtres, vous deviez, sous peine d'amende, vous adresser à un *maître ès arts de peinture et sculpture*, lequel ne venait pas en personne avec l'échelle et le pot à couleur, mais entreprenait votre travail et en chargeait un

de ses compagnons, un de ses valets, comme on disait dans les anciens statuts. Si ce maître n'était pas artiste, s'il s'était introduit dans la communauté sans examen, sans apprentissage, par bénéfice héréditaire, vous l'auriez fort embarrassé en lui demandant de faire votre portrait ou votre buste; mais peu lui importait; il en savait assez pour exploiter son fonds; sans viser à la gloire, il faisait ses affaires; les gros profits viennent des gros ouvrages.

Il y avait donc des maîtres de deux sortes, les uns faisant de l'art, les autres de l'industrie : de là sur le corps entier un reflet mercantile qui l'abaissait dans l'opinion. La malveillance avait beau jeu ; distinguer n'était pas facile, car tous étaient marchands. La condition du privilége était d'avoir boutique, d'être approvisionné et aux ordres du public. Quelques-uns n'avaient qu'un ouvroir, mais l'enseigne était de rigueur ; tous ils vendaient et devaient vendre les marchandises de leur état.

Voilà, selon nous, la véritable explication de cette défaveur pour ainsi dire universelle qui nous étonnait tout à l'heure. Si habile, si désintéressé que fût un membre de la maîtrise, il avait aux yeux du public deux torts irrémissibles : le premier d'être en mauvaise compagnie, mêlé à des confrères de bas étage ; le second d'être exposé lui-même à confondre sans cesse

l'art avec l'industrie, le beau avec l'utile, deux choses qui, dans l'état des mœurs et des idées, commençaient à devenir moins compatibles chaque jour. Depuis qu'on avait vu dans les palais des rois les sculpteurs et les peintres marchant de pair avec les grands seigneurs, dotés comme eux non-seulement de pensions et de riches abbayes, mais d'honneurs et de dignités, les esprits s'étaient accoutumés à croire qu'on n'achète pas les chefs-d'œuvre simplement au marché ; qu'il faut ajouter quelque chose au salaire, le déguiser, le décorer; que l'art est une noblesse à laquelle on déroge en faisant ouvertement négoce de ses œuvres. Ce point d'honneur chevaleresque pénétrant peu à peu dans les esprits d'artistes, et remplaçant tant bien que mal l'ancien mobile de leur génie, la foi, la foi naïve en Dieu et en sa sainte Église, il était naturel que chez les jeunes gens, chez ceux qui rêvaient la gloire et qui croyaient sentir en eux quelques ardeurs de feu sacré, il y eût comme un parti pris de ne pas entrer dans la maîtrise. Ce n'était pas seulement le prix exorbitant attaché à l'obtention du titre et surtout au rachat du temps d'apprentissage qui causait leur éloignement, bien que pour la plupart cette seule raison fût déjà décisive, c'était un profond dédain, une invincible répugnance. L'enseignement d'un maître moitié peintre, moitié badigeonneur, leur eût semblé déshonorant. Ils aimaient

mieux courir la chance d'une vie d'aventures, s'exposer à des tracasseries, entrer d'abord comme élèves chez un peintre du roi ou à Fontainebleau, à l'*école étrangère*, et attendre qu'un hasard, une amitié de cour, la protection d'un pair de France ou bien d'un marmiton leur procurât quelque brevet de sculpteur ou de peintre ordinaire, seul abri qui permît d'exercer paisiblement leur art.

Mais les brevets eux-mêmes n'allaient plus être un refuge : prodigués, avilis, tombés au même état de décri et de ruine qu'une monnaie de faux aloi, le moment approchait où la jurande triomphante allait en avoir raison. Aussi les jeunes gens studieux, amis de l'art, pleins de courage et d'ambition, qui faisaient fi de la maîtrise, professaient-ils pour les brevets un dédain pour le moins égal. Ils tenaient à honneur de n'en point demander, et le public les approuvait. C'était surtout dans l'atelier de Vouet qu'était né et que se propageait cet esprit de double opposition contre les maîtres et contre les brevetaires, esprit qui présageait à nos arts du dessin l'ouverture prochaine d'une carrière nouvelle. On peut dire que d'avance ces jeunes gens fondaient l'Académie. L'atelier de Vouet était à cet époque ce que devait être un siècle et demi plus tard l'atelier de David, un gymnase où le génie de notre école semblait avoir pris plaisir à réunir et à mettre en contact, à échauffer

par une émulation précoce presque tous les talents qui, dans une intervallle de trente ou quarante années, devaient illustrer leur patrie. Dans les deux ateliers, même feu, même assurance, même foi dans l'avenir, même dénigrement du passé; il n'y a de différence que dans les chefs; Vouet avait des disciples qui l'allaient surpasser; David, au milieu des siens, conserve toujours son rang.

Nous ne pousserons pas plus loin cet exposé; si peu complet qu'il soit, il répond aux questions que nous nous étions faites. Nous savons à quoi nous en tenir sur la condition de nos artistes vers les commencements de la minorité de Louis XIV. Ils étaient, comme on voit, divisés en trois camps, les maîtres d'un côté, les brevetaires de l'autre; puis, à distance égale de ces deux groupes d'adversaires, un tiers parti les combattant tous deux, parti peu nombreux d'abord, mais remuant, plein de sève, fort de l'appui de la jeunesse, de l'atelier de Vouet, des lettrés et des beaux esprits, ces journalistes du temps.

Retournons maintenant en arrière, et d'abord revenons à ces lettres patentes de 1622, dont, avant tout, il est bon de connaître et les termes et l'esprit.

§ 3.

On se souvient qu'en 1582 Henri III avait confirmé et renouvelé les priviléges de la maîtrise [1]. Jamais la protection et la condescendance n'avaient encore été portées si loin. Défenses, injonctions, menaces, pénalités, rien n'était épargné pour assurer aux maîtres l'exploitation du monopole le plus exclusif et le plus absolu. Mais en 1588, après le départ du roi, tout fut mis en question. La Ligue triomphait; les lois n'ayant plus d'empire, l'autorité de la maîtrise ne fut pas ménagée plus que les autres pouvoirs; l'anarchie pénétra dans les corps de métier comme au cœur même de l'État. Tant que Paris fut sous la main des Seize, ouvrit boutique qui voulut; le premier venu se fit maître, sans être même apprenti; il suffisait qu'il fut ligueur. Puis, lorsque la royauté fut rentrée dans son Louvre, Henri IV eut toujours trop d'affaires pour se mêler de celles de la maîtrise; il prit grand souci des arts, eut soin de ne pas trop s'entourer d'étrangers, fit beaucoup travailler les maîtres parisiens, mais ne s'embarrassa pas de restaurer leurs priviléges.

Aussi, quand il mourut, le règlement de 1582 était-

[1] Les lettres patentes sont du 22 septembre 1582. Elles ont été enregistrées au parlement le 27 juillet suivant.

il presque oublié, ou tout au moins mal observé. De flagrantes usurpations se commettaient chaque jour, et la justice incertaine était molle à les réprimer. Les jurés cependant ne perdirent pas courage et firent procès sur procès Dès la fin de 1610, six mois après la mort du roi, on voit les assignations pleuvoir. Dans toutes ces procédures, la maîtrise, sans essuyer de gros échecs, ne remporte que des demi-victoires, de ces succès qui perdent une cause. Ainsi un nommé Yvoire, peintre verrier bretelaire, s'avise de vendre des vitraux peints; poursuivi et saisi à la requête des jurés, la chambre civile le condamne: il lui est interdit de se qualifier peintre et de vendre ses œuvres à l'avenir, mais on ne valide pas la saisie [1]. Une autre fois, c'est un marbrier chez qui ont été surprises des pièces de marbre sculptées; sentence est rendue contre lui, l'honneur du principe est sauf; mais les marbres lui sont restitués, on ne confisque que le mortier destiné à les assujettir [2].

Ce furent sans doute des faits de cette sorte qui émurent la maîtrise et lui inspirèrent le dessein de raviver ses statuts, en sollicitant du roi de nouvelles

[1]. Sentence du 13 novembre 1609. Autre sentence contre le même Yvoire concluant comme la première, 22 février 1611.

[2]. Sentence rendue contre Saïn, marbrier, le 23 janvier 1625, confirmative des sentences des 10 novembre 1610, 16 août 1611 et 14 janvier 1612.

lettres patentes. Les jurés rédigèrent eux-mêmes les additions qu'ils croyaient propres à raffermir les juges et à fixer la jurisprudence. Une série de trente-quatre articles fut présentée au roi en son conseil [1], et le 16 janvier 1619 le roi, avant de se prononcer, renvoya les demandes de la maîtrise à son prévôt et au procureur du Châtelet, pour qu'ils eussent à lui donner *leur avis par écrit sur la commodité ou l'incommodité d'icelles*. La réponse se fit longtemps attendre, environ deux années, ce qui n'étonne pas quand on lit ces articles.

Ils innovaient sur trois points :

D'abord ils réservaient exclusivement aux maîtres le droit non-seulement de faire des tableaux, mais d'en vendre. A cette fin, il était interdit à toute personne, de quelque condition qu'elle fût, de faire venir aucun tableau de Flandres ou d'ailleurs [2]; le temps de la foire Saint-Germain et des autres foires de faubourgs était seul excepté, mais avec des précautions infinies, tendant à soumettre les marchands forains à la visite et

1. *Articles que les maistres et gardes jurez de l'art de peinture et sculpture de la ville et banlieue de Paris entendent adjouter avec les ordonnances et statuts de leur dit art, sous le bon plaisir du roi.* On pourra lire ces articles *in extenso* dans le volume in-4° imprimé en 1698 aux frais de la maîtrise, et intitulé : *Statuts, ordonnances et règlements de la communauté des maîtres de l'art de peinture et sculpture, gravure et enluminure de cette ville et faubourgs de Paris*, etc., etc. Paris, Louis Colin, 1698.

2. Article 1er.

aux droits de la jurande, à les contraindre d'emporter leurs tableaux non vendus aussitôt les foires terminées, ou de les laisser dans des boîtes à deux clefs et sous le sceau de la maîtrise [1]; défense était faite encore, soit aux sergents-priseurs chargés des ventes à la criée après décès ou autres, soit aux fripiers et revendeurs, merciers et parfumeurs, lingers et miroitiers, tabletiers et plombiers, de vendre en ville ou dans leurs maisons, sous quelque prétexte que ce fût, un objet peint ou sculpté, sans l'autorisation d'un maître [2].

La seconde innovation concernait les brevetaires; défense leur était faite de travailler en chambre ou autrement, même chez les maîtres, à moins d'avoir justifié par certificat suffisant que le brevet était réel et non pas honoraire, c'est-à-dire qu'ils touchaient véritablement les gages de l'office qu'ils s'attribuaient, et qu'ils étaient en conséquence inscrits à la cour des aides sur le rôle des officiers commensaux, ou du roi, ou de la reine, ou de Monsieur, ou de Mesdames, ou des princes du sang. Ces justifications faites, ils n'en devaient pas moins souffrir et payer les visites des gardes, comme les maîtres eux-mêmes, mais sans ouvrir boutique, attendu qu'étant assujettis par le fait de leur charge à suivre en tous lieux le roi ou les princes dont

1. Article 2.
2. Articles 3, 4, 5, 12, 13.

ils dépendaient, ils ne pouvaient avoir résidence fixe à Paris[1].

Enfin les derniers articles déterminaient à nouveau le temps de l'apprentissage et du compagnonnage, multipliaient les moyens d'action et d'autorité déjà réservés aux maîtres pour maintenir à leur service leurs élèves et leurs serviteurs, puis rappelaient, en les fortifiant, toutes les prescriptions, défenses et prohibitions des anciens statuts.

Après deux ans de réflexion, ou peu s'en faut, le 2 octobre 1620, les deux magistrats chargés de donner leur avis déclarèrent que les nouveaux articles leur semblaient bons et raisonnables, qu'ils pouvaient être autorisés, et que s'il plaisait à Sa Majesté d'ordonner qu'ils fussent ajoutés aux anciens statuts, le public n'en recevrait ni incommodité ni dommage.

Le roi et son conseil hésitèrent néanmoins. Ils étaient assaillis de réclamations et de plaintes. Les prétentions de la maîtrise n'étaient plus un secret et soulevaient contre elle d'abord ses ennemis naturels, les artistes de contrebande, puis tous les marchands, tous les corps de métier que menaçaient les nouveaux articles. Parmi les boutiquiers, ceux qui faisaient à proprement parler le commerce de tableaux et de statues étaient en petit

[1] Articles 6 et 7.

nombre ; mais tous vendaient une foule d'objets où la peinture et la sculpture entraient comme accessoires. Ils jetaient feu et flamme et se disaient ruinés si le roi consentait aux articles : aussi ce fut pour les maîtres un rude assaut que d'emporter la signature royale ; elle leur fut accordée en avril 1622 : il y avait plus de trois ans qu'ils avaient déposé leur requête.

Mais après la signature du roi tout n'était pas fini : il fallait faire passer les lettres au parlement. Or c'est là que la lutte allait recommencer aussi vive que jamais ; elle dura dix-sept ans, c'est tout dire. La sentence définitive qui vérifia, entérina et homologua ces fameux articles est de 1639.

La maîtrise, après son succès, ne goûta pas un long repos. Elle respira pendant trois ou quatre ans. Ses adversaires, encore meurtris, usaient sans doute de prudence ; du moins pendant ce temps il n'est plus guère question d'actions judiciaires sérieuses et répétées. Mais ce n'est qu'une trêve. Un nouveau règne, une régence, un certain goût de nouveautés et de cabales qui se répandaient dans Paris, les approches de la Fronde, en un mot, ne promettaient pas des jours sereins à la maîtrise. Soit que le danger lui apparût et qu'elle pensât s'en garantir à grand renfort d'audace, soit que la tête lui eût tourné depuis son dernier triomphe, on la vit tout à coup, vers 1646, reprendre l'offensive

et afficher des prétentions bien autrement hautaines qu'en 1619. Cette fois encore c'était aux brevetaires qu'elle s'attaquait, mais à tous sans exception; elle ne distinguait plus : brevets réels, brevets de complaisance, elle voulait tout détruire, ne respectant pas plus les titres sérieux, émanés de volontés augustes, que les fraudes et les fictions. Au roi seul et à la reine elle reconnaissait le droit d'avoir dans leurs maisons des peintres et des sculpteurs, et encore elle en limitait le nombre. Le roi devait en avoir quatre ou six tout au plus, la reine pas davantage; pour les princes, ils devaient s'en passer. Les priviléges, ainsi réduits quant au nombre, devaient encore subir un autre genre de restrictions : défense était faite aux peintres et sculpteurs du roi et de la reine de travailler pour les particuliers, même pour les églises, pour qui que ce fût enfin autre que Leurs Majestés, sous peine de confiscation de leurs œuvres, de 500 livres d'amende et au besoin de punitions exemplaires. La maîtrise ajoutait que tous ses membres étaient prêts à travailler dans les maisons du roi et de la reine, *toutes et quantes fois il plairait à Leurs Majestés de le leur commander.*

A voir cette irrévérence, on sent que la Fronde n'est pas loin. Ce n'était plus cette fois, comme en 1619, devant le roi en son conseil, sous forme d'humble requête, que les jurés produisaient ce beau plan; c'était

devant des magistrats à qui l'occasion de faire niche à la cour ne pouvait pas déplaire, devant la chambre des requêtes du parlement de Paris. L'affaire s'était d'abord engagée au Châtelet. Deux peintres à brevet, les sieurs Levêque et Bellot, saisis par les jurés, avaient, pour leur défense, excipé de leur privilége. Le Châtelet le trouvant en règle, reconnaissant la réalité du brevet et s'inclinant devant le droit royal, avait, sans difficulté, infirmé la saisie. C'est en appel de cette sentence que les jurés présentaient à la cour, le 7 février 1646, la requête dont nous venons de donner la substance.

Ces conclusions outrecuidantes firent scandale, comme on doit penser; mais, chose qui semble plus étonnante encore que la requête, elle fut admise au parlement. Après une procédure des plus chargées, après de longs détours de chicane, un arrêt intervint en août 1647, arrêt de règlement, qui assignait tous ceux qui, à titre quelconque, prenaient qualité de peintre ou de sculpteur du roi ou de la reine, les sommait de venir en cour déduire leurs raisons et moyens, pour être ordonné ce qu'il appartiendrait, etc., etc. C'était un avant faire droit, mais qui tranchait d'avance la question.

En possession de cet arrêt, les jurés n'eurent rien de si pressé que de le signifier à tous les brevetaires, même à ceux qui, étant logés au Louvre ou dans d'autres maisons royales, pouvaient passer pour domestiques et

commensaux du roi. Ils ne firent qu'une exception ; il y eut un privilégié chez qui leur huissier ne vint pas. C'était un peintre de vingt-huit ans, récemment revenu de Rome et travaillant alors au Louvre, par ordre de la reine : ce peintre était Charles Lebrun. D'où vient que les jurés lui faisaient cette grâce ? Cherchaient-ils à le ménager ? Redoutaient-ils, comme on le supposa, sa naissante faveur et son crédit déjà puissant ; ou bien n'était-ce, comme ils le prétendirent, qu'un échange et un retour de politesse à propos d'un présent que ce jeune homme leur avait fait ?

Il était vrai qu'avant d'aller à Rome, Lebrun leur avait donné, pour la chapelle de leur confrérie, sise en l'église du Saint-Sépulcre de la rue Saint-Denis, un tableau de sa main. Il ne faut pas s'en étonner. Lebrun était fils de maître ; la maîtrise avait été pour lui presque une autre famille ; et comme à peine enfant il faisait déjà preuve de merveilleuses facultés, comme on l'avait vu dessiner, peindre, composer avant qu'il eût treize ans, aux applaudissements de la cour, du chancelier et même du cardinal, on comprend quelle joie c'eût été pour la communauté si ce prodige eût bien voulu n'en pas sortir. On l'entoura de prévenances, on l'accabla d'adulations ; ce fut en vain. Le jeune homme avait son parti pris ; il fallait à son ambition un théâtre un peu moins modeste que la boutique de son

père. Le sentiment de sa force, ses relations, ses amitiés, ses compagnons d'étude, l'atelier de Vouet, où par deux fois il fit un long séjour, tout l'avait enrôlé dans les rangs des indépendants; mais, circonspect et modéré, ne brûlant jamais ses vaisseaux, voulant peut-être aussi ne pas blesser son père, il avait entouré ses refus d'égards et de déférence. De là ce tableau offert de bonne grâce, mais sans engagement d'entrer dans la maîtrise, et, au contraire, comme un moyen poli de se dispenser d'en faire partie.

Si les jurés s'étaient flattés qu'en lui épargnant l'ennui de leurs assignations ils se ménageaient son appui ou sa neutralité, leur espoir fut bientôt déçu. L'appât était trop grossier pour qu'il s'y laissât prendre, l'exception trop publique pour n'être pas offensante. Ils le forçaient en quelque sorte à leur faire plus rudement la guerre que s'ils l'avaient traité tout simplement comme les autres.

Ce n'était pas là leur seul mécompte. En croyant faire un coup de force, ils n'avaient réussi qu'à rallier leurs ennemis. Jusqu'alors entre les brevetaires et les indépendants la guerre était ardente; en un instant la paix fut faite. Résister en commun, faire tête à la tyrannie, tel fut le mot de ralliement. On se vit, on s'entendit, des pourparlers s'établirent. Pas un des artistes assignés n'eut seulement l'idée de comparaître au parle-

ment; nul ne songea pour sa défense à suivre les voies légales; il leur fallait d'autres moyens : n'espérant rien de la justice, ils convoitaient un coup d'État. Mais à qui s'adresser. Tous les yeux se tournaient vers Lebrun. Seul, malgré sa jeunesse, il était dans son art assez considérable pour porter la parole et se poser en chef des deux camps coalisés : il avait ses entrées chez le chancelier et même chez la régente, mais ce n'était pas assez; à lui seul il ne suffisait pas; il fallait, pour conduire l'affaire, un autre patron qu'un artiste, un véritable homme de cour; c'était à un tel personnage qu'était réservé l'honneur de devenir l'âme du complot.

CHAPITRE II.

Établissement de l'Académie royale. — Création d'une compagnie rivale, l'Académie de Saint-Luc. — Transaction et jonction des deux Académies.

M. Martin de Charmois, conseiller d'État, autrefois secrétaire de M. le maréchal de Schomberg pendant son ambassade à Rome, avait rapporté d'Italie un amour passionné des beaux-arts; on dit même que pour son plaisir il s'exerçait à sculpter et à peindre. Lebrun le prit pour confident, l'anima, l'échauffa contre les entreprises des jurés; lui rappela les exercices qu'ils avaient ensemble admirés pendant leur séjour à Rome, dans l'ancienne Académie de Saint-Luc; vanta les grands services que cette école, selon lui, avait rendus à la peinture italienne, et insista sur la nécessité de transplanter en France quelque institution de ce genre. Une grande école ouverte à la jeunesse, remplaçant les petits ateliers que tenait en particulier chaque maître, une association de professeurs conduisant et surveillant l'école; les disciples et les maîtres étroitement unis et presque assis sur les mêmes bancs; l'Académie de Saint-Luc, en un mot, à quelques variantes près,

tel était le plan de Lebrun. Il le mit sur le papier, le soumit à M. de Charmois, et lui demanda d'appeler comme en consultation les deux frères Testelin, ses intimes amis, deux autres peintres, Juste d'Egmont et Michel Corneille, et un sculpteur déjà célèbre, Jacques Sarrazin.

M. de Charmois les fit venir, les écouta, se pénétra de leurs idées, et finit par se convaincre qu'il en était lui-même à peu près l'inventeur. Devenu le patron du nouveau plan d'académie, il ne se contenta pas de composer une savante requête où tous les griefs de ses clients, tous les méfaits de la maîtrise étaient longuement énumérés, il eut soin de communiquer son travail en grande confidence aux principaux membres du conseil d'État, leur demandant avis, s'assurant de leur approbation; puis, quand ses batteries furent ainsi dressées, il obtint d'être admis à déposer lui-même sa requête aux pieds du trône. Lecture en fut donnée devant la reine dans le conseil de régence tenu au Palais-Royal, le 20 janvier 1648.

Ceux qui connaissent cette pièce, conservée aux archives de l'École des beaux-arts, doivent tenir en singulière estime la patience de la reine et de ses conseillers [1]. On perdrait aujourd'hui la plus juste des

1. Voir aux pièces justificatives.

causes rien qu'à lire à ses juges un semblable morceau. Nos pères étaient moins difficiles ou plus intelligents que nous. Ils supportaient et comprenaient cette façon d'exposer les affaires, presque inintelligible aujourd'hui, ces phrases redondantes, qui n'ont ni commencement ni fin, où les idées se mêlent et se confondent au lieu de s'enchaîner, obscur et ambitieux langage dont la mode heureusement commençait alors à vieillir, mais ne devait s'éteindre qu'au bout de quelques années, après l'apparition de la première *Provinciale*. Ce qui prouve à quel point M. de Charmois fut goûté de ses auditeurs, ce ne sont pas seulement les éloges de Testelin, qui nous donne sa requête pour une pièce sans pareille, c'est la façon triomphante dont le conseil l'accueillit. Tout d'une voix on reconnut qu'il y avait justice et nécessité à autoriser l'établissement proposé : l'arrêt fut dressé sur l'heure et dans la séance même, sans la moindre contradiction, la minute en fut signée. La reine voulait aller plus loin ; l'audace des jurés l'avait exaspérée : la prétention de limiter le nombre de ses peintres lui semblait impertinente et factieuse ; elle en demandait vengeance, et proposait que, par le même arrêt, sans plus ample informé, la maîtrise fût abolie.

Les conclusions de M. de Charmois n'allaient pas jusqu'à cet excès de passion féminine, mais tendaient

presque au même but. Elles demandaient qu'il plût au roi de faire aux membres de la maîtrise très-expresse défense de prendre à l'avenir, tant qu'ils tiendraient boutique et continueraient de faire partie de la communauté, la qualité de peintres ou de sculpteurs, attendu qu'ils n'étaient que *doreurs* ou *marbriers;* qu'en conséquence il leur fût interdit d'entreprendre « aucun
« tableau de figures et histoires, ni pourtraits ou pei-
« sages, figures de ronde bosse ou bas-reliefs, pour les
« esglises ou autres bastimens publics ni particuliers,
« mais seulement de dorer, peindre ou faire de relief,
« des moresques, grotesques, arabesques, feuillages et
« autres ornemens, à peine de deux mille livres d'a-
« mende et de confiscation des dits tableaux ou sculp-
« tures [1]. »

N'était-ce pas demander la suppression de la maîtrise, ou tout au moins son expulsion du domaine de l'art? Le conseil n'alla pas si loin. Il ne fit droit qu'au paragraphe des conclusions qui venait après celui-là, et qui tendait à faire seulement défense aux peintres et sculpteurs de la maîtrise « de donner aucun trouble ni
« empeschement aux peintres et sculpteurs de l'Acadé-
« mie, soit par visites, saisies et confiscations de leurs
« ouvrages, soit en les voulant obliger à se faire passer

[1]. Extrait de la requête conservée aux archives de l'École des beaux-arts. Voir aux pièces justificatives.

« maîtres, soit autrement et en quelque manière que ce « fust, à peine de 2,000 livres d'amende. » Cela dit, pour faire preuve de l'impartialité du conseil, le même arrêt, sous les mêmes peines, fit défense aux peintres et sculpteurs de l'Académie de donner aucun trouble ni empêchement aux peintres et sculpteurs de la maîtrise.

Malgré ces restrictions, la concession était complète : le succès dépassait toutes les espérances. Il fut encore assaisonné, comme dit Testelin, des bonnes grâces de M. de la Vrillière, le secrétaire d'État, lequel fit faire, en toute diligence, les expéditions de l'arrêt, et en les remettant lui-même aux délégués de la nouvelle compagnie, leur adressa les paroles les plus flatteuses et les plus encourageantes.

Pendant ce temps, les maîtres étaient dans l'ignorance du coup qui les avait frappés. Ils savaient bien qu'on s'agitait contre eux, mais sûrs du parlement, leur confiance était entière. Ils ne supposaient pas leurs adversaires en position de prendre une telle revanche. L'arrêt du 20 janvier ne vint à leur connaissance que par la signification qui leur en fut faite. Rien ne peut donner l'idée de l'étonnement, du trouble, de la perplexité où les jeta cette nouvelle. Pendant plus de deux mois, on put croire qu'ils se résignaient, tant ils semblaient engourdis; mais ils n'étaient pas gens à se

laisser longtemps abattre. Les libertés civiles avaient encore, à cette époque, tant de vie et de si fortes bases, que tout n'était pas dit quand le pouvoir avait parlé. Ses volontés, avant d'être obéies, avaient certains contrôles à subir ; et quiconque, se sentant lésé, avait assez de cœur pour essayer de se défendre, était sûr de trouver des armes d'un usage licite, et des patrons tout prêts à soutenir sa cause. La maîtrise allait donc résister, mais en prenant son heure et en cachant son jeu.

Les nouveaux vainqueurs, au contraire, tout à la joie de leur triomphe, ne songeaient qu'à prendre possession du privilége qu'ils avaient conquis. S'assemblant presque tous les jours chez M. de Charmois, ils eurent bientôt dressé un projet de statuts, le soumirent à la sanction royale, et obtinrent, vers le milieu de février, des lettres patentes confirmatives. Ces lettres furent publiées dès le 9 mars suivant. Si prompte qu'eût été cette promulgation, on ne l'avait pas attendue : l'impatience était trop grande au sein de la compagnie, l'attente du public trop vivement éveillée : dès le 1er février, dix jours après l'arrêt de création, les fondateurs de l'Académie en firent l'inauguration solennelle. Dans cette même journée, ils procédèrent à l'élection des douze anciens qui, aux termes des statuts, devaient, chacun pendant un mois, administrer la compagnie et diriger l'école : les douze élus, pour prévenir toutes dif-

ficultés touchant la préséance, tirèrent immédiatement les rangs au sort, et Lebrun, dont le nom, par un hasard en quelque sorte clairvoyant, était sorti le premier de l'urne, fit le soir même l'ouverture des exercices publics devant un concours extraordinaire de personnes de qualité, d'artistes et de curieux de toute condition, qui, par des motifs divers, s'intéressaient à cette nouveauté.

Tout marchait à souhait: les associés rivalisaient de zèle; rien ne leur coûtait dans ces premiers moments pour soutenir l'œuvre commune; chacun à qui mieux mieux donnait son temps et même son argent. M. de Charmois surtout cherchait à justifier l'immense honneur qu'on lui avait fait; les statuts l'avaient proclamé chef perpétuel de la compagnie, titre un peu fastueux et hors de proportion avec l'importance et la valeur de l'homme, mais décerné tout d'une voix, comme prix de ses peines, dans la première effusion de la reconnaissance. Il s'était engagé à loger ses confrères, et en effet ce fut lui qui les installa dans une maison voisine de l'église Saint-Eustache, appartenant à un de ses amis. Le logement était spacieux, pas assez pour la foule qui se pressait aux séances. Au bout de quelque temps, dès les premiers jours de mars, il fallut déserter cette retraite provisoire et prendre à loyer un grand appartement dans l'hôtel de Clissop, rue des Deux-

Boules, quartier préférable encore et plus à la portée de la plupart des jeunes gens qui cultivaient les arts.

La nouveauté que cherchait cette foule, l'attrait qui la faisait courir, c'était, pour emprunter le langage du temps, l'enseignement *d'après le naturel*, c'est-à-dire d'après le modèle vivant. Les exercices de ce genre étaient, on le comprend, à peu près inconnus non-seulement chez les maîtres, mais chez tous leurs rivaux. Un atelier particulier ne peut guère entretenir constamment un modèle : pour en faire la dépense et couvrir tous les frais accessoires, il faut la bourse ou de l'État ou d'une riche association. La maîtrise était riche, tout au moins fort à son aise ; mais l'idée de faire un tel usage de ses ressources ne lui était pas encore venue. Son argent passait en festins, en banquets, en réunions joyeuses. Elle avait un esprit à la fois trop mercantile et trop jaloux pour appliquer à l'enseignement les revenus de la communauté : c'eût été s'exposer à faire éclore des talents, c'est-à-dire des germes de concurrence. La seule école publique et libéralement établie qui eût encore existé en France était l'école de Fontainebleau ; mais elle déclinait depuis la mort de Henri IV, et même dans son beau temps elle avait été moins une école préparatoire qu'un atelier d'exécution où l'on cherchait des résultats bien plutôt que des méthodes, et où les jeunes gens se formaient moins à étu-

dier la nature qu'à aider et à imiter leurs maîtres. C'était donc la première fois, à vrai dire, qu'on offrait chez nous à la jeunesse l'occasion de dessiner le nu d'après nature, non plus comme on avait fait jusque-là, par rencontres fortuites et passagères, à la dérobée pour ainsi dire, mais d'une façon commode et permanente au moyen d'un homme à gages, mis en posture par une habile professeur. Le public attendait merveille de cette innovation. Comme on savait qu'à Rome, à Bologne et à Florence, les écoles académiques entretenaient toutes des modèles, on se plaisait à en conclure que là était le secret de la peinture italienne, la cause de sa supériorité.

C'était se faire grande illusion ; avant d'attribuer cette vertu aux écoles publiques et aux facilités qu'elles procurent, il fallait s'informer si leur établissement avait précédé ou suivi l'âge d'or des arts en Italie; si les artistes des grands siècles, ceux dont le nom ne périra pas, n'étaient pas sortis presque tous des plus modestes ateliers, et même de la boutique d'un orfévre ou d'un ciseleur? Là ils avaient appris sans doute à dessiner le nu, car rien dans l'éducation d'un artiste ne supplée à ce salutaire exercice, mais ils n'en avaient pas fait une étude conventionnelle et machinale, ils s'étaient donné quelque peine pour trouver des modèles variés et de bonne volonté, appropriés autant que pos-

sible aux sujets qu'ils avaient à traiter, aux idées qu'ils voulaient rendre; et tout en s'exerçant à comprendre et à interpréter les formes du corps humain, ils s'étaient toujours souvenus qu'ils dessinaient un homme, c'est-à-dire une créature intelligente et passionnée, et non pas un être banal et mécanique, un type de profession, ne sentant rien, n'exprimant rien, vivant à peine, sorte de végétal contourné et mis en attitude comme les charmilles d'un jardinier. Ce n'est pas ici le lieu de traiter cette question; mais s'il est une vérité facile à démontrer, c'est qu'en France comme en Italie, comme dans tous les pays qui se piquent aujourd'hui de répandre et de favoriser la culture des arts du dessin, l'étude du modèle, telle qu'on la pratique depuis plus de deux siècles, a certainement rendu plus de mauvais services que de bons. La plupart des défauts du style académique en dérivent directement. Ces poses combinées, ces attitudes convenues, une fois entrées dans la mémoire des jeunes gens, s'y fixent et s'y gravent en traits souvent ineffaçables; tel peintre qui, pendant sa vie, croit avoir mis au monde des milliers de personnages divers, n'a fait, la plupart du temps, qu'habiller de costumes plus ou moins variés ce mannequin de chair humaine devant lequel on lui enseigna jadis à dessiner le nu, et dont sa main, par habitude, reproduit les gestes hébétés et les insignifiants contours. On

était loin, en 1648, de prévoir ce danger ; on ne voyait que les bons côtés du nouveau mode d'enseignement : de là cette cohue qui se précipitait à l'étude du modèle vivant.

Deux autres causes ne contribuaient pas moins au succès de l'Académie naissante : les noms de ses fondateurs, le caractère de ses statuts.

Nous ne saurions transcrire ici les treize articles de ce règlement primitif, mais en deux mots nous en dirons l'esprit [1]. C'était moins un programme qu'une profession de foi. Très-incomplets et à peine ébauchés en ce qui touchait à l'enseignement, les statuts de 1648 avaient surtout pour but de proclamer le caractère moral et désintéressé de la nouvelle association, de lui faire prendre un engagement public de décence, de politesse et de sobriété. Point de festins, point de banquets, ni pour la réception des nouveaux membres, ni sous aucun autre prétexte. L'amour de l'art, l'étude, l'obéissance et la cordialité, voilà ce que promettaient solennellement les statuts. C'était du premier coup se distinguer des maîtres, et planter le drapeau de la compagnie fort au-dessus de leurs enseignes. On fit plus : dans une séance générale, on décida, comme complément aux statuts, que tout membre du corps académique,

1. Voir aux pièces justificatives.

sous peine d'en être exclu, s'abstiendrait de tenir boutique pour y étaler ses ouvrages, de les exposer aux fenêtres de sa demeure, d'y apposer aucune inscription pour en indiquer la vente, et de faire enfin quoi que ce fût qui permît de confondre deux choses aussi distinctes qu'une profession mercenaire et l'état d'académicien.

Cette façon de se poser fut goûtée du public : les jeunes gens surtout en parurent épris, et le choix des douze fondateurs acheva de les séduire. Ce choix était heureux, l'élection avait rencontré juste. Sans parler de Lebrun, que d'avance tout le monde avait élu, la liste des onze autres noms était irréprochable. C'était, parmi les statuaires, Simon Guillen et Van Obstal le Flamand, tous deux en grand renom, connus par des œuvres sans nombre semées dans les églises de Paris ; puis fort au-dessus d'eux, l'habile auxiliaire de Lemercier au Louvre, l'auteur des cariatides du nouveau pavillon, Jacques Sarrazin, qui conservait, malgré ses soixante ans, la fougueuse verdeur de sa jeunesse. Parmi les peintres, c'était Lahire et Sébastien Bourdon, talents faciles et séduisants ; le vieux Perrier moins connu de nos jours, et quatre autres, encore moins connus, mais qui avaient alors leurs clients et leurs admirateurs, Beaubrun, Juste d'Egmont, Corneille le père et Charles Errard, puis enfin cet Eustache Le

Lesueur qui n'était que leur égal alors et à qui la postérité réservait un tout autre rang.

Ces douze hommes ne prenaient pas un rôle au-dessus de leurs forces; ils s'attribuaient sans trop de présomption l'autorité de chefs d'école. Seulement on pouvait trouver le cercle un peu trop restreint. Ils élargirent leurs rangs : Philippe de Champaigne, Van Mol, Louis Boulogne, les deux Testelin et neuf autres furent appelés à prendre place comme académiciens, immédiatement après les douze fondateurs; cette élection complémentaire une fois faite, peut-on dire que personne n'eût été oublié? Quelques noms honorables restaient encore en dehors de la liste : il n'était question, par exemple, ni des Anguier [1], ni de Mignard, ni de Dufresnoy, ni même de leur maître à tous, le vieux Vouet, que tous les biographes, y compris Félibien, s'obstinent à faire mourir le 5 juin 1641, et qui vivait encore en 1649, comme bientôt nous en aurons d'incontestables preuves [2]. D'où venaient ces exclusions?

1. Michel Anguier était encore en Italie en 1648, mais François était revenu depuis quelques années.

2. M. Villot, dans la notice des tableaux du musée du Louvre, ne commet pas l'erreur des biographes; il indique comme date de la mort de Vouet le 30 juin 1649, mais sans dire sur quelle autorité il s'appuie. Si la date est exacte, et rien n'empêche qu'elle ne le soit, Vouet serait mort bien peu de temps après l'événement auquel on le verra plus bas prendre part.

Depuis que ces pages ont paru pour la première fois, M. de

Était-ce à la compagnie, était-ce aux exclus eux-mêmes, à leur dédain ou à leurs exigences qu'il fallait en imputer la faute? Tout à l'heure nous verrons ce qu'on doit en penser; mais le public, évidemment dans le secret, ne fut pas très-ému de ces oublis qui nous étonnent. Il ne mêla ni blâme ni regret au concours de louanges qui s'élevait de toutes parts, dans ces premiers moments, en l'honneur de l'Académie.

Déjà les exercices avaient duré plus de six semaines dans un ordre parfait, sans incident fâcheux, lorsque le 19 mars on apprit, dans la matinée, que les huissiers de la maîtrise s'étaient présentés au logis de plu-

Montaiglon a eu l'obligeance de nous communiquer la découverte qu'il venait de faire d'une pièce qui confirme l'assertion de M. Villot et de M. Charles Blanc, car celui-ci, dans sa notice sur Vouet (*Histoire des peintres*, publiée chez Renouard), le fait mourir le 30 juin 1649, comme M. Villot et comme lui sur la foi d'une note inédite de Mariette. Cette pièce constate qu'après la mort du premier peintre du roi les scellés ont été apposés le 2 juillet 1649. M. de Montaiglon a trouvé en outre dans les registres de la paroisse Saint-Jean en Grève la mention que voici : « Le Jeudi « premier de Juillet mil six cens quarante neuf fut apporté à « Saint-Germain de l'Auxerrois Simon Vouet, peintre ordinaire « du Roi. »

Ce qui explique l'erreur de Félibien, c'est qu'il a confondu la mort de Simon Vouet avec celle d'Aubin Vouet, son frère et peintre comme lui. Aubin Vouet est mort en effet l'an 1641, ainsi que l'indique cette pièce à la date du 1ᵉʳ mai 1641 :

« Convoy et vespres deb. et 4 prestres pour deffunct noble « homme Aubin Vouet, vivant peintre ordinaire du Roy, demeu- « rant rue du Bout du Monde, inhumé aux Innocents. »

sieurs académiciens, et qu'en vertu d'une ordonnance du lieutenant civil et d'un pouvoir du procureur du roi au Châtelet, ils les avaient assignés et avaient saisi leurs tableaux. On ne pouvait braver avec plus de fracas et plus d'impertinence l'arrêt du 20 janvier et les lettres patentes qu'avait signé le roi dix jours auparavant.

Les chefs de la compagnie firent aussitôt connaître à leur principal protecteur, au chancelier Séguier, ce qui venait de se passer. Le chancelier prit l'affaire au sérieux, ne perdit pas une minute, et le jour même, 19 mars 1648, fit rendre un arrêt du conseil qui cassait l'ordonnance du lieutenant civil, annulait les saisies et les assignations, faisait défense aux gens du Châtelet et à tous autres juges de troubler les académiciens, et ordonnait que les procès nés ou à naître concernant soit l'Académie, soit quelqu'un de ses membres seraient évoqués au roi en son conseil sans qu'aucune autre juridiction en pût prendre connaissance [1].

Les jurés cette fois se tinrent pour battus. Le chan-

1. *Extrait des registres du conseil d'État*, 19 mars 1648. — « Sur la requeste présentée au roy, estant en son conseil, par « l'Académie royale de peinture et sculpture, qu'au préjudice « de l'arrest du conseil du 20 janvier dernier, des statuts et « lettres patentes dudit mois, portant confirmation d'iceux, par « lesquels Sa Majesté a séparé ceux de l'Académie du corps de « mestier, néanmoins, le procureur du roy au Châtelet de Paris, « auroit, en vertu de l'ordonnance du lieutenant civil, fait don- « ner assignation à plusieurs peintres de ladite Académie à com-

celier, piqué au jeu, ne les eût pas ménagés, s'ils avaient continué la guerre. Pour lui, c'était un parti pris de maintenir l'Académie, un peu par amour des beaux-arts, beaucoup pour complaire à Lebrun. Non content de l'arrêt que le conseil venait de rendre, il fit donner au lieutenant civil un avertissement sévère, lui fit dire qu'il portait à cette compagnie un sérieux intérêt, que c'était son ouvrage et son ouvrage de prédilection, qu'il eût à ne pas recommencer; puis, faisant appeler Lebrun et ses amis, il leur dit de prendre

« paroir pour respondre aux conclusions du procureur du roy
« au rapport qui sera fait du commissaire Bannelier, en vertu
« de ladite ordonnance; auroit saisi les tableaux qui auroient
« esté trouvez chez lesdits académistes, ce qui est une contraven-
« tion manifeste audit arrest du conseil et lettres patentes, et
« trouble l'établissement fait de ladite Académie par Sa Majesté
« pour accroistre le nombre des excellents hommes de cette pro-
« fession et les faire jouir des privilèges, franchises et libertez
« qui sont annexez aux arts libéraux; requérant lesdits suppliants
« qu'il plaise à Sa Majesté leur vouloir sur ce pourvoir; veu l'ar-
« rest dudit conseil du 20 janvier, les statuts et règlements faits
« par lesdits suppliants, et lettres patentes portant auctorisation
« d'iceux du présent mois de février, le *roy estant en son conseil*,
« la reine régente sa mère a cassé et annulé lesdites ordonnances
« et saisies faites sur lesdits suppliants, et fait très-expresses
« inhibitions et deffenses audit lieutenant civil, et à tous autres
« juges, de les troubler ny inquiéter en aucune façon et manière
« que ce soit, évoquant Sa Majesté à elle, et à son conseil, la
« connoissance de tous les procez et différends mus et à mouvoir,
« concernant les fonctions, ouvrages et exercices desdits sup-
« pliants, en interdisant à ces fins la connoissance à tous juges
« quelconques. Fait à...., etc. »

garde à de nouveaux orages ; que, lui vivant, ils en seraient garantis, mais qu'ils avaient besoin de travailler incontinent et sans relâche à se faire une situation tranquille et indépendante en poursuivant au parlement la vérification de leurs lettres patentes ; qu'il se chargeait de tout, à condition qu'ils prendraient quelques peines et feraient les démarches qu'il leur allait tracer.

Là-dessus ils se confondirent en remerciments et lui promirent de suivre ses avis. A quelques jours de là une députation, conduite par M. de Charmois, se rendit en effet chez le procureur général, pour obtenir qu'il voulût bien conclure à l'enregistrement pur et simple des lettres en question ; mais là ils acquirent la preuve qu'ils avaient été prévenus ; que les jurés, depuis plusieurs semaines, avaient formé opposition à l'enregistrement, et que l'affaire, en conséquence, ne pouvait plus se terminer que par une procédure en règle et un arrêt contradictoire.

Cette révélation les arrêta tout court. Sans méconnaître à quel point le chancelier avait raison, ils suspendirent leurs démarches, et tout projet d'enregistrement parut indéfiniment ajourné. Ils reculaient devant un procès, ou plutôt l'argent manquait pour entamer la procédure. L'Académie s'était fondée avec l'espoir que la régente ou le cardinal se chargerait de ses dé-

pensés. Les statuts s'en expliquent en termes assez clairs [1]. Mais on était en 1648, c'est-à-dire au plus fort de ces embarras financiers qui allaient allumer la guerre entre la cour et le parlement. Mazarin ne pouvait ni donner ni promettre. Pour attendre des temps meilleurs et pourvoir aux plus urgents besoins, on avait usé d'expédients. Les lettres de réception, les diplômes, avaient été taxés à deux pistoles, et comme le nombre en était grand, on en avait tiré une somme assez ronde. Mais ce n'était qu'un produit passager, et quant aux cotisations mensuelles, celle qu'on exigeait des élèves était nécessairement modique, et celle que les professeurs s'imposaient, quoique plus productive, avait le grand défaut de n'être pas obligatoire. Tout cela constituait d'assez pauvres finances. Aussi, peu de temps après l'ouverture des exercices, la caisse était-elle à sec. Sans M. de Charmois, la compagnie sombrait au port. Son chef, heureusement, avait un intérêt d'honneur à lui venir en aide. Sous forme de prêts ou d'avances, ce fut lui, dans les premiers temps, qui la soutint de ses deniers.

Mais il ne tarda pas à en prendre à son aise avec des

[1]. Article 4 : «... lorsqu'il plaira à Sa Majesté en faire les frais, à l'instar de celle (*de l'Académie*) du grand-duc de Florence.»

Article 10 : «... en attendant qu'il plaise au Roi de lui en donner un (un bâtiment pour tenir ses séances).»

gens qu'il hébergeait ainsi. Non content de présider l'Académie, d'en diriger presque à son gré les délibérations, il s'était attribué la rédaction et la garde des procès-verbaux. Les statuts ne lui donnaient pas ce droit; ils l'avaient réservé à chaque ancien, à tour de rôle, pendant son mois d'exercice. Mais, parmi les anciens, plusieurs, il faut le dire, n'étant pas très-lettrés, s'étaient fait suppléer par M. de Charmois; celui-ci, une fois la plume en main, ne l'avait plus quittée et, peu à peu, pour plus de commodité, il avait fait porter les registres chez lui. Jusque-là le mal n'était pas grand. Ce qui devint autrement grave, c'est qu'au lieu de procès-verbaux l'assemblée n'eut bientôt que des comptes rendus de fantaisie. Les délibérations n'étaient enregistrées que par extraits plus ou moins infidèles. Le secrétaire grand seigneur inscrivait ce qui était de son goût, rejetait ou changeait tout le reste, et souvent même il donnait comme émanés de la compagnie des actes qu'il fabriquait de sa propre autorité.

De telles façons n'étaient pas tolérables. On les supporta cependant, on garda quelque temps le silence pour éviter l'éclat d'une rupture, mais à la fin la patience échappa. On fit dire à M. de Charmois, avec de grands détours de politesse, que l'Académie était confuse de l'avoir laissé jusque-là se livrer à un service si fort au-dessous d'un homme de sa condition;

qu'il était temps de l'en soulager ; qu'on allait en charger désormais un officier subordonné, un simple secrétaire, auquel la tenue des registres serait exclusivement confiée. M. de Charmois comprit ce qu'on lui voulait dire ; assez homme d'esprit pour répondre sur le même ton, il remercia chaudement ses confrères, et leur rendit les registres de la meilleure grâce du monde ; mais, à dater de ce jour, il n'assista que rarement aux séances de la compagnie, et sa bourse s'ouvrit plus rarement encore.

La gêne devint extrême. On vécut au jour la journée. La rétribution des élèves fut portée de cinq à dix sous par semaine ; les professeurs et tous les autres membres doublèrent aussi leurs offrandes ; tout cela fut insuffisant : presque à chaque séance il fallait aviser aux moyens de combler quelque vide, et c'étaient les membres présents qui devaient boursiller. L'assiduité dès lors devenant onéreuse, les rangs ne tardèrent pas à s'éclaircir. Le professeur en exercice se trouva souvent presque seul à faire le soir sa leçon, tandis qu'auparavant ses confrères étaient toujours là, l'assistant, se mêlant aux élèves et prenant part aux corrections. Cette jeunesse, ainsi abandonnée, se mit à murmurer : on lui faisait payer plus cher de moins bonnes leçons. La désertion des chefs était un contagieux exemple ; elle amena celle des soldats. Les élèves partirent à

leur tour. « Nous eûmes le déplaisir, dit l'auteur de notre manuscrit, de les voir se retirer par troupes entières. » De là une diminution notable dans le produit de la rétribution, et, de semaine en semaine, un surcroît proportionné de besoins et d'embarras.

On était au printemps de 1649; il n'y avait pas plus d'un an que l'Académie était au monde, pas plus d'un an de ses premiers succès : quel changement! Il est vrai qu'autour d'elle tout n'était guère moins changé. La régente et sa cour avaient quitté la capitale; le chancelier était sans force et sans crédit. M. de Charmois boudant toujours, à qui la compagnie pouvait-elle s'adresser? Quel secours pouvait-elle attendre?

Cette détresse prématurée n'avait pas échappé, comme on pense, à des yeux ennemis. Tout en gardant, depuis le 19 mars, un silence prudent, la maîtrise était aux aguets. Elle voyait l'abandon, l'affaissement de sa rivale, et le moment lui semblait venu de reprendre l'offensive. Son plan n'était pas malhabile, ainsi qu'on va le voir.

Il s'agissait de faire avec plus de succès ce que l'Académie s'était proposé de faire. Élever une école, entretenir des modèles, appeler à soi la jeunesse, tel était le plan des jurés. Ils changeaient de méthode, voulaient plaire au public, et lui offraient les nouveautés dont il était friand. Dans un temps régulier, cette sorte

de plagiat et de contrefaçon n'eût pas été possible; le pouvoir ne l'eût pas tolérée; avec l'omnipotence du parlement et l'appui des frondeurs, on pouvait tout oser. Il ne fallait que deux choses pour fonder une seconde Académie, de l'argent et des noms connus. De l'argent, la maîtrise en avait; des noms, il suffisait d'en emprunter. Ces hommes de talent, dont tout à l'heure nous regrettions l'absence, étaient tout justement ce qu'il fallait. Les jurés n'avaient pas manqué de leur faire une cour assidue, et peu à peu se les étaient acquis. Mignard leur avait amené Dufrenoy, Dufrenoy les Anguier, et tous ils avaient appelé comme chef et comme protecteur leur ancien maître, Simon Vouet, exclu et irrité comme eux [1].

S'il faut en croire l'auteur de notre manuscrit, si

1. Ce dernier épisode de la vie de Vouet n'est connu, comme nous l'avons dit plus haut, que depuis la publication toute récente d'une partie des papiers conservés aux archives de l'école des beaux-arts. C'est dans la vie de Louis Testelin, par Guillet de Saint-Georges, insérée au tome I*er* (page 216) des *Mémoires inédits sur la vie et les ouvrages des membres de l'Académie royale de peinture et de sculpture*, que se trouve (pages 221-222) le récit de ces faits, avec une abondance de circonstances et de détails qui rend le doute impossible. Ajoutons que l'existence de Vouet, en 1649, et le rôle qu'il joua dans cette première apparition de l'Académie de Saint-Luc, se trouvent également attestés aux pages 75 et suivantes du manuscrit publié par M. de Montaiglon, et attribué par lui à Henri Testelin. Seulement, dans ce récit, le nom de Vouet n'étant pas prononcé, et celui de Mignard se trouvant incidemment cité, tous ceux qui jusqu'ici (Piganiol par exemple)

bien versé dans toutes ces intrigues, ce serait Vouet lui-même qui serait venu chercher les jurés et les aurait poussés à ouvrir une école nouvelle en face de l'Académie chancelante, s'engageant à la rendre prospère par le seul éclat de son nom[1]. Qu'il ait été l'insti-

avaient eu connaissance du manuscrit, avaient attribué à Mignard les faits qui se rapportent à Vouet. La notice de Guillet de Saint-Georges remet les choses à leur place, et devient à la fois le commentaire et la confirmation du récit de Testelin.

1. Voici comment s'exprime l'auteur du manuscrit, page 76 :
« Il (un personnage considérable dans la peinture) conçut le des-
« sein d'élever, sur les débris de notre école académique, une
« semblable école chez les maîtres, et il ne douta pas un moment
« que son nom seul suffirait pour donner à cet établissement un
« éclat et un succès capables d'opérer la destruction totale du
« nôtre... Dépouiller l'Académie de sa gloire et en revêtir la com-
« munauté, c'était la moindre de ses promesses. Les jurés et leurs
« satellites en furent charmés et adoptèrent le projet avec trans-
« port. Ils se pourvurent de deux modèles et des autres choses
« nécessaires. Peu de temps après ils firent, avec grand apparat,
« l'ouverture de leur école, qu'ils qualifièrent d'Académie de
« Saint-Luc. Pour signaler leur reconnaissance envers le grand
« homme qui avait bien voulu tant mériter d'eux en cette occa-
« sion, ils le proclamèrent prince de cette Académie. Comme tel,
« il présida à cette cérémonie, et y soutint son nouveau rang
« avec un air de dignité qui parut fort ridicule à ce qu'il y avait
« là de gens assez sensés pour l'évaluer à sa valeur. Il est fâcheux
« pour la mémoire de M. Mignard que son nom se soit conservé
« avec celle de cet événement, dans les registres de la commu-
« nauté. »

Ce sont ces dernières lignes qui ont donné lieu à la méprise signalée dans la note ci-dessus. Il eût été pourtant facile, avec un peu de réflexion, de reconnaître que Mignard n'était pas ce *personnage considérable dans la peinture* dont il est ici question,

gateur ou le confident des jurés, peu importe ; mais de quelque côté que vînt l'idée, elle fut adoptée avec transport. La maîtrise fit publier par tout Paris que dans sa maison dite des Coquilles, rue de la Tixeran-

non-seulement parce qu'à cette époque il n'était ni par son âge ni par sa renommée en position d'être ainsi qualifié, mais parce que l'auteur du récit indique évidemment que ce n'est pas de lui qu'il s'agit. Il plaint Mignard non pas d'avoir joué le rôle principal dans cette affaire, mais de s'y être compromis, d'y avoir mêlé son nom. Faute d'avoir fait cette remarque, Piganiol qui, dans sa description de Paris, a inséré une histoire de l'Académie de peinture évidemment empruntée au manuscrit de Testelin, ainsi que le démontre M. de Montaiglon, Piganiol ne met pas en doute que ce ne soit Mignard qui ait présidé la séance d'ouverture de l'Académie de Saint-Luc en 1649, et il entre à ce propos dans d'assez longs développements (t. I*er*, p. 270, édition in-12, 1742). Ce qui est encore plus étrange que l'erreur de Piganiol, c'est qu'elle est reproduite dans la table analytique des matières imprimée par M. de Montaiglon à la fin de son second volume, table qui dans le manuscrit se trouve en marge de chaque page, *en manchettes*, selon le terme consacré. Cette table attribue à Mignard (p. 159) les actes qui, dans la pensée de l'auteur du manuscrit, appartiennent à Vouet. D'où il suit que la table n'a certainement pas été faite par l'auteur du manuscrit lui-même, et a dû être composée soit par M. Hulst, soit par un simple copiste qui, comme Piganiol, s'est laissé prendre à l'apparence et n'a pas lu avec attention. Nous signalons ce fait au sagace éditeur ; il est de nature, ce nous semble, à modifier l'opinion qu'il a émise sur l'origine de cette table (p. xviii et xix de sa préface). Lors même que la notice de Guillet de Saint-Georges ne mettrait pas en évidence la méprise indiquée par nous, il suffirait, pour s'en apercevoir, de la manière dont s'exprime l'auteur du manuscrit en parlant de *ce personnage considérable dans la peinture* qui a présidé l'Académie de Saint-Luc. Il reconnaît que l'Académie *ne l'a pas traité avec une impartialité bien pure et bien parfaite ; qu'on*

derie, elle ouvrait une académie sous le nom d'Académie de Saint-Luc. C'est ainsi qu'on appelait à Rome la plus ancienne et la plus illustre académie de peinture. S'emparer de ce nom, c'était se donner bon air, un air d'affiliation et comme de parenté avec l'association romaine. On poussa l'imitation plus loin; au lieu d'un président on eut un prince, et ce prince fut Simon Vouet. Pour répondre à ce titre pompeux, il fallut tailler à la grande et renchérir en tout sur ce qu'avait fait l'Académie royale. Celle-ci n'avait que douze anciens, l'Académie de Saint-Luc s'en donna vingt-quatre; il n'y avait qu'un modèle rue des Deux-Boules, rue de la Tixeranderie on s'en procura deux; les jeunes gens

était dans la compagnie assez peu prévenu en sa faveur, bien qu'il eût du mérite dans l'exercice de son art, et même en un assez haut degré, mais il en présumait trop, ajoute-t-il, pour vouloir se contenter à moins que d'une supériorité absolument exclusive et reconnue telle. Cette vanité en lui nous rendit injustes à son égard, en le rabaissant beaucoup au-dessous de ce que la vraie reconnaissance et la saine raison pouvaient nous le permettre. Tout cela pouvait sans doute s'appliquer à Mignard tel qu'il devint quinze ou vingt ans plus tard, après le grand succès de quelques-uns de ses portraits, mais non pas au Mignard de 1649. Ajoutons que Testelin avait été élève de Vouet, et qu'on trouve dans les paroles que nous venons de citer quelque chose de l'embarras d'un disciple devant son maître. Malgré son constant désir d'approuver ce que fait l'Académie, on sent qu'en cette circonstance il la blâme au fond de sa pensée, ne se dissimulant pas qu'elle a commis une faute, et que, malgré les défauts et les travers d'un homme de cette importance, mieux eût valu l'avoir mis dans la compagnie que le laisser en dehors.

payaient une rétribution pour dessiner à l'Académie royale, on leur promit qu'à l'Académie de Saint-Luc ils dessineraient *gratis*.

Le mot *gratis* eut un effet magique. La foule vint à flots, pendant que l'autre école restait de plus en plus déserte. La maîtrise avait fait si grandement les choses que la séance d'ouverture eut l'éclat d'une cérémonie; Vouet présidait en qualité de prince. Il eut le tort, dit-on, de *soutenir son nouveau rang avec un air de dignité* un peu trop majestueuse; et comme professeur il ne plut pas à la jeunesse. Il était vieux et toujours plein des mêmes prétentions qu'au temps de ses luttes avec Poussin. Pendant sept ou huit jours il posa le modèle et donna la leçon, puis il se dégoûta, devint moins assidu, et finit par laisser aux maîtres ses confrères le soin d'achever sa tâche et de soutenir sa gageure.

Les étudiants prirent assez mal ce subit abandon. Tomber des mains de Vouet aux mains de simples maîtres, la chute leur semblait brusque. Ils se plaignirent et menacèrent de déserter. Pour les calmer et pour les retenir, rien ne fut négligé : on fit de nouvelles largesses, on institua des prix, on promit une épée d'honneur, à poignée d'argent ciselé, qui fut exposée avec pompe dans les salons de l'école. Tout cela n'eut pas grand succès. Peu à peu les bancs se dégar-

nirent, et jamais on ne revit la vogue des premiers jours. Ni Dufrenoy ni Mignard ne firent de grands efforts pour réparer les échecs de leur maître et soutenir leurs alliés. Plus tard nous les verrons tenter à nouveau pour leur compte un essai tout semblable; mais cette fois ils s'effacèrent et ne cherchèrent pas à sortir du rôle secondaire que prudemment ils s'étaient assigné.

Pendant ce temps, l'Académie royale, tombée à un état de décadence qui ne différait guère d'une ruine totale, commençait à renaître et reprenait figure. Elle avait eu dans sa disgrâce une chance vraiment heureuse. Un homme actif, intelligent, aussi courageux qu'habile, Louis Testelin, le frère aîné de cet autre Testelin, auteur présumé de notre manuscrit, s'était trouvé en position de se dévouer pour elle et de la soutenir pour ainsi dire à lui seul. C'est lui qu'on avait élu secrétaire, pour échapper aux envahissements de M. de Charmois; il s'acquittait de cette charge si parfaitement bien que lorsqu'un peu plus tard, en 1650, François Perrier vint à mourir, laissant parmi les douze anciens une place vacante, ce fut encore sur Louis Testelin que se portèrent tous les suffrages. Il était à peine nommé que son tour arriva d'entrer en exercice. Les circonstances étaient graves. On parlait de fermer l'école, tant il restait peu d'élèves, tant on était à court d'argent.

Testelin avait quelque aisance ; il prit bravement le fardeau. Entretien du modèle, loyer, chauffage et luminaire, il se chargea de tout, ne voulant pas que l'Académie mourût entre ses mains. Au bout du mois, celui de ses confrères qui aurait dû lui succéder ne donnant pas signe de vie, il continua un mois de plus, puis encore deux autres mois, et toujours à ses frais. Sa libéralité n'était pas son plus grand mérite : il avait la constance de faire tous les soirs sa leçon avec autant de soin, d'application et de patience que si la salle eût été pleine, façon d'agir qui ne tarda pas à être comparée avec le laisser-aller et l'incurie des maîtres. Depuis le départ de Vouet, ceux-ci négligeaient à tel point leur école qu'ils laissaient les élèves poser eux-mêmes le modèle et ne corrigeaient plus leurs dessins. Ce contraste eut bientôt pour effet de ramener à la rue des Deux-Boules le courant qui s'était si violemment porté vers la rue de la Tixeranderie. Chaque jour les transfuges vinrent se rapatrier ; si bien qu'avant la fin de 1650, après un an d'éclipse tout au plus, l'Académie royale recouvrait son éclat et se rétablissait à sa place première dans l'estime du monde et des artistes.

Il semblerait qu'un retour de fortune si prompt et si bien établi devait dissiper toute crainte, et qu'après cette épreuve nos académiciens auraient pu tranquillement reprendre leurs travaux sans se préoccuper ni des

jurés, ni de leurs cabales, ni même de leurs procès. C'était l'avis de Lebrun, de Sarrazin et de quelques autres; mais la plupart de leurs confrères étaient loin de penser ainsi. Un reste de terreur semblait les dominer; ils croyaient que l'Académie n'aurait jamais un instant de repos tant qu'un traité de paix ne serait pas conclu, tant que les deux écoles et les deux compagnies resteraient séparées. D'où venaient ces appréhensions et comment ces timides avis prenaient-ils plus d'empire à mesure que la supériorité de l'Académie royale devenait plus manifeste et plus incontestée? Le mot de cette énigme est, selon nous, tout politique. La Fronde triomphait; l'année 1651 venait de commencer; Châteauneuf était garde des sceaux, Mazarin allait être banni. Les jurés et presque tous les maîtres, par jalousie ou par rancune contre la cour, s'étaient donnés à la Fronde. Si leur crédit au parlement était déjà grand avant les troubles, que serait-ce donc à l'avenir? De là ces craintes qu'ils inspiraient, de là ce grand désir de se fondre avec eux.

D'un autre côté, chez les maîtres, il y avait quelques esprits sensés qui n'étaient pas d'avis de perpétuer la guerre. Frappés de leur dernier échec et comprenant à quel pauvre rôle les condamnait l'isolement, ils parlaient, eux aussi, de pourparlers et de jonction. De part et d'autre on fit quelques avances, on se vit, on parle-

ments, et dans les deux compagnies le projet d'un accommodement obtint la pluralité des suffrages.

Mais avant d'en venir à un accord définitif, que de temps ne fallut-il pas! Nous allongerions notre récit hors de toute mesure, si nous donnions seulement le sommaire de tous les incidents qui traversèrent pendant six mois cette négociation. Vingt fois tout fut rompu. Ce n'était pas de l'Académie royale que venaient les obstacles. Ceux de ses membres qui s'opposaient à l'alliance, la trouvant humiliante et oppressive, étaient en faible minorité; le gros de la compagnie, les timides et les irrésolus, voulaient de la jonction à tout prix. C'était de l'autre côté, c'était des rangs de la maîtrise que partaient les chicanes et les manques de foi. L'alliance comptait peu d'amis; seuls en état d'en profiter, les hommes de talent osaient seuls la défendre, tandis que le grand nombre, les ignorants et les brouillons, préféraient guerroyer, la guerre étant le seul moyen de conserver leur importance. Ils n'avaient d'abord consenti à entamer les pourparlers que par une sorte de surprise; aussi se gardaient-ils de rien laisser conclure. Chaque fois qu'on croyait aboutir, un vote absurde et malveillant venait tout renverser; on renouait les conférences, et aussitôt ils les interrompaient. Enfin, pour couper court à ces incertitudes, ils prirent un procédé que Testelin, non sans raison, qualifie de sauvage.

Un beau matin, sans en avoir rien dit, ils firent porter par leurs jurés une requête au parlement, tendant à mettre à néant et l'arrêt du conseil et les lettres patentes qui avaient créé l'Académie, à faire droit aux conclusions posées par la maîtrise en 1646, et à limiter en conséquence le nombre des sculpteurs et des peintres privilégiés. L'Académie ne connut la requête que par l'huissier qui lui fit sommation d'y répondre dans le délai prescrit.

L'indignation fut grande. Le Brun et ses amis crurent un moment que leurs confrères allaient prendre un parti courageux; la colère leur rendait la fierté; mais quand il fallut plaider, cette fièvre tomba. Les pacificateurs revinrent à la charge et on négocia de nouveau, cette fois avec plus de succès.

Les chefs de la maîtrise avaient, après bien des peines, pris un peu plus d'empire sur leurs turbulents confrères. Ils leur avaient fait comprendre que l'union des deux corps ayant pour conséquence de mettre en commun leurs priviléges respectifs, et l'Académie possédant des priviléges autrement étendus que ceux de la maîtrise, c'était aux maîtres que l'alliance était surtout avantageuse; en même temps, ils mettaient en avant un moyen non encore usé, ils proposaient un arbitrage, et prononçaient le nom d'un magistrat considérable et impartial, M. Hervé, conseiller au parlement. Ce nom

fut accueilli par les deux parties contendantes avec un tel empressement que M. Hervé se vit comme contraint d'accepter ce difficile mandat. Par acte passé le 13 juillet devant deux notaires au Châtelet, l'Académie et la communauté se soumirent à son arbitrage; et en vertu de ce compromis, le procès fut abandonné.

Le 4 août suivant, M. Hervé terminait son travail, dressait le contrat de jonction et convoquait chez lui, en présence de deux autres notaires, les délégués élus par les deux compagnies pour traiter en leur nom. Peu s'en fallut qu'à ce moment suprême tout fût encore mis en question. Les délégués de la maîtrise élevèrent tout à coup des prétentions textuellement contraires à la sentence arbitrale. Ce n'était pas d'un heureux augure pour l'exécution du traité. Les soupçons s'éveillaient, on s'échauffait de part et d'autre, lorsqu'à force d'adresse, et grâce aux concessions que firent encore à sa prière les représentants de l'Académie, M. Hervé dissipa l'orage. La transaction mise en état, il la fit signer devant lui par tous les assistants, y compris les notaires, puis, dans la journée même, elle fut ratifiée sur minute par les jurés en exercice au nom de leur communauté, et dès le lendemain au nom de l'Académie par un grand nombre de ses membres, notamment par neuf anciens sur douze.

Les trois anciens qui ne ratifièrent pas étaient Le-

brun, Lahire et Sarrazin. Lebrun n'avait cessé de protester par ses paroles, et protestait encore par son abstention contre la mésalliance qu'avaient acceptée ses confrères; il s'en montrait inconsolable. L'Académie, telle qu'il l'avait rêvée, n'existait plus pour lui. Cette séparation de l'art et du métier, cet ennoblissement des hommes d'art, si longtemps poursuivis de ses vœux et conquis après tant d'efforts, le contrat de jonction n'en laissait plus vestige. En s'unissant à la maîtrise, l'Académie, selon lui, ne relevait pas ses alliés, elle s'abaissait à eux; il la tenait si bien pour morte, qu'à partir de ce jour il se mit à l'écart et resta comme étranger aux travaux de la compagnie.

Voyons si ses pronostics devaient se vérifier, et ce qu'allait devenir le corps académique sous le nouveau régime où il était entré.

CHAPITRE III.

Régime de la jonction. — Discordes intestines. — Rupture du contrat.

Le contrat de jonction débarrassait l'Académie d'une rivalité peu dangereuse mais importune : il supprimait de fait l'Académie de Saint-Luc. Paris n'allait plus avoir qu'une seule école publique de dessin, l'école de la rue des Deux-Boules, soutenue désormais, et par le corps académique et par le corps de la maîtrise. Sans renoncer, ni l'une ni l'autre, à leur existence propre, les deux compagnies entendaient s'associer et se fondre pour tout ce qui concernait l'entretien de l'école, la tenue des séances et l'administration des intérêts communs. Une alliance ainsi fondée pouvait-elle s'affermir ? On s'efforçait de l'espérer.

Les premiers jours furent calmes et sereins, on fit de part et d'autre assaut de politesse. L'Académie surtout poussa la courtoisie jusqu'à son extrême limite ; elle reçut au nombre de ses douze anciens quatre maîtres : les sieurs Vignon, Poërson, Buyster et Lubin Baugin [1]. Les maîtres, de leur côté, admirent sans ob-

1. Buyster remplaçait Lebrun, *démissionnaire*, Vignon prenait

jection que les réunions communes se tiendraient à l'Académie. Tout se passa dans la séance d'ouverture avec de grands dehors de bienveillance et de cordialité, mais la discorde était au fond des cœurs.

M. Hervé, dans son travail de pacification, avait été habile, plus habile que prévoyant. Il avait évité les obstacles, tourné les difficultés, ajourné les causes de froissement. Faire signer le contrat coûte que coûte, voilà ce qu'il avait cherché, convaincu qu'une fois ce fossé franchi, on ne reviendrait pas en arrière. Deux points surtout avaient été laissés par lui volontairement dans l'ombre, deux points très-délicats, les préséances et le maniement des deniers sociaux.

L'Académie, évidemment, ne pouvait céder le pas à la maîtrise : et cependant les maîtres soutenaient que leur droit était incontestable, que dans toute association de ce genre, le premier rang appartenait à l'antériorité d'établissement ; or leur établissement remontait à plus de quatre siècles, tandis que l'Académie n'était née que depuis quatre ans. Comment sortir de là ? On hésitait, on s'observait ; afin d'éluder le débat, on entrait dans la salle des séances p' mêlé et sans ordre,

la place d'Errard, Poërson, celle de Van Obstal, Baugin, celle de Lahire. Lahire, Errard et Van Obstal étaient éliminés par le sort. Aux termes de l'article 5 du contrat de jonction, « les anciens « sortant de charge auraient le même honneur, suffrage et voix « délibérative qu'auparavant d'en sortir. »

on s'asseyait sans rang marqué. Mais ces attermoiements ne servaient qu'à enfler les prétentions des maîtres en leur laissant apercevoir combien l'Académie avait peur d'eux.

Elle essaya pourtant de faire meilleure contenance sur l'autre point en litige, elle soutint ses trésoriers contre les cabaleurs. Au fond, ceux-ci n'avaient pas tort : ils demandaient, chose assez naturelle, que les deux gardiens de la bourse commune ne fussent pas pris tous deux dans la même compagnie ; mais ils le demandaient en de tels termes et pour de telles raisons, qu'on ne pouvait céder. Les trésoriers offrirent leurs démissions ; l'Académie les refusa, soutenue cette fois, par ceux d'entre les maîtres qui se piquaient de quelque savoir-vivre. On comprend quelle aigreur cet incident laissa dans les esprits.

M. Hervé, qui tenait à son œuvre, s'affligeait de ces divisions : il crut en découvrir la cause. La sanction judiciaire, l'enregistrement du parlement manquait au contrat de jonction ; l'alliance était précaire : c'était là selon lui, ce qui faisait sa faiblesse. Une fois définitive et irrévocable, il faudrait bien la prendre au sérieux. Partant de cette idée, il fit en toute hâte les dispositions nécessaires pour que la forme complétât le fond. Il ne communiqua son dessein ni aux maîtres ni aux membres de l'académie, es pouvoirs qu'il s'était

7

attribués lors de la signature du contrat lui permettaient d'agir quand et comment il l'entendrait. Ses fonctions, son crédit, ses amitiés de robe, tout le mettait en position d'enlever sans discussion, sans bruit et sans délai, la vérification et l'enregistrement de toutes ces paperasses. Ce fut fait comme il l'entendait, et le 7 juin 1652, il obtint un arrêt de la cour. Bien vite il en fit passer la nouvelle aux deux compagnies réunies, croyant leur envoyer un gage de concorde ; mais pas du tout, c'était à un divorce qu'il avait travaillé.

Cet enregistrement si prompt et presque clandestin exaspéra les maîtres. Ils se crurent joués et accusèrent M. Hervé de complot et de guet-apens. Être ainsi liés par un acte sans appel, c'était pour eux un gros ennui ; mais ce qui les irritait bien plus, c'était que l'Académie tirât son épingle du jeu et obtînt par ricochet la sanction judiciaire qui lui avait manqué jusque-là. Telle était, en effet, la portée de l'arrêt qu'avait rendu la cour. Il ne se bornait pas à ratifier purement et simplement le contrat de jonction, il sanctionnait les titres respectifs des deux parties; par conséquent, il acceptait et déclarait enregistrés les arrêts, statuts et lettres patentes de 1648, tous les actes, en un mot, qui avaient créé l'Académie. Cette homologation qui, depuis quatre années, passait pour impossible, on l'avait obtenue en

un clin d'œil et sans contradiction. L'Académie existait non plus seulement de fait, mais de droit; l'aveu du parlement s'ajoutait au bon plaisir royal, elle était légalement reconnue; et la maîtrise, du même coup, perdait son arme favorite, ce procès dont l'éternelle menace terrifiait ses adversaires. On comprend qu'elle eût quelque dépit et qu'elle le laissât voir. Les malintentionnés attisèrent la querelle, et bientôt elle fut si vive qu'une scission devint inévitable. L'exemple en fut donné par les jurés. Dociles aux injonctions de leurs plus turbulents confrères, ils se retirèrent brusquement des assemblées communes et retournèrent à leur ancien local, suivis de presque tout leur monde. De ce moment, ils tinrent, comme par le passé, des réunions séparées, recommencèrent à recevoir des maîtres et disposèrent des deniers provenant de ces réceptions comme s'ils n'eussent été liés par aucun engagement, comme si jamais entre eux et les académiciens il n'y eût eu ni bourse, ni comptabilité communes.

Ce qu'ils s'étaient promis de cette séparation ne tarda pas à s'accomplir. L'Académie, réduite à ses propres ressources, retomba dans la gêne et bientôt dans la solitude. Elle était déjà fort amoindrie, même avant le départ des maîtres. Ces continuelles agitations, ces intrigues, ce bruit, avaient effarouché la plupart de ses membres. Ceux qui, comme Le Brun, s'étaient retirés

d'avance, n'avaient garde de revenir; ceux qui, dans l'origine, comme Errard et Sébastien Bourdon, avaient souhaité et servi la jonction, s'éloignaient dégoûtés et honteux de leur œuvre. Bourdon s'était expatrié, il habitait la Suède. D'autres, sans quitter Paris, restaient comme étrangers aux devoirs académiques. Ce relâchement des professeurs amena, pour la seconde fois, la désertion des écoliers. Elle fut si complète, et les ressources les plus indispensables manquèrent si absolument, que le modèle, faute d'être payé, finit par déserter aussi. Alors on ferma les portes, et pendant deux mois entiers il y eut interruption des exercices publics.

Les jurés triomphaient; ils croyaient avoir tué l'Académie, et, de fait, elle était bien malade. Mais un nouveau sauveur, un autre Testelin l'allait rendre à la vie. Cette fois ce fut Claude Vignon qui, par l'avance d'une assez forte somme, remit l'établissement à flot. Dès que l'argent parut, l'école se rouvrit et tout changea de face. Les étudiants revinrent plus nombreux que jamais, les professeurs reprirent leurs fonctions et le modèle ses attitudes. La désertion des maîtres avait cet avantage d'être un signal de ralliement pour les académiciens dispersés. Elle leur rendait l'ardeur des premiers jours et leur ancienne unanimité.

Les auteurs principaux de cette résurrection, Vignon

et ses trois confrères, élevés naguère comme lui des rangs de la maîtrise aux honneurs du professorat académique, avaient dans cette circonstance un rôle difficile et des devoirs compliqués. Comme nouveaux venus, ils s'étaient fait un point d'honneur de ne pas laisser l'Académie périr; comme anciens maîtres, ils avaient à cœur de faire revivre la jonction. Médiateurs naturels entre les deux partis ils travaillèrent avec passion à opérer un rapprochement. Ils s'étaient conciliés l'estime et la reconnaissance de leurs nouveaux confrères; ils conservaient un grand crédit dans leur ancienne communauté; des deux côtés on leur préfa l'oreille. Des conférences s'établirent ; les bons esprits de la maîtrise parlèrent de malentendus, de vivacités regrettables; leurs pacifiques adversaires, d'oubli et de conciliation. Un accord fut dressé; on en pesa si bien les termes qu'il devait assurer une paix éternelle. Au fond, l'Académie en faisait tous les frais. Elle cédait à peu près sur tout : elle cédait sur la préséance [1], elle cédait

1. La maîtrise ne demandait pas la présidence, elle voulait seulement que ses représentants au bureau eussent la place d'honneur : c'est ce qui lui fut accordé. Voici les termes du compromis :

« Le chef de l'Académie présidera aux assemblées et y occu-
« pera la première place. A sa droite siégeront les quatre jurés
« en charge de la communauté. L'ancien de l'Académie qui se
« trouvera en son mois d'exercice siégera seul à sa gauche. Les
« autres membres des deux compagnies prendront ensuite séance

même sur le local, question qui sommeillait jusque-là. Les jurés, depuis leur retraite, s'étaient avisés que l'hôtel de la rue des Deux-Boules ne pouvait plus suffire, qu'il était trop étroit : ils voulaient prendre à loyer un vaste appartement dans une maison alors célèbre, la maison Sainte-Catherine. Le mérite de ce nouveau logis était surtout d'être nouveau ; là, du moins, on n'aurait plus l'air d'aller à l'Académie, d'être reçu chez elle, on serait sur un terrain neutre, comme il convient à des associés.

Ce fut dans cette maison Sainte-Catherine que vers le mois d'octobre 1653, après plus d'une année de complète séparation, les deux corps recommencèrent à siéger réunis. Pour plus d'exactitude, il ne faudrait pas dire les deux corps : la maîtrise était seule au complet, l'ancienne Académie ne figurait que par lambeaux. Une paix si chèrement achetée n'avait pu plaire ni à Le Brun ni à ses amis, ni même à d'autres moins fiers et moins jaloux de l'honneur académique. Beaucoup de places restèrent vides ; ce qui n'empêcha pas que, grâce aux efforts combinés et des académiciens fidèles à la jonction, et de tout ce que la maîtrise possédait d'habiles praticiens, l'enseignement ne prît vers cette épo-

« indistinctement et sans affecter aucun rang. En l'absence du
« président, son siége restera vide, et les affaires seront propo-
« sées et les avis recueillis par le secrétaire. »

que un éclat inaccoutumé. Les derniers mois de l'année 1653 furent signalés par des progrès notables chez la plupart des étudiants; mais, dès l'année suivante, de nouvelles luttes intestines avaient tout compromis et ramené dans l'école la langueur et le découragement.

Nous ne saurions raconter en détail ces incessantes querelles, le récit en serait fastidieux. C'était toujours du bas étage de la maîtrise que partaient les hostilités. Ces hommes sans talent, froissés dans leur orgueil, cherchaient à se dédommager; ils cabalaient pour se rendre importants. La partie saine de leur communauté, jointe à l'Académie, était de force à les tenir en bride, mais ils avaient pour eux une opiniâtre ténacité. Battus sans cesse, ils ne se lassaient jamais ; un incident n'était pas clos qu'ils en soulevaient un autre. En continuant ainsi, ils devaient, dans un temps donné, avoir raison de leurs adversaires et rester maîtres du terrain.

En vain le secrétaire proposa-t-il un ingénieux moyen d'échapper à leur domination. Ce moyen consistait à entremêler les séances académiques d'entretiens sérieux, de conférences réglées sur la théorie des beaux-arts, sur les principes fondamentaux de la peinture et de la sculpture. Incapables d'y rien comprendre, nos brouillons, disait-il, y périront d'ennui; peu à peu ils se relâcheront de leur assiduité et peut-être finiront-ils par déserter tout de bon. Voilà ce qu'il espérait, voici

ce qui advint. Les conférences furent établies, elles eurent un plein succès, un succès tel, qu'il fallut leur consacrer des séances entières. On les fixa d'une manière régulière au dernier samedi de chaque mois. Or ceux qu'on voulait exclure se gardèrent bien de venir ces jours-là, mais ils n'en furent que plus exacts et plus ardents aux séances ordinaires. Bientôt ils y régnèrent seuls : leurs confrères ou cessèrent d'y paraître ou renoncèrent à les contrarier. Ce fut un pouvoir despotique : eux seuls firent tous les choix, réglèrent les services, disposèrent de l'argent sans autre loi que leur caprice. « Cela alla si loin, dit notre manuscrit, que tel
« qui n'aspirait qu'à la simple maîtrise était, dès que
« cette cohue se l'était mis en tête, élevé tout à coup
« au rang d'académicien. » Ainsi fut faite, à sa grande surprise et au scandale du public, l'élection de Lemoine. Peintre de fleurs des plus médiocres et plutôt musicien que peintre, il devint membre de l'Académie, à la pluralité des voix, le 1er août 1654.

Ce n'est là qu'un exemple, entre bien d'autres, des désordres et des déréglements que se permettaient ces boute-feux. La pauvre Académie avait fait un triste mariage ; elle payait cher son amour du repos, et les prophéties de Lebrun n'étaient que trop justifiées.

Aussi les anciens partisans, les promoteurs de la jonction, ne cessaient de la maudire et n'aspiraient

qu'à la briser. Mais comment faire? Se présenter en justice, argumenter des infractions du contrat, comme font certains époux, pour obtenir une séparation judiciaire, ce n'était pas un médiocre embarras. L'Académie, moins que jamais, était en mesure de plaider. Elle n'avait qu'une chance de salut, l'intervention du pouvoir. Il fallait que l'autorité qui l'avait mise au monde prît encore une fois la peine de lui donner la vie en lui rendant la liberté. On avait fait, dans le royaume, bien du chemin depuis trois ans. Le patient cardinal, chansonné mais obéi, reprenait le terrain perdu, rétablissait les traditions d'ordre et de hiérarchie, et préparait à son jeune maître une France soumise et bientôt trop docile. Mieux qu'en 1648, on pouvait donc en 1654 faire prévaloir la volonté royale et mettre à la raison quelques gens de métier. Ce n'en fut pas moins tout une affaire que d'affranchir l'Académie de cette union mal assortie. Il y fallut presque autant de secret, d'efforts et de diplomatie que s'il se fût agi du sort même de l'État. De même qu'en 1648, sans un homme en crédit, sans M. de Charmois, on n'eût rien obtenu, de même rien n'eût été rompu en 1654 sans M. Ratabon, l'intendant de la maison et des bâtiments du roi. Il portait à Errard un intérêt tout paternel, et comme Errard avait à cœur, plus que personne, de réparer sa propre faute en détruisant la

jonction, il ne négligea rien pour inspirer à M. Ratabon un grand désir de restaurer l'Académie et de se mettre à sa tête [1], ambition que justifiaient les attributions de sa charge. Errard fit part de son projet à Le Brun, qui n'avait pas cessé de se tenir à l'écart; il s'en ouvrit à Testelin le secrétaire, ainsi qu'à deux ou trois autres confrères sûrs et discrets; puis, tous ensemble, en grand mystère et à l'insu de l'Académie, ils travaillèrent à son affranchissement.

Le plan était de faire un nouveau règlement qui, sans parler ni de jonction ni de maîtrise, sans déclarer le contrat rompu, remettrait en vigueur, purement et simplement, les articles des statuts primitifs que l'alliance avait abolis. Ainsi le droit de vote, le droit d'élire de nouveaux membres, conjointement exercé, depuis 1651, par tous ceux de l'une et de l'autre compagnie qui avaient passé par les charges, devait, dans le nouveau règlement, n'appartenir, comme autrefois, qu'aux seuls dignitaires et officiers de l'Académie, en exercice et hors d'exercice. Par là se trouvaient exclus non-seulement les simples académiciens et les simples maîtres, ceux qui n'avaient ni dignités ni fonctions, mais les jurés et tout l'état-major de la maîtrise. En les

1. M. de Charmois, tombé gravement malade, avait cessé de fait ses fonctions. Dégoûté par les premières séances de la jonction, il fit, par-devant notaires, acte de démission.

traitant ainsi, on se flattait qu'ils n'accepteraient pas le rôle auquel on les faisait descendre, et qu'ils délivreraient l'Académie de leur présence.

C'était donc une rénovation des statuts primitifs qu'on se proposait avant tout, puis, par la même occasion, on remettait à neuf certains détails de l'ancienne constitution. On changeait quelques dénominations, on créait quelques fonctions nouvelles. Le chef de la compagnie devait s'appeler *directeur*, les *anciens* prenaient le titre de *professeurs*, titre qu'ils ont gardé depuis, et, ce qui avait plus d'importance, au lieu de faire administrer l'école et l'Académie par chacun des douze anciens à tour de rôle et mois par mois, on établissait, en dessous du directeur et au-dessus de tous les autres membres, quatre *recteurs*, élus parmi les douze anciens. Ces recteurs, chacun pendant un quartier, devaient gérer toutes les affaires et au besoin présider l'assemblée.

Ces changements une fois convenus et arrêtés, M. Ratabon les rédigea en articles, sans oublier de les libeller comme étant faits de l'exprès commandement du roi, formule qui reprenait son ancienne vertu. L'intitulé du projet était celui-ci : *Articles que le roi veut être augmentés et ajoutés aux premiers statuts et règlements de l'Académie royale de peinture et sculpture, ci-devant établie par Sa Majesté en sa bonne ville de*

Paris[1]. A ces articles devait être annexé, sous forme de brevet du roi, un acte portant que Sa Majesté, jusqu'à ce que la nécessité de ses affaires lui permît de faire bâtir un lieu commode pour tenir l'Académie, lui destinait la galerie du collége de l'Université ; qu'à l'Académie seule appartiendrait dorénavant la faculté de faire des exercices publics de peinture et de sculpture, et notamment le droit de poser modèle, et que, de plus, pour l'aider à entretenir des professeurs de perspective et de géométrie, d'architecture et d'anatomie, il lui était accordé, sur le fonds des officiers commensaux, une pension de mille livres ; le brevet concédait encore à trente membres de la compagnie, savoir au directeur, aux quatre recteurs, aux douze professeurs, au secrétaire, au trésorier et aux onze premiers académiciens, les même priviléges, honneurs et prérogatives qu'aux quarante de l'Académie française.

M. Ratabon s'était chargé de faire signer par le roi en conseil et les articles et le brevet, mais pour plus de sûreté, Lebrun fut invité à solliciter, comme en 1648, les bons offices du chancelier Séguier. Celui-ci approuva tout, sauf un oubli. « Il faut trouver moyen, dit-il, que le cardinal soit personnellement intéressé à votre affaire. Mettez son nom dans vos statuts, priez-le d'ac-

1. Voir aux pièces justificatives.

cepter le titre de protecteur de votre compagnie.» Puis, comme l'objection lui fut faite que si l'Académie devait choisir un protecteur, ce ne pouvait être que lui-même. Je le serai toujours, ajouta-t-il, mais en second. Son conseil fut aussitôt suivi. Mazarin se prêta de grand cœur aux instances qui lui furent faites et accepta, avec le protectorat, deux beaux tableaux de fleurs et de fruits qu'on se permit de lui offrir comme un échantillon des talents de la compagnie.

Tout cela se passait, dans le plus grand secret, en décembre 1654. Les articles additionnels furent signés le 24, le brevet le 28, et en janvier 1655 le roi rendit, sans les faire expédier, les lettres patentes confirmatives et du brevet et des articles. « Nous permettons, « était-il dit vers la fin de ces lettres, que l'Académie « fasse choix de telles personnes de la plus haute qua-« lité et condition du royaume que bon lui semblera, « pour sa protection et vice-protection, et avons très-« agréable que notre très-cher et très-amé cousin le « cardinal Mazarin, qui a une connaissance et un « amour singulier de toutes les belles et grandes « choses, ait été prié de vouloir prendre ladite protec-« tion. » Ajoutons que ces lettres patentes, sollicitées et rendues dans le seul intérêt de l'Académie, n'en faisaient pas moins à la maîtrise une gracieuse concession. Elles déclaraient, au nom de la couronne, que

désormais, pour les arts de peinture et sculpture, il ne serait plus créé de lettres de maîtrise, pas plus à l'occasion du mariage des rois et de la naissance de leurs enfants, que pour leur avénement à la couronne. L'abandon de ce droit régalien ne profitait évidemment qu'à la maîtrise. Aussi l'intitulé des lettres patentes portait-il qu'elles étaient *accordées* aux maîtres peintres-sculpteurs en même temps qu'à l'Académie. C'était en vue du parlement qu'on prenait ce détour et qu'on reconnaissait l'existence de la jonction dans l'acte même qu'on destinait à la détruire. Le Brun et ses amis n'auraient voulu pour rien au monde négliger cette fois les formalités judiciaires ; ils avaient trop appris ce qu'on gagnait à s'en passer. Pour eux, rien n'était fait sans l'enregistrement. Or messieurs du grand banc, si disposés qu'ils fussent à devenir dociles, avaient besoin, pour vérifier ces lettres, qu'on leur donnât prétexte de n'en pas voir le véritable but et de paraître croire que ni l'intérêt de la maîtrise ni le contrat de jonction ne couraient de sérieux dangers.

Tout se termina au parlement comme au conseil, comme chez le cardinal, avec une admirable facilité et un secret plus merveilleux encore. Rien ne fait sentir le changement qui s'opérait alors dans les esprits et l'ère nouvelle où entrait la France comme cette procédure mise en regard de celles qui la précédent. Les

mandataires de l'Académie s'étaient donné du mouvement et avaient pris des précautions dix fois plus qu'il n'était nécessaire. Ils n'avaient plus affaire qu'à des juges sans passion et à des adversaires sans espoir. Subitement dégénérés et infidèles à toutes leurs traditions, les jurés se tenaient dans un repos crédule. L'esprit querelleur et processif s'était retiré d'eux. Ils ne firent pas la moindre opposition, ou, ce qui revient au même, ils se mirent en campagne lorsqu'il n'était plus temps. Tout fut vérifié, homologué, enregistré le 23 juin 1655, après quatre ou cinq mois d'instance, tout au plus.

Si bien gardé qu'eût été le secret, les membres de l'Académie avaient, à diverses reprises, reçu quelques confidences de leurs représentants, et les maîtres eux-mêmes étaient mieux informés que leur inaction ne l'eût fait croire. Il n'en fallait pas moins procéder à la promulgation, à la déclaration publique de la nouvelle constitution. M. Ratabon eut l'idée de faire à cette occasion un grand coup de théâtre, d'éblouir les jurés et de leur démontrer, à force d'apparat, que c'était bien à la royauté qu'ils avaient personnellement affaire.

Il fit, pour le 3 juillet, une convocation générale de la jonction; tous les membres des deux compagnies furent invités à se trouver dans la salle commune pour communication d'importance. Le 2 au soir, les tapis-

siers de la couronne s'introduisirent dans la salle et passèrent la nuit à la décorer secrètement. Les murs furent recouverts de tapisseries de haute lisse; on dressa dans le fond un riche et vaste bureau, on y plaça trois grands fauteuils garnis de leurs carreaux et revêtus de velours cramoisi à franges et crépines d'or. Les jurés et les maîtres, en entrant dans la salle, restèrent comme étourdis de cette magnificence. Bientôt ils virent s'avancer trois carrosses, d'où sortirent M. l'intendant des bâtiments suivi des officiers et des principaux membres de l'Académie dans leurs plus beaux habits. M. Ratabon fut introduit et accompagné jusqu'au bureau avec un cérémonial de cour, puis, ayant pris séance dans le dernier des trois fauteuils, les deux autres demeurant réservés au protecteur et au vice-protecteur, il fit faire silence, et dit, en quelques mots, qu'il venait, de l'exprès commandement du roi, au milieu des deux compagnies, pour leur donner connaissance des intentions de Sa Majesté. « Lisez, monsieur, » ajouta-t-il en se tournant vers le secrétaire, et en lui remettant la clef d'une cassette en maroquin bleu, rehaussée de fermoirs en vermeil et semée de fleurs de lis d'or. Le secrétaire tira de la cassette trois parchemins à grands cachets de cire, les déploya, et se tenant debout et découvert, tous les membres de l'assemblée nu-tête et debout comme lui, il donna lecture

à haute voix d'abord du brevet, puis des lettres patentes, puis enfin des statuts.

Jusqu'aux statuts tout alla bien : la pension de mille livres, le logement gratuit, le privilége exclusif de tenir école et de poser modèle, les faveurs et les exemptions attribuées aux trente premiers académiciens, tout cela n'avait excité chez les maîtres qu'un sourd mécontentement, dont l'expression était comme étouffée par les bruyants éclats de joie et de reconnaissance que laissaient échapper, après chaque paragraphe, les membres de l'Académie; mais quand vint l'article des statuts qui n'accordait le droit de vote qu'aux officiers et dignitaires de l'Académie, les jurés et la plupart des maîtres firent explosion de murmures. La lecture achevée, ils s'écrièrent avec humeur et comme hors d'eux-mêmes, que puisqu'on les réduisait à ne rien faire, puisqu'on les dépossédait du droit qui leur appartenait, ils n'avaient plus qu'à se retirer. Là-dessus on les entoura, on essaya de les calmer ; ceux-mêmes qui souhaitaient leur retraite firent semblant de s'y opposer ; ils ne voulurent entendre à rien et s'en allèrent tumultueusement, laissant dans l'assemblée une telle rumeur, une telle agitation, que M. Ratabon fut contraint de lever la séance.

A quelques jours de là on s'assembla de nouveau. Les seuls membres de l'Académie se rendirent à la

convocation, et procédèrent paisiblement à l'élection de leurs officiers selon les termes des nouveaux statuts. Les quatre recteurs furent Lebrun, Sarrazin, Errard et Sébastien Bourdon, revenu récemment de Suède. On conféra de plus à Lebrun les fonctions de chancelier. Au commencement de la séance, quelques esprits acommodants avaient remis sur le tapis la retraite de la maîtrise et voulaient qu'on revînt à la charge pour ramener les déserteurs, mais la compagnie resta froide à ces pacifiques ouvertures ; la maîtrise, de son côté, n fit aucun effort pour entrer en négociation. On s'était séparé et repris si souvent qu'un nouveau replâtrage devenait impossible. Pendant quelques séances, les mieux intentionnés d'entre les maîtres vinrent encore par habitude assister aux leçons de l'Académie, mais en simples spectateurs et sans tirer à conséquence, comme ils le déclaraient eux-mêmes. Le divorce était complet, et bientôt les jurés, soit calcul, soit simplement mauvaise humeur, se chargèrent de le rendre plus éclatant et plus irrévocable encore. Ils firent, un beau matin, enlever brusquement de la salle où naguère s'assemblait la jonction, tous les meubles et ustensiles à l'usage de l'école, les plâtres moulés sur l'antique qui presque tous appartenaient en particulier à l'Académie, et jusqu'à des cloisons établies à frais communs. Il y avait là matière à les poursuivre en justice, mais sur

un terrain glissant et difficile. C'était peut-être un piège. Le recteur en quartier, Sébastien Bourdon, se garda d'y tomber ; il eut le bon esprit de répondre à cette agression avec une mesure parfaite. Il fit constater par commissaire la violence et la spoliation, en fit dresser procès-verbal et n'alla pas plus loin.

Cette provocation fut la dernière que se permit la maîtrise. Convaincue que la place ennemie serait dorénavant sur ses gardes et protégée de trop haut lieu pour se prêter à l'escalade, elle allait, pendant un certain temps, renoncer à troubler son repos, abdiquer toute prétention sur le domaine de l'art, et tourner contre elle-même, c'est-à-dire contre ceux de ses membres qui lui donnaient ombrage, son humeur querelleuse, non sans batailler aussi avec les professions subalternes qui avoisinaient ses frontières, avec les fondeurs, les doreurs, les batteurs d'or, les selliers ou les éventaillistes. Tout cela nous est étranger. Nous allons donc, pendant quelques années, perdre de vue la maîtrise ; l'Académie sera seule en scène. Nous la suivrons dans ses développements, moins agités mais encore laborieux. Elle n'est pas arrivée, tant s'en faut, à son parfait établissement. Ce n'est qu'en 1664 qu'elle atteindra le but. L'histoire de sa création se divise en trois phases. Nous avons vu les deux premières ; reste à jeter sur la troisième un rapide et dernier coup d'œil.

CHAPITRE IV

Régime transitoire de 1655 à 1664. — Constitution définitive de l'Académie royale.

A peine délivrée de ses incommodes associés, l'Académie sentit qu'elle n'avait pas sécurité complète. Il manquait quelque chose à son affranchissement; elle n'était libre que de fait : le contrat de jonction conservait son autorité. A la seule condition d'adhérer aux nouveaux statuts, d'accepter les modifications que la couronne y avait introduites et qu'avaient sanctionnées le parlement, les maîtres étaient en droit de venir, quand bon leur semblerait, s'établir comme chez eux en pleine Académie. Ils n'auraient pas voté; mais, en dehors des scrutins, ils pouvaient exercer encore une influence malfaisante. La prudence ordonnait donc de conjurer ce danger. Ce fut le premier soin de Lebrun et de ses principaux confrères. Les faveurs que l'Académie venaient d'obtenir n'étaient, dans leur pensée, qu'un acheminement à quelque chose de plus sérieux, à une restauration complète et définitive. Faire disparaître jusqu'aux derniers vestiges de la jonction, mettre la compagnie hors de pair en fondant tout à la

fois et son indépendance et sa suprématie, tel devait être le but de leurs constants efforts pendant les huit années qui nous restent à parcourir, de la fin de 1655 au commencement de 1664.

D'abord, en attendant mieux, ils se mirent en devoir de prendre possession des grâces qui leur étaient faites, et avant tout du logement que leur concédait le roi dans le collége de l'Université. Par malheur, ce collége dépendait non du roi, mais du grand aumônier, et la galerie promise à l'Académie était occupée déjà, du consentement de la grande aumônerie, par la communauté des libraires. Pour faire vider les lieux, il fallait un procès : on l'entama. L'instance fut sommairement instruite, les avocats allaient plaider, lorsque M. Ratabon, circonvenu par les libraires, donna le conseil aux académiciens d'abandonner leur prétention. Il promettait, pour les dédommager, de leur faire obtenir un logement au Louvre. L'échange fut accepté; la compagnie se désista. Mais le Louvre était plein ; de tous les ateliers concédés dans les galeries nouvelles, pas un n'était vacant. Que faire ? quand pourrait s'accomplir la promesse de M. Ratabon ? On aurait attendu longtemps, si un membre de l'Académie, Jacques Sarrazin, n'eût offert de céder le logement qu'il occupait au Louvre, sans autre condition que le remboursement des sommes qu'il y avait dépensées en réparations et

en accommodements. Sa proposition fut accueillie avec reconnaissance ; seulement son mémoire parut un peu enflé, il montait à deux mille livres. La compagnie, toujours mal en espèces, en fut réduite à implorer son vice-protecteur. Le chancelier Séguier ne lui fit pas défaut : il envoya, de ses deniers, les deux mille livres à Sarrazin.

Voilà donc, après bien des peines, nos académiciens en possession d'une des faveurs qu'ils convoitaient le plus : ils sont logés chez le roi. Le local n'est pas vaste, il est un peu obscur, mal ajusté, on y sera fort à la gêne ; mais quelle compensation à ces inconvénients ! c'est un asile impénétrable aux maîtres : plus de troubles, plus de tracasseries ; pas même l'appréhension d'une jonction nouvelle : avec ce défaut d'espace, les jonctions n'étaient plus matériellement possibles. Aussi l'Académie fit-elle tous ses efforts pour s'établir tant bien que mal dans le logement de Sarrazin. Elle y passa neuf à dix mois, jusqu'au décès de Pierre Dubourg, grand fabricant de tapisseries, que le feu roi avait autorisé à installer sa manufacture vis-à-vis des galeries du Louvre, dans une dépendance du palais. C'était un grand vaisseau bien éclairé. L'Académie sollicita la survivance de Dubourg, l'obtint, et, au moyen de deux ou trois cloisons, se procura dans ce local toutes les salles dont elle avait besoin. C'est là qu'elle

tint séance pendant quatre ans et quelques mois, jusqu'en 1661 [1].

Ces quatre années ne sont remplies que d'incidents sans importance. Il faut en excepter pourtant une étrange aventure qui, dans les écrits du temps, tient plus de place et fit éclore à elle seule plus de prose et plus de vers que l'histoire tout entière de l'Académie elle-même. Nous voulons parler de la querelle d'Abraham Bosse, le graveur. Bon géomètre, dessinateur habile, expert à manier la pointe et à traiter l'eau-forte, sans rival comme professeur de perspective, Bosse n'avait qu'un défaut : il était fou d'orgueil. L'Académie, pour rendre hommage à ses talents et en reconnaissance de l'enseignement gratuit qu'il donnait aux élèves, l'avait élu membre honoraire, avec droit de séance et voix délibérative. C'était du temps que M. de Charmois gouvernait la compagnie et délivrait en son propre nom les brevets aux nouveaux élus. Cédant aux instances de Bosse, il avait libellé le sien d'une façon particulière, l'avait assaisonné de louanges et de remercîments, si bien que notre graveur tenait à ce parchemin comme à sa vie; il y voyait son titre de noblesse, le fondement de son honneur et de sa fortune. Aussi,

1. En septembre 1661, l'Académie fut transférée au Palais-Royal et y demeura trente et un ans, jusqu'en 1692. Le 3 février de cette année, elle quitta le Palais-Royal pour passer au vieux Louvre, et y resta cent ans.

lorsqu'en 1655, pour obéir aux prescriptions des nouveaux statuts, tous les brevets durent être renouvelés et délivrés non plus au nom d'un simple particulier, mais au nom de l'Académie, ce qui semblait à tout le monde infiniment préférable, Bosse ne voulut à aucun prix se soumettre à la loi commune. On eut beau le prier, l'inviter, le sommer de toutes les manières, il refusa obstinément de rendre son vieux brevet. On crut d'abord qu'il voulait rire, qu'il ne cherchait qu'une occasion de se singulariser, on prit patience en badinant; mais, comme au bout de trois années il résistait toujours, comme il tenait sur ses confrères d'impertinents propos, glorifiant sa révolte et chantant sa victoire, comme il inondait le public de libelles imprimés où l'insolence coulait à flots et sur l'Académie et sur M. Ratabon, celui-ci, hors des gonds, résolut d'en finir avec ce turbulent. La première fois qu'il le vit à son banc, il le somma tout haut, devant la compagnie, de rentrer dans l'obéissance. Bosse le laissa dire sans se déconcerter, et persista dans son refus d'un ton si assuré que M. Ratabon en perdit contenance. Il eut le tort de s'emporter et de dire des paroles hautaines et inconsidérées [1]. Ces paroles blessèrent l'Académie, et,

1. « J'aimerais mieux, dit-il en s'adressant à Bosse, envoyer
« toute l'Académie au pré aux Clercs, que de souffrir qu'elle vous
« dispensât plus longtemps de cette soumission. »

dans l'émoi qui s'ensuivit, on oublia pour cette fois de châtier le réfractaire.

A quelque temps de là une cause à peu près semblable lui valut un nouveau sursis. Le châtiment qu'il fallait prononcer semblait sévère à bien des gens. C'était la déchéance, ni plus, ni moins : les statuts le voulaient ainsi. On reculait devant un ostracisme ; on atténuait la faute en l'imputant à la folie. Lebrun blâmait cette faiblesse. Un jour qu'il présidait en l'absence de M. Ratabon, il fit adroitement sentir à ses confrères les dangereuses conséquences d'une rébellion si longtemps impunie ; l'assemblée l'approuva et semblait décidée à rendre la sentence, lorsque Bourdon prit fantaisie non pas de défendre Bosse, mais d'attaquer Lebrun. Il se plaignit avec humeur de sa façon de présider. Lebrun riposta vertement. Des mots aigres et mordants volèrent de part et d'autre, et, sans la compagnie, qui se précipita entre les deux recteurs, une querelle en forme éclatait. On comprend qu'après ce tumulte il ne fut plus question de Bosse : il semblait qu'un pouvoir invisible s'amusât à le protéger.

Mais la chance tourna ; après un mois de pourparlers Lebrun et Bourdon s'embrassèrent ; la paix fut faite et Bosse en paya les frais. On arrêta d'un commun accord que l'Académie serait convoquée en assemblée générale pour procéder au jugement de ce brouillon séditieux.

Il fut abandonné de tous, et condamné tout d'une voix. On le déclara déchu de la qualité d'académicien, privé de tous les honneurs, prérogatives, priviléges et droits attachés à cette qualité, privé même de son brevet : ce parchemin d'où venait tout le mal fut proclamé nul et non avenu. Ainsi se termina la lutte étrange et acharnée qui faisait depuis si longtemps le tourment de l'Académie et la joie de ses adversaires. Le vaincu n'accepta sa défaite qu'après de nouveaux combats, après avoir usé de toutes les ressources de son intrépide chicane. Il fallut un arrêt du conseil pour en avoir raison. Un quart de siècle après, en 1685, une autre Académie était réduite aussi à expulser un de ses membres. On sait quelle émotion souleva Furetière avant d'être rayé du nombre des quarante. Son aventure est plus connue que celle du graveur tourangeau, parce que le monde littéraire a plus d'échos que le monde des arts. Mais la révolte d'Abraham Bosse fut dans son temps tout aussi mémorable et passionna tout autant le public que celle du lexicographe abbé. Elle fut tout à la fois plus futile et plus violente. Furetière plaida mieux sa cause : Bosse avait fait plus de bruit.

C'était en 1661, le 7 mai, que s'était prononcé le tribunal académique ; deux mois auparavant, le 9 mars, Paris avait appris un autre événement tout autrement considérable, non-seulement en France, mais dans l'A-

cadémie, le cardinal était mort. Son successeur, comme premier ministre, était déjà trouvé, c'était le roi lui-même; comme protecteur de l'Académie de peinture, qui le remplacerait? On l'ignorait encore. Sans prendre grand souci de son protectorat, sans s'occuper directement des affaires de l'Académie, Mazarin, par M. Ratabon, la soutenait et l'eût maintenue, aussi longtemps qu'aurait duré sa vie, dans une sorte de *statu quo*, sans la faire ni déchoir ni grandir. Tel était le genre d'influence qu'exerçait M. Ratabon. Il lui manquait bien des choses pour le poste où il était placé. Il n'avait ni grand amour des arts, ni grande sympathie pour ceux qu'il présidait. C'était un chef de rencontre, un homme de bureau, qu'aucun lien d'ancienne estime ou d'affection n'attachait aux artistes, qui les comprenait mal, et ne pouvait s'accoutumer à traiter avec eux autrement qu'avec des commis. Ils s'en vengeaient à leur manière et lui donnaient parfois d'assez vertes leçons. Un jour, entre autres, à peine installé au fauteuil, et croyant qu'il allait mener ce petit monde à la baguette, il s'était proposé de faire élire académicien d'emblée un jeune homme qui lui était recommandé, disait-il, par les personnes de la plus haute qualité du royaume. A l'appui de la candidature, il avait fait porter sur le bureau un morceau de peinture de la façon du candidat. S'apercevant qu'on jugeait cette toile au poids de son

mérite, lequel semblait des plus légers, il pensa faire pencher la balance en y jetant quelques paroles. On l'écouta sans lui répondre, dans le plus respectueux silence. Puis, quand vint le scrutin, il ne se trouva dans la boîte qu'une seule fève blanche, celle que lui-même y avait mise. Cet échec le rendit circonspect, mais le disposa mal à l'égard de la compagnie, et jamais il ne fit bon ménage avec elle. Errard était seul excepté; il l'aimait, le prisait au-dessus de sa valeur, et ne voyait que par ses yeux. Chaque fois qu'il ne présidait pas, et dans les derniers temps surtout ces absences devenaient fréquentes, c'était Errard qu'il chargeait, non pas de le remplacer au fauteuil, mais de régler en son nom les affaires courantes et de faire de sa part certaines communications. Errard exerça d'abord avec modération cette sorte de vicariat; puis insensiblement il se mit à s'ingérer de tout, primant, tranchant, en toute occasion, comme s'il eût été le véritable directeur, le maître de l'Académie. L'usurpation ne devint visible à tous les yeux que lorsqu'il n'était plus temps. On pouvait l'empêcher de naître, rien n'était plus difficile que de la faire cesser. Il fallait la combattre à force ouverte, c'est-à-dire s'attaquer au cardinal lui-même, en la personne de M. Ratabon, périlleuse entreprise dont personne n'était tenté.

Lebrun seul n'avait pas attendu si tard pour démêler

cette manœuvre. Sa clairvoyance naturelle s'était trouvée dès l'abord éveillée par le peu de goût qu'il avait pour Errard et par les froissements d'amour-propre qui lui venaient de M. Ratabon. C'était surtout dans les travaux du Louvre qu'il en avait reçu de graves sujets de plaintes. La reine mère l'avait chargé de décorer le pavillon de la petite galerie qui touchait à l'appartement du roi [1]. C'était un travail d'ensemble et d'un grand intérêt pour Lebrun. Avec cette abondance d'idées décoratives qui lui était propre et qui chaque jour semblait grandir en lui, il n'entendait pas se borner à quelques tableaux d'histoire appliqués aux murailles : il voulait combiner d'un même jet le principal et l'accessoire, encadrer à sa mode ses propres compositions et disposer, de fond en comble, dans un style homogène, la décoration tout entière. Ses études étaient faites, ses cartons presque achevés lorsque M. le surintendant, croyant ou feignant de croire qu'il n'était question pour Lebrun que de tableaux seulement, et voulant introduire son protégé dans cette affaire, fit préparer, par Errard, un projet de décoration, le soumit aussitôt à la reine, le lui fit approuver et signer de confiance, puis, de peur de contre-ordre, chargea les stucateurs, les doreurs et les ornemanistes de le mettre

1. Pavillon qui a disparu lorsque les constructions de Lerau ont été remaniées par Perrault.

à exécution, sauf à faire la part au peintre de Sa Majesté en laissant à sa disposition quatre ou cinq places vides. Ces places ne furent jamais remplies. Lebrun n'était pas homme à accepter un tel partage. Mutiler son projet, en rompre l'harmonie, ajuster ses idées dans les idées d'un autre, mieux valait en faire le sacrifice ; il se contint le mieux qu'il put, cacha son déplaisir, inventa des prétextes pour ne pas faire les tableaux, et garda sa rancune pour quelque autre occasion. Ce fut vers cette époque qu'Errard, toujours poussé par son Mécène, commença dans l'Académie le manège dont nous avons parlé. Lebrun l'eut bientôt dépisté et signalé à ses confrères ; mais quand il vit leur indolence, quand il vit qu'ils le laissaient faire, que chaque jour sous leurs yeux il gagnait du terrain, s'arrogeait par délégation le suprême pouvoir et se faisait maître de tout, la patience lui échappa. Sans tenter une lutte inutile, il prit un parti commode, sa ressource ordinaire en de telles circonstances ; il se retira sous sa tente. Les sceaux de la compagnie étaient entre ses mains, il les fit transporter chez M. Ratabon, donna sa démission des fonctions de chancelier et ne mit plus les pieds ni aux assemblées ni aux exercices.

On ne le vit reparaître qu'assez longtemps après, à l'occasion des affaires de Bosse. Son amour de la règle, sa passion pour la discipline expliquaient ce

retour, mais en réalité c'était la mort du cardinal qui le faisait sortir de la retraite. Il voulait assister à la crise et surveiller de près ses adversaires. Si M. Ratabon conservait son crédit, c'en était fait des rêves de Lebrun. Errard se perpétuait au pouvoir, et sous sa main l'Académie restait obscure et subalterne. Pour la régénérer, il fallait un complet changement d'idées et de personnes.

Le remplacement du cardinal n'était pas la principale affaire. Son titre de protecteur, tout le monde en tombait d'accord, allait de droit au chancelier Séguier, lui qui, sept ans auparavant et de si bonne grâce, s'en était dépouillé dans l'intérêt de l'Académie. Mais qui serait vice-protecteur? C'était là le point délicat.

Le gros de la compagnie supposait à Lebrun des intentions qu'il n'avait pas. On croyait qu'il s'était mis en tête la nomination de Fouquet, le surintendant des finances. Les longs séjours qu'il avait faits à Vaux depuis quelques années, les immenses travaux qu'il y avait conduits, les fréquentes visites qu'il y faisait encore pour surveiller les apprêts de cette fatale fête du 5 septembre 1661, tout cela joint à la familiarité dont le fastueux surintendant affectait d'honorer l'artiste, c'en était bien assez pour donner consistance aux bruits qu'on faisait courir; mais Lebrun avait l'esprit trop fin pour croire à la durée de cette orgueilleuse

fortune. Il cherchait pour l'Académie un plus sûr patronage. Son instinct le lui fit découvrir. Il comprit les paroles du cardinal mourant et tira, comme lui, l'horoscope de Colbert. C'est à ce nouveau venu qu'il pensa tout d'abord, en grand secret, sans autre confident que son fidèle Testelin, et après quelques mots dits au seul chancelier, car il fallait savoir si ce coadjuteur lui serait agréable. Le chancelier donna son assentiment. Il voyait chaque jour combien le jeune roi prenait goût à Colbert; le choix était donc excellent. Il promit à Lebrun d'en faire son affaire et d'en parler à ses confrères comme d'une idée venant de lui, afin de couper court aux délibérations.

L'occasion s'en présenta bientôt. Une députation de l'Académie, conduite par M. Ratabon, fit demander audience au chancelier. Elle venait jusqu'à Fontainebleau, où résidait la cour, dans le dessein de complimenter son nouveau protecteur et en même temps de le sonder sur la question du vice-protectorat. Le chancelier, distrait sans doute et oubliant le rôle qu'il devait jouer d'accord avec Lebrun, répondit qu'il connaissait le vœu de la compagnie et ne pouvait que l'approuver. « Vous souhaitez M. Colbert, leur dit-il; c'est « une heureuse idée, j'y souscris de grand cœur. » Là-dessus profond silence, étonnement général, saisissement de M. Ratabon. Il veut répondre, la voix lui

manque; pâle, déconcerté, il se retire sans savoir ce qu'il fait, pendant que les autres membres de la députation, remis de leur surprise, se confondent en excuses et remercient M. le chancelier de la façon dont il vient de leur signifier son choix. Ils ont, lui disent-ils, les pleins pouvoir de l'Académie; ils veulent en user sur l'heure, et demandent à être conduits auprès de M. Colbert pour lui faire l'offre officielle du vice-protectorat.

Arrivés dans l'antichambre, ils y trouvent M. Ratabon qui exhalait sa colère. Peut-être au fond de l'âme avait-il espéré qu'on penserait à lui : il n'en laissait rien voir, mais se plaignait amèrement du rôle ridicule qu'on lui avait fait jouer. Telle était sa fureur qu'il ne voulut jamais, quelque prière qu'on lui en fît, conduire chez M. Colbert les membres de la députation. Il fallut que Lebrun se chargeât de les introduire.

Colbert était préparé; il tint le meilleur langage. Au lieu d'un compliment banal, il fit de solides promesses, déclarant que cette dignité qui lui était offerte ne serait pas pour lui un titre honorifique, mais une charge active et réelle, et comme une obligation de travailler sans relâche à l'accroissement et à l'affermissement des priviléges académiques.

L'engagement était sincère et devait être fidèlement tenu. L'Académie ne savait pas quelle rencontre elle

avait faite et quelle fortune était la sienne. C'était bien mieux qu'un protecteur, c'était un fondateur nouveau. Tout ce que Lebrun avait souhaité pour elle de relief et de crédit, d'importance et d'autorité, Colbert allait le lui donner. Mais n'anticipons pas; nous n'en sommes qu'aux promesses du nouveau vice-protecteur, et si puissant qu'il soit déjà, il lui faudra deux ans pour les remplir.

Lebrun et Testelin avaient espéré mieux. Ils se flattaient que dans ce voyage de Fontainebleau, outre l'acceptation de Colbert, ils obtiendraient, du même coup, la signature du nouveau règlement, la *grande restauration*, qu'ils méditaient depuis six ans. Dans cet espoir, ils avaient mis au net et apporté avec eux leurs rédactions dès longtemps minutées. Mais les affaires ne vont pas si vite. L'humeur de M. Ratabon, bien qu'un peu radoucie, fut un obstacle à tout. Se passer de lui, agir encore à son insu, ce n'était guère possible; le mettre du complot, ce l'était encore moins. On revint les mains vides, et Lebrun, reprenant son exil volontaire, devint plus rare que jamais, et comme invisible à ses confrères.

Ses amis cependant ne cessaient de parler de lui, rappelaient ses anciens services, ceux qu'il venait de rendre, la figure considérable qu'il avait faite à Fontainebleau. — Sans lui que pouvait-on? que devenait

la compagnie dès qu'il s'en éloignait? Seul il avait l'oreille des puissances du jour. Il fallait qu'il fût directeur ou que l'Académie ne fût rien. — Ces discours, rapportés à M. Ratabon, le blessaient d'autant plus qu'il sentait sa faveur de jour en jour plus chancelante. Il n'en lutta pas moins sans vouloir se démettre, et garda jusqu'au bout ses fonctions, mais il les paya cher. Amertumes, déboires, mortifications, rien ne lui fut épargné. Les sceaux de l'Académie étaient entre ses mains depuis la démission de Lebrun, on les lui redemanda pour aller les offrir à cet ancien chancelier, comme on porte à un conquérant les clefs d'une ville soumise. Lebrun se laissa toucher, répondit en bon prince et fit la grâce à ses confrères de revenir au milieu d'eux. Il reprit ses fonctions sans que le malheureux directeur, qui avait fait pour l'exclure des efforts désespérés, osât se soustraire au chagrin de le recevoir et presque de le complimenter.

Une fois réintégré, Lebrun prit dans la compagnie un ascendant dominateur. Tous ces artistes avaient besoin de lui : celui-ci voulait faire un buste, un bas-relief, une statue; celui-là des portraits, des tableaux : à qui les demander? Colbert et le chancelier ne cachaient à personne que ces sortes d'affaires ne se traitaient qu'avec Lebrun: qu'il était le canal nécessaire pour arriver à eux et par eux remonter jusqu'au

roi. En même temps, à qui mieux mieux, ils accablaient de leur froideur et ruinaient dans l'esprit des artistes l'opiniâtre surintendant. Fallait-il annoncer une grâce, une faveur, Lebrun seul en était instruit et avait soin d'en laisser par mégarde échapper la nouvelle devant la compagnie, de manière à faire bien sentir que le directeur l'ignorait. L'Académie, son directeur en tête, venait-elle porter ses respects chez l'un de ses protecteurs, si Lebrun n'était pas présent, et rarement dans ce cas il manquait de se faire attendre, la porte était fermée et le suisse inflexible ; mais à peine Lebrun venait-il à paraître, la consigne tombait, l'audience était accordée. Tout cela, disait-on, n'était l'effet que de hasards et de malentendus ; M. Ratabon, qui n'en voulait rien croire, s'irritait, s'emportait, tout en s'obstinant à rester. Ces continuels tourments dégénérèrent en maladie. Il tomba dans un état d'abattement et de langueur qui ne laissait aucune chance de guérison. Sa vie se prolongea pourtant pendant sept ou huit ans, jusqu'en 1670 ; mais dès le début du mal, vers la fin de 1663, le roi, le tenant pour mort, disposait de sa charge et la donnait à Colbert.

Par là se trouvait aplani le principal obstacle aux projets de Lebrun. Colbert, en héritant de M. Ratabon, acquérait un pouvoir que personne n'avait eu jusque là : cette surintendance des bâtiments de la couronne,

réunie à ses autres fonctions, le rendait l'arbitre souverain, le bienfaiteur suprême des arts et des artistes français. Lebrun, de son côté, nommé par les soins de Colbert premier peintre du roi, n'avait plus qu'à vouloir pour devenir, sans concurrent et sans conteste, directeur de l'Académie de peinture. Il ne se montra pas pressé et n'accepta d'abord que les fonctions sans le titre. Par bienséance et par calcul, il aima mieux ne pas permettre que sa nomination fût régularisée. Il n'entendait devenir chef que de l'Académie établie sur les nouveaux statuts, et investie des nouveaux droits qu'il demandait pour elle.

Que demandait-il donc? Ce n'était pas seulement de nouvelles largesses, un surcroît de munificence et d'encouragements, quatre mille livres de pension au lieu de mille, les priviléges de l'Académie française accordés non plus à trente, mais à quarante académiciens, un meilleur logement, une école mieux tenue, des modèles plus nombreux, un enseignement plus complet; tous ces perfectionnements avaient leur prix sans doute, et devaient prendre place dans les nouveaux statuts, mais Lebrun n'en avait pas fait la condition vitale, le principe régénérateur du corps académique; ce qu'il voulait, ce qu'il demandait comme une terre promise qui, selon lui, devait enfanter des merveilles, c'était un monopole exclusif, absolu, une suprématie

souveraine et universelle sur le domaine de l'art. Pour lui, tout se bornait à ces deux points : interdiction d'enseigner ailleurs qu'à l'Académie; interdiction de pratiquer sans être de l'Académie. La première de ces prohibitions était acquise, ou peu s'en faut, par les statuts de 1655; la seconde était à conquérir, et Lebrun la tenait pour la plus nécessaire.

Ce n'était pas la maîtrise qui, cette fois, lui faisait obstacle : elle gardait le silence au fond de ses boutiques, acceptant sa défaite et comme résignée à ne jamais marcher de pair avec l'Académie; mais en dehors de la maîtrise, il restait un groupe d'insoumis. Les brevetaires, peintres et sculpteurs du roi et de la reine, ne s'étaient pas rangés tous sous la bannière académique. Soit par orgueil, soit par humilité, les uns ne daignant pas, les autres n'osant pas s'exposer aux épreuves de l'admission, ils avaient, en grand nombre, refusé de franchir le seuil de cet asile, que tous, en 1648, ils travaillaient à faire ouvrir. Mais, sans être enrôlés, ils n'en avaient pas moins profité de la victoire. Presque tous ils étaient logés dans quelque château royal et s'en faisaient comme un abri où tranquillement ils pratiquaient leur art, loin des attaques de la maîtrise et du contrôle de l'Académie. C'était cette indépendance que Lebrun ne pouvait souffrir. Il l'eût trouvée moins dangereuse si ces brevetaires eussent tous

été sans talent; mais Mignard, Dufrenoy, les Anguier et quelques autres leur donnaient un relief et un éclat qui l'importunait. C'était un tiers parti, un germe d'anarchie, le commencement d'un État dans l'État. Esprit organisateur, n'aimant que l'unité, ne croyant qu'à la discipline, il s'alarmait du moindre trouble qui pouvait contrarier ses plans. Comment promettre au roi la moisson de chefs-d'œuvre qui devait illustrer son règne, si chacun semait à sa guise? N'était-ce pas l'Académie qui devait tout diriger, tout cultiver et tout ensemencer? Mieux valait la détruire que tolérer ces dissidences. Le roi devait dire à ces sculpteurs et à ces peintres : entrez à l'Académie, portez-lui le secours de vos lumières et de vos talents; aidez-la à me servir, sinon je supprime vos brevets et vous livre sans défense aux vindictes de la maîtrise.

Tel était le système que Lebrun proposait à Colbert. D'une institution destinée seulement à protéger les droits de quelques-uns sans attenter aux droits des autres, il voulait qu'on lui fît un établissement dominateur, un instrument le monopole. Colbert ne s'y refusait pas. Mais avant d'en venir à la force, il voulut essayer de la persuasion. Lebrun ne demandait pas mieux, et n'employa d'abord que des armes courtoises. Son premier soin fut de supprimer au sein même de l'Académie tout germe de discorde. Errard avait eu des

torts, il se garda de les lui faire expier. Dès le temps où M. Ratabon commençait à devenir malade, on remarqua que Lebrun changeait à l'égard d'Errard de langage et de conduite. Sans faire grand cas de ses talents d'artiste, il le savait très-entendu dans les affaires de la compagnie et fort en crédit auprès du plus grand nombre. C'était quelqu'un qu'il fallait s'attacher. Errard, de son côté, ne demandait pas mieux que de rentrer en grâce auprès des successeurs de son patron chancelant. Lebrun eut le bon esprit de lui épargner les premiers pas. Il lui fit proposer une entrevue secrète chez un des fameux traiteurs de Paris, et là, en tiers avec Testelin, l'accord fut bientôt conclu, la paix signée, et les deux adversaires devinrent deux amis. Depuis ce temps il n'y eut pas une affaire d'importance sans qu'Errard fît partie des réunions intimes appelées à en délibérer. Il prit dans ces conciliabules une part active au travail des nouveaux statuts, et ne cessa d'être pour Lebrun le confident le plus fidèle et le plus dévoué. Cette conquête en entraîna d'autres : toutes les petites rivalités, tous les mauvais vouloirs intérieurs tombèrent avec l'hostilité d'Errard. La soumission fut complète : Lebrun dans l'Académie devenait maître souverain.

Restait à régner au dehors; rien ne lui coûta pour vaincre les résistances. Il s'en alla de sa personne chez tous les brevetaires et fit aux chefs les plus amicales

avances, les instruisant en grand secret des nouvelles faveurs que le roi, dans sa munificence, préparait à l'Académie. N'était-ce pas le moment d'en venir prendre aussi leur part? Trouveraient-ils jamais semblable occasion de rendre service aux arts et de plaire à Sa Majesté? Voulaient-ils qu'un des leurs, en témoignage de leur rare mérite, fût dès d'abord admis aux premières dignités, il offrait d'en fournir le moyen en se démettant de sa place de recteur pour ne se réserver que celle de chancelier.

Ces obligeantes ouvertures ne pouvaient être repoussées. On les reçut avec reconnaissance, on prit l'engagement de se joindre à l'Académie, mais quand vint le moment de tenir parole, de s'astreindre à la vie commune, de perdre l'indépendance, on ne put s'y résoudre. Mignard et Dufrenoy prirent sur eux la rupture. Ils passèrent chez Lebrun et laissèrent à sa porte un billet laconique signé de leurs deux noms pour l'informer qu'ils renonçaient à faire partie de son Académie[1]. Ce mot *votre* Académie disait le fond de leur pensée. Ils ne voulaient pas entrer où dominait Lebrun.

1. Voici ce billet que Lebrun déposa aux archives de l'Académie, et que Testelin nous donne comme un monument de la *bizarre et sauvage* façon d'agir de ces deux hommes importants :

« Monsieur,

« Nous nous sommes informés de votre Académie exactement.
« On nous a dit que nous ne pourrions pas en être sans y tenir et

Celui-ci ne fit pas attention à l'offense personnelle et ne prit fait et cause que pour l'Académie. Il porta la lettre à Colbert, et sur-le-champ il en obtint le coup d'autorité qu'il poussuivait depuis deux ans. La requête était préparée : elle fut dès le jour même soumise au conseil du roi et l'arrêt fut rendu conforme aux conclusions. Il ordonnait : que ceux qui jusque-là s'étaient qualifiés peintres et sculpteurs du roi seraient tenus, s'ils voulaient conserver leur titre, de s'unir et incorporer à l'Académie royale, nul désormais ne pouvant prendre la qualité de peintre et sculpteur du roi sans faire partie de ladite Académie ; que toutes lettres et brevets donnés précédemment sans cette condition demeuraient révoqués et supprimés, et que les maîtres jurés pouvaient en conséquence, nonobstant lesdites lettres et brevets, exercer telles poursuites que bon leur semblerait, sans aucune exception.

L'arrêt, à peine rendu, fut signifié aux brevetaires et les jeta dans la dernière perplexité. Leur situation flottante entre l'Académie et la maîtrise devenait impossible, il fallait faire un choix : se soumettre et subir le

« exercer quelques charges, ce que nous ne pouvons pas faire,
« n'ayant ni le temps ni la commodité de nous en acquitter, pour
« être éloignés et occupés comme nous le serons au Val-de-Grâce.
« Nous étions venus vous remercier de l'honneur que vous avez
« fait à vos très-humbles serviteurs. Ce 12 février 1663. Signé
« Mignard, Dufrenoy. »

joug académique, ou bien prendre boutique et renoncer aux brevets. La plupart se soumirent. Dans les trois mois qui suivirent l'arrêt, en mars, avril et mai 1663, trente à quarante brevetaires se firent successivement recevoir académiciens. Ce n'étaient pas les plus considérables ; l'Académie ne gagnait pas grand'chose à ce genre de recrues, elle y perdait plutôt. Il lui fallait, pour les admettre, fermer les yeux et renoncer aux sérieuses épreuves ; mais elle se flattait qu'entraînés par l'exemple, les chefs de file, ceux qui lui pouvaient donner un nouveau lustre, se rendraient à leur tour. Il n'en fut rien ; après de grandes hésitations, ce petit groupe d'hommes de talent passa, Mignard en tête, dans le camp de la maîtrise et y fut accueilli, comme on pense, à bras ouverts.

Il y avait quatorze ans que Simon Vouet avait fait même campagne, on sait avec quel succès : Mignard comptait sur un meilleur sort. Comme son maître, il fut élu chef de la communauté et prince de l'Académie de Saint-Luc, de cette ombre d'Académie qui n'existait plus que de nom, mais que bientôt, disait-il, il allait ressusciter. Tout lui semblait facile : ses portraits lui avaient fait à la cour et parmi les lettrés une puissante clientèle ; la reine mère le protégeait et l'avait mis en vogue ; tous ceux qu'il admettait à visiter, au Val-de-Grâce, sa coupole encore inachevée, le procla-

maient le premier peintre du siècle : comment donc s'étonner qu'il ne doutât de rien ?

Ce n'était pourtant pas une petite affaire que de ressusciter l'Académie de Saint-Luc, c'est-à-dire de faire attribuer à la maîtrise le droit d'enseigner la jeunesse, d'ouvrir une école publique et de poser le modèle. Ce droit, les statuts de 1655 l'avaient exclusivement réservé à l'Académie royale : pouvait-elle s'en laisser dépouiller, surtout après qu'un arrêt du conseil de date toute récente l'en avait, pour ainsi dire, investie de nouveau ?

Il n'y avait pas six mois, en effet, qu'une tentative du genre de celle que méditait Mignard avait été commise et réprimée. Elle avait eu pour principal instigateur Abraham Bosse, le graveur. Avec une ardeur égale à sa rancune, Bosse avait débauché un certain nombre d'étudiants à ses anciens confrères et les avait poussés à s'ériger en académie indépendante. Aussitôt un local avait été loué dans l'enclos de Saint-Denis de la Châtre, et là nos jeunes gens s'étaient constitués, avaient ouvert des exercices publics, tenu des assemblées, pris des délibérations, singé sur toutes choses l'Académie royale. Le chancelier Séguier, averti par Lebrun, chargea un exempt de ses gardes de se transporter sur les lieux et de dissiper *l'attroupement*. L'exempt surprit les délinquants au milieu de leurs

exercices : son seul aspect les mit en fuite ; puis il ferma la porte, y apposa son cadenas et menaça les gens du voisinage des plus lourdes amendes s'ils le laissaient briser. L'affaire semblait éteinte, lorsque Bosse, qui n'était pas homme à lâcher sitôt prise, monta la tête aux étudiants et les lança chez le chancelier. Ils lui portèrent en corps leurs humbles doléances. Paris est si grand, dirent-ils dans une sorte de requête que Bosse leur avait rédigée, il faut perdre tant de temps, s'exposer à tant de fatigues et même de dangers pour aller, surtout en hiver, du cœur de la ville jusqu'à l'Académie royale, que la nécessité d'une seconde école ne peut être mise en doute. Ils ajoutaient que la rétribution mensuelle exigée par l'Académie était bien élevée pour de pauvres étudiants; qu'on ne pouvait leur faire un crime de chercher un enseignement moins coûteux et surtout plus complet, des professeurs plus assidus et, ce qui trahissait l'auteur de la requête, des leçons de perspective, cette admirable science que l'Académie avait bannie avec celui qui l'enseignait. A ce discours, le chancelier répondit doucement, sans trop d'humeur, déclara que la requête était irrégulière dans la forme, promit de l'examiner au fond, et se borna, dès qu'il fut seul, à en saisir l'Académie. Là on en fit lecture avec grande colère ; mais, le premier feu passé, on mit à profit l'incident en fai-

sant supplier le roi de protéger son Académie et d'infliger les peines les plus sévères à ceux qui se permettraient de telles entreprises. C'est ainsi que le 24 novembre 1662 un arrêt fut rendu en conseil, arrêt qui prohibait toute réunion ou assemblée, sous prétexte de faire école et leçon publique au préjudice de l'Académie royale de peinture et sculpture, condamnait à la prison et à cinq cents livres d'amende ceux qui tiendraient semblables assemblées, et rendait passibles des mêmes peines les propriétaires et locataires des maisons où elles auraient eu lieu.

Devant un tel arrêt, que pouvait faire Mignard? Il crut qu'à force d'esprit, d'intrigue et de souplesse il le ferait rapporter ou tout au moins qu'on y dérogerait en sa faveur. Il prit habilement ses mesures, fit assaillir Colbert par tous les gens de cour qui lui voulaient du bien, et lui-même essaya de le convaincre tantôt de vive voix, dans de longs entretiens, tantôt en lui laissant des notes et des mémoires. Ce n'était pas les arguments de Bosse, c'est-à-dire la question des distances, qu'il mettait en avant : l'Académie s'était hâtée d'écarter ce grief en s'engageant à établir dans les quartiers de Paris, où la nécessité en serait reconnue, des succursales dirigées par elle. Mignard faisait valoir des raisons d'un autre ordre, les dangers d'un enseignement unique et uniforme, les abus du mono-

pole, l'émulation salutaire et féconde qu'exciterait l'établissement d'une seconde école. La cause était excellente, et il la plaidait bien; mais il était suspect d'obéir plutôt à sa jalousie qu'au pur amour de la vérité, et il parlait à un juge qui sur toutes ces questions de concurrence et de monopole avait son parti pris. En soutenant Lebrun et ses projets, c'était ses propres idées que soutenait Colbert. Mignard s'épuisait donc en vains efforts; il finit par s'en apercevoir; ses illusions tombèrent et il abandonna la partie.

L'Académie n'avait pas vu sans émotion cette guerre acharnée contre son privilége : sitôt que le danger fut passé, elle ne songea qu'à se mieux garantir, à se donner la sauvegarde qui seule pouvait fixer et assurer son état, nous parlons des nouveaux statuts depuis si longtemps attendus, promis et élaborés. Pour y mettre la dernière main, Lebrun se fit aider par le premier commis de Colbert, le sage et judicieux M. du Metz, et par le plus habile des procureurs au parlement, M⁰ Fournier. Leur travail consista à faire un corps complet de statuts composés de toutes les dispositions utiles qu'ils pouvaient emprunter aux deux règlements antérieurs, et des dispositions nouvelles qu'ils jugeaient nécessaires d'ajouter. Quand ils eurent soigneusement fondu, coordonné et revisé tous les articles, prévu les objections qu'ils pouvaient soulever, et rédigé les let-

tres patentes qui devaient les confirmer, le tout fut soumis au ministre et discuté de nouveau par lui; puis, le 24 décembre 1663, Colbert fit signer au roi les statuts et les lettres patentes, chargea M. du Metz de les expédier et sceller le jour même, et fit envoyer d'urgence l'expédition aux trois cours souveraines pour y être vérifiée et enregistrée.

La cour des comptes procéda, dès le 31 décembre, à l'enregistrement pur et simple des lettres et des statuts. La cour des aides ne fit pas plus de difficulté; son arrêt, également pur et simple, fut rendu le 13 février. Quant à l'arrêt du parlement, il n'intervint que trois mois plus tard, le 14 mai 1664, après une lutte opiniâtre soutenue par les jurés. Il y avait sept ou huit ans qu'ils gardaient le silence, ils le rompirent à ce moment suprême et tentèrent un dernier effort. Judiciairement parlant, leur cause était spécieuse; ils soutenaient que les nouveaux statuts n'étaient rendus qu'au mépris et en contravention de l'arrêt de la cour du 7 juin 1652, portant enregistrement et des premiers statuts de l'Académie et du contrat de jonction passé entre elle et la maîtrise. Cet arrêt n'était pas rapporté, il était la loi des parties. Ce qu'on demandait à la cour c'était donc de détruire son propre ouvrage, d'enregistrer le pour et le contre, de se donner un démenti. Sur les esprits de la grand'chambre, ce moyen

n'était pas sans force et Mignard l'exploitait avec son savoir-faire accoutumé. Devenu chef des jurés, il les avait poussés à livrer cette dernière bataille. C'était la seule revanche qu'il pût se promettre encore : pour se venger du ministre, il n'avait que le parlement.

La manœuvre était si bien conduite et le danger devenait si pressant que Colbert dut écrire de sa main et de la part du roi, pour inviter le procureur général à bien conclure, ce que ce magistrat était visiblement disposé à ne pas faire. L'invitation porta son fruit, mais bientôt il fallut en adresser une autre, le procureur du roi au Châtelet s'étant à son tour avisé de s'opposer à l'enregistrement dans l'intérêt de sa juridiction. Quand ces avis réitérés eurent fait connaître clairement la volonté royale, les esprits se calmèrent, et M. Tambonneau lui-même se rendit. C'était le rapporteur de l'affaire, honnête praticien, que les vieux titres et l'antique possession de la maîtrise touchaient profondément. Le premier président, Guillaume de Lamoignon, acheva de tout aplanir. Il fit venir à sa maison d'Auteuil les petits commissaires ; l'affaire fut mise sur le bureau et jugée sans désemparer. On changea quelques rédactions, on exigea dans les statuts deux restrictions sans importance, pour faire plaisir aux pointilleux, et l'arrêt fut rendu, arrêt contradictoire et sans appel, portant que : « Nonobstant

« l'opposition des maîtres, les nouvelles lettres et les
« nouveaux statuts seraient registrés au greffe de la
« cour. »

L'issue de ce procès n'était douteuse pour personne, et Le Brun, au fond de l'âme, n'en pouvait être inquiet; mais la joie du triomphe n'en fut pas moins complète et s'exprima par de bruyants transports. Pendant huit jours, ce fut dans l'Académie un concert de louanges, d'admiration et de reconnaissance dont Le Brun fut comme accablé. Il y répondit en donnant à tous ses confrères, dans son logement des Gobelins, le plus magnifique banquet.

Notre tâche serait terminée si nous nous étions seulement proposé de raconter l'établissement de l'Académie royale de peinture et de sculpture. La voilà parvenue à sa constitution définitive ; en fait d'autorité, de crédit, de puissance, elle n'a plus rien à conquérir. Mais nous avions un autre but que de faire un simple récit, nous cherchions à nous rendre compte du véritable caractère de cette institution, du genre d'influence qu'elle a exercé sur nos arts du dessin, de la place qu'elle occupe dans leur histoire. C'est là ce qu'il nous reste à étudier. Nous ne sommes entrés avec si grand détail dans l'exposé des faits que pour donner une base plus sûre à nos appréciations.

CHAPITRE V

Coup d'œil général.

Avant tout, il ne faut pas confondre 1648 et 1664, c'est-à-dire l'Académie à sa naissance, telle que l'avaient conçue ses fondateurs, et l'Académie restaurée, transformée, quinze ans plus tard, par Le Brun, Colbert et Louis XIV. Ce ne sont pas deux institutions distinctes, mais deux phases bien différentes d'une même institution. Après ces quinze années, l'apparence a beau rester la même, au fond tout est changé, l'esprit, le but et l'influence. Les documents que nous venons d'extraire en sont une vivante preuve; ils ont ce grand mérite qu'ils mettent en lumière et révèlent, on peut le dire, cette transformation jusque-là méconnue.

Qu'on juge avec sévérité l'Académie de 1664, l'Académie toute-puissante et oppressive, rien de mieux; mais il faut y regarder de près avant de frapper du même blâme la primitive Académie. Celle-là nous semble avoir été la plus heureuse combinaison qui se pût alors imaginer pour sortir d'un état de choses évidemment suranné, et passer sans secousse à un

régime nouveau; combinaison qui relevait à la fois la condition de nos artistes et l'enseignement de nos arts du dessin, et qui perpétuait, en le rajeunissant et en l'appropriant aux mœurs d'une société nouvelle, notre ancien et national système de corporations hiérarchiques et librement élues.

Si Le Brun, Colbert et Louis XIV avaient créé l'Académie de peinture et de sculpture, comme ils passent pour l'avoir fait, ils l'auraient autrement conçue; mais, la trouvant toute créée, ils se contentèrent de modifier et de comprimer, sans le détruire, le principe électif sur lequel elle était fondée. C'est grâce à ce principe qu'elle a pu leur survivre et retrouver, après eux, sinon l'autorité souveraine et excessive dont ils l'avaient investie, du moins un autre pouvoir plus efficace et plus durable. Dépouillée de son monopole de 1664, mais fidèle à ses premiers statuts, c'est-à-dire ouverte et accessible aux ambitions de tout étage, aristocratique et populaire, l'Académie du dix-huitième siècle, même au milieu des capricieuses fantaisies dont elle fut témoin, et en s'y associant parfois dans une certaine mesure, sut accomplir la difficile mission de maintenir constamment parmi nous ce fonds de solide enseignement, de traditions et de pratique qui constitue une école, et d'où devaient enfin sortir tous ces hommes qui, dans les soixante dernières années, ont, à des

titres divers, porté si haut l'honneur de l'art français.

Aujourd'hui que tout cela semble prêt à s'éteindre sans être remplacé, lorsque les noms les plus brillants, les facultés les plus heureuses languissent ou se corrompent chaque jour sous nos yeux dans un stérile isolement, faute de guides et d'espérance, n'est-il pas permis de regretter qu'on ait quitté trop tôt la voie qu'avaient suivie nos pères, et ne peut-on se demander si, pour le corps illustre qui tient la place de l'ancienne Académie, aussi bien que pour notre jeunesse, il n'y aurait pas profit à faire quelques emprunts aux idées et aux statuts de 1648?

Ce sont là des questions que, dès le début de cette étude, nous avions entrevues; elles en sont, à vrai dire, le complément, la conclusion; il nous faut donc, en terminant, y revenir en peu de mots, plutôt pour les poser que pour tenter de les résoudre.

Et d'abord, commençons par justifier l'estime singulière où nous tenons la primitive Académie.

Quel but se proposaient ses douze fondateurs? Prétendaient-ils réglementer le goût, asservir la peinture et la sculpture en France? Pas le moins du monde. Un seul d'entre eux peut-être, au fond de sa pensée, pouvait dès lors nourrir de tels projets, mais vaguement et sans le moindre espoir. Le Brun, comme ses confrères, bornait son ambition à n'être plus troublé par

la maîtrise; tous ils n'avaient cherché qu'une sauvegarde, un moyen d'affranchir leur profession. Lisez les premiers statuts, article par article, vous n'y trouverez pas autre chose. L'esprit d'envahissement et de domination ne s'y laisse voir nulle part. Aucun privilége exclusif n'est assuré à la corporation nouvelle, pas même le droit d'ouvrir école et d'enseigner d'après le modèle vivant. Ce droit, tout nouveau qu'il soit, les maîtres et les brevetaires peuvent en user comme elle, et la preuve c'est qu'au bout de six mois, sans rencontrer le moindre obstacle, la maîtrise fondait l'Académie de Saint-Luc.

Ainsi nos douze artistes, en constituant leur compagnie, n'attaquaient ni de près ni de loin l'indépendance des beaux-arts. Ce n'est qu'en 1655, lors du premier remaniement de leurs statuts, qu'ils commencèrent à changer d'attitude et à se faire attribuer, exclusivement à tous autres, le droit d'ouvrir école et de poser modèle [1]. Jusque-là, rien n'était plus inoffensif que le privilége académique, puisqu'il ne consistait que dans la

1. Arrêt du parlement, 23 juin 1565. « Come aussi accorde « sadite majesté à chacun desdits peintres droit de *committi-* « *mus* de toutes leurs causes aux requestes de l'hostel ou du « palais, ainsi qu'en jouissent ceux de l'académie françoise, *avec* « *défenses à tous peintres de s'ingerer ci remarant de poser aucun* « *modele, ni donner leçons en public, touchant le fait de peinture* « *et sculpture*, QU'EN LADITE ACADÉMIE. »

faculté de peindre et de sculpter librement sans justifier ni de lettres de maîtrise, ni de brevets royaux. Ce n'était, à proprement parler, qu'un affranchissement, un retour au droit commun sous forme d'exemption et de privilége. Dira-t-on que cette innovation n'était pas nécessaire? Que les choses pouvaient rester comme elles étaient? Qu'une position intermédiaire entre les artistes de boutique et les artistes de cour était une superfétation, une création factice, inventée seulement pour complaire à quelques vanités d'atelier?

Nous n'aurions pas cherché cette objection si, dans une publication récente[1], M. le comte de Laborde ne se l'était appropriée, sans toutefois la soutenir jusqu'au bout, n'étant pas homme à braver longtemps, même par jeu d'esprit, l'évidence des faits et l'unanimité des témoignages contemporains. Le rapport officiel où il a, par incident, hasardé cette thèse, n'aura peut-être pas un grand nombre de lecteurs, par la seule raison qu'il a plus de mille pages; mais ceux qui l'auront lu en garderont assez bonne mémoire, tant il y a d'agrément et d'esprit dans cette immense dissertation, pour qu'il nous faille, avant de passer outre, chercher pourquoi l'Académie trouve en M. de Laborde un juge aussi peu

1. *De l'union des arts et de l'industrie*, par M. le comte de Laborde, membre de l'Institut. Paris, imprimerie Impériale, 1856.

indulgent. Chose étrange, l'objet de sa sévérité n'est pas l'Académie de la seconde époque, celle qu'il est plus aisé d'attaquer que de défendre, mais celle qui n'a fait de mal à personne, l'Académie à son berceau. Pour lui, le plus grand crime de cette pauvre compagnie ce n'est pas son despotisme, c'est sa naissance. Il croit qu'en venant au monde elle a détruit ce qu'il estime et regrette le plus, ce qu'il veut ressusciter à tout prix, ce qui lui semble la condition première et comme la source des chefs-d'œuvre, l'union de l'art et de l'industrie. Cette union, son rêve d'avenir, n'est pas une pure utopie ; elle a existé jadis, il la trouve vivante et prospère, au moyen âge, dans les corps de métier, ces familles, mi-parties d'artistes et d'artisans ; dès lors c'en est assez pour qu'il prenne en déplaisance tout ce qui a troublé ou interrompu le régime de sa prédilection, tout ce qui a fait obstacle ou concurrence aux maîtrises, aux jurandes et aux corps de métier. Il gourmande nos rois de n'avoir pas franchement soutenu, de n'avoir pas fait durer de siècle en siècle, envers et contre tous, cette indivision de l'art et de l'industrie que, si longtemps d'abord, ils avaient protégée. N'est-ce pas d'eux qu'est venu tout le mal? Que ne renvoyaient-ils les réfractaires, les déserteurs de la maîtrise ? que ne les forçaient-ils à rejoindre le corps d'armée au lieu de les encourager, de les accueillir dans leurs palais, de les

attacher à leurs personnes, de les combler d'honneurs et d'en faire des sculpteurs et des peintres de cour? Si M. de Laborde s'attaque ainsi aux têtes couronnées, on comprend qu'il ménage encore moins les douze roturiers qui, pour se soustraire, dit-il, à de prétendues persécutions, et, en réalité, pour échapper à la règle commune et faire créer à leur profit des situations exceptionnelles, se sont permis un beau jour d'inventer une classification nouvelle dans le monde des arts. Les malheureux, qu'ont-ils fait? Ils ont creusé entre l'artiste et l'artisan un infranchissable fossé, consommé le divorce de l'art et de l'industrie, et interrompu, Dieu sait pour combien de siècles! cette union salutaire sans laquelle on ne fait rien qui vaille. C'est là ce que M. de Laborde ne peut leur pardonner; c'est là le vice originel qui perd l'Académie dans son esprit.

Nous répondrons à cette ingénieuse boutade que, nous aussi, nous sommes partisans de l'union de l'art et de l'industrie, que nous l'aimons, que nous la souhaitons, à la condition cependant que ce soit l'art qui commande et l'industrie qui obéisse. En peut-il être toujours ainsi? L'obéissance volontaire et respectueuse de l'artisan envers l'artiste, cette soumission dévouée, cette communauté d'efforts et d'intelligence que nous avons admirée au treizième siècle, et même encore au quatorzième, la peut-on retrouver dans tous les temps,

chez tous les peuples, à tous les âges d'une même société? A mesure que l'industrie grandit, c'est-à-dire à mesure que le temps marche, ne prend-elle pas le sentiment de sa force? Et lorsqu'une fois elle en a conscience, lorsqu'elle s'est aperçue que les gros bataillons sont avec elle, croyez-vous qu'elle soit encore tentée d'obéir? Ne comptez plus dès lors sur la paix du ménage, il faudrait l'acheter trop cher; et si fâcheux que soit un divorce, mieux vaut encore l'accepter que de laisser l'art obéir à son tour, c'est-à-dire s'abaisser pour plaire à la multitude.

Alors commence une phase nouvelle : les deux associés se séparent et chacun y perd quelque chose, nous le reconnaissons; l'industrie, abandonnée à ses instincts, sans autre guide que la mode, tâtonne et s'égare souvent ; l'art, d'un autre côté, n'est plus servi par des milliers de bras dociles à sa pensée; ce n'est plus un général d'armée, c'est un athlète solitaire; il ne commande plus qu'à lui-même. Heureusement, si sa puissance collective s'affaiblit, sa force individuelle se développe et s'accroît. Il se règle, il se gouverne, il devient plus réfléchi, plus châtié, plus parfait.

Mais il n'est plus vivant, s'écrie M. de Laborde; il n'est plus qu'un objet d'étude et de curiosité : ce n'est plus l'art qui fait battre les cœurs, l'art compris, admiré, senti par tout un peuple, l'art des églises, des

monastères et des châteaux, l'art religieux et domestique, c'est l'art savant, l'art sans application, l'art des musées, ces nécropoles du sculpteur et du peintre !

Il est possible que les musées, les galeries, les cabinets d'amateurs soient, sinon des tombeaux, du moins des solitudes un peu froides, des lieux d'asile, des couvents où l'art se réfugie, lorsque les causes sociales qui le rendaient intelligible à la foule commencent à perdre leur empire. S'ensuit-il qu'il soit mort pour cela ? Il vit d'une vie nouvelle, et voilà tout ; vie de reclus, si l'on veut, mais pleine encore de sève et de chaleur pour qui sait le comprendre et le goûter dans sa retraite. Ne peut-on, tout en admirant, et même en regrettant ce qu'il fut autrefois, l'accepter tel qu'il est devenu ? A quoi sert de récriminer ? Le grand coupable, c'est le temps ; c'est lui qui, goutte à goutte, a opéré cette métamorphose : ce ne sont ni les princes plus ou moins débonnaires, ni les artistes plus ou moins vaniteux.

Revenons donc à la question : prenons les choses telles qu'elles étaient en 1648, lorsque naquit l'idée de cette Académie, qui, nous dit-on, a tout perdu. Voyons qu'elle était alors la condition de nos arts du dessin? Était-elle régulière? Les lois qui les gouvernaient s'appliquaient-elles sans injustice et parfois sans violence? Pouvait-on reconnaître encore aux mat-

tres peintres et sculpteurs la même autorité, les mêmes priviléges que dans les siècles précédents? Pouvait-on nier que la plupart d'entre eux ne fussent devenus de simples commerçants presque étrangers à l'art de sculpter et de peindre? Ne se formait-il pas en dehors de la corporation tout un monde d'artistes qu'on ne pouvait ni contraindre à devenir maîtres malgré eux, ni condamner à mourir de faim faute d'avoir le droit d'exercer leur talent? N'était-ce pas là une de ces situations dont il faut à tout prix sortir, une de ces crises dont on attend l'issue? Le palliatif des brevets, inventé et pratiqué depuis plus d'un siècle, que la faute en fût à nos rois, ou seulement à la nécessité de corriger par des fictions un monopole de plus en plus intolérable, ce palliatif était-il efficace? L'abus qu'on en avait fait permettait-il d'en user encore, et dès lors, n'était-il pas urgent d'inventer un remède nouveau?

A tout cela que répondre? M. de Laborde est trop sincère, et ces temps-là lui sont trop bien connus pour qu'il s'obstine à sa gageure. Il a beau rire des soi-disant persécutions dont se lamentaient les artistes, faire bon marché de leurs tourments et réhabiliter du mieux qu'il peut l'ancienne corporation, il est forcé de convenir « qu'elle laissait avilir l'enseignement à un degré « d'infériorité qui faisait tache au milieu des progrès

« obtenus partout [1], » et d'ajouter « qu'on aurait pu,
« dès lors, la diviser en deux sections et introduire en
« faveur de la section supérieure des améliorations
« dans l'enseignement et une plus grande liberté dans
« l'exercice de l'art [2]. » Ainsi le mal est reconnu, nous
ne différons plus que sur le choix du remède. Or, de
deux choses l'une, ou cette section supérieure n'aurait
été qu'une annexe de la corporation, habitant le même
toit, subissant les mêmes influences, et, dans ce cas,
rien n'eût été changé : le vieil esprit de la maîtrise eût
régné dans les deux sections, et la condition des artistes du dehors fût restée exactement la même; ou
bien, la section nouvelle n'aurait appartenu que de
nom au vieux corps de métier et de fait s'en fût rendue
indépendante, vivant de sa propre vie, se dirigeant,
s'administrant soi-même, abjurant aussi bien les habitudes mercantiles que les routines de l'enseignement,
et ouvrant aux jeunes talents un généreux asile; dans
ce cas quelle eût été la différence entre l'Académie et
la section supérieure? N'est-ce pas disputer sur un
mot? Sans doute il est des circonstances où mieux vaut
radouber un navire que d'en construire un neuf, c'est
quand, après l'avoir sondé, on trouve le cœur du bois
tout à la fois éprouvé par l'usage et encore jeune et

1. Page 114.
2. Ibid.

vigoureux; mais s'il y a vétusté au dedans comme au dehors, mieux vaut créer que restaurer. Notre corps de métier était vieux jusqu'au cœur, on n'y pouvait donc rien greffer. Il n'y avait qu'un moyen, sinon de le faire renaître, du moins d'en perpétuer les fruits, c'était de transporter dans un corps entièrement nouveau les éléments de vie qui l'avaient jadis animé.

C'est ce que firent les fondateurs de la corporation nouvelle, à leur insu peut-être, mais peu importe, leur instinct les servit. Ils empruntèrent au vieux corps de métier ce qui, dans l'origine, avait fait sa force et son indépendance, le principe électif, le recrutement du corps par lui-même, cette condition vitale de toute association, et, en même temps, ils rejetèrent ce qui avait vicié ce principe, ce qui avait altéré et dégradé l'institution, la non-gratuité, la vénalité des maîtrises et toutes les conséquences de cette vénalité, c'est-à-dire les droits, les faveurs, les concessions héréditaires, qui rendaient l'élection dérisoire. Le droit de suffrage épuré, rajeuni, dégagé de toute question d'argent, sans autre but que le mérite personnel et exercé, non par la compagnie tout entière, ce qui eût été jouer trop gros jeu, mais par l'élite de ses membres, par ceux dont le savoir ou le discernement s'était produit au grand jour, telle fut la base que prirent nos douze artistes et qui même, en dépit des circonstances les

plus contraires, devait maintenir et protéger leur œucore pendant cent cinquante ans.

M. de Laborde paraît regretter beaucoup que cette réorganisation des beaux-arts se soit accomplie dans un temps de désordre et de laisser-aller, au plus mauvais moment de la Régence, presque à la veille de nos secondes barricades. Un gouvernement fort, selon lui, aurait reconstitué la corporation des peintres, tandis qu'Anne d'Autriche, conduite par Mazarin, qui connaissait mieux, dit-il, l'organisation des académies de Rome et de Florence que l'esprit des corporations françaises, accepta l'expédient et consentit à faire un corps nouveau [1].

Nous voilà encore une fois, et toujours avec le même regret, dans l'impossibilité de conclure comme l'honorable rapporteur. Nous estimons pour notre part que le hasard a bien fait les choses et que l'époque où tout cela s'est passé ne pouvait être mieux choisie. Si un gouvernement fort se fût mêlé de cette affaire, il n'eût point obéi aux désirs de M. de Laborde, l'ancienne corporation n'eût pas été reconstituée, l'entreprise eût semblé trop vaine ou trop difficile ; ce gouvernement fort aurait créé, lui aussi, un corps nouveau, mais un corps ne se recrutant pas lui-même, un

1. Page 115.

corps administratif, ne vivant que d'une vie d'emprunt, un corps sans racines et sans avenir. L'Académie est donc née au seul moment peut-être où une constitution du genre de la sienne pouvait encore être tolérée. Le désordre était grand sans doute, les têtes étaient folles, les meilleurs esprits chancelaient, mais il y avait dans l'air comme un reste d'indépendance qui se glissait encore partout; chacun prenait ses précautions, ses garanties, et la régente, comme ses conseillers, devait trouver tout naturel qu'une compagnie d'artistes, se constituant alors, voulût nommer ses officiers, faire elle-même ses affaires, remplacer comme elle l'entendrait ceux de ses membres que lui enlèverait la mort, et même en choisir de nouveaux, sans limite de nombre, selon que l'occasion l'inviterait à grossir ses rangs. Toutes ces concessions semblaient de droit commun en 1648. Sept ans plus tard, en 1655, les idées étaient bien changées, elles l'étaient encore plus en 1664. On s'en serait aperçu si, à ces deux époques, il eût été question non pas de corriger, mais d'octroyer des statuts. Que de choses on laisse subsister parce qu'on les trouve toutes faites, parce que la possession est un porte-respect, tandis qu'on les refuserait s'il s'agissait de les donner! Pour ne parler que du droit de suffrage, de ce principe électif qui servait de base à la compagnie et lui assurait le gouvernement d'elle-même, on n'y

changea rien en 1655; on se contenta de rendre le pouvoir moins mobile, en le faisant exercer non plus par les douze professeurs, à tour de rôle, chacun pendant un mois, mais par quatre recteurs, de trimestre en trimestre. Tout en créant ces quatre charges on ne songea pas à en nommer les titulaires; le droit de l'Académie resta sauf, les recteurs furent élus par elle, comme ses autres officiers. En 1664, au contraire, les recteurs, ainsi que le directeur, devinrent inamovibles et à la nomination du roi; ce fut la seule atteinte grave aux droits électoraux de la compagnie. Est-il douteux que si la table eût été rase, que s'il se fût agi d'organiser à neuf, les douze professeurs et tous les autres officiers auraient eu le sort des recteurs?

Ainsi l'Académie, non-seulement avait bien fait de naître, mais elle avait bien choisi son moment. Cette origine, un peu *frondeuse,* qui d'abord ne fut pas sans péril, devait être sa sauvegarde. Si le grand roi l'eût mise au monde, elle aurait eu sans doute des commencements plus doux; elle n'aurait pas, à deux reprises, failli périr, faute d'argent; les gens de justice et de chicane l'auraient moins rudement traitée et ses membres auraient obtenu, du premier coup, sans lutte et sans efforts, cette infaillible omnipotence en matière d'art et de goût, dont on devait plus tard les investir, en la corroborant de faveurs et de pensions; mais l'A-

cadémie comme corps, que lui aurait-on donné? De quelles pauvres franchises eût-elle été dotée? Fût-elle jamais devenue la sœur puînée, la légitime sœur, et des académies italiennes et de l'Académie française, cette autre petite république, qui, elle aussi, avait bien pris son heure pour naître et se faire assurer de belles et bonnes libertés? Trente ans plus tard, n'eût-elle pas couru risque d'échanger contre un peu de clinquant, contre des jetons plus dorés peut-être, ou des habits mieux galonnés, sa noble indépendance, trésor dont la la valeur ne cesse de s'accroître à mesure qu'il vieillit?

C'était bien un gouvernement fort qui lui en avait fait l'octroi. Elle n'avait profité ni d'un temps de licence, ni du faible pouvoir d'une femme; mais sous ce cardinal tout-puissant la cause des lettres et des lettrés était déjà tout autrement gagnée que celle des arts et des artistes. Cette inextricable question des maîtrises, cette lutte de l'art et du métier, des droits acquis à prix d'argent et du talent sans patrimoine, tout cela n'existait pas pour les lettres. Elles avaient bien aussi, et toujours elles auront, leurs artisans, leurs hommes de métier, mais ces hommes ne faisaient pas partie depuis quatre cents ans d'une puissante corporation. On n'avait pas à compter avec eux. On pouvait, sans les dépouiller, sans déshériter personne, créer une aristocratie littéraire : en la créant

ouverte et accessible à tous, on rattachait tout le monde à sa cause, et quiconque maniait une plume, aussi bien le manœuvre que l'homme de génie, était intéressé à soutenir une noblesse dans les rangs de laquelle il se flattait d'entrer. Voilà pourquoi l'Académie française, une fois instituée, devait vivre et durer sans obstacles, sans autre guerre que des guerres d'épigrammes, combats à coups d'épingles qui ne sont pas mortels. Elle n'avait pas à soutenir ces conflits, ces procès, ces luttes interminables, questions de vie ou de mort qui l'auraient jetée malgré elle dans les bras d'un pouvoir protecteur. Le grand bonheur de l'Académie française, ce qui lui a valu cette faveur sans exemple d'avoir vécu autant que la monarchie sans jamais faire une infidélité à ses premiers statuts, c'est de n'avoir pas eu besoin de l'assistance de Louis XIV. Ce tout-puissant secours ne lui aurait pas manqué; le monarque, à coup sûr, aurait épousé sa querelle; mais à quel prix? En la restaurant à neuf, elle aussi; en lui imprimant le cachet de son règne, c'est-à-dire en la condamnant aux retours de fortune, à l'abandon, presque au décri public, qui devaient, après lui, frapper les choses et les hommes qu'il avait faits à son image, et comme empreints de son esprit.

C'est là le danger que n'a pas évité l'Académie de peinture et de sculpture : sa *grande restauration*, elle

l'a payée cher. Le repos, il est vrai, lui a été rendu; ses adversaires ont lâché prise; elle est restée maîtresse du terrain, seule puissante, seule souveraine, sans concurrents ni rivaux; mais cette domination exclusive, ce pouvoir sans partage, ce luxe de priviléges et de prérogatives, cette sorte de complicité, qu'on nous passe le mot, avec les idées du grand roi, il fallait bien qu'elle en portât la peine; de là lui sont venues et son impopularité d'aujourd'hui et les tribulations qui l'attendaient dès le déclin du règne; car celui qui faisait sa force, Le Brun, s'étant laissé mourir un quart de siècle avant son maître, elle se vit assaillie de nouveau par sa vieille ennemie, sans appui, sans défense ni du côté de la cour, ni du côté de l'opinion.

L'Académie sortit de cette épreuve et fit peu à peu sa paix avec le public, en subissant de bonne grâce d'inévitables représailles, en acceptant la concurrence, en n'employant pour la vaincre que des moyens de bon aloi, c'est-à-dire en revenant modestement à sa constitution première, avec l'aide de ces franchises dont, par bonheur, au temps de sa fortune, on ne l'avait dépouillée qu'à demi. Jamais pourtant elle ne parvint à se réhabiliter tout à fait; toujours elle valut un peu mieux que sa renommée : c'était comme une expiation de sa longue infidélité à la pensée de ses fondateurs.

Cette pensée, nous n'avons pas besoin de l'exposer

encore, nous l'avons fait assez connaître. Relever tout à la fois la profession d'artiste et l'enseignement du dessin, substituer à la monotonie de vieux modèles, de poncis d'ateliers, transmis de père en fils chez la plupart des maîtres, l'étude éternellement variée de l'antique et de la nature, n'imposer aux élèves aucun type du beau et protéger la variété de leurs aptitudes par la diversité de goût des nombreux professeurs chargés de les diriger, ouvrir enfin aux jeunes gens les portes les plus larges et mesurer la sévérité des épreuves à l'importance hiérarchique des grades à concéder, telle fut la pensée de l'Académie de 1648, pensée qui s'y conserva dans sa pureté primitive pendant sept années environ. C'est donc à cette période qu'il faut se reporter si l'on veut sainement juger et de l'institution elle-même et des services qu'elle pouvait rendre.

Dira-t-on que nous prenons trop au sérieux ce qu'il y avait dans ces premiers statuts de tolérant, de modéré, nous dirions presque de libéral? Que c'était de la prose faite sans le savoir, peut-être même sans le vouloir; que nos douze fondateurs se contentaient de peu, seulement pour commencer; et qu'à juger de leurs sentiments par ceux du plus ardent, du plus zélé d'entre eux, ce n'était pas la lutte à armes égales, mais la domination qui était leur but, tout comme à lui?

Le Brun sans doute, nous l'avons vu, prit à cœur

plus que personne l'établissement de l'Académie ; rien ne lui coûta pour cette cause ; il s'y dévoua d'abord tout entier. Mais une fois les premiers obstacles franchis, une fois les statuts promulgués, de continuels désaccords s'élevèrent, ne l'oublions pas, entre Le Brun et ses confrères. Les froissements de l'amour-propre, les défauts de caractère n'en étaient pas la seule cause. L'Académie, telle qu'elle s'était fondée, n'avait pas répondu à l'attente de Le Brun ; elle était pour lui trop modeste, ou, comme on dirait aujourd'hui, trop bourgeoise. Ce qui suffisait à ses confrères ne pouvait pas l'accommoder. De là des brouilles et des mécontentements : il saisissait tous les prétextes de se mettre à l'écart, de se tenir en réserve. Ainsi rien à conclure du premier zèle de Le Brun. Quelque part qu'il eût prise à la création de l'œuvre, cette œuvre, assurément, n'était point faite à son image, et personne moins que lui n'en était le représentant.

S'il existait alors un homme duquel on pourrait dire que l'Académie de 1648 se personnifiait en lui, cet homme, à notre avis, serait plutôt Le Sueur, bien que jamais, selon toute apparence, ce génie suave et délicat n'ait fait le moindre effort pour imposer à ses confrères sa façon de sentir et de voir, encore moins pour conduire et gouverner leurs affaires. Parcourez les registres des anciennes délibérations, les procès-verbaux

primitifs conservés aux archives de l'École des beaux-arts, précieuse collection d'autographes et de signatures, vous vous étonnerez d'y rencontrer si rarement, et jamais en place apparente, jamais au premier rang, toujours comme dans l'ombre et perdu dans la foule, ce nom de Le Sueur aujourd'hui si grand. A peine se trouve-t-il cité de loin en loin dans les mémoires dont nous nous occupons ici, et, sur ce point, la différence est nulle entre la version qu'a mise au jour M. de Montaiglon et celle que M. Paul Lacroix vient récemment de publier [1].

1. Dans la *Revue universelle des arts* (en cinq livraisons, août, septembre, octobre, octobre, novembre et décembre 1856), d'après le manuscrit de la bibliothèque de l'Arsenal, catalogué sous le numéro 822 (classe d'histoire). M. Paul Lacroix a bien fait de publier cette relation; les annotations qu'elle renferme sont surtout précieuses; quant au texte, nous ne trouvons pas qu'il soit aussi supérieur que paraît le penser M. Paul Lacroix, à celui de la Bibliothèque impériale mis au jour par M. de Montaiglon. Il est possible que Jean Rou en soit l'auteur, mais l'autre n'est pas l'œuvre personnelle de M. Hulst. On peut en acquérir la preuve en lisant le début de cette même relation manuscrite qui appartient à l'École des beaux-arts. Plus on examine cette relation, plus on est porté à croire, avec M. de Montaiglon, qu'*Henry Testelin* en est vraiment l'auteur, malgré les objections assez puissantes que nous avons nous-même rapportées.

N. B. Pendant qu'on imprimait cette feuille, M. Vinet a eu l'obligeance de nous communiquer le renseignement suivant, récemment trouvé par lui dans les registres de l'École des beaux-arts. — « Extrait des procès-verbaux de l'Académie royale de « peinture et de sculpture. — Séance du 1ᵉʳ février 1772. — Le « secrétaire a continué la lecture des mémoires de M. Testelin,

Cette apparente obscurité de Le Sueur au sein de l'Académie exclue-t-elle le rôle prépondérant qu'il y joua selon nous? L'homme supérieur dans les arts, lors même que sa supériorité, à demi comprise de ses contemporains, est presque un mystère pour lui-même, n'en exerce pas moins sur tout ce qui l'entoure un secret et irrésistible empire. On lui obéit, il gouverne, à son insu comme à l'insu des autres, par le seul ascendant de ses œuvres. C'est ainsi que Le Sueur, sans faire ce qu'on appelle école, sans être en possession de cette vogue qui provoque et fait éclore l'imitation, s'élevait cependant peu à peu, surtout depuis l'apparition de ses peintures des Chartreux, à un tel degré d'autorité que, vers le temps dont nous parlons, à cette phase de sa vie malheureusement si proche de sa mort, on peut dire qu'il était le chef, ou tout au moins le guide et le régulateur de nos artistes français.

Comme un prédicateur qui parle peu, mais qui prêche d'exemple, il lui suffisait de peindre pour donner

« rédigés par feu M. Hulst, honoraire amateur, sous le titre de : « *Mémoires pour servir à l'histoire de l'Académie royale de peinture et de sculpture.* »

Voilà donc la question tranchée. C'est bien Testelin qui est l'auteur des mémoires. Quant à ces mots : *rédigés par M. Hulst*, quelque portée qu'on leur donne, il n'en reste pas moins certain que les faits, les idées, le fond même du récit, n'appartient qu'à Testelin. J'ajoute que les éloges qu'on lui donne dans ces Mémoires n'ont plus rien d'extraordinaire.

le ton à la peinture de son temps, pour empêcher de trop choquantes dissonances avec son propre style et maintenir ses rivaux aussi bien que ses disciples dans un certain respect de l'expression juste et vraie, de ce goût tempéré, simple et noble à la fois, sans prosaïsme et sans emphase, qui lui étaient naturels; traditions à peu près perdues avant lui, et qu'un seul homme, dans ce siècle, avait, comme lui, retrouvées. Ce que Poussin professait à distance, loin de la mêlée, dans les muettes solitudes de Rome antique, Le Sueur le pratiquait à Paris. Il arrêtait, ou retardait du moins, l'invasion de cet art théâtral dont Le Brun devait être le brillant coryphée. Tant que Le Sueur vécut, Le Brun, sans qu'il s'en rendît compte, fut incertain et comme hésitant à suivre sa propre pente. Qu'on veuille bien comparer, dans les galeries du Louvre, les tableaux exécutés après 1661 par le premier peintre du roi, et ceux que le peintre ordinaire de la régente a fait cinq ou six ans plus tôt. Qu'on s'arrête devant ce *Benedicite*, sainte famille un peu pâle sans doute, mais si gracieuse et si tendre! Trouve-t-on là le moindre excès d'ampleur, le moindre effet déclamatoire? N'y reconnaît-on pas comme un reflet involontaire d'autres scènes plus vraies et plus simples encore qu'il serait aisé de citer? N'y sent-on pas la secrète influence que nous venons de signaler?

Le Sueur mourut en 1655, l'année même où, pour la première fois, furent refondus et restaurés les statuts de l'Académie, et deux mois environ avant que cette restauration fût un fait accompli. Il n'a donc assisté qu'au premier âge de la compagnie, il n'a connu que son premier esprit, cet esprit qu'il animait du sien et qui semble n'avoir pu lui survivre. Si la mort l'avait épargné, s'il eût été témoin des changements qui se préparaient, s'il eût assisté seulement à la seconde des deux restaurations, nous doutons qu'il l'eût acceptée sans regret et sans déplaisir. Son mécontentement n'eût pas été bruyant; il n'eût pas, comme Le Brun, protesté, boudé, fait bande à part; mais l'envie ne lui en eût pas manqué. Ce régime nouveau ne pouvait pas lui plaire, pas plus que l'ancien ne plaisait à Le Brun. Comment auraient fait ces deux hommes, dans une question d'art, pour être à la fois contents des mêmes choses?

Peu nous importe de savoir si, en dehors de l'art, dans les relations privées, ils eurent l'un pour l'autre des sentiments tout différents. On l'affirme aujourd'hui, on nous dit que tous leurs biographes se sont mépris grossièrement: nous le voulons bien croire. Les biographes ne sont pas infaillibles; au lieu de remonter aux sources, ils copient leurs prédécesseurs et s'exposent ainsi à débiter des contes qui s'accréditent en

vieillissant; mais ne risque-t-on pas de suivre un peu leurs traces, même en prenant plus de peine, lorsqu'on grossit outre mesure des vérités microscopiques? Ce n'est pas tout de compulser de vieux cartons poudreux, il faut peser ce qu'on y trouve, mettre les choses à leur vraie place, les éclairer de leur vrai jour, et ne pas prendre à tout propos des taupinières pour des montagnes. La plus sûre méthode est celle que pratiquent les collaborateurs des *Archives de l'art français* : les matériaux qu'ils découvrent ils les mettent au jour presque sans commentaire, et sans autre addition que quelques notes explicatives. C'est le moyen de n'égarer personne, tout en rendant service à quelques-uns. Que n'ont-ils inspiré cette circonspection à un spirituel et docte historiographe qui s'est épris comme eux de nos anciens artistes et consacre les loisirs de son érudition à compléter et rectifier leur histoire. Parce qu'il a eu l'heureuse idée de consulter les registres des baptêmes et des décès tenus jadis dans les paroisses de Paris, parce qu'il y trouve çà et là quelques révélations piquantes, le voilà convaincu que tout ce qui s'est dit et imprimé depuis deux siècles sur le compte de ces artistes n'est qu'un tissu de fables, que seul il les connaît, que seul il est avec eux dans un intime et sérieux commerce, parce qu'il peut dire combien ils ont eu chacun de femmes et d'enfants, combien de garçons et de filles, combien ils

en perdirent en nourrice et combien ils en ont conservé. Quand on sait ces choses-là, ne va-t-il pas sans dire qu'on connaît tout le reste ? Ainsi, vous vous imaginez que Le Brun et Le Sueur, par exemple, n'ont pas toujours été de même avis sur toutes choses : ce n'est là qu'un vieux roman. Allez à l'hôtel de ville de Paris, consultez les registres de l'année 1649, et en particulier les registres des naissances, vous y verrez que Suzanne Le Brun, fille du paysagiste Nicolas Le Brun, frère de Charles, a été baptisée cette année et tenue sur les fonds par madame Le Brun et Eustache Le Sueur. Dès lors n'est-il pas avéré qu'on calomnie Le Brun, qu'il ne ressentait pour Le Sueur que la plus franche amitié, non-seulement en cette année 1649, au lendemain de la fondation de l'Académie, mais toujours et tant que vécut Le Sueur ? Comment croire que sa femme eût été la commère d'un homme dont il était jaloux ? Cela s'est-il jamais vu ? Voilà, il faut en convenir, un acte de baptême qui en dit plus qu'il n'est gros.

Fidèle à ce système, notre érudit ne souffre pas qu'on croie à la sensibilité, à la mélancolie ni même à la faible santé de Le Sueur. Toujours même procédé : il rectifie des détails apocryphes, prend les biographes en faute et aussitôt il fait comme eux, il imagine, il prosaïse ce qu'ils ont poétisé. Les biographes font mourir le grand peintre dans les bras des chartreux, ils le pei-

guent inconsolable d'avoir perdu sa femme; or il est mort en son logis, et sa femme lui a survécu. Voilà qui est excellent : l'érudition triomphe; pourquoi ne pas s'arrêter là? Pourquoi se croire autorisé à nous faire un Le Sueur entièrement nouveau, non-seulement ami intime de Le Brun, mais bien portant, sans souci, presque Roger-Bontemps; autant vaudrait le faire octogénaire. Nous ne saurions ici discuter à loisir et comme il conviendrait ces nouveautés biographiques, encore moins la méthode qui les engendre, méthode soi-disant historique qui tue l'histoire en croyant la servir. L'occasion s'en présentera, et nous la saisirons. Nous rendrons un sincère hommage à ces sortes de recherches, à ces dépouillements minutieux de documents trop négligés, mais nous montrerons aussi quelle en est la portée, et quelles découvertes il est possible d'en attendre. Les rectifications de détail ne modifient que peu de chose dans l'ensemble d'une figure; ses traits caractéristiques n'en sont pas altérés; aussi les vieux portraits qu'on dédaigne, portraits faits à distance et étudiés d'ensemble, restent encore, à tout prendre, les plus sûrs et les plus ressemblants.

Quant à présent, nous nous bornons à dire que, nous produisît-on dix autres actes de baptême et nous démontrât-on par pièces authentiques que nos deux peintres, au coin du feu, étaient unis comme deux frè-

res, nous n'en soutiendrions pas moins que dans l'Académie, comme à l'hôtel Lambert, comme en tout lieu où se sont rencontrés face à face soit leurs œuvres, soit leurs idées, tout fut contraste dans ces deux hommes. Ce sont deux systèmes en présence encore plutôt que deux personnes; ils sont rivaux fatalement, par la nature des choses. Prenez tout ce qu'ils ont fait, depuis leurs toiles capitales jusqu'aux moindres hachures échappées de leurs doigts, n'est-il pas clair qu'ils ont tout compris autrement, aussi bien l'enseignement que l'art lui-même? Et, pour parler Académie, ne leur en fallait-il pas une autrement faite à chacun?

Aussi voyez les deux conduites : lorsqu'il s'agit de la jonction, Le Brun prend feu contre les maîtres; il s'indigne, il tempête et refuse de signer, en gourmandant le *gros* de ses confrères, comme on disait alors, ou, comme on dirait aujourd'hui, la majorité de la compagnie, cette majorité qu'il n'avait pas encore dans la main; pendant ce temps, que fait Le Sueur? Il est ardent pour la jonction, il court chez les notaires ratifier le contrat; l'affaire lui tient au cœur, sa signature est la seconde; de tous les actes signés de lui, c'est peut-être le seul où il ait failli se mettre au premier rang. Qui le poussait ainsi? l'esprit de la compagnie. La jonction, sans doute, n'était pas née viable, c'était un rêve, une illusion; Le Brun l'avait bien dit, et la

démocratie de la maîtrise ne tarda pas à lui donner raison : mais ce qui lui déplaisait le plus, ce qu'il redoutait par-dessus tout, dans cette union avec les maîtres, c'était la mésalliance; tandis que ses confrères et Le Sueur le premier, quoique jaloux aussi de la dignité d'artiste, l'entendaient moins superbement et consentaient de bonne grâce à des adjonctions plébéiennes qui devaient, croyaient-ils, assurer à leur art la paix et la liberté.

Nous insistons sur ces contrastes, parce qu'ils aident à saisir ce que nous cherchons à expliquer, et qu'il est plus aisé de sentir que de dire la vraie physionomie, les caractères distinctifs de notre Académie à sa première phase. Qu'on nous permette un dernier mot.

Littérairement parlant, le règne de Louis XIV semble, au premier aspect, empreint d'un même esprit : tous ces maîtres du style et de la pensée ont un air de famille : même grandeur et même perfection ; mais à les voir de près et à les mieux connaître, bientôt on les distingue; ils sont de deux générations et presque de deux races. Avant et après Versailles, voilà le point de partage : ceux-ci plus châtiés, plus exquis, ceux-là plus indépendants et, à génie égal, plus simples et plus vrais. Ce que nous disons là des lettres, il faut le dire de nos arts du dessin. Là aussi deux générations, deux familles, deux esprits différents, avant et

après Versailles. L'Académie avant Versailles, c'est l'Académie de Le Sueur, l'Académie qui s'éclipse au même instant que lui, en 1655, celle dont personne ne parle, et dont il faudrait, selon nous, non-seulement mieux garder la mémoire, mais consulter plus souvent les leçons.

Quant à celle qui lui succède, qu'avons-nous besoin d'en parler? Nous ne pourrions que redire ce qu'en sait à peu près tout le monde : chacun ne la connaît-il pas? N'est-ce pas l'Académie proprement dite, cette compagnie souveraine qui posséda, pendant un quart de siècle, l'exclusif privilége de faire tous les travaux de peinture et de sculpture commandés par l'État et de diriger seule, d'un bout du royaume à l'autre, l'enseignement du dessin ; à Paris, dans ses propres écoles ; hors de Paris, dans des écoles subordonnées, académies succursales fondées par elle, placées sous sa direction, soumises à sa surveillance [1]. Jamais un tel système d'unité et de concentration ne fut appliqué nulle part à la production du beau. Incompatible avec l'inspiration individuelle, ce système est funeste, on peut même dire absurde, en théorie. En pratique, il a, par exception, grâce à de merveilleuses circonstances, produit

1. Voyez, aux pièces justificatives, le *règlement pour l'établissement des écoles académiques de peinture et sculpture dans toutes les villes du royaume où elles seront jugées nécessaires, enregistré au parlement le 22 décembre 1676.*

quelque chose de grand, quelque chose qu'on ne reverra plus; grandeur abstraite, inanimée, qui étonne sans émouvoir, qu'on admire sans l'aimer, et qui semble le produit d'un mécanisme obéissant plutôt que d'intelligences disciplinées mais libres.

C'est qu'en effet, dans cette Académie, comme dans une ruche travailleuse, tout le monde obéit, il n'y a qu'une tête qui pense, qu'une volonté qui commande; tous ces hommes habiles à incruster la couleur ou le marbre dans l'or de ces palais, ce sont des instruments, des rouages qu'un mécanicien fait mouvoir. A lui seul le succès. Si cette omnipotence despotique qui, toujours et partout, a comme frappé de mort les beaux-arts, leur a donné, dans ce quart de siècle, une imposante majesté; si les œuvres qui en sont sorties rachètent les défauts du genre, la froideur et l'ennui, par la richesse, l'abondance et l'ampleur, on le doit au hasard d'avoir trouvé un homme incomparable, prédestiné, en quelque sorte, à ce genre de gouvernement. Laissez Le Brun dans la foule, au milieu de ses confrères, *inter pares*, comme dans la primitive Académie, il aura du talent, de l'habileté, du savoir; ses tableaux seront goûtés, de son vivant surtout, mais il mourra sans s'être fait connaître; la moitié de lui-même, et la meilleure moitié, sera restée dans l'oubli. Donnez-lui au contraire à gouverner ses égaux; chargez-le de leur dic-

ter des idées, de leur tracer des modèles, de tout inventer, tout régler, tout dessiner pour eux, et vous l'allez voir grandir comme sa tâche, développer des dons innés, des facultés instinctives, un véritable génie pour tout dire, et non-seulement le génie de l'organisation et du commandement, mais le génie de la décoration et de la magnificence. Composant, dessinant, comme on parle et comme on écrit, traçant du matin au soir aussi bien des formes de meubles, des broderies, des ornements, des moulures, des arabesques, que des pages d'histoire, ou profane ou sacrée, toujours prêt et suffisant à tout, splendide, harmonieux, intarissable dans l'uniformité, il était le seul homme peut-être qui pût sauver les vices du système et en soutenir le fardeau.

L'histoire de l'Académie, dans sa seconde phase, ne serait donc, comme on le voit, que l'histoire d'un seul homme. Avec Le Brun finit cette période; elle ne dura même pas autant que lui. C'est la mort de Colbert qui fut pour l'Académie le terme de la toute-puissance. Le Brun ne transmettait à ses confrères que les rayons de sa faveur : pour donner, il fallait qu'il reçût ; il ne régnait que par Colbert. Aussitôt que la surintendance eut passé dans les mains de Louvois, tout changea. Le Brun ne fut plus qu'un peintre : crédit, puissance, il perdit tout. On le tint à distance comme suspect d'attachement à une mémoire importune. Si le monarque,

par habitude, lui continua ses bonnes grâces, ce furent des bontés stériles, s'adressant plutôt à l'homme qu'à l'artiste et n'allant pas jusqu'à l'Académie. Le Brun se vit disputer d'abord, puis enfin enlever la conception, la direction, la surveillance des grands travaux de la couronne. Sept ans se passèrent ainsi, sept années de regrets, de dégoûts, d'amertume, et, pour la compagnie, sept années d'interrègne, d'inquiétude et d'abandon. A moitié détrôné, Le Brun laissait flotter les rênes, sa santé chancelait, on parlait de son successeur, et cet héritier présomptif causait à ses amis, à ses anciens sujets, autant d'effroi que de tristesse. L'aspirant à l'empire, le César, avait quatre-vingts ans; par conséquent la pourpre lui pouvait échapper; mais, s'il vivait assez, elle ne pouvait aller qu'à lui. Nous parlons de Mignard. On l'a vu, en 1663, livrer à l'Académie de désespérés combats, frapper de porte en porte pour ameuter contre elle la cour et le parlement; tout ce que peut inventer un esprit habile et tenace, il l'avait mis en œuvre pour s'opposer au monopole académique et à la toute-puissance de Le Brun. Vaincu, il ne s'était pas rendu. Les artistes contemporains avaient tous fléchi le genou, et parmi ceux qui s'étaient plus particulièrement associés à sa querelle, les uns, comme Du Fresnoy, étaient morts de bonne heure; les autres, comme Anguier, au bout de cinq ou six ans, étaient

entrés à l'Académie : Mignard seul n'avait pas cédé ; il attendait depuis vingt-sept ans, se résignant à ne pouvoir être ni peintre du roi, puisqu'il n'était pas académicien, ni président effectif de l'Académie de Saint-Luc, puisqu'elle n'existait plus de droit ; n'exerçant la peinture que comme simple maître, mais exploitant avec autant d'art que d'audace sa situation d'opposant. Ce n'est pas seulement de nos jours qu'il s'est trouvé des gens habiles à comprendre jusqu'où peuvent aller les profits de la défaveur. Même sous Louis XIV, on pouvait faire fortune à être mal en cour. Mignard eut ce talent. Insinuant et souple quand il voulait, trouvant d'ailleurs sur sa palette de quoi servir son savoir-faire, il était parvenu, malgré Le Brun, malgré l'Académie, à se donner un tel renom, que, lorsque Colbert mourut, il devait être forcément le favori de son successeur. Louvois n'y manqua pas. Entre Mignard et lui des liens intimes s'établirent, et la succession de Le Brun fut non-seulement promise, mais en partie donnée d'avance à son vieil adversaire.

Lorsqu'en 1690, n'ayant pas accompli sa soixante et onzième année, Le Brun succomba le premier, il conservait encore trois charges considérables : il était premier peintre du roi, directeur des manufactures et directeur de l'Académie. Mignard tout aussitôt fut nommé premier peintre ; pour lui donner les Gobelins, il n'était

pas besoin de plus de cérémonie, mais il en fallait un peu plus pour le mettre à la tête de cette compagnie dont il était depuis si longtemps l'ennemi déclaré. Les statuts ne permettaient pas de choisir en dehors du corps, et Mignard n'en faisait pas partie. Il fallut négocier ; on fit parler le roi ; l'Académie comprit qu'il n'y avait pas à résister, et, dans sa séance du 4 mars, Mignard fut successivement élu, coup sur coup, d'abord académicien, puis professeur, recteur et chancelier. Il vint ensuite prendre séance en qualité de directeur, et les registres constatent que Noël Coypel, recteur en exercice, parlant au nom de ses confrères et cherchant sans doute à sauver la dignité du corps, eut soin de dire que l'*Académie obéissait avec respect aux volontés du roi.*

Après de telles paroles, on ne pouvait guère espérer une franche réconciliation. Entre Mignard et ses nouveaux confrères, il n'y eut jamais rupture ouverte, mais jamais confiance ni cordialité. Pas plus d'un côté que de l'autre, on ne se pardonnait cette élection par ordre, et l'aigreur et le mauvais vouloir ne firent qu'aller croissant, au grand dommage de l'Académie, car ce chef imposé, au lieu d'aider la compagnie à reprendre son ancien éclat, sentait un secret plaisir à la tenir dans l'ombre. D'un autre côté, les maîtres peintres et sculpteurs, qui depuis vingt-sept ans

n'avaient donné signe de vie, voyant Le Brun tombé et Mignard aux honneurs, sortirent de leur repos. Ils vinrent à leur ancien chef, lui rappelèrent ses engagements, le sommèrent de tenir ses promesses. « Vous
« voilà puissant, dirent-ils, faites abroger les statuts,
« faites casser les arrêts qui nous ont dépouillés de nos
« vieux priviléges, rendez-nous notre Académie, faites
« rouvrir notre Saint-Luc, dont nous vous avons fait
« prince. » Mignard, au fond du cœur, penchait de leur côté, mais il ne pouvait le dire. Général de la veille, trahir aujourd'hui son armée, c'était trop tôt. Il fit la sourde oreille, devint plus maussade encore pour les académiciens, mais n'usa pas de son crédit pour satisfaire les maîtres. Seulement il les servit par d'habiles paroles semées, sans que cela parut, dans l'esprit du ministre et du roi. « N'y a-t-il pas, disait-il, place
« pour tout le monde? Si la communauté s'entête à
« faire les frais d'un enseignement public, pourquoi ne
« pas la laisser faire? ce serait un grand bien, surtout
« pour l'Académie : n'est-elle pas de taille à triompher
« de tels rivaux? » Il n'insistait pas davantage, mais les voies étaient préparées. De son vivant, les choses en restèrent là ; on ajourna, on évinça les maîtres; mais leur requête était apostillée du public tout entier. Au bout de huit ou dix ans, le mouvement des esprits devint si unanime que, malgré l'ombre de Le Brun,

malgré les protestations de sa phalange consternée, les maîtres gagnèrent leur procès.

Par déclaration du 17 novembre 1705, il fut permis à la communauté de rétablir publiquement l'Académie de Saint-Luc et de reprendre ses exercices d'enseignement. C'était la violation formelle du principal article des statuts octroyés à l'Académie royale en 1664. La maîtrise fit de grands efforts pour donner tout l'éclat possible à cette résurrection. Un beau local dans sa grande maison de la rue du Haut-Moulin, près Saint-Denis de la Châtre; des leçons quotidiennes de dessin, de peinture, de sculpture, d'architecture, de perspective, de géométrie et d'anatomie; vingt-six professeurs pour desservir ces cours; des modèles en nombre suffisant pour être posés à volonté, soit isolément, soit en groupe; des concours et des prix annuels, des précautions de toute sorte pour garantir aux étudiants l'impartialité de leurs juges, et tout cela gratuitement, sans demander un sou ni à l'État, ni au public, tel fut le programme du nouveau corps enseignant.

L'Académie royale eut la sagesse de garder le silence. Elle pouvait invoquer son privilége, assigner les contrevenants, se pourvoir au conseil, mettre en campagne les procureurs et les huissiers : elle prit le bon parti, se tint tranquille et laissa faire au temps. En acceptant la concurrence, elle en annula les effets. Ce courant d'opi-

nion qui l'avait abandonnée ne soutint pas longtemps ses adversaires et peu à peu revint à elle. La maîtrise eut beau redoubler d'efforts et de sacrifices, faire afficher dans tout Paris ses libéralités et ranimer de temps en temps la lutte, soit en ajoutant quelque chose à ses promesses, soit en obtenant, comme en 1723, en 1730 et en 1738, tantôt la confirmation de ses immunités, tantôt l'octroi de règlements nouveaux, jamais elle ne parvint ni à donner crédit à son enseignement, ni à mettre son Académie au même rang et en même estime que l'Académie royale.

D'où vient qu'en renonçant au monopole, celle-ci n'avait rien perdu? D'où vient qu'on ne citerait pas dans tout le siècle un seul sculpteur, un seul peintre de quelque valeur qui ne lui ait appartenu? On pouvait cependant aller ailleurs : pourquoi la préférait-on? Sans doute elle conservait encore d'assez belles prérogatives : les commandes de la cour, sans lui revenir de droit, lui étaient en partie assurées par l'usage, et dans les expositions publiques les tableaux de ses membres avaient les honneurs du Louvre, tandis que ceux des membres de Saint-Luc étaient accrochés en plein vent, à la place Dauphine, pendant quelques heures seulement, à certains jours de l'année. De telles différences étaient assurément appréciées des artistes, mais elles ne suffisaient pas pour placer dans leur esprit les deux

Académies à si grande distance. S'ils préféraient l'Académie royale, c'est qu'elle était vraiment une Académie, c'est-à-dire une institution libérale fondée uniquement sur l'intérêt de l'art, sans aucune considération mercantile. Sa prétendue rivale n'avait d'une Académie que le nom et la surface; ce n'était au fond que la maîtrise, s'affublant d'un titre d'apparat, cherchant à s'ennoblir, mais demeurant toujours la même, c'est-à-dire une association où les places et les grades s'obtenaient soit à titre héréditaire, soit à titre onéreux, autrement dit à prix d'argent; où la question de boutique dominait la question d'art, et où le meilleur garant, la plus sûre condition pour être admis, était moins le talent que la solvabilité. Le bel honneur de faire partie d'un corps qui se recrutait ainsi! Tandis qu'à l'Académie royale c'était plaisir d'entrer. Là du moins on était admis pour son mérite et non pour ses écus; on vous mettait dans la balance sans que l'hérédité ni la finance fussent du moindre poids, sans que le pouvoir lui-même se crût le droit d'intervenir, grâce aux franchises électorales qui s'étaient maintenues au sein de la compagnie sans trop d'altération. Ces franchises et le caractère désintéressé, c'est-à-dire purement artiste de l'institution, voilà le vrai secret du retour de faveur qui attendait l'Académie royale.

CHAPITRE VI

Conclusion.

Nous ne pousserons pas plus loin cette étude. Notre but nous paraît atteint. Nous voulions démêler les origines de l'ancienne Académie de peinture et de sculpture, indiquer son véritable caractère, distinguer ses différentes phases, montrer qu'à sa naissance elle répondait à de sérieux besoins, donnait satisfaction à de légitimes plaintes, et promettait à nos arts du dessin la plus efficace assistance ; nous voulions établir encore que si, sous le grand règne, on la voit investie d'un monopole omnipotent qui mit l'art en péril, tout en créant de pompeuses merveilles, ce n'est qu'une infraction à ses principes, un oubli de son institution, un incident dans son histoire, non son histoire tout entière ; et qu'en effet, rendue bientôt à elle-même, réduite à ses seules forces, rétablie sur son vrai terrain, elle introduit dans nos arts autant de liberté

qu'elle y avait imposé de servitude, non sans maintenir pourtant, malgré sa tolérance, l'utile et fécond dépôt de nos traditions d'école. Tout cela vient d'être, ce nous semble, sinon suffisamment éclairci, du moins sommairement exposé. Aller plus loin, ce serait entamer un trop vaste sujet. L'histoire de l'Académie royale, depuis la résurrection de l'Académie de Saint-Luc, c'est-à-dire depuis 1705 jusqu'en 1792, date de sa suppression, est, à vrai dire, l'histoire complète de la peinture et de la sculpture en France au dix-huitième siècle. Un tel hors-d'œuvre deviendrait tout un livre. Qu'il nous suffise de dire que si la France occupe encore aujourd'hui une si grande place dans le monde des arts, elle le doit en partie, et bien plus qu'on ne le pense, à notre ancienne Académie.

D'abord c'est quelque chose que d'avoir mis au monde cette série charmante de gracieux talents, tous éclos sous son aile, série qui commence à Watteau et se termine à Greuze, en passant par Chardin, Boucher, Fragonard et tant d'autres, aujourd'hui favoris de la mode, naguère objets de son mépris. Sans obéir à ce guide inconstant, sans porter aux faux dieux l'encens qui n'appartient qu'aux beautés orthodoxes, à la pureté des formes, à la justesse du modelé, à la grandeur du style, aux véritables maîtres en un mot, il faut savoir goûter, malgré leurs fautes,

ces habiles gens du dix-huitième siècle et convenir qu'ils ont un charme, un attrait, des séductions sans égales. Nous ne prétendons pas qu'ils les doivent à l'Académie; ce n'est pas à l'école que l'on acquiert de tels dons : il les doivent à l'esprit du siècle, aux influences et aux excitations de cette société sensuelle et frivole au milieu de laquelle ils vivaient; ils les doivent surtout à la réaction pittoresque qui suivit brusquement l'oppression de Le Brun. Mais si l'Académie n'a pas créé ces grâces originales, elle en a favorisé l'essor; elle a su s'associer au mouvement du siècle, ne jamais contrarier l'inspiration individuelle, ne rien exclure absolument : ce qui ne veut pas dire qu'elle ait tout approuvé. Combien n'a-t-elle pas au contraire contenu et tempéré le désordre de cette émancipation téméraire? Qui peut dire à quels excès d'incorrection, de négligence et de monstrueux caprices les novateurs eussent été emportés si, à peine au sortir de l'école, ils s'étaient vus, comme nos jeunes talents d'aujourd'hui, abandonnés à eux-mêmes, sans frein, sans garde-fou, s'il n'y avait pas eu là cette ancienne et puissante institution devenue leur famille, qui leur offrait à tous un appui, un contrôle, des devoirs, des honneurs, ou tout au moins des espérances. La licence fut grande malgré l'Académie; sans elle il ne fût rien resté debout. Et de tout

ce qu'elle a sauvé, ce qui lui fait le plus d'honneur, ce qu'elle a maintenu dans sa pureté native, même aux plus mauvais jours, c'est l'habile maniement du pinceau et cette franche manière de rendre la nature et d'exprimer la vie qui constitue l'art du portrait, cet art national parmi nous, cette première et solide base de la peinture. En veut-on voir la preuve? Il est à l'École des beaux-arts des salles où par malheur le public n'entre pas, salles réservées aux délibérations de MM. les professeurs. Tâchez d'y pénétrer, vous y verrez toute une galerie d'intéressants portraits provenant de l'ancienne Académie; ce sont les professeurs qui se sont peints eux-mêmes ou fait peindre par leurs confrères. Ces portraits sont presque tous vivants, sans manière, sans convention, franchement conçus, fermement peints. Sont-ils tous de Rigaud, de Toqué, de Largillière et des autres maîtres en renom? Pas du tout. La plupart portent des signatures qui vous étonneraient, des noms presque inconnus; c'est donc la moyenne de l'école que vous avez devant les yeux. Ces mêmes hommes, pour se mettre à la mode, pour plaire aux turcarets, pour vendre mieux leurs toiles, faisaient peut-être, hors de l'école, de la pauvre peinture, de l'art de fantaisie, de fades compositions; mais, quand ils le voulaient bien, voilà ce qu'ils savaient faire, voilà ce qu'ils enseignaient,

voilà ce qu'ils nous ont transmis. Rien ne dit mieux que ces portraits en quelle estime il faut tenir, malgré sa frivole apparence, la compagnie qui a perpétué un fonds d'études aussi solide, et d'aussi bonnes traditions. Pour peindre avec cette vérité, dans un tel temps, il faut plus qu'un heureux hasard, plus que le mérite de quelques hommes, il faut l'esprit de suite et la constance d'une grande institution.

Ce serait ici le lieu de revenir à notre point de départ, de traiter en termes moins succincts les questions que nous avions posées. D'abord, n'est-il pas regrettable qu'en créant en 1803 l'éminente compagnie qui remplace aujourd'hui l'ancienne Académie de peinture et de sculpture et son annexe l'Académie d'architecture, on se soit volontairement privé des moyens d'influence et de crédit sur la jeunesse qu'assuraient à ces corps une large organisation et avant tout la non-limitation du nombre de leurs membres, et leur division hiérarchique? En second lieu n'est-il pas encore temps, sans rien détruire et sans trop innover, de profiter des exemples du passé et de lui faire d'heureux emprunts?

Une classe d'agrégés ou d'auditeurs, placés entre l'école et l'Académie, appartenant à l'une et à l'autre, servant de lien pour ainsi dire entre l'avenir et le présent, ne serait-elle pas une création utile, surtout

si, par une combinaison quelconque, et par exemple en centralisant toutes nos écoles secondaires de dessin, on élevait en face de l'Académie ainsi restaurée et agrandie, comme aiguillon à son zèle, un établissement rival, quoique inférieur, quelque chose d'analogue à l'Académie de Saint-Luc?

Il y aurait beaucoup à dire pour exposer clairement ce projet, pour prévenir les objections, pour en faire ressortir les avantages pratiques : on comprendra que nous nous abstenions. C'est dans l'Académie des beaux-arts elle-même que sont les juges de ces problèmes : nous leur livrons nos aperçus, sans autre commentaire; ils sauront mieux que nous le parti qu'on en peut tirer. Qu'il nous soit permis seulement d'exprimer un profond regret. Nous ne voyons plus dans leurs rangs un des hommes que ces questions préoccupaient le plus, et qui mieux que tout autre pouvait aider à les résoudre. Souvent Paul Delaroche avait déploré devant nous ce défaut de solidarité, ce vide qui sépare nos générations d'artistes. De sa personne, de ses conseils, il cherchait bien à le combler; mais trouver le remède dans une mesure générale, dans une large restauration de nos établissements des beaux-arts, voilà, nous n'en doutons pas, ce qu'il eût préféré, et c'eût été beaucoup pour le succès d'un tel dessein que l'autorité de sa parole, la lucidité de son

esprit, la fermeté de sa raison. Nouveau sujet pour nous, ajouté à tant d'autres, de regretter amèrement cette noble intelligence, et de rendre un public hommage à une mémoire amie, à un nom dignement illustré.

PIÈCES
JUSTIFICATIVES

PIÈCES JUSTIFICATIVES

I

(Page 63)

REQUÊTE DE M. DE CHARMOIS
(PIÈCE INÉDITE)

AU ROY ET A NOSSEIGNEURS DE SON CONSEIL.

Sire, l'Académie des Peintres et Sculpteurs lassée des persécutions qu'elle souffre depuis longues années (1) par l'envie de certains Maistres Jurés, qui ne prennent le nom de peintres et de sculpteurs que pour opprimer ceux qui

1. Cette première phrase n'est-elle pas en contradiction avec les assertions de Testelin touchant l'origine de l'Académie ? Comment comprendre que M. de Charmois parle au nom de l'*Académie* et se plaigne des persécutions qu'elle souffre *depuis longues années*, si, comme l'affirme Testelin dans ses mémoires, l'idée de fonder l'Académie venait seulement de naître dans l'esprit de M. de Charmois inspiré par Le Brun ? Et d'un autre côté, comment ne pas ajouter foi au texte de cette requête conservé à l'École des beaux-arts sur un des principaux registres de l'ancienne Académie ? Il y aurait là une véritable énigme sans une note manuscrite, de la main de M. Hulst, trouvée par M. Vinit dans les archives de l'École. Cette note est ainsi conçue :

« N°. Des mémoires particuliers ou fragmens de mémoires re-
« cueillis par M. Florimont marquent que l'établissement primitif

ont consumé leur Jeunesse dans le trauail et l'estude des belles choses afin de mériter ce titre, est enfin contrainte de se prosterner aux pieds de Vostre Majesté, pour la supplier très humblement, et luy Remonstrer que la patience avec laquelle ils ont enduré ces Viollences a tellement enflé le courage de leurs parties qu'ils prétendent non seulement assujettir les plus sçauans en cet art à trauailler pour leurs broyeurs de couleurs et pour ceux qui polissent leurs statues, parce qu'ils ont achepté la qualité de Maistres, mais encore restraindre le pouvoir de Vostre Majesté, en réduisant à un certain nombre ceux qu'elle a honnorez du nom de ses peintres et sculpteurs, par un effet de l'ignorance, qui ne pouvant souffrir

« de l'Académie de Peinture et de Sculpture se doit reporter au « règne de Louis XIII et est dû à M. Desnoyers, secrétaire d'État et « surintendant des bâtiments. Ils spécifient même que M. Desnoyers « mit cette académie sous la direction de M. de Chambray, frère « de M. de Chantelou, et qu'après la mort de ses protecteurs cette « académie demeura quelques années fort négligée, jusqu'à l'épo- « que ci-contre, qui ne serait ainsi qu'un renouvellement. »

Cette note nous révèle un fait dont il n'est parlé nulle part et que Testelin lui-même paraît avoir ignoré. Qu'était-ce que cette académie de M. Desnoyers? probablement une tentative, un projet d'établissement plutôt qu'un établissement réel et sérieux. Pour avoir fait si peu de bruit il faut que cette association fût restée presque à huis clos, et qu'aucun acte public n'en eût constaté l'existence. Mais en 1648, lorsque les peintres et les sculpteurs, serrés de près par la maîtrise, imploraient l'assistance du pouvoir, on comprend que M. de Charmois ne traitât pas légèrement l'œuvre ébauchée par M. Desnoyers huit ou dix ans auparavant. Il avait bien meilleur jeu à se présenter non comme l'interprète d'artistes isolés, mais comme le mandataire d'une corporation déjà reconnue, quoique négligée et persécutée. C'est donc un artifice oratoire encore plutôt qu'une révélation historique qu'il faut chercher dans cet exorde de la requête de M. de Charmois. Aussi Testelin nous semble excusable d'avoir daté seulement de 1648 l'origine de l'Académie, et, dans notre récit, nous avons suivi son exemple. Mais pour l'intelligence de la requête de M. de Charmois, la note de M. Hulst n'en est pas moins un précieux document.

l'esclat de la vertu, la veut envelopper de ses tenebres, pour empescher qu'on ne discerne ses deffauts d'auec la beauté de la science. Il y a longtemps que ces Maistres jurez exercent leur tirannie contre les plus excellens hommes de cette profession qui sont habituez dans Paris, et qu'après auoir forcé quelques-uns à se mettre de leur corps, ils y auroient deja contraint les autres, s'ilz n'auaient rencontré quelque appuy pour empescher que ces arts nobles ne tombassent dans le précipice : mais comme un tel secours les soustient bien, mais ne les retire pas du panchant ou ils se trouvent et que leurs ennemis font presentement de nouveaux efforts pour les reduire au nombre des mestiers les plus abjects, ils ont recours à la puissance souueraine pour estre remis en leur lustre, ainsy qu'ils estoient du temps d'Alexandre dans L'academie d'Athenes, ou chacun sçait qu'ils occupoient le premier rang entre les autres arts liberaux : et comme Vostre Majesté a commencé dès son enfence à produire des actions plus merueilleuses que ce grand Prince n'a fait dans la vigueur de sa jeunesse, ils ont droit d'esperer d'estre deliurez de cette oppression, puisque c'est une œuure digne de Vostre Majesté, et feront gloire de leurs persecutions passées estans redeuables de leur liberté à la main d'un prince, dont la naissance et les perfections en un aage sy tendre causent de l'admiration à tout l'univers. Alexandre ne permettait qu'au grand Apelle de faire son pourtraict. Nous n'auons qu'un seul Alexandre, mais Paris est remply de plusieurs Apelles et de grand nombre de Phidias et de Praxitelles, qui feront esclatter dans les climats plus esloignez son Visage Auguste, et reuerer les beaux traits et les graces que le ciel y a imprimez ; Vostre Majesté ne permettra pas à ces ignorens de la paindre : elle deffendra aux esclaues d'exercer des arts sy releués, ainsi qu'il se pratiquoit autrefois ; elle en conseruera la

noblesse, et laissera dans la captiuité ceux qui s'y sont volontairement sousmis en composant un corps de mestier et se sont mis en paralelle auec les artisans les plus mecaniques.

L'Académie n'entend pas néanmoins préjudicier à quelques peintres et sculpteurs, qui ayant esté contraints de se faire passer maistres pour estre étrangers, ou denüez des moyens necessaires pour plaider contre des parties puissantes, ou pour auoir esté receus en sy bas aage qu'ils n'estoient pas capables de considerer le manquement qu'ils commettoient, quittent a présent la foule tumultueuse, pour remonter sur le Parnasse et renoncent de très bon cœur aux prerogatiues d'une troupe abjecte, pour s'attacher aux Interest de ceux qui aimeroient mieux souffrir une pauureté volontaire, et conseruer leur honneur, que de chercher des commoditez, en se sousmettant à des loix honteuses qui terniroient leur Réputation. C'estoit veritablement une chose bien deplorable de voir ces arts dans la souffrance, lorsque les autres sont universellement chéris de tous les grands hommes, de voir qu'une ville qui est le refuge des nations estrangeres, prestast des armes pour opprimer, ou ses propres enfans, ou ceux qui sont venus pour l'embellir et que les muses qui s'esloignent du bruit des canons pour chercher dans Paris un azile assuré y rencontrassent des persecutions plus furieuses que dans les camps et les armées. Protogenes estait au milieu de celuy des ennemis dans un calme aussy tranquile que s'il eust esté en plaine paix : et nos Academistes seroient en guerre lorsque nos voisins enuient la fortune de la France dont le gouvernement est sy heureux, particulierement depuis la Regence, et que leurs Majestés ont fait choix d'un Ministre seul comparable à son predecesseur qu'a peine s'apperçoit on de la guerre que par les conquestes que nous faisons tous

les jours sur les ennemis de cet estat. L'Académie craindrait d'estendre un peu trop sa requeste, et d'abuser du loisir de Vostre Majesté, sy elle ne l'auoit veuë souuent donner trefue aux affaires les plus Importantes, pour se dellasser parmy les vertueux, et leur permettre de representer sur la Toile les beautés extérieures dont le Ciel l'a pourveue; c'est ce qui luy fait croire que Vostre Majesté ne refusera pas de jetter les yeux sur ses justes plaintes, ou pour mieux dire lui randre sa premiere liberté puisqu'elle ne peut apprendre ses disgraces sans y aporter le remede il semble qu'elle ait parlé un peu hardiment, lors qu'elle s'est vantée d'imiter les attraits qui brillent sur le visage de Vostre Majesté pour les faire reuivre d'icy à plusieurs siecles; et elle auoue, Sire, qu'il n'en faut pas dire dauantage, pour faire voir jusques à quel degré de perfection nos arts peuuent monter : elle passera néanmoins plus auant, puisque L'Académie se peut donner cette gloire d'estre composée de plusieurs peintres et sculpteurs qui ne cedent en rien aux anciens, dont les outils et le pinceau furent si sauans, qu'on jugeroit des inclinations et de la bonne ou mauuaise destinée de ceux qui estoient représentés dans leurs tableaux ou leurs statües et osera dire que bien que Vostre Majesté se fasse connoistre par des actions assez remarquables, ses pourtraits qui sont portés par toutes les parties du monde, n'ont pas laissé de contribuer Infiniment pour adjouter l'adoration des estrangers à l'admiration que la Renommée auoit fait naistre dans leurs esprits. Cette Vanité doit bien être pardonnée puisque c'est une vérité qui n'est ignorée de personne, et que ceux qui se sentent opprimez croyent auoir quelque soulagement et donner des preuues que leur cœur n'est point abattu lorsqu'ils essayent de se releuer par des louanges dont ils ne sont pas indignes. Ouy les peintres et les sculpteurs se peuuent

vanter, Sire, qu'ils sauent non seulement exprimer les moindre linéamens mais qu'ils peuuent encore passer jusques aux inclinations, pour les exposer aux yeux de ceux qui ont quelque teinture de la phisionomie : et l'on peut dire encore que ceux qui ont jetté le fondement de L'Empire des Ottomans, ont eu ces arts en sy grande estime qu'ils les ont deffendus dans toutes les terres de leur domination, soit qu'ils ne jugassent pas les hommes dignes d'entrer en competance avec leur Créateur ou qu'ils les ayent voulu tenir dans l'ignorance, de peur que la peinture qui est une véritable écriture, suivant la signification que les Grecs luy ont donnée, les rendist aussy esclairez et aussy capables que les caractères des liures imprimez ou manuscrits. La première de ces considerations est appuyée d'une raison assez apparente, puisqu'il est très certain que les peintres sont les imitateurs des ouvrages de leur Créateur, et qu'auec de la poussière destrempée d'eau ou d'huile, ils font paraître sur une superficie plane toutes les choses qui ont pu estre ou des quelles nous pouuons nous former quelque idée; et quant à la seconde nous lisons que Pytagore, et d'autres philosophes anciens ont esté en Egypte apprendre cette escriture universelle qui fait voir en un moment ce que les escriuains ont peine à desduire en plusieurs paroles, afin de sauoir par ces arts la beauté des sciences et les mystères de leur Religion, ce qui obliga un des plus grands hommes qui ait esclairé l'église par ses escrits après qu'il eut acheué l'oraison funèbre d'un saint de son siècle, de s'escrier en portant la veüe sur les tableaux de sa vie : « O quel auantage les peintres remportent aujour-
« duy sur ces discours! qui se pourait persuader qu'une
« éloquence muette fut sy forte et si persuasiue. J'ay
« estalé en plusieurs périodes la vie et les miracles d'un
« saint personnage, et les peintres les ont fait voir d'un

« seul regard! ils ont touché l'ame par le plus noble
« des sens, et se sont expliquez par un langage qui se
« fait entendre sans truchement à tous les peuples de
« la terre. » L'Académie ne voudrait pas néanmoins tirer
une conséquence de cette louange, pour remporter le
prix sur les orateurs ou sur les escriuains, puis que leur
but et celuy des peintres n'est point différent, que chacun
de ces arts a ses beautés, que l'un fait auec le pinceau ce
que l'autre fait auec la plume, et qu'en un mot leur des-
sein n'est que d'exprimer les choses telles que nous les
voiions, ou que nous les auons conceûs. Elle ne pretend
pas non plus rauir à la sculpture la part qu'elle prend à
ces louanges, ny donner sur elle quelque prérogatiue à
la peinture. L'une s'explique auec les couleurs, l'autre
auec le marbre ou auec d'autres matières traictables,
l'une en adjoutant, l'autre en diminuant, et comme elles
sont sœurs, ayant le dessein pour père commun, elles ne
peuuent disputer de la noblesse non plus que de l'an-
cienneté, puisque les corps que Dieu a crééz ont esté en
mesme temps reuetus des accidens. Ainsy les objets n'ont
peu paroistre sans estre paints de leurs couleurs qui dé-
pendent de la peinture ny la peinture subsister sans un
corps qui s'attribûe à la sculpture.

Cette petite disgression n'a pas semblé hors de propos;
pour couper désormais le chemin à une question assez
souuent agitée et qui est toujours demeurée indécise,
joinct qu'il faut prendre garde que l'un de ces deux
arts ne s'offence de l'ordre qui n'est pas observé en le
faisant marcher tantost deuant l'un, tantost après l'au-
tre. Il faut bannir ce diuorce domestique, et n'en auoir
que contre les persécuteurs qui nous tendent les bras
plus tost pour nous estouffer que pour nous seruir d'ap-
puy et ne se veulent joindre à nous que pour rauir
nostre honneur. Le dessein de l'Académie est de faire

voir à vostre Majesté leur entreprise insolente de prétendre luy donner des loix et restreindre son pouvoir, de vouloir penestrer dans les cabinets des princes ou les sculpteurs et les peintres sont admis lorsque ces autres ne sont employéz qu'à peindre la porte de la basse cour et à polir quelque pièce de marbre elle leur demandoit volontiers sy la peinture et la sculpture sont déchûes ou dégradées depuis que les Empereurs, que les Rois, que les Fabius et les plus grands hommes du temps passé les ont exercéz pour leur plus agréable diuertissement, et sans chercher des exemples estrangers ou esloignéz de notre siècle ny parler des prix qu'on donnoit aux tableaux dont un seul estoit autre fois vendu cent et six vingt talents, ny des libéralités de Parrhasius qui ne pouuant plus recevoir le payement de ses ouvrages en pièces d'or qu'on luy portoit dans plusieurs mesures parcequ'il ne vouloit pas prendre la peine de les compter ny de les faire paiser, en faisoit des présens au public; la République d'Athenes ayant protesté que rien ne pouuoit esgaler leur valeur, nous n'auons qu'à nous remettre en mémoire l'estime que nos six derniers Rois ont fait des peintres et des sculpteurs, les charges, les bénéfices et les pensions qu'ils leurs ont donnés, l'amour et la tendresse qu'ils ont eu pour eux jusques à les visiter dans leurs maladies et les soutenir entre leurs bras lorsquils ont rendu l'esprit. il ne faut point lire les livres pour sauoir que cet honneur est arriué a Léonard de Vincy d'expirer sur la poitrine de François I; qu'il honora les peintres d'une fleur de lis d'or dans leurs armes au milieu de trois escussons; que Henry II combla d'honneurs, de charges et de bienfaits, le Primatice Abbé de Saint Martin, diciple de Jules Romain, que Charles IX affectionna infiniment M. Janet; que Henri IV faisoit un cas très particulier de Messieurs Freminet, du Breüil et Bunel; cela est arriué

presque à nos jours et nous avons veu que le feu Roy ne se contenta pas d'enuoier des carosses au deuant de M. Poussin jusques à Fontainebleau de le faire traiter magnifiquement avec ceux de sa suite mais encore qu'il le receut à la porte de sa chambre monstrant par cet excéz de bonté qu'il honoroit ces arts en la personne mesme de ses subjets. Ceux qui en ignorent l'excellence s'en estonneront mais comme il en auoit une entière connoissance ayant peint souuent plusieurs de ceux de sa cour, il voulait donner courage à quantité de jeunes hommes qui ont esté animéz par cette exemple et se sont rendus recommandables en cette proffession ny ayant point de plus vif esguillon pour nous faire embrasser la vertu que l'espérance de l'honneur et de la récompense dont elle est accompagnée. Nos aduersaires respondront sans doute qu'ils ne s'en souuiennent plus et que la peinture et la sculpture depuis ce temps-là sont deuenües roturieres. Ils auront certes beaucoup de raison d'en parler ainsy puisqu'ils la veullent mettre dans la catégorie des mestiers qui dérogent à la noblesse. Ceux qui professent ces beaux arts ont trop de confiance en la justice de Vostre Majesté pour appréhender cette disgrace et ilz jugent par les preuues qu'elle donne tous les jours de son grand génie qu'elle imitera non seulement les belles parties dont le ciel auoit orné un sy grand prince, mais encore ils doiuent croire que sy sa bonne fortune luy a fait estendre les bornes de ses estats et porter ses armes dans les royaumes ou le nom François sembloit estre pour jamais enseuely, sa bonne éducation luy donnera des lumières et des connoissances qui n'ont point encore esté remarquées dans aucuns de ses prédécesseurs c'est ce qui les fait résoudre à ne se laisser point charmer par les vaines persuasions de leurs enuieux ou intimider par leurs menaces. Ils veulent deffandre le lustre et les préro-

gatives qui sont attachéz à leur proffession après y auoir donné tant de veilles, non pas a dessein de remporter les récompances que le Dony au liure de ses médailles dit auoir esté autrefois accordées à ceux qui pour auoir exellé en ces arts estoient honoréz des gouuernements des prouinces, mais pour se garantir de l'infamie ou leurs ennemis les voudroient plonger. Sy vostre Majesté leur faisoit l'honneur de les escouter elle n'entendroit parler que de police d'interest public et du dommage qui est causé par la foule des estrangers et des ignorans; mais le seul remède qu'ils demandent pour obuier à tous ces désordres est de l'argent, qu'on soit capable ou non, pourveu qu'on se sousmette à la juridiction des maistres alors toutes les difficultés cesseront et L'académie ne sera pas en peine de faire voir qu'il importe au public que des peintres et des sculpteurs qui ont apris leurs arts en Italie ou allieurs auec beaucoup de fatigues viennent embellir la première ville de l'univers et que leurs ouvrages qui ne sont que pour l'ornement des temples et pour exciter à la piété pour enrichir les palais et les autres édifices pour jnstruire ou pour récréer la veüe ne doiuent pas estre exposéz à l'examan du vulgaire comme les marchandises qui sont purement pour la nécessité de la vie ou comme la peinture d'une porte cochère qui est sujette à la visite pour vérifier sy les couleurs sont huile ou en destrempe et sy elles sont capables de résister aux jnjures de l'air. Cependant si Vostre Majesté les en croit elle deffendroit à Michel Ange et à Raphael d'urbin s'ils viuoient encore, de trauailler dans Peris, sy ce n'est pour les maistres quand ceux cy ne seroient pas capables de broyer les couleurs ou de polir les statües de ces grand personnages. Cela choque le sens commun de vouloir que des hommes excellens qui ont esté carresséz et estiméz des plus puissans princes de la terre cessassent de pro-

duire tant de belles représantations s'ils n'estoient sous la domination d'un estoffeur ; qu'il luy fut permis s'il auoit fait le portrait de vostre Majesté et de la Reine régente soit de le confisquer jnjurieusement sans porter respect à une Image si sacrée et prétendre que le nombre des peintres de vostre Majesté et de la Reine régente soit limité, que les siens perdent leurs privileges après son décedés et qu'ils ne puissent trauailler que par l'ordre des maistres, d'aller faire des visites jusque dans le palais de vostre Majesté ; que ce soit un crime de professer la vertu dans un lieu d'azile, que la peinture et la sculpture qui se sont exercés librement dans tous les royaumes et républiques soient auilies dans Paris, que les autres arts y soient en leur lustre et que les peintres et sculpteurs qui s'en seruent pour la perfection de leurs ouurages soient mis au rang des plus chétif artisans. C'est véritablement une prétention extravagante et qui ne pouuait tomber que dans des esprits grossiers et malfaisans. Sy quelqun trouuait à redire a cette proposition que ceux qui s'adonnent à ces arts se servent des autres pour agir auec certitude et attaindre la perfection, nous serons bientost d'accord s'ils s'en raportent à Vitreuue qui veut que l'Architecte n'en ignore pas un puis qu'il faut qu'un peintre soit bon architecte pour représenter auec règle et mesuré les édifices dans son tableau. Cette raison deuoit suffire pour le persuader mais quand cela ne seroit pas, chacun sait l'inscription qu'Apelles auoit fait mettre sur sa porte pour en deffendre l'entrée à ceux qui n'estoient pas géomètres ; voilà pour la géométrie ; quant à la perspectiue des lignes, des couleurs elle est tellement nécessaires aux peintres qu'il ne peuuent rien faire sans elle veu que la peinture et la sculpture en bas-relief ne sont qu'une véritable perspectiue ; la musique qui semble moins entrer en sa composition en est une des principalles

parties puisque nous lisons que Praxitelle auoit fait raporter les proporsions du corps humain à celles des tons de la musique et les auoit appeléez harmoniques de sorte qu'il savoit à point nommé quelle consonnance les parties auoient entre elles et en auoit fait un liure qui s'est perdu auec plusieurs autres beaux ouvrages. Je n'ay rien dit de L'arithmétique veu que sans elle on ne peut estre bon géomètre. L'astronomie est absolument nécessaire à l'Architecte et par conséquent aux peintres et sculpteurs ; de plus ils doiuent auoir l'art de raisonner, connoistre la nature des animaux pour les bien représenter, apprendre la fable et l'histoire pour ne pecher pas dans les compositions, estre excellens anatomistes pour bien entendre la liaison des parties du corps et leurs mouuemens et estre jntelligens dans la physionomie pour exprimer naifuement les passions dans les tableaux et peindre sur les visages les vices et les vertus ausquelles ceux qu'ils représentent sont enclins et sy après qu'un Académiste aura passé plusieurs années pour acquérir toutes ces connoissances il se voit réduit à démander de l'employ dans la boutique d'un broyeur de couleurs qui sera passé maistre, d'un doreur ou estoffeur, car c'est ainsi que ces maistres peintres prétendus se doivent qualifier, ou dans celle d'un marbrier, qui veut prendre abusiuement le nom de sculpteur, il n'y a personne qui ne perdit courage et doresnavant il y auroit plus dauantage à demeurer dans l'ignorance que de s'ocuper à la recherche de la vertu.

Ce considéré, Sire, et que les peintres et sculpteurs ne prétendent point destruire les priuilèges desdits doreurs et estoffeurs et marbriers mais seulement se séquestrer de ce corps mechanique ainsi que plusieurs d'entr'eux qui auoient esté passéz maistres l'ont déjà fait, et qu'il n'est pas question de produire des actes contre des personnes à qui l'on ne demande rien ; que la plus part de

ceux de l'Académie ont des breuets de peintres et sculpteurs de vostre Majesté et que nostre remontrance est aussy pour les autres tant François qu'estrangers qui sont présentement à Paris ou qui se peuvent habituer, ausquels elle désire conseruer la liberté dont joüissent ceux qui exercent des arts nobles et priuilégiéz.

Plaise de vos graces, Sire, faire très expresses inhibitions et deffenses ausdits Maistres soy disans peintres et sculpteurs de prendre à l'aduenir cette qualitté tant qu'il tiendront boutique ou seront du dit corps, ains seulement d'étoffeurs ou doreurs; pource qui est desdits prétendus peintres et marbriers et pour ceux qui se disent sculpteurs d'entreprendre aucuns tableaux de figure et histoires ny pouriraits ou peisages, figure de ronde bosse ou bas-relief pour les église ou autres batimans publics, ny particuliers ains seulement de dorer peindre ou faire de relief, des moresques, grotesques, arabesques, feuillages et autres ornements qui leur seront commandéz, à peine de deux mil liures d'amande et de confiscation desdits tableaux ou sculpture; ny de troubler ou jnquiéter lesdits peintres et sculpteurs de L'Académie soit par visites saisies confiscasions ou autrement en quelque facon et manière que ce soit sur les mesmes peines, et chacun en son particulier continüera ses soins et ses veilles, pour se rendre d'autant plus capable d'estre employé pour l'embellissement de ses édifices et ses vœux, ses prières pour la prospérité et santé de vostre Majesté.

II

(Page 65)

ARREST DU CONSEIL D'ESTAT

Portant deffenses aux Maistres Jurez Peintres et Sculpteurs, de donner aucun trouble ou empeschement aux Peintres et Sculpteurs de l'Académie, en quelque sorte et manière que ce soit, à peine de deux mille livres d'amende, du 27 Janvier 1648 (1).

Sur la Requeste présentée au Roy en son Conseil, Sa Majesté y estant, la Reine Régente sa Mère présente, par les Peintres et Sculpteurs de l'Académie, signés au pied de la-dite Requeste y attachée, contenant qu'il s'est glissé un abus parmy ceux de cette profession par l'ignorance et la bassesse du plus grand nombre, qui a prévalu sur les remontrances des plus capables, pour réduire en Maitrise des Arts qui doivent estre exercez noblement, et donner aux Doreurs, Estoffeurs et Marbriers la qualité de Peintres et Sculpteurs, dont ils se servent abusivement, pour donner tous les jours, sous prétexte de leur Maitrise, des troubles et empeschemens à ceux qui avec plus d'honneur et de capacité professent ces arts libéraux, jusques à vouloir limiter le nombre des Peintres et Sculpteurs de Sa Majesté et de la Reine Régente, et les obliger, avec les autres excellens hommes de ladite profession, tant François qu'Estrangers, qui sont ou qui seront à l'avenir habituez et receus par l'Académie, de se faire passer Maistres à Paris ou de travailler sous des Broyeurs de couleurs ou sous des Polisseurs de marbre qui se sont faits recevoir Maistres pour de l'argent : Et d'autant qu'aujourd'huy

1. La véritable date est le 20 et non le 27. Voir à ce sujet les lettres patentes ci-après, pièce n° IV.

la Peinture et la Sculpture sont à un éminent degré de perfection, et fleurissent dans Paris avec autant d'éclat qu'en aucun lieu de l'Europe, et que beaucoup desdits Maistres qui ont été receus dès leur bas âge, ou qui ont esté contraints, pour éviter les chicanes et persécutions des autres Maistres, se sont à présent rangez du costé des supplians et sequestrez dudit Corps de mestier : — Requerent lesdits supplians qu'il plaise à Sa Majesté les remettre en l'honneur que ces Arts méritent, et faire très expresses inhibitions et deffenses ausdits Maistres, soy qualifians Peintres et Sculpteurs de donner aucun trouble ny empeschements aux Peintres et Sculpteurs de l'Académie en l'exercice desdits Arts, soit par visite, confiscation de leurs ouvrages, ou les voulant obliger à se faire passer Maistres, ny autrement, en quelque façon et manière que ce soit, à peine de deux mille livres d'amende; et ordonner que sans aucuns frais de reception, ceux qui seront jugez par l'Académie dignes et capables, les pourront exercer par tout le Royaume, et entreprendre toutes sortes d'ouvrages de Peinture et de Sculpture. LE ROY ESTANT EN SON CONSEIL, La Reine Régente sa mère présente, a fait et fait très expresses inhibitions et deffenses aux Maistres et Jurez Peintres et Sculpteurs, de donner aucun trouble ou empeschement ausdits Peintres et Sculpteurs de l'Académie, soit par visites, saisies de leurs ouvrages, confiscations, ou les voulant obliger de se faire passer Maistres, ny autrement, en quelque sorte et manière que ce soit, à peine de deux mille livres d'amende : Et afin que ces Arts puissent estre exercez plus noblement et avec plus de liberté, Sa Majesté a ordonné et ordonne, que tous Peintres et Sculpteurs, tant François qu'Estrangers, comme aussi ceux qui ont été reccus Maistres, et qui se sont volontairement départis, ou se voudront à l'avenir sequestrer dudit corps de mestier,

seront admis à la dite Académie sans aucuns frais, s'ils en sont jugez capables par les douze plus anciens d'icelle. Et fait deffenses sur semblables peines ausdits Peintres et Sculpteurs de l'Académie, de donner aucun trouble ny empeschement ausdits Maistres et Jurez Peintres et Sculpteurs.

Fait au Conseil d'Estat du Roy, Sa Majesté y estant, tenu à Paris le Vingt-Septième de Janvier 1648. Signé Phelippeaux.

Louis par la grace de Dieu Roy de France et de Navarre : Au premier Huissier ou Sergent sur ce requis. Nous te mandons et commandons par ces présentes signées de nostre main, que l'Arrest ce jourd'huy donné en nostre Conseil d'Estat, Nous y estant, la Reine Régente nostre très honorée Dame et Mère présente, dont l'Extrait est cy-attaché sous le Contrescel de nostre Chancellerie; tu aye à signifier à tous ceux qu'il appartiendra et à faire pour l'entière exécution d'iceluy tous autres actes et autres exploits à ce nécessaires, sans pour ce demander aucun congé Visa ny pareatis : Car tel est nostre plaisir. Donné à Paris le 27ᵉ Jour du mois de Janvier l'an de grâce 1648, et de nostre Règne le cinquième. Signé Louis. Et plus bas, Par le Roy, la Reine Régente sa mère présente, Phelippeaux. Et scellé du grand sceau de cire jaune.

III

(Page 72)

STATUTS ET RÉGLEMENS

DE L'ACADÉMIE ROYALE DE PEINTURE ET DE SCULPTURE

I

Le lieu où l'Assemblée se fera estant dédié à la Vertu doit estre en singuliere veneration tant à ceux qui la composent, qu'aux personnes curieuses qui y seront par eux introduites, et à la Jeunesse qui n'estant point du Corps de l'Académie y sera reçuë pour y venir dessigner et estudier, partant ceux qui blasphemeront le S. Nom de Dieu, ou qui parleront de la Religion et des choses saintes, par derision, par invectives, ou qui profereront des paroles impies, seront bannis de ladite Académie et déchus de la grace qu'il a plu à Sa Majesté luy accorder.

II

L'on parlera dans ladite Académie des Arts de Peinture et de Sculpture seulement, et de leurs dépendances, sans qu'on y puisse traiter d'aucune autre matière.

III

Il ne s'y proposera de faire aucuns festins ny banquets, soit pour la réception de ceux qui seront jugez dignes d'estre du corps de l'Académie, ou pour quelque autre prétexte que ce puisse estre; au contraire l'yvrognerie, la débauche et le jeu en seront rigoureusement bannis, et l'argent qui se recevra des amandes pecuniaires, ausquelles seront condamnez ceux qui contreviendront aux présents Statuts et Reglemens, sera mis entre les mains

d'un Bourgeois ou Banquier par l'Ancien qui sera en charge à la fin de son mois, pour n'estre employé qu'aux affaires de l'Académie et à la décoration du lieu où elle se tiendra.

IV

L'Académie sera ouverte tous les jours de la semaine, excepté les Dimanches et les festes qui sont dédiez à la dévotion, en hyver depuis trois heures après midy jusqu'à cinq, et en été depuis six heures aussi après midy jusqu'à huit, dans laquelle la jeunesse et les Étudiants seront receus pour dessigner et profiter des leçons qui se feront, en payant toutes les semaines ce qui se donne ordinairement pour entretenir le modelle qui sera mis en attitude par l'Ancien qui sera en mois, et lorsqu'il plaira à Sa Majesté en faire les frais à l'instar de celle du Grand Duc de Florence, chacun y pourra dessigner sans rien payer.

V

Les anciens au nombre de douze s'assemblent tous les premiers Samedis du mois à l'heure de l'Académie pour délibérer avec le Chef, qui présidera et vuidera le partage des voix, des affaires de la Communauté, tant esdits jours qu'aux Assemblées extraordinaires, soit pour le jugement des contraventions qui seront faites aux présents Statuts, que pour la réception de ceux qui se présenteront ou pour autre occurrence, ausquelles délibérations les autres Peintres et Sculpteurs de l'Académie seront presents, si bon leur semble, et si quelqu'un des douze anciens était absent, le plus ancien des autres qui seront presents prendra la place après le dernier des Anciens; s'il en manque plus grand nombre, la mesme chose sera observée, et dans lesdites Assemblées les propositions seront faites par le Syndic qui sera en mois par la permission du Chef de l'Académie, et de l'Ancien qui sera en

mois; lorsqu'un desdits Anciens viendra à manquer, soit par mort ou par une longue absence, les autres nommeront un des autres Académistes en sa place et feront chacun leur billet, afin d'y procéder sincèrement et sans crainte de désobliger personne, ce qui se fera de bonne foy sans brigue, caballe, ny passion particulière tant en cette rencontre qu'en toutes les autres où il faudra prendre quelque résolution.

VI

Les nouveaux receus dans l'Académie suivront le dernier des autres.

VII

Les Syndics serviront alternativement selon qu'ils seront départis au commencement de l'année, avertiront par billets ceux de l'Académie lors qu'il sera nécessaire, vacqueront aux affaires, et lorsqu'ils auront un empeschement légitime, ils mettront un de leurs Confrères en leur place, autrement ils payeront la somme de dix livres entre les mains de l'Ancien pour la première fois, le double pour la seconde, et la troisième ils seront décheus des Privileges de l'Académie, et ne seront plus censez du corps d'icelle.

VIII

L'Ancien qui sera en mois, sera puni de la mesme peine s'il manque à se trouver pour faire l'ouverture de l'Académie, poser le modèle et faire les autres fonctions de sa charge, ou prier un des autres Anciens de s'y trouver en sa place, ce qui n'empeschera pas qu'il ne repare son absence en s'y trouvant le mois suivant autant de fois qu'il aura manqué lorsqu'il aura esté en charge.

IX

Il y aura une étroite union et bonne correspondance entre ceux de l'Académie, n'y ayant rien de plus con-

traire à la vertu que l'envie, la médisance et la discorde, et si quelqu'un y estoit enclin, et qu'il ne s'en voulut corriger après la réprimande que l'ancien luy en fera, l'entrée de l'Académie luy sera deffendue, au contraire ils se communiqueront les lumières dont ils sont éclairez, n'estant pas possible qu'un particulier les puisse toutes avoir, ny pénétrer sans assistance dans la difficulté des Arts si profonds et si peu connus, ainsi nous les verrons prendre une nouvelle vigueur et augmenter de jour en jour, et si une saison plus favorable permet aux Princes d'en rechercher la beauté et y donner quelque heure de leur loisir, il y a lieu d'espérer qu'ils voudront encherir par dessus ceux de l'ancienneté, soit par l'estime qu'ils feront des excellens hommes dont l'Académie est remplie, ou par les récompenses dont ils reconnoistront leurs ouvrages. Partant lesdits Académistes diront librement leurs sentimens à ceux qui proposeront les difficultez de l'Art pour les resoudre, ou lors qu'ils feront voir leurs desseins, tableaux ou ouvrages de relief, pour en avoir leurs avis.

X

L'assemblée pourra changer les lieux qu'elle choisira pour tenir l'Académie, en attendant qu'il plaise au Roy luy en donner un, et si elle se résout d'en faire bastir à ses frais et dépens, il ne pourra estre vendu ny aliéné pour quelque cause et occasion que ce soit.

XI

Toutes les délibérations seront écrites dans le Registre de l'Académie par l'Ancien qui sera en mois, lequel le remettra à son successeur.

XII

Toutes celles qui seront prises dans les assemblées générales et couchées dans les Registres de l'Académie pour

des Règlements particuliers, et qui ne seront point contraires aux présens, seront de mesme vertu et mises à exécution sans aucun delay ny retardement.

XIII

Les provisions pour admettre dans le corps de l'Académie ceux qui en seront jugez capables seront scellées du cachet de ses armes, et signées de l'Ancien qui sera en mois, entre les mains duquel ils presteront le serment de garder et observer religieusement les Statuts et Reglemens, et ce en présence des Académistes, et pour tenir la main à ce que dessus, Monsieur de Charmois, Conseiller d'Etat, a esté élû Chef de l'Académie.

Les dits Statuts signez Le Brun, Perrier, Jacques Sarazin, de la Hire, Charles Errard, Corneille, Juste d'Egmont, Girard Vanopstal, Sébastien Bourdon, les Beaubruns, Guillain, L. Testelin, H. Testelin.

A costé est escrit, registré, ouy le Procureur Général du Roy pour estre le tout gardé et observé selon la forme et teneur, aux charges portées par l'Arrest de ce jour. A Paris, en Parlement, le 7 juin 1652. Signé Du TILLET (1).

1. Voir, pour la date de cet enregistrement, la page 98 et suivantes.

IV

(Page 72)

LETTRES PATENTES

DE SA MAJESTÉ

Louis, par la Grâce de Dieu, roy de France et de Navarre. A tous présents et à venir, Salut. Nos chers et bien amez les Peintres et Sculpteurs de l'Académie Royale, par Nous establie, de Peinture et de Sculpture, nous ont fait dire et remontrer qu'ensuite de l'Arrest de nostre Conseil d'Estat du 20 (1) du mois passé, donné en leur faveur, ils ont pour obvier aux abus qui se pourroient glisser parmi eux, fait et résolu des Statuts contenant treize articles, lesquels ils nous ont très humblement requis avoir agréables et leur octroyer sur ce nos Lettres nécessaires. A CES CAUSES désirant autant qu'il nous est possible favorablement traiter lesdits Peintres et Sculpteurs de l'Académie Royale, et faire observer lesdits Statuts cy avec ledit Arrest attachés sous le Contre-scel de nostre Chancellerie, de l'avis de la Reine Régente nostre très-honorée Dame et mère, nous avons iceux approuvez, homologuez et confirmez, et de nostre certaine science, pleine puissance et authorité Royale, approuvons, homologuons et confirmons par ces présentes signées de nostre main, voulons et nous plaist qu'ils soient inviolablement entretenus, gardez et observez de point en point

1. C'est bien le 20 janvier que l'arrêt du conseil a été rendu, et non le 27, quoi que le texte imprimé de l'arrêt porte cette première date. Une note manuscrite de M. Uulst nous apprend que la véritable date est celle qui est portée aux lettres patentes.

selon leur forme et teneur sans qu'il y puisse estre cy-après contrevenu en aucune manière sur les peines y contenues et autres arbitraires si le cas y eschet Si donnons en mandement à nostre cher et féal Chevalier Chancelier de France, le sieur Séguier, comte de Gien, que ces présentes nos lettres de grâce, homologation et confirmation, il fasse lire et publier en nostre grande Chancellerie de France, le Sceau tenant et du contenu en icelles, jouir et user pleinement et paisiblement lesdits suppliants et leurs successeurs, cessant et faisant cesser nos troubles et empeschemens au contraire. CAR TEL EST nostre plaisir, et afin que ce soit chose ferme et stable à toujours, nous avons fait mettre nostre scel à cesdites présentes, sauf en autres choses nostre droit et l'autruy en toutes : Donné à Paris, au mois de Février l'an de grace 1648, et de nostre règne le cinquième. Signé LOUIS, et sur le repli, Par le Roy, la Reine Régente sa mère présente. PHELIPPEAUX.

Et encore est escrit, leu et publié le Sceau tenant, de l'ordonnance de Monseigneur Seguier, Chevalier Chancelier de France, et registré ès Registres de l'Audience de France, moy conseiller du Roy en ses conseils et grand Audiencier de France présent. A Paris, le 9 mars 1648. Signé COMBES.

Registrées, ouy le Procureur General du Roy, pour estre gardées et observées selon leur forme et teneur aux charges portées par l'Arrest de ce jour, à Paris, en Parlement le 7 juin 1652. Signé DU TILLET.

COMMISSION

LOUIS par la grace de Dieu Roy de France et de Navare à nos amez et féaux, les gens tenant nostre cour de Parlement de Paris : SALUT. Nous avons par nos lettres patentes du mois de Février dernier cy attachées sous le

Contre-Scel de nostre Chancellerie, approuvé, homologué et confirmé les Statuts et Règlements faits et resolus par nos chers et bien amez les Peintres et Sculpteurs de l'Académie Royale par Nous establie de Peinture et Sculpture en nostre bonne ville de Paris, ensuite de l'Arrest de nostre Conseil d'Estat du 20. Janvier aussi dernier, mais par ce que vous pourriez faire difficulté de procéder à l'enregistrement de nosdites Lettres, sur ce que par omission ou autrement elles ne vous sont adressées. A ces causes, de l'avis de la Reine nostre très honorée Dame et mère nous vous mandons et ordonnons par ces présentes signées de nostre main, que sans vous arrêter à ladite omission d'adresse que nous ne voulons nuire ni préjudicier ausdits supplians, vous ayez à enregistrer purement et simplement lesdites lettres patentes, et du contenu en icelles en ce qui dépend de vous, les faire joüir et user pleinement et paisiblement, cessant et faisant cesser tous troubles et empeschemens au contraire. Car tel est nostre plaisir : Donné à Paris le jour.d l'an de grâce 1648, Et de nostre Regne le cinquième, signé LOUIS. Et plus bas par le Roy, la Reine regente sa mere presente Phelippeaux.

Registrées, oüy le Procureur General du Roy, pour estre gardées et observées selon leur forme et teneur, aux charges portées par l'Arrest de ce jour. A Paris en Parlement le 7 Juin 1652. Signé Du Tillet.

V

.(Page 75)

ARREST DU CONSEIL D'ESTAT

Du 19 mars 1648 portant main-levée d'une saisie faite sur l'ordonnance de M. le Lieutenant civil et evocation de toutes
causes de l'Academie au conseil de Sa Majesté.

Extrait des registres du Conseil d'Estat.

Sur la requeste presentée au Roy estant en son conseil par l'Academie Royale de Peinture et de Sculpture, qu'au préjudice de l'arrest du Conseil du 20 Janvier dernier, des statuts et lettres patentes dudit mois, portant confirmation d'iceux, par lesquels Sa Majesté a séparé ceux de l'Academie du corps de mestier; neantmoins le Procureur du Roy au chastelet de Paris auroit en vertu de l'ordonnance du Lieutenant civil fait donner assignation à plusieurs peintres de ladite academie à comparoir pour respondre aux conclusions du Procureur du Roy, au rapport qui sera fait du commissaire Bannelier, et outre en vertu de ladite ordonnance auroit saisi les Tableaux qui auroient esté trouvez chez lesdits academistes, ce qui est une contravention manifeste audit arrest du Conseil et lettres patentes, et troublé l'établissement fait de ladite Académie par Sa Majesté, pour accroistre le nombre des excellens hommes de cette profession, et les faire joüir des privilèges, franchises, et libertez qui sont annexez aux arts liberaux, Requerant lesdits suppliants qu'il plaise à Sa Majesté leur vouloir sur ce pouvoir; veu l'arrest dudit conseil du 20 Janvier, les statuts et reglemens faits par lesdits suppliants et lettres patentes portant auctorisation d'iceux du présent mois de février, LE ROY ESTANT

EN SON CONSEIL, La Reine regente sa mère présente a cassé et annulé lesdites ordonnances et saisies faites sur lesdits suppliants, et fait très expresses inhibitions et deffenses audit lieutenant civil et à tous autres juges de les troubler ny inquiéter en aucune façon et manière que ce soit, evoquant SA MAJESTÉ à elle et à son conseil, la connoissance de tous les procez et differends mûs et à mouvoir concernant les fonction, ouvrage et exercice desdits suppliants, en interdisant à ces fins la connoissance à tous juges quelconques. Fait au conseil d'Estat du Roy, Sa Majesté y estant, la Reine Regente sa mère presente, tenu à Paris le 19^e jour de mars 1648. Signé PHELIPPEAUX.

LOUIS par la grace de Dieu, Roy de France et de Navarre, au premier nostre Huissier, ou sergent sur ce requis, SALUT. Nous, de l'avis de la Reine Régente nostre très honorée Dame et mère, te commandons par ces présentes signées de nostre main, que l'arrest de nostre conseil d'Estat dont l'extrait est cy attaché sous le contre-scel de nostre chancellerie tu signifies à notre Procureur au chastelet et à tous autres quelconques qu'il appartiendra, à ce qu'il n'en prétendent cause d'ignorance, et ayent à y differer et obéir, leur faisant les deffenses y contenues, de ce faire et tous autres exploits requis et necessaires pour l'execution dudit arrest, te donnons pouvoir, commission, et mandement special sans demander autre permission. Car tel est notre plaisir. Donné à Paris le 19 mars l'an de grace 1648 de notre regne le cinq. Signé LOUIS; et plus bas par le ROY, la reine regente sa mere presente, PHELIPPEAUX, et scellée du grand sceau de cire jaune.

VI

(Page 93)

ARTICLES POUR LA JONCTION

De l'Académie Royale avec la Maistrise, du Septième Juin 1651, et Transaction faite en conséquence desdits Articles le quatrième Aoust suivant.

L'Académie Royale de Peinture et de Sculpture n'ayant été établie que pour relever les plus beaux de tous les Arts, sans aucun dessein de préjudicier en quoi que ce puisse estre au Corps de la Maistrise, ny aux particuliers, elle a dressé ces Articles, suivant qu'ils ont été recueillis de ceux qui ont esté donnez par les Deputez du Corps, et mis en la meilleure forme qu'elle a pû, pour conserver l'Académie en son lustre par la jonction des deux Corps, sans blesser les privileges de l'un ny de l'autre : et si l'on y peut ajoûter quelque chose, Messieurs les Maistres sont priez de s'y employer et de donner tout pouvoir à deux de leurs Deputez de traiter en présence des autres avec pareil nombre de ceux de ladite Académie, pour éviter la confusion.

ARTICLE I

Qu'il n'y aura qu'un seul lieu où l'Académie se tiendra à frais communs, et où les Assemblées se feront des deux Corps, lesquels seront unis sous le nom d'Académie Royale : en sorte que les Académistes joüissent des privileges des Maistres, et les Maistres joüissent de ceux de l'Académie, les deux Corps se soutenant l'un l'autre contre les troubles qu'on leur pourrait susciter.

II

Que les Académistes et les anciens Maistres qui auront passé par les Charges, se pourront trouver aux assemblées, si bon leur semble, et y auront voix délibérative.

III

Que tous les enfants des Maistres et des Académistes pourront dessigner à ladite Académie sans rien payer.

IV

Que quand on fera l'élection des douze Anciens, l'on élira indifféremment des deux Corps unis, sans avoir égard de quel Corps il soit, pourveu que ceux dudit Corps des Maistres ayent passé en toutes les Charges de Maistres de Confrairie et Gardes.

V

Que les Anciens sortant de Charge auront le même honneur, suffrage et même voix délibérative qu'auparavant d'en sortir.

VI

Que les Académistes ne seront sujets à aucune Visite : mais s'ils tombaient en quelque faute par des ouvrages scandaleux ou deshonnestes qu'on puisse prouver, ils payeront la somme de trente livres, et les ouvrages seront biffez pour la première fois, et pour la seconde ils payeront aussi amande arbitraire.

VII

Lors qu'un Aspirant se presentera pour estre reçu, les Académistes et les Maistres assemblez selon leur forme ordinaire, jugeront conjointement s'il doit estre reçu Maistre ou Académiste, et ce qu'il devra payer pour l'ornement de l'Académie et pour les frais de son entretien et affaires communes; et outre ce, s'il est Peintre, il

donnera un tableau, ou un ouvrage de Sculpture, s'il est Sculpteur; et ceux qui sont de present Académistes feront de même.

VIII

Que tous ceux dudit Corps qui feront des desseins pour les graver, ou pour graver eux-mêmes, seront obligez de les faire voir à l'Académie avant que de les mettre au jour, pour y estre mis le Visa, et seront obligez de fournir à l'Académie telle quantité d'Exemplaires qu'il sera jugé convenable, afin que l'on ne mette rien en public de déshonneste; et en cas de manquement, il y aura amande arbitraire.

IX

Que tous les Apprentis ou Eleves desdits Corps, tant dès apresent qu'à l'avenir, seront obligez d'estre enregistrez au Livre de ladite Jonction, et pour cet effet apporteront un écu d'or chacun pour l'entretien de la dite Académie; et cela pour éviter l'abus: et à faute de ce faire seront décheus desdits privileges, ausquels ils parviendroient; et ce sera les parents desdits Apprentifs et non les Maistres, qui payeront ledit écu d'or.

X

Que tout ce qui se résoudra en la Chambre de la Jonction tous les premiers Samedis des mois, sera exécuté, pourvu que l'on soit au nombre de ving.. ne rien ne sera proposé contre les Statuts; et qu'un Co.. ne déliberera rien au prejudice de l'autre.

XI

Que les deniers de la bourse de la Jonction seront maniez par un Peintre et un Sculpteur, qui seront nommez par lesdits deux Corps, dont ils tiendront compte tous les mois, et seront changez tous les ans.

XII

Que les présents Articles et les Patentes de l'Académie seront vérifiéz en Parlement à frais communs, à compter de ce jour, comme pareillement les frais des affaires et Procès qui sont communs par le Corps des Maistres, et les frais qui en seront faits à l'avenir seront payez en commun.

Fait et arresté en la Chambre de la Communauté le septième jour de juin 1651. Signé Biard, Augustin, Quesnel, L. Vignon, Berthe, Patele, Bourdin, Baugin, Nicolas Vion, Falot, Eudon, Adam Baissart, T. Chenu, H. Melot, T. Quenel, Berengé, F. Bellin, C. Joltrain, A. Herault, Marlin, A. de Terine, J. du Chemin, J. Berthe, Ludonneau, Bassange, Henry le Grand, Poerson, Guignard, Boucher, J. Cotelle, Baccot, G. Voitrin, Guyot, Cheneau et Nicolas Charpentier.

Pardevant les Notaires et Gardenotes du Roy en son Chastelet de Paris, soussignez; furent presens honorables hommes Augustin Quesnel Mre Peintre à Paris, Nicolas Vion Mre Sculpteur audit Paris, y demeurans, scavoir ledit Quesnel ruë Bethisy, et ledit Vion sur la descente du Pont-Marie, Jurez et Gardes de la Communauté des Maistres de l'Art de Peinture et Sculpture; honorables hommes Claude Vignon, Jean Bertrand, Charles Joltrain et Charles Poerson, tous anciens Mres Sculpteurs et Peintres à Paris, y demeurant, scavoir ledit Vignon ruë S. Antoine Paroisse S. Paul, ledit Bertrand ruë Neuve S. Loüis derrière les Minimes, ledit Joltrain ruë Montorgueil Paroisse S. Sauveur, et ledit Poerson ruë S. Martin Paroisse S. Nicolas, tant en leurs noms, que se faisant et portant forts de Michel Bourdin Sculpteur et Pierre Patelle Peintre, aussi Jurez et Gardes dudit Art, ausquels lesdits sieurs Comparant promettent solidairement faire ratifier ces

Presentes toutes fois et quantes qu'ils en seront requis, d'une part, et nobles hommes Sebastien Bourdon, Charles Errard et Loüis Testelin, tous Peintres du Roy en son Académie Royale, demeurans, scavoir lesdits Bourdon et Testelin sur le quay regardant la Megisserie, et ledit Errard aux Galleries du Louvre, aussi tant en leurs noms, que se faisant forts des autres Peintres et Sculpteurs de ladite Académie Royale, ausquels ils promettent pareillement et solidairement faire ratifier lesdites Présentes toutes fois et quantes ils en seront requis, d'autre part; lesquelles Parties esdits noms pour terminer et composer des differends qui sont entre elles pendans au Parlement sur le sujet des Lettres Patentes adressantes à ladite Cour, portant l'établissement de ladite Académie Royale, et de l'opposition formée par lesdits Maistres Peintres et Sculpteurs à l'homologation d'icelles, ont arresté les Articles cy-devant écrits : Et d'autant que dans la lecture d'iceux il s'est trouvé quelque obscurité ès premier, huit et douze desdits Articles, ils sont demeurez d'accord, interpretant iceux, scavoir le premier, que lesdits Maistres conserveront leurs Privileges, et pareillement lesdits Académistes ceux qui leur sont accordez par l'Arrest du Conseil du 20 janvier 1648 et par lesdites Lettres Patentes du mois de Février ensuivant en la même année, comme aussi les Maistres qui seront receus Académistes, joüiront des privileges de ladite Académie. Le huitième, que le nombre des Estampes y mentionnées sera réduit à deux ; et le douzième et dernier, que les frais qui se feront à l'avenir par la deliberation desdits deux Corps, et Procès et affaires communes ausdits Maistres et Académistes, seront déboursez en commun, et seront regalez sur chaque particulier desdits deux corps ; et au moyen de ce que dessus lesdits Maistres Peintres et Sculpteurs esdits noms ont dès à présent donné ausdits Académistes pleine et entière

main-levée de l'opposition par eux formée à l'homologation desdites Lettres Patentes de l'Académie Royale, et consentent qu'elles soient homologuées partout où besoin sera, sauf ausdits Maistres à faire homologuer lesdits presents Articles après que lesdites Lettres Patentes auront esté homologuées; et pour l'execution des presentes ont lesdites Parties éleu leur domicile irrevocable, sçavoir lesdits Maistres en la maison dudit Sieur Quesnel susdite ruë Bethisy Paroisse S. Germain de l'Auxerrois, et lesdits Académistes en la maison dudit Sieur Errard esdites Galleries du Louvre, ausquels lieux ils veulent, consentent et accordent que tous exploits et autres Actes de Justice qui y seront faits, soient valables, comme faits parlant à leurs personnes, nonobstant etc. promettant etc. obligeant chacun endroit soy esdits noms solidairement comme dessus, renonçant etc. Fait et passé à Paris en la maison de Monsieur Mᵉ Charles Hervé Conseiller en ladite Cour de Parlement en l'Isle Nʳᵉ Dame, le quatrième jour d'Aoust après Midy, l'an 1651, et ont lesdits sieurs Quesnel, Vion, Vignon, Bourdon, Errard, Bertrand, Testelin, Poerson et Joltrain, signé avec lesdits Notaires soussignez la Minute des Presentes demeurée à Goguis l'un d'iceux, signée, Rillard et Goguis.

Et ensuite est la ratification du Contrat cy-dessus faite par les sieurs Bourdin et Patelle dénommez audit contrat, le même jour.

Plus pareille Ratification faite par les sieurs Charles Bourdin et Patelle dénommez au dit Contrat, le même jour.

Plus pareille Ratification faite par les sieurs Charles Beaubrun, Eustache le Sueur, Henri Testelin, Jacques le Bicheur, Gérard Gossin, Gilbert Seve, Samuel Bernard, Thomas Pinagier, Matthieu la Montagne, Michel Corneille, Juste d'Egmont, Gerard Vanopstal, François Tortebat,

Loüis du Guernier, Simon Guillain et Gilles Guerin, en presence de Monsieur de Charmois, en date du cinquième Aoust dudit an.

Autre Ratification d'un grand nombre de Maistres du sixième dudit mois et an.

Autre Ratification de plusieurs Maistre du trente et un desdits mois et an.

Et la declaration dudit sieur de Charmois, qu'il n'entend se servir de la qualité de Chef de l'Académie pour s'immiscer aux affaires des Maistres, ny se dire leur Chef; en date du vingt neuvième du dit mois d'Aoust.

Et à côté est écrit, Registré, oüy le Procureur General du Roy, pour estre le tout gardé et observé selon sa forme et teneur, aux charges portées par l'Arrest de ce jour. A Paris en Parlement le septième juin 1652.

VII

(Page 93)

ARREST DU PARLEMENT

Du 7 Juin 1652, portant enregistrement des Lettres patentes du mois de Fevrier 1648, des premiers Statuts de l'Académie, des articles de jonction avec la maistrise et de la transaction passée en consequence.

Extrait des Registres du Parlement.

VEU par la Cour les Lettres patentes du Roy données à Paris au mois de Février 1648. Signées Loüis. Et sur le reply, Par le Roy, la Reine regente sa Mere presente, PHELIPPEAUX, et scellées du grand sceau de cire verte en lacs de soye rouge et verte; par lesquelles ledit Seigneur Roy veut et entend que les Statuts passez par les Peintres

et Sculpteurs de l'Académie Royale de Peinture et Sculpture establie en cette ville de Paris, soient inviolablement gardez et observez de point en point selon leur forme et teneur, sans qu'il y puisse estre cy-après contrevenu en aucune sorte et maniere, sur les peines y contenues, et autres arbitraires, s'il y échet. Autres Lettres patentes du Roy données à Paris le jour de audit an 1648. Signées, Louis, et sur le reply, Par le Roy, la Reine Regente sa Mere présente, Phelippeaux, scellées de cire jaune du grand sceau en queue pendante, portant adresse à la Cour des premières Lettres patentes cy-dessus, pour y estre vérifiées, lesdits Statuts et Reglemens attachez sous le Contrescel desdites Lettres. Arrest de ladite Cour entre Eustache le Sueur, Simon Guillin, Thomas Pinager et consorts, tous Peintres et Sculpteurs, demandeurs à l'enterinement et vérification desdites Lettres et Statuts, et deffendeurs, d'une part : et les Maistres Jurez Peintres et Sculpteurs de ladite ville, deffendeurs opposans à la vérification d'icelles Lettres, et demandeurs en Requeste du dernier Janvier 1651, à ce que nonobstant, et sans s'arrester à l'arrest du Conseil du 20. Janvier 1648. lesdits Peintres et Sculpteurs fussent tenus de proceder en la cour sur l'instance de reglement y pendante, avec deffenses de faire poursuites ailleurs qu'en icelle. Ledit Arrest, du 2 Mars audit an 1651, par lequel auroit esté ordonné, que les parties procederoient en icelle, et que les opposans fourniroient leurs moyens d'opposition, pour ce fait, ordonner ce que de raison. Les articles respectivement accordez par les parties le 7 Juin ensuivant, avec les Contrats de Transaction et accords passez entre les parties sur leurs differens et opposition cy-dessus des 4. 5. 6. Aoust ensuivant, et autres jours. Les Requestes respectivement presentées par lesdits Maistres, Gardes, Jurez Peintres et Sculpteurs, d'une part; et

lesdits Peintres et Sculpteurs de ladite Académie Royale,
d'autre, des 22 et 23 Janvier dernier, tendantes afin de
verification, enregistrement et homologation, tant desdites Lettres et Statuts des Peintres de l'Académie Royale,
que des Contrats et Articles passez entr'eux et lesdits
Maistres Peintres et Sculpteurs : Conclusions du Procureur General du Roy ; tout considéré. Ladite Cour a ordonné et ordonne, que lesdites Lettres patentes du mois
de Février 1648. Statuts et articles accordez entre les parties, seront registrez au Greffe d'icelle, pour estre le tout
gardé et observé selon sa forme et teneur, à la charge
toutefois que pour le contenu en l'Article 7. ce qui se
payera pour la réception ne pourra estre taxé plus haut
qu'à la somme de deux cens livres, et les amendes dont
il est fait mention ès 6. et 8. Articles, reglées à la somme
de trente livres, sans qu'elles puissent estre augmentées.
Fait en Parlement le 7. juin 1652.

<p style="text-align:right">Signé : Du TILLET.</p>

VIII

(Page 107)

ARTICLES QUE LE ROY

Veut estre augmentez et ajoutez aux premiers Statuts et Reglemens de l'Académie Royale de Peinture et de Sculpture, cy-devant establis par sa Majesté en sa bonne ville de Paris.

I

Qu'à l'exemple de l'Académie de Peinture et de Sculpture, dite de saint Luc florissante, et célèbre à Rome
sous la protection de Monsieur le Cardinal François Bar-

berin, et auparavant luy des autres Cardinaux neveux des Papes : il sera permis à l'Académie Royale de choisir telles personnes des plus éminentes qualitez et conditions du Royaume, qu'elle estimera à propos pour sa protection et vice protection.

II

Que le chef de l'Académie sera dorenavant appelé Directeur, qu'il présidera ordinairement aux assemblées, et en son absence le Recteur en quartier, ou à son deffaut le plus ancien des trois autres, et par le même ordre les Professeurs en la place des Recteurs, à commencer par celui qui sera en mois, ledit Directeur pourra estre changé ou continué tous les ans selon qu'il sera trouvé à propos, et en cas de changement la place sera remplie de telle personne que l'Académie assemblée choisira, sans qu'il soit besoin qu'elle soit du corps, ny de professer lesdits Arts, pourvu seulement qu'elle en ait l'amour et la connaissance nécessaire.

III

Qu'il sera estably quatre Recteurs de ladite Académie choisis à la pluralité des voix d'entre les plus capables des douze professeurs appelez anciens par les premiers Statuts, lesquels Recteurs serviront par quartier, prendront séance audessus desdits professeurs, et jugeront de tous les differends qui surviendront touchant les sciences desdits Arts, mesme pourront estre arbitres du prix desdits ouvrages de Peinture et de Sculpture, tant de ceux qui seront faits pour Sa Majesté quand ils seront nommez par les Surintendants et Intendants de ses Batiments, Arts et Manufactures, lesquels pour cette consideration assisteront aux assemblez des eslections desdits Recteurs, et y presideront en l'absence du Protecteur et vice Pro-

tecteur, que de ceux des particuliers quand ils seront pour ce par eux appelez.

IV

Que les quatre places de Professeurs qui vacqueront par la promotion des quatre Recteurs, seront remplies de telles personnes que l'Académie estimera à propos suivant la forme prescrite par les premiers Statuts.

V

Que desdits quatre Recteurs, il pourra être changé un au sort tous les ans, si l'Académie le trouve à propos, et en cas de changement, la place sera remplie d'un des douze professeurs, qui sera pour ce choisi à la pluralité des voix, duquel le Directeur changé prendra la place.

VI

Que les douze nommez anciens par les premiers Statuts seront doresnavant appelez Professeurs, sans qu'au surplus il soit rien changé en leurs prerogatives, honneur et fonctions.

VII

Que tous les ans il sera changé deux des Douze Professeurs au sort, lesquels auront la qualité de Conseillers de l'Académie, assisteront et auront voix deliberative dans toutes les assemblées d'icelle.

VIII

Que les places vuides par le changement desdits deux Professeurs seront remplies de personnes choisies par l'assemblée d'entre les Conseillers et Académistes indifferemment suivant la forme prescrite par les premiers Statuts.

IX

Qu'en toutes les Assemblées et deliberations de l'Académie pour la réception de ceux qui se presenteront, il

n'y aura que le Directeur, les quatre Recteurs, les douze professeurs, les Conseillers et Officiers qui pourront avoir voix deliberative, ausquelles assemblées et deliberations les autres Peintres et Sculpteurs de l'Académie seront presents, si bon leur semble, conformément à l'article cinquième des premiers statuts.

X

Que le Sceau de l'Académie sera d'un costé l'image du Protecteur, et de l'autre l'écusson de ladite Académie.

XI

Que desdits Recteurs, professeurs ou Conseillers, il en sera choisi un pour faire la charge de Chancelier, et avoir la garde du Sceau de l'Académie, lequel Chancelier scelera tous les actes en présence de l'Assemblée, et pourra estre changé ou continué tous les ans si l'Académie le trouve à propos.

XII

Que l'Académie nommera un secrétaire pour tenir le Registre journal de toutes les expeditions qui seront faites, et des deliberations qui seront prises en la dite Académie, dont les feuilles seront signées des Directeurs, Recteurs et Professeurs qui seront presents. Ledit Secretaire aura aussi la garde de tous les titres et papiers concernant l'Académie, et pourra estre changé ou continué tous les trois ans s'il est trouvé a propos et en cas de changement, il aura la qualité, fonction et séance de Conseiller.

XIII

Que les expeditions tant desdites deliberations que des provisions pour admettre dans le Corps de l'Académie ceux qui en seront jugez capables, seront purement emanées et intitulées de la dite Académie, et signées du

Directeur, du Recteur en quartier, et du Professeur en mois, scellées du Scel de l'Académie, et contre-signées par le Secretaire.

XIV

Que pour faire la recepte et despense des deniers communs de ladite Académie, elle nommera celuy du Corps qui sera trouvé le plus propre pour cet employ, lequel sera appelé Tresorier, qui aura aussi la direction et principalle garde des Tableaux, meubles et ustancilles de l'Académie, sans qu'aucuns desdits tableaux puissent être copiez que du consentement de l'assemblée, laquelle changera ou continuera ledit Tresorier tous les trois ans, ainsi qu'elle estimera à propos, et en cas de changement, il aura la qualité, fonction et séance de Conseiller.

XV

Que les excellents graveurs pourront estre receus Académistes, sans néanmoins qu'il leur soit permis d'entreprendre aucuns ouvrages de peinture.

XVI

Que l'Académie choisira deux Huissiers qui auront la Charge, soin, nettoyement et entretenement de ses logemens, peintures, sculptures, meubles et ustanciles, d'ouvrir et fermer les portes, et de servir à toutes les autres necessitez et affaires de ladite Académie sous les ordres particuliers du Tresorier, et s'il se rencontre que lesdits Huissiers ou l'un d'eux professent lesdits Arts, ils auront le privilege de travailler publiquement selon leur capacité sous l'autorité de l'Académie pendant le temps de leur service seulement.

XVII

Que conformément au cinquième article des premiers Statuts, l'Académie s'assemblera tous les derniers Same-

dys du mois pour s'entretenir et exercer en des conferences sur le fait et raisonnement de la Peinture et Sculpture, et leurs dépendances.

XVIII

Et pour eviter qu'il n'arrive aucun differend ni jalousie en ladite Académie sous pretexte des rangs et séances de ceux qui la composent, Le Directeur comme Chef et Président en l'absence des Protecteur et vice-Protecteur, aura la place d'honneur, à sa droite seront le Recteur en quartier, les autres Recteurs, le Chancellier et les Conseillers, et à sa gauche le Professeur en mois, les autres Professeurs, le Tresorier, et ensuite les Académistes selon l'ordre de leur reception.

XIX

Que tous les ans le dix-septième d'Octobre, veille de la Feste de Saint Luc, il sera donné par l'Academie un sujet general sur les actions heroïques du Roy à tous les estudiants pour chacun d'eux en faire un dessein, et les rapporter tous la veille de la Nostre Dame de février ensuivant, à l'assemblée, pour y estre veus, examinez, et jugez ; de tous lesquels desseins celuy qui sera trouvé le mieux, sera peint et executé par l'estudiant qui l'aura fait, lequel sera obligé de donner ledit tableau trois mois après à l'Académie, qui en cette consideration lui ordonnera un prix d'honneur proportionné au mérite du travail, et outre ce, ledit estudiant aura le privilege de choisir telle place qu'il voudra pour designer à l'Académie, et de poser le modelle en l'absence des Professeurs, et des Académistes à l'exclusion de tous autres

XX

Le Roy ayant promis d'accorder à trente de la dite

Académie de Peinture et Sculpture les mesmes privileges qu'aux quarante de l'Académie françoise; sçavoir au Directeur, aux quatre Recteurs, aux douze professeurs, au Secretaire, au Tresorier, et aux onze de l'Académie qui rempliront les premiers lesdites places, après que ceux qui les occupent à présent seront changez, ledit privilege demeurera inseparablement attaché aux personnes de ceux qui se trouveront remplir lesdites places le jour de l'expedition que sa Majesté en fera delivrer, et ensuite à ceux qui leur succederont à mesure qu'ils y seront appelez, jusques à ce que ledit nombre de trente soit remply, après quoi lorsque lesdits Directeurs, Recteurs, Professeurs et Officiers seront changez, ceux qui leur succederont, n'ayant ledit privilege, ne le pourront pretendre que par le decez des anciens, auquel temps les plus anciens des Recteurs, Professeurs et Officiers en fonction qui n'auront ledit Privilége, en joüiront et non autrement.

XXI

Que si aucun de ceux qui composent ladite Académie, ou qui y seront receus cy-après venoit à se rendre indigne de l'honneur d'en estre, soit par mépris des statuts, negligence à faire les fonctions des emplois qui lui pourroient avoir esté donnez, corruption de bonnes mœurs, abandonnement des interest de l'Académie ou autrement, en ce cas il en pourra estre ôté et destitué par deliberation de tout le Corps, mesme déclaré incapable des privileges qu'il y pourroit avoir acquis auparavant.

Le Roy a commandé les vingt-un articles cy-dessus estre ajoûtez et augmentez aux premiers Statuts et Reglements de l'Académie Royale de Peinture et Sculpture de sa bonne Ville de Paris, pour estre ponctuellement suivis et observez sans qu'il y puisse estre contrevenu pour quelque cause, et sous quelque prétexte que ce soit. Fait

à Paris le vingt-quatrième jour de Décembre 1654. Signé Louis, et plus bas, Phelippeaux.

Et à costé est écrit : Registrés, oüy le Procureur General du Roy, pour estre executés selon leur forme et teneur, aux charges et conditions portées par l'Arrest de ce jour. A Paris en Parlement le 23. Juin 1655. Signé, Du Tillet.

IX

(Page 108)

BREVET DU ROY

En faveur de l'Académie Royale de Peinture et de Sculpture, portant don d'un logement et de deux mille livres de pension, du 28. Décembre 1654.

Aujourd'huy vingt-huitième jour de décembre 1654, le Roy estant à Saint-Germain en Laye, reconnaissant que l'Académie Royale de Peinture et de Sculpture, que sa Majesté a cy-devant establie en sa bonne ville de Paris, a tellement réüssi selon son désir, que ces deux Arts que l'ignorance avait presque confondus avec les moindres mestiers, sont maintenant plus florissans en France, par le grand nombre qui s'y trouve de rares et excellens hommes de cette profession, qu'en tout le reste de l'Europe, et sçachant qu'il n'y a point de plus forte considération pour faire aimer et embrasser cette noble vertu, qui est un des plus riches ornemens d'un Estat, que l'amour et l'inclination qu'y porte le Souverain; Sa Majesté qui en a une toute particulière pour la Peinture et la Sculpture, a résolu de continuer à en donner des marques à ladite Académie dans toutes les occasions qui se

pourront offrir ; et cependant de lui pourvoir tant d'un lieu nécessaire pour faire ses exercices avec plus d'honneur, que d'un fonds par chacun an pour la despense ordinaire d'icelle, mesme de gratifier ceux dont elle est et sera cy-après composée de quelque témoignage honorable de sa bienveillance ; sa dite Majesté en attendant que la nécessité de ses affaires luy permette de faire bastir un lieu plus commode pour tenir ladite Académie, a destiné pour cet effet la Gallerie du College Royal de l'Université de ladite ville de Paris, où elle entend que les Assemblées, Leçons, et autres exercices publics et particuliers de ladite Académie, se fassent doresnavant suivant les Statuts d'icelle, tant anciens que nouveaux, leur permettant à cette fin de faire faire dans ladite Gallerie telles cloisons et retranchements qui seront estimez necessaires pour la decence et commodité des lieux. Et pour donner moyen à ladite Académie d'entretenir tant les modeles naturels qui se mettent en attitude pour faire les leçons du dessein, que les Maistres qui y seront appelez pour montrer la Geometrie, Mathematiques, Architecture, Perspective, et Anatomie ; Sadite Majesté a liberalement donné et accordé, donne et accorde à ladite Académie la somme de mille livres pour chacun an, dont sera fait fonds dans l'estat des gages des Officiers de ses Bastimens et payée suivant les ordonnances des Surintendant et Intendant d'iceux, au Tresorier de ladite Académie. Sadite Majesté pour d'autant plus gratifier et favorablement traiter ladite Académie, et donner sujet à ceux qui la composent de vacquer à leurs fonctions avec toute l'affection et assiduité possible, les a dechargez et décharge à présent et à l'avenir, de toutes tutelles et curatelles, et de tout guet et garde jusques au nombre de trente ; sçavoir le Directeur, les quatre Recteurs, les douze Professeurs, le Tresorier, le Secretaire, et les onze

de ladite Académie qui rempliront les premiers lesdites places à mesure que ceux qui les occupent à présent seront changez : et leur a accordé et accorde à chacun le *Committimus* de toutes les causes personnelles, possessoires, et hypothequaires, tant en demandant qu'en deffendant pardevant les Maîstres des Requestes ordinaires de son Hostel, ou aux Requestes du Palais à Paris, à leur choix, tout ainsi qu'en jouissent ceux de l'Académie Françoise et les Officiers commensaux de sa Maison. Et afin de rendre ladite Académie d'autant plus florissante, introduire les belles manières desdits Arts, et en bannir les mauvaises que quelques ignorans y exercent, Sa Majesté veut et entend que doresnavant il ne soit posé aucun modele, fait monstre, ni donné leçon en public, touchant le fait de Peinture et de Sculpture qu'en ladite Académie Royale : et deffend à tous peintres et sculpteurs quels qu'ils soient, de s'ingerer d'en faire faire aucun estude public en leurs maisons et atteliers sous quelque pretexte que ce puisse estre : permis seulement à eux pour leur travail et instruction particuliere d'en faire tel estude que bon leur semblera : Et d'autant que jusques icy l'insuffisance s'est d'autant plus facilement introduite et perpetuée dans lesdits Arts de Peinture et de Sculpture, que toutes sortes de personnes indifferemment y ont été receus pour de l'argent, au moyen des Lettres de Maistrise que les Roys ont coutume de donner tant à leur avenement à la Couronne, Sacre et Mariage, qu'à la naissance de leurs enfans, desquelles Lettres de Maistrise plusieurs Arts et Mestiers de beaucoup moindre consideration, ont esté exceptez en divers temps, nommément les Apotiquaires, Chirurgiens, Orfèvres, Maistres des Monnoyes, Bonnetiers, Pelletiers, Ecrivains, Marchands Merciers, Mareschaux et autres : Sa dite Majesté pour procurer le plus grand lustre et pureté desdits Arts de

Peinture et de Sculpture, et empescher que personne n'y puisse estre admis à l'avenir que par la seule capacité et suffisance, les a exceptez de toutes lesdites Lettres de Maistrise. Veut et entend que doresnavant ils ne soient compris dans les dons qu'elle en pourra faire cy-après : et qu'en cas que par surprise ou autrement, il en soit expédié aucunes qu'on n'y ait aucun égard. Mande Sa Majesté aux Surintendant et Intendans de ses Bastimens, Arts et Manufactures, de mettre ladite Académie Royale en possession de ladite Gallerie du College Royal, et de l'en faire joüir, ensemble desdites mille livres par an, tant et si longuement qu'il luy plaira, en vertu du present Brevet, pour l'entiere execution duquel elle veut que toutes Lettres patentes, Arrest, et autres expeditions necessaires soient délivrées : l'ayant pour cet effet signé de sa main, et fait contresigner par moi son Conseiller Secretaire d'Etat et de ses Commandemens. Signé, Louis, et plus bas, Phelippeaux.

Et à costé est écrit : Registrées, oüy le Procureur General du Roy, pour estre executées selon leur forme et teneur, aux charges et conditions portées par l'Arrest de ce jour. A Paris en Parlement le 23 juin 1655. Signé, Du Tillet.

X

(Page 109)

LETTRES PATENTES

DE SA MAJESTÉ

Louis par la grace de Dieu Roy de France et de Navarre : A tous presens et à venir, Salut. Les Arts de Pein-

ture et Sculpture ayant toûjours esté cheris et favorisez des Roys nos predecesseurs, particulierement de François I Henry II Henri IV et Louis XIII nostre tres-honoré Seigneur et Pere, que Dieu absolve, ces nobles professions ont fleury en France pendant leurs regnes avec le mesme lustre qu'elles avoient dans l'antiquité, decoré et enrichi les Maisons Royales de plusieurs rares ouvrages qui servent de glorieux monument à la memoire de ces grands Princes. Mais les continuelles guerres dont cet Estat a esté affligé depuis longues années, ayant attiedy le zele et la ferveur des plus illustres artisans, et introduit parmy eux plusieurs abus capables de ruiner lesdits Arts, nous nous sommes trouvez obligez d'employer nostre autorité pour les purger et remettre en leur premier éclat. Pour cet effet nous aurions dès l'année 1648. estably en nostre bonne ville de Paris une Académie de Peinture et Sculpture, laquelle a produit tout le fruit que nous nous en estions promis : et l'expérience nous ayant fait connoistre que pour le plus grand bien et avancement de ladite Académie, il estoit necessaire d'ajoûter quelques articles aux premiers Statuts et Reglemens d'icelle, nous les avons fait dresser le vingt-quatrième Decembre dernier, et ensuite pour donner des marques à ladite Académie du soin particulier que nous en voulons prendre à l'avenir, et luy départir les témoignages utiles et honorables de nôtre bien-veillance, Nous avons par nostre Brevet du vingt-huitième jour desdits mois et an, et pour les considerations y contenuës, destiné la Gallerie de nostre College Royal de l'Université de nostre bonne ville de Paris, pour faire les Assemblées, Leçons, et autres exercices de ladite Académie, et à icelle accordé la somme de mille livres par chacun an, pour entretenir tant les modeles naturels qui se mettent en attitude pour faire les Leçons du dessein, que les Maistres qui y seront

appelez pour montrer la Géometrie, les Mathematiques, Architecture, Perspective et Anatomie, à prendre lesdites mille livres sur les fonds ordinaires de nos Bastimens, et payées suivant les Ordonnances des Sur-Intenddant et Intendant d'iceux au Tresorier de ladite Académie : et afin de donner moyen à ceux qui la composent de vacquer à leurs fonctions avec toute l'affection et assiduité possible, nous les avons déchargez de toutes tutelles et curatelles, et de tout guet et garde jusques au nombre de trente, auxquels nous avons aussi accordé le droit de *Committimus*; et pour introduire les belles manières desdits Arts dans ladite Académie, et en bannir les mauvaises que quelques ignorans y exercent, deffendu que doresnavant il ne soit posé aucun Modele, fait montre, ny donné leçon en public touchant le fait de Peinture et Sculpture, qu'en icelle : mesme pour procurer le plus grand lustre et pureté desdits Arts de Peinture et Sculpture, et empescher que personne n'y puisse estre admis à l'avenir que par la seule capacité et suffisance, nous les avons exceptez de toutes lettres de Maistrise, sans que doresnavant ils puissent estre compris dans les dons que Nous et nos successeurs Roys en pourront faire cy-après. Et dautant que par les nouveaux articles desdits Règlemens et Statuts, nous permettons à ladite Académie de choisir telles personnes de la plus haute qualité et condition du Royaume que bon luy semblera pour sa protection et vice-protection, et qu'en consequence, nostre très cher et très amé Cousin le Cardinal Mazarin, qui a une connoissance et un amour singulier pour toutes les belles et grandes choses, a esté prié de vouloir prendre ladite protection, nous l'avons eu très-agreable, et la supplication tres-instante que nôtredit Cousin nous a faite en faveur de ladite Académie, de la gratifier en toutes rencontres, et cependant la faire jouir de l'effet de nos grâces portées par nôtredit Brevet, et en

faire expédier nos Lettres necessaires. A Ces causes, et autres considerations à ce nous mouvans, sçavoir faisons que conformément à notredit Brevet du vingt-huitième Decembre dernier, cy-attaché avec lesdits Statuts sous le contre-scel de nostre Chancellerie, Nous avons par ces presentes signées de nostre main, destiné et affecté, destinons et affectons ladite Gallerie de nostre College Royal de l'Université de Paris pour le logement de ladite Académie Royale, jusques à ce que ledit College soit entièrement basty, et que nous luy ayons pourveu d'un lieu plus commode : Et luy avons fait et faisons don par cesdites presentes, de la somme de Mille livres par chacun an, dont les fonds ordinaires de nos Bastimens seront augmentez : pour estre lesdits deniers employez à entretenir les Modeles, et les Maistres qui seront appelez pour montrer les sciences desdits Arts. Dechargeons à present et à l'avenir ceux qui composent ladite Académie de toutes tutelles, curatelles, et de tout guet et garde jusques au nombre de Trente ; sçavoir le Directeur, les quatre Receveurs, les douze professeurs, et les onze de ladite Académie qui rempliront les premiers lesdites places, à mesure que ceux qui les occupent à present seront changez : Comme aussi avons accordé et accordons à chacun desdits Trente, le *committimus* de toutes les causes personnelles, possessoires et hypotequaires, tant en demandant qu'en deffendant, pardevant les Maistres des Requestes ordinaires de nostre Hostel, ou aux Requestes du Palais à Paris à leur choix, tout ainsi qu'en jouissent ceux de l'Académie Françoise, et les Officiers commensaux de nostre Maison. Deffendons à tous Peintres et Sculpteurs, quels qu'ils soient, de s'ingerer doresnavant de poser aucun Modele, faire montre, ny donner leçon en public touchant le fait de Peinture et Sculpture qu'en ladite Académie, sous quelque pretexte que ce puisse estre ; permis seulement à

eux pour leur travail et instruction, d'en faire telle étude particuliere en leurs maisons et atteliers que bon leur semblera. Exceptons lesdits Arts de Peinture et Sculpture de toutes lettres de Maistrise, sous quelque pretexte que ce soit : et en cas que par surprise ou autrement il en soit expédié aucunes, nous ne voulons qu'il y soit eu égard : Voulons et entendons que ladite Académie entretienne, garde et observe inviolablement de point en point selon leur forme et teneur, tant les derniers articles desdits Statuts du 24 Decembre 1654, que ceux du mois de février 1648 qui ne sont détruits ou revoquez par iceux, sans y contrevenir pour quelque cause que ce puisse estre, que par notre expresse permission. SI DONNONS EN MANDEMENT à nos amés et feaux Conseillers les gens tenans nôtre Cour de Parlement à Paris, que ces presentes ils ayent à faire lire, publier et enregistrer, et du contenu en icelle joüir et user pleinement et paisiblement lesdits Peintres et Sculpteurs de l'Académie Royale, cessant et faisant cesser tous troubles et empeschemens au contraire. Mandons aux Sur-Intendant et Intendants de nos Bastimens, Arts et Manufactures, de mettre ladite Académie Royale en possession de ladite Gallerie du College Royal, et d'icelle les faire joüir; Ensemble desdites mille livres par an, tant et si longuement qu'il nous plaira, Car tel est nostre plaisir. Et afin que ce soit chose ferme et stable à toûjours, nous avons fait mettre notre scel à ces presentes, sauf en autres choses nostre droit, et l'autruy en toutes. DONNÉ à Paris au mois de Janvier, l'an de grace 1655, et de nostre regne le douzieme. Signé, LOUIS. Et sur le reply, Par le Roy, PHELIPPEAUX : Et scellé du grand sceau de cire verte en lacs de soye rouge et verte, et contre-scellé. Visa, MOLE.

Et à costé est écrit, Registrées, oüy le Procureur General du Roy, pour joüir par les impetrans de l'effet et con-

tenu en icelles, et estre executées selon leur forme et teneur, aux charges et conditions portées par l'Arrest de ce jour. A Paris en Parlement le 23. Juin 1655. Signé, Du Tillet.

XI

(Page 110)

ARREST DU PARLEMENT

Pour la vérification du Brevet du 28. Decembre 1654, Statuts et Reglements desdits mois et an, Lettres patentes du mois de Janvier 1655.

Extrait des Registres du Parlement.

Vû par la Cour les Lettres Patentes données à Paris au mois de Janvier Mil six cens cinquante cinq, signées, Louis. Et sur le reply par le Roy, Phelippeaux, et scelées du grand Sceau de cire verte en lacs de soye rouge et verte, obtenuës par les Peintres et Sculpteurs de l'Académie Royale establie en cette ville de Paris, par lesquelles et pour les causes y contenuës, ledit Seigneur conformément à son Brevet du 28. Decembre dernier, aurait destiné et affecté la Gallerie du College Royal de l'Université de Paris pour le logement de ladite Académie Royale, jusques à ce que ledit College soit entierement basty ; et à laquelle Académie sa Majesté aurait fait don de la somme de Mille livres par chacun an à prendre sur le fonds ordinaire de ses bastiments, pour estre lesdits deniers employez à entretenir les Modeles et les Maistres qui seront appelez pour montrer les sciences desdits Arts : Décharge en outre sadite Majesté ceux qui composent ladite Académie, de toute tutelle, curatelle, guet et garde

jusques au nombre de trentes personnes; sçavoir le Directeur, les quatre Recteurs, les douze Professeurs, le Thresorier, le Secretaire, et les onze de ladite Académie qui rempliront les premiers lesdites places, à mesure que ceux qui les occupent seront changez : comme aussi accorde sadite Majesté à chacun desdits Peintres droit de *committimus* de toutes leurs causes aux Requestes de l'Hostel ou du Palais, ainsi qu'en joüissent ceux de l'Académie Françoise, et commensaux de sadite Majesté : avec deffenses à tous Peintres de s'ingerer doresnavant de poser aucun Modele, faire monstre, ny donner leçons en public touchant le fait de Peinture et Sculpture qu'en ladite Académie. Excepte en outre sadite Majesté lesdits Arts de toutes Lettres de Maistrise, sous quelque pretexte que ce soit. Veut aussi que ladite Académie garde et observe de point en point, tant les Articles desdits Statuts du 24 Décembre 1654 que ceux du mois de février 1648, le tout ainsi qu'il est plus au long porté par lesdites Lettres à ladite Cour adressantes; ledit Brevet du 28 Décembre, et articles des Statuts desdits Peintres anciens et nouveaux, lesdites Lettres Patentes, et Arrest de verification desdits Statuts, avec la Requeste afin d'enterinement desdites Lettres : Conclusions du Procureur general du Roy. Tout considéré, LADITE COUR a ordonné et ordonne que lesdites Lettres, Brevets et Statuts seront registrez au Greffe d'icelle pour estre executez selon leur forme et teneur, et joüir par les impetrans de l'effet et contenu en icelles, à la charge que la décharge des tutelles et curatelles portée par icelles, n'aura lieu en cette Ville et faux-bourgs de Paris, pour les tutelles qui leur pourront estre déferées, sinon en cas de droit. Fait en Parlement ce 23 Juin. 1655. Signé, DU TILLET.

XII

(Page 117)

BREVET POUR LE LOGEMENT

QU'OCCUPOIT M. SARASIN

Aujourd'huy sixieme jour du mois de may 1656 le Roy estant à Paris, l'Académie de Peinture et Sculpture que Sa Majesté a cy-devant establie en sadite ville de Paris, produisant tout le fruit qu'elle s'en estoit promis pour l'instruction des jeunes estudiants et plus grande perfection des plus avancez dans lesdits arts pour lesquels Sa Majesté a une inclination et amour singulière, estant informée que le logement qu'Elle a cy devant accordé à ladite Académie dans la gallerie du collège royal de l'Université de Paris pour faire les leçons d'exercice d'icelle, est situé dans un endroit si esloigné et incommode, qu'il seroit impossible à ceux qui la composent dont la plupart sont logez dans le quartier du Louvre, d'y rendre l'assiduité necessaire; Sa Majesté considerant que les logements et boutiques de dessous de la grande gallerie de sondit chasteau du Louvre, ont toûjours esté destinez pour placer les Artisans illustres et excellents dans leurs Arts et métiers, Elle a résolu d'y mettre la dite Academie comme dans l'endroit le plus commode et convenable qu'on pourroit choisir, mais d'autant que tous lesdits logements se trouvent a present remplis de personnes dont Sa Majesté désire de se servir, et luy ayant esté donné à entendre que dans l'ancienne fonderie attenant le Palais des Tuilleries qu'elle a depuis peu donné au sieur Sarasin excellent Sculpteur pour y faire son ate-

lier, il y a assez de place pour loger ledit Sarasin, s'il plaist à Sa Majesté de lui permettre de se demettre au profit de l'Academie du logement qu'il occupe sous ladite Gallerie, et luy rembourser les deux mille livres qu'il a deboursées de ses deniers pour les reparations et accomodement qu'il a esté obligé de faire en iceluy pour le mettre en bon estat qu'il est a présent. SADITE MAJESTÉ, desirant pourvoir à ladite Academie, a permis et permet audit Sarasin de delaisser son dit logement de la Gallerie du Louvre au profit de ladite Académie moyennant le remboursement desdites deux mille livres, a condition qu'elles seront par luy employées a s'accommoder un autre logement joignant son attelier dans ladite fonderie. Veut et entend que doresnavant ladite Academie joüisse du logement de la Gallerie, en conséquence du delaissement dudit Sarasin tout ainsi que joüissent de pareils logemens, les artisans qui les occupent sans que ladite Academie en puisse être depossédée pour quelque cause que ce soit, qu'en luy remboursant comptant lesdites deux mille livres. Mande Sa Majesté au sieur Ratabon, Conseiller en ses conseils, Surintendant et Ordonnateur général des Bâtiments, Arts et Manufactures de France, a l'Intendant desdits Batiments, Arts et Manufactures en exercice de mettre ladite Academie en possession dudit logement, et l'en faire joüir paisiblement suivant et conformement au present Brevet, que, pour temoignage de sa volonté, Elle a signé de sa main, et fait contre-signer par moy son Conseiller Secretaire d'Estat et de ses commandemens et Finances; Signé, LOUIS, Et plus bas DE GUÉNEGAUD.

XIII

(Page 118)

CONTRACT D'ACQUISITION

DU LOGEMENT DE MONSIEUR SARASIN

Du 28 juin 1656.

Pardevant les Notaires Gardenottes du Roy en sou Chastelet de Paris, soussignez fut présent en sa personne le sieur Jacques Sarasin, Sculpteur du Roy, demeurant à Paris a la Gallerie du Louvre Paroisse de saint Germain l'Auxerrois, lequel en consequence du brevet du Roy, dont copie est ci-dessus transcrite, et suivant la permission qu'il a plû à sa Majesté luy donner par iceluy, a délaissé et delaisse par ces présentes a l'Academie Royale de Peinture et Sculpture establie par sadite Majesté en sa bonne ville de Paris, ce acceptant par Messire Antoine Ratabon, Chevalier, Conseiller du Roy en ses conseils, Surintendant et Ordonnateur général des Batiments de Sa Majesté, et Directeur de ladite Academie, Charles Le Brun Recteur et Chancelier, Charles Errard, et Sebastien Bourdon aussi Recteurs, Michel Corneille, Louis Bologne, Henry Mauperché, Guillaume Seve, Claude Vignon, Laurent de la Hyre, Gérard Vanopstal, Simon Guillain, Gilles Guérin, Charles Poërson, Louis du Garnier et Samuel Besnard, tous professeurs de ladite Academie, Henry Testelin, Secretaire et garde des Titres de ladite Academie, Henry Beaubrun, Trésorier, Philippe Champagne, et Charles Beaubrun, Conseillers, Louis Ans, Louis Ferdinand, Montagne, le Moyne, Béchard, et Girard Gaussin Académistes, dont la plus grande partie sont pré-

sens, et l'autre partie absens, le logement que ledit Sarasin a et occupe dans ladite Gallerie du Louvre, et qui luy avoit esté ci-devant donné par sadite Majesté par son Brevet du pour dudit logement joüir par ladite Academie et y faire les leçons, exercices et fonctions d'icelles, ainsi que sa Majesté l'entend et desire par ledit Brevet, a commencer du premier jour de Juillet prochain, aux fins de quoy ledit Sarasin a présentement mis ès mains dudit sieur Henry Testelin Secretaire et garde des titres et papiers de ladite Academie l'original de sondit Brevet de don, declarant ledit Sarasin avoir presentement receu comptant par les mains du sieur Pinette, Conseiller et Secrétaire du Roy, et trésorier de l'émolument du sceau, la somme de deux mille livres suivant l'Ordonnance de Monseigneur le Chancelier Séguier Vice-Protecteur de ladite Academie pour le remboursement de pareille somme que ledit Sarasin a employé aux réparations et accommodement qu'il a faits audit logement pour le mettre en l'estat qu'il est a présent, partant d'icelle somme de deux mille livres, ledit Sarasin se tient content, et en a quitté et dechargé ladite Academie, et ne servira la présente quittance avec celle particulière séparée des présentes baillée par ledit Sarasin audit sieur Pinette que d'une seule, promettant, etc.; obligeant, etc., renonçans, etc., Fait et passé a Paris en la maison dudit sieur Ratabon, sise rue des Vieux Fossez Montmartre Paroisse saint Eustache l'an 1656 le vingt huitième jour de Juin après midy, et ont signé, ainsi signé, Ratabon, Jacques Sarasin, Bourdon, Le Brun, M. Corneille, Vanopstal, Poërson, du Guernier, Louis de Bollogne, Henry Mauperché, Henry Beaubrun, Pain et de Beauvais Notaires, et après est écrit.

L'an mil six cens soixante et sept le 13. Décembre collation de la présente copie a esté faite par les Notaires

Gardenottes du Roy au Chastelet de Paris soussignéz sur sa minutte originalle demeurée vers et en la possession de Simon Mousse le jeune, l'un d'iceux Notaires soussignez, comme subrogé a l'office et pratique dudit M. Michel de Beauvais aussi ci-devant Notaire. Signé Gigault et Mouffle.

XIV
(Page 118)

BREVET POUR LE GRAND ATELIER
AUPARAVANT OCCUPÉ PAR LE SIEUR DU BOURG, TAPISSIER

Du 13 Avril 1657.

Aujourd'huy 26. jour du mois de Mars 1657. le Roy étant a Paris, ayant par son Brevet du 6 May 1656 accordé a l'Academie Royale de Peinture et Sculpture establie par sa Majesté en ladite ville de Paris, le logement qu'occupoit au dessus de sa grande Gallerie du Chasteau du Louvre le sieur Jacques Sarasin Sculpteur que sa Majesté avoit en mesme temps estably au Palais des Tuileries, à la charge de rembourser audit Sarasin la somme de deux mille livres qu'il avoit déboursée de ses deniers pour les réparations et accommodemens par luy faits audit logement sur l'asseurance que sa Majesté eut la bonté de donner a l'Academie de luy faire rendre ladite somme aussitôt que ses affaires le pourroient permettre et d'autant que sa Majesté a esté pleinement informée que ledit logement n'est pas assez grand n'y commode pour faire les leçons en exercices de ladite Académie, laquelle pro-

duit de jour en jour un fruit très considerable pour l'instruction de la jeunesse et plus grande perfection des plus avancez dans lesdits Arts, desirant de plus en plus favoriser ledit etablissement : Sa Majesté a accordé et accorde à ladite Academie Royale de Peinture et Sculpture l'attelier qu'occupoit c'y-devant au dessous de ladite Gallerie deffunt Pierre du Bourg l'un de ses Tapissiers Hauts-lissiers naguère décédé, pour dans ledit attelier au lieu dudit logement, dont sa Majesté a présentement disposé, faire doresnavant et tant qu'il plaira a sa Majesté les leçons, assemblées et autres exercices ordinaires de ladite Academie, suivant et conformement aux Reglements et Statuts d'icelle et pour cet effet y dresser et faire faire telles cloisons et accommodements qui seront necessaires, et en cas que sa Majesté voulut cy-après se servir dudit attelier pour y retablir la Manufacture desdites Tapisseries, sous quelque habile conducteur, Elle aura bien agréable de ne pas déposseder ladite Academie d'iceluy, sans luy donner un autre logement spacieux et commode, soit dans ladite Gallerie ou ailleurs dans ses Maisons Royales, ou du moins luy faire rembourser comptant avant que de desloger les deux mil livres, dont leur tenoit lieu le logement dudit Sarasin qu'ils quittent pour ledit attelier avec les reparations et accommodemens qu'ils auroient esté obligés de faire en iceluy pour s'y établir en conséquence du présent Brevet par lequel sa Majesté mande et ordonne au sieur Ratabon Conseiller en ses Conseils, Surintendant et Ordonnateur général de ses Bastimens, Arts et Manufactures, et a l'Intendant et Ordonnateur d'iceux en exercice de mettre ladite Academie en possession dudit attelier et l'en faire joüir tant qu'Elle l'aura agréable, m'ayant pour temoignage de sa volonté commandé d'en expédier le présent Brevet qu'Elle a signé de sa main et fait contresigner par moy son Conseiller

Sécretaire d'Estat et de ses commandemens. Signé Louis, et plus bas De Guenegaud. A coté est écrit veu le present Brevet pour joüir de l'effet d'iceluy par ladite Academie selon l'intention de sa Majesté. Fait ce 13 Avril 1657. Signé, Ratabon et Varin.

XV

(Page 142)

ARREST DU CONSEIL

Contre certains estudiants qui avoient entrepris de tenir une Académie. Du 24. Novembre 1662.

Extrait des Registres du Conseil d'Estat.

Le Roy estant informé qu'au prejudice de l'establissement qu'il a cy-devant fait en sa bonne ville de Paris d'une Académie de Peinture et Sculpture qui y fait refleurir les Sciences et les Arts avec tant de progrez, qu'à present il s'y trouve plus de personnes illustres de ces professions qu'en tout le reste de l'Europe, quelques esprits factieux et malveillants de ladite Académie se sont ingerez sous main de ramasser dans une chambre plusieurs petits garçons sous pretexte d'y faire faire école et leçon publique des Mathematiques, Geometrie Pratique, et perspective, et sur les deffenses faites ausdits pretendus estudiants, de continuer lesdites assemblées et de déclarer de qui ils étoient avoüez, et devoient recevoir les leçons, ils ont donné un memoire non signé écrit de la main d'un nommé Bosse, soy disant Geometre, et Académiste de ladite Académie Royale, lequel

après en avoir été chassé par son incompatibilité et opinions contraires à la veritable maniere de montrer lesdites Mathematiques, Geometrie Pratique, et Perspective, se licencie sous le nom desdits prétendus estudiants de médire de ladite Académie, de ceux qui la composent, et de blamer tout ce qui s'y fait, ce qu'estant contre le respect qu'il doit à une Compagnie pleine de vertu et de science, establie, protegée et maintenue par sa Majesté, même logée dans le Palais Royal avec pension bien payée, pour marque de l'estime tres-particuliere qu'elle en fait, voulant y pourvoir. Oüy le rapport du Sieur Colbert Conseiller ordinaire au Conseil Royal, et Intendant des Finances, sa Majesté en son Conseil, a défendu et défend tres-expressement les assemblées desdits pretendus estudiants sous quelque pretexte que ce soit à peine de prison, et à tous proprietaires ou locataires des maisons de les recevoir à peine de cinq cens livres d'amande payable à l'Hôpital general, deffend pareillement audit Bosse de s'ingerer d'aller se presenter doresnavant à ladite Académie Royale, de prendre plus la qualité d'Académiste de parler d'icelle qu'avec honneur et respect, et de tous ceux qui la composent, d'écrire aucunes lettres, libelles, memoires, requestes, factums ne autres choses qui les regardent, à peine de prison, et en cas de contravention, veut sadite Majesté que par les Commissaires des quartiers le present Arrest soit mis à deuë et entiere execution sans qu'il soit besoin d'autre, nonobstant oppositions ou appellations quelconques, desquelles si aucunes interviennent, sa Majesté s'est réservée la connoissance en sondit Conseil, et icelle interdite et deffendue à tous autres. Fait au Conseil d'Etat du Roy, tenu à Paris le 24. Novembre 1662. Collationné. Signé, BECHAMEIL.

XVI

(Page 138)

ARREST DU CONSEIL

Portant injonction à tous les Peintres du Roy de s'unir à l'Académie, revoquant à cet effet leurs Brevets. Du 8. Février 1663.

Extrait des Registres du Conseil d'Estat.

Sur la Requeste présentée au Roy en son Conseil par les Peintres et Sculpteurs qui composent l'Académie Royale de Peinture et de Sculpture, contenant que depuis l'année 1648. qu'il a plû à sa Majesté d'establir et autoriser ladite Académie afin d'y assembler en un Corps tous les habiles hommes de cette profession, et d'entretenir une émulation parmy eux qui les excite à se rendre capables de plus en plus non-seulement de contribuer à la decoration des Maisons Royales et autres grands édifices, mais sur toutes choses d'instruire la jeunesse dans l'estude desdits Arts, quoy que sa Majesté ait assez fait connoistre combien l'establissement de cette Académie luy estoit agreable par les graces et les privileges qu'elle y a joints dès le commencement, et qu'elle a depuis augmentez, en luy ordonnant un logement pour y faire ses exercices, et mille livres de pension pour son entretien; que mesme elle ait fait retrancher de l'etat de ses bastimens grand nombre de ceux qui y estoient employez pour n'y en reserver que quelqu'uns qui ont l'honneur d'estre de ladite Académie, et qu'enfin pour témoigner davantage l'estime que sa Majesté a toûjours fait de ces Arts et de ceux qui y excellent, Elle ait eu la bonté d'en honorer quelqu'un du titre de Noblesse et des Privileges qui y

sont annexez : Cependant diverses personnes desquelles le merite pourroit les y faire recevoir s'en tiennent separez, ou pour s'exempter de la peine des exercices publics que les Recteurs et Professeurs de ladite Académie sont obligez de faire, ou pour quelque autre consideration d'interest particulier au grand prejudice de la jeunesse qui se trouve frustrée du fruit qu'elle pourroit recevoir de leurs instructions, à quoy estant necessaire de pourvoir, requeroit qu'il plût à Sa Majesté ordonner que tous ceux qui se disent Peintres et Sculpteurs du Roy seront tenus de s'unir incessamment au Corps de ladite Académie, faisant deffenses à tous autres qu'à ceux qui sont de ladite Académie, de prendre la qualité de Peintre ou Sculpteur de sa Majesté, et qu'à cette fin toutes lettres et Brevets qui pourroient avoir été cy-devant donnés, pour raison de ce demeureront supprimez, donnant permission aux Maistres Jurez desdits Arts de continuer leurs poursuites contre ceux qui ne seront point du corps de ladite Académie sans aucune exception. Tout considéré, et oüy le rapport du Sieur Colbert Conseiller au Conseil Royal, Intendant des Finances : LE ROY EN SON CONSEIL, a ordonné et ordonne que tous ceux qui se qualifient Peintres et Sculpteurs de sa Majesté, seront tenus de s'unir et incorporer incessamment au Corps de ladite Académie Royale. Faisant sa Majesté deffense à tous ses Peintres et Sculpteurs qui ne sont de ladite Académie de prendre ladite qualité de Peintres et Sculpteurs de sa Majesté contre lesquels elle permet aux Maistres Jurez desdits Arts de continuer leurs poursuites, revoquant à cet effet toutes Lettres et Brevets qui pourroient avoir esté donnez cy-devant pour raison. Fait au Conseil d'Estat du Roy, tenu à Paris le huitième jour de Février 1663. Collationné. Signé, BOSSUET.

Louis par la grâce de Dieu Roy de France et de Na-

varre : Au premier des Huissiers de nostre Conseil, ou autre Huissier ou Sergent sur ce requis : Nous te mandons et commandons que l'Arrest dont l'extrait est cy-attaché sous le contre-scel de nostre Chancellerie, ce jourd'huy donné en nostre Conseil d'Estat sur la Requeste à Nous presentée par les Peintres et Sculpteurs qui composent l'Académie Royale de Peinture et Sculpture : Tu signifies à tous les Peintres et Sculpteurs qui ne sont de ladite Académie, et à tous autres qu'il appartiendra, à ce qu'ils n'en prétendent cause d'ignorance, et fais pour l'entière execution dudit Arrest, tous commandemens, sommations, deffenses sur les peines y contenuës, et autres actes et exploits necessaires sans autre permission, nonobstant toutes Lettres et Brevets qui pourront avoir esté cy-devant donnez, pour raison de ce, lesquels Nous avons revoquez ; Car tel est nostre plaisir. Donné à Paris le huitième jour de février l'an de grâce 1663. Signé, Par le Roy en son Conseil. BOSSUET : Et scellé du grand sceau de cire jaune.

XVII

(Page 143)

LETTRES PATENTES

Du Roy pour l'approbation et confirmation des Statuts et Reglemens de l'Académie Royale de Peinture et de Sculpture, plus amples que les precedentes, portant aussi donation de 4000 livres pour la pension des Officiers, et confirmation de tous les Privileges cy-devant accordés par Sa Majesté, et les Roys ses predecesseurs. Du mois de Decembre 1663.

Louis, par la grâce de Dieu, roy de France et de Navarre : A tous présents et à venir, Salut. Quelques

avantages que nous ayons remportez par le Traité des Pyrénées, toute l'Europe sçait qu'en concluant la Paix générale à nôtre âge et au milieu de nos prosperitez, nous avons beaucoup plus considéré le repos particulier de nos sujets que nostre propre gloire. C'est aussi par l'effet de l'amour paternel que nous leur portons, que dans cette tranquillité universelle, Nous avons converty nos soins à leur faire goûter les fruits d'une Paix si désirée et si puissamment establie : Mais quoique nous ayons pourveu à leur soulagement par la diminution des impositions ; que nous ayons donné nos ordres pour le rétablissement du commerce, et que nous tenions la main à l'exécution des Reglemens pour la distribution de la justice : Nous avons néanmoins estimé que pour rendre nostre royaume plus florissant, et mieux marquer l'abondance et la félicité de nostre regne ; Nous ne pouvions rien faire de plus convenable, que d'y faire cultiver les sciences et les arts libéraux ; et à l'exemple des plus grands Roys qui nous ont précédé, attirer ceux qui s'y trouveront exceller par des bien-faits et des marques d'honneur qui puissent donner aux autres de l'émulation, et les exciter à se rendre dignes de semblables grâces. Et comme entre les beaux-arts il n'y en a point de plus noble que la Peinture et la Sculpture, que l'une et l'autre ont toûjours esté en très-grande considération dans nostre Royaume, nous avons voulu donner à ceux qui en font profession des témoignages de l'estime particulière que nous en faisons.

Pour cet effet en l'année 1648, nous aurions establi en nostre bonne ville de Paris une Académie royale de Peinture et de Sculpture, à laquelle nous aurions accordé des Statuts et Privilèges, et iceux augmentés par nos Lettres du mois de janvier 1655, depuis lequel établissement ladite Académie estant notablement accrûe par le concours du grand nombre de personnes qui estudient à se perfection-

ner ausdits Arts, et la suite du temps ayant fait connoistre qu'il estoit necessaire pour la manutention de ladite Académie, de luy pourvoir d'un Reglement plus ample. Nous aurions bien voulu faire rediger de nouveaux Statuts et Reglemens que nous voulons estre exécutez ; et pour plus grande approbation et confirmation luy accorder nos Lettres à ce nécessaires. A CES CAUSES, de l'avis de nostre Conseil qui a vû lesdits Statuts et Règlemens cy-attachez sous le Contrescel de nostre Chancellerie, et de nostre grâce spéciale, pleine puissance et autorité Royale ; Nous avons approuvé et confirmé ; et par ces présentes signées de nostre main, approuvons et confirmons lesdits Statuts : Voulons et nous plaist, qu'ils soient gardez, observez, et exécutez pleinement selon leur forme et teneur. Et pour donner d'autant plus de marques à l'estime que nous faisons de ladite Académie, et de la satisfaction que nous avons des fruits et des bons succès qu'elle produit journellement, icelle avons confirmée et confirmons dans tous les privileges, exemptions, honneurs, prérogatives et prééminences que nous luy avons attribuées, et que nos predecesseurs Roys ont accordé à ceux de cette profession, et en tant que besoin est ou serait, lui avons de nouveau tous lesdits privileges et exemptions accordé et accordons par ces presentes. A cet effet, et pour faire observer lesdits Statuts et Reglemens avec plus d'autorité, et rendre ladite Académie plus considérable, Nous, icelle et tous ceux qui en composent le corps, avons mis et mettons sous la protection de nostre très-cher et feal Chevalier, Chancelier, Garde des Sceaux de France, le Sieur Seguier, et Viceprotection de nostre amé et feal Conseiller ordinaire en nos Conseils, et en nostre Conseil Royal, le Sieur Colbert, intendant de nos Finances. Et pour donner plus de moyen à ladite Académie Royale de subsister, Nous luy avons, par ces mesmes presentes, fait et faisons don

de la somme de quatre mille livres par chacun an, pour estre lesdits deniers employez au payement des Pensions des Professeurs qui vaqueront à enseigner lesdits Arts de Peinture et de Sculpture, distribution des prix, payement des modeles, et autres frais qu'il conviendra faire pour l'augmentation et entretenement de ladite Académie; de laquelle somme de quatre mille livres, employ sera par nous fait annuellement dans l'état de nos bastimens, et en conséquence nous avons fait et faisons tres-expresses inhibitions et défenses à toutes personnes de quelque qualité et condition qu'elles soient, d'establir des exercices publics desdits Arts de Peinture et de Sculpture, de troubler ny inquieter ceux de ladite Académie Royale dans leur établissement, ny de contrevenir ausdits Statuts; sur peine de deux mille livres d'amende, même de prendre la qualité de nos Peintres et de nos Sculpteurs sous prétexte de brevets et autres titres, lesquels nous révoquons par ces presentes, conformément à l'Arrest de de nostre Conseil du 8. février dernier, que nous voulons estre executé; fors et excepté à ceux qui seront du corps de ladite Académie. Et dautant que ceux qui composent ladite Académie ont des Eleves, lesquels aprés estre demeurés plusieurs années auprès d'eux, ne pouvant parvenir d'estre admis à ladite Académie, il ne serait pas juste qu'ils eussent perdu leur temps. Voulons et nous plaist que le temps qu'ils auront demeuré chez lesdits Académiciens, leur soit compté pour parvenir à la Maistrise dans toutes les villes de nostre Royaume, et que le certificat de celui chez qui ils auront demeuré, approuvé par le Chancelier de ladite Académie, et contresigné par le Secrétaire d'icelle, leur tienne lieu d'obligé. Si donnons en Mandement à nos amez et feaux Conseillers les gens tenant notre Cour de Parlement, de faire joüir ladite Académie Royale de l'effet desdits Statuts, et du contenu

en ces presentes, pleinement, paisiblement et perpetuellement et à nostre Procureur général d'y tenir la main, cessant et faisant cesser tous troubles et empeschemens qui pourroient estre donnez au contraire : Car tel est nôtre plaisir. Et afin que ce soit chose ferme et stable à toûjours, nous avons fait mettre nostre scel à cesdites presentes. Donné à Paris au mois de Décembre l'an de grâce 1663. et de nostre regne le vingt-un. Signées, LOUIS; Et sur le reply, PHELIPPEAUX : scellées du grand Sceau de cire verte en lacs de soye rouge et verte, et contrescellées, avec ces mots, Visa, pour servir aux Lettres de don de quatre mille livres de pension pour chacune année à perpétuité à l'Académie Royale de Peinture et de Sculpture, avec confirmation des Reglemens de ladite Académie.

Registrées en la Chambre des Comptes le 31. jour de Decembre 1663. Signé, RICHER.

Registrées en la Cour des Aydes, le 13. jour de Février 1664. Signé, DUMOULIN.

Registrées en Parlement, le 14. May 1664.

XVIII

(Page 145)

STATUTS ET REGLEMENTS

De l'Académie Royale de Peinture et de Sculpture establie par le Roy, faits par l'ordre de sa Majesté, et qu'elle veut estre executez. Du 24 Décembre 1663.

AVERTISSEMENT

D'autant que les presens Articles comprennent les precedens Statuts de l'Académie, tant ceux de l'année 1648. que ceux de la jonction avec les Maistres en 1651. et les derniers de l'année 1655. On a mis à chaque article des renvois, pour marquer la conformité qu'ils ont ausdits précedents Statuts, ou aux Déliberations de l'Académie.

PREMIÈREMENT [1]

Qu'il n'y aura qu'un seul lieu ou l'Academie fera ses assemblées sous le nom d'Académie royale, où se décideront tous les differends qui pourront survenir touchant les Arts de Peinture et de Sculpture : comme aussi pour la réception des Académiciens, et la distribution des prix qui seront proposez aux Etudians; mais sera libre à ladite Académie d'avoir d'autres lieux en divers endroits de la Ville, tels qu'elle jugera le plus à propos pour la commodité publique, où se feront les exercices du Modele, sous les ordres et la conduite des Officiers qu'elle nommera pour cet effet, et qui rendront compte de leur conduite aux assemblées de ladite Académie Royale. Et d'autant que quelques personnes pourroient entreprendre de

1. Art. I de la Jonction, 1651; Art. III des Statuts, 1655.

faire des Assemblées pour poser le Modele, tenir des Ecoles publiques de Peinture et de Sculpture sans la participation de l'Académie; ce qui pourroit apporter du desordre et de la corruption : Qu'aucunes assemblées de Peinture et de Sculpture pour poser le Modele, ne seront establies en cette ville de Paris, que par l'ordre et le consentement de ladite Académie; et si aucunes y avoit que les particuliers qui les composent seront avertis, et ensuite contraints de les faire cesser, comme contraires à l'intention de sa Majesté.

II [1]

Le lieu où l'assemblée se fera estant dédié à la vertu, doit estre en singuliere veneration à ceux qui la composent, et à la jeunesse qui y est receuë pour estudier et desseigner : partant s'il arrivait qu'aucun vint à blasphemer le saint Nom de Dieu, ou à parler de la Religion, et des choses saintes par derision et par mépris, ou proferer des paroles impies et deshonnestes, il sera banny de ladite Académie, et décheu de la grace qu'il a plû à sa Majesté de luy accorder.

III [2]

L'on ne parlera dans ladite Académie que des Arts de Peinture et de Sculpture, et de leurs dépendances, sans qu'on y puisse traiter d'aucunes autres matières.

IV [3]

L'Académie sera ouverte tous les jours de la semaine, excepté les Dimanches et les Festes, à la jeunesse, et aux estudians, pour y desseigner l'espace de deux heures, et profiter des leçons qu'on fera sur le Modele qui sera mis

1. Art. I des Statuts, 1648.
2. Art. II des Statuts, 1648.
3. Art. IV des Statuts, 1648; decl. du 2 Aoust 1653.

en attitude par le Professeur. Comme aussi pour apprendre la Geometrie, la Perspective et l'Anatomie, dont les Professeurs esdites sciences, qui seront pour cet effet choisis par l'Académie, donneront des leçons deux fois la semaine; laquelle Académie s'assemblera tous les premiers et derniers Samedis du mois, pour s'entretenir et exercer en des conferences sur le sujet de la Peinture et Sculpture, et de leurs dépendances, et pour délibérer de leurs affaires.

V [1]

Les propositions seront ouvertes par le Secrétaire, pour y délibérer avec ordre, de bonne foy, en conscience, sans brigue, caballe, ny passion; mais avec discretion, et sans s'interrompre l'un l'autre.

VI [2]

Il y aura une estroite union et bonne correspondance entre ceux de l'Académie, parce qu'il n'y a rien de plus contraire à la Vertu que l'envie, la médisance et la discorde, et si quelqu'un estoit enclin à ces sortes de vices, et qu'il ne s'en voulût pas corriger après la reprimende qui luy en aura esté faite, l'entrée de l'Académie lui sera deffenduë.

VII [3]

Toutes les déliberations qui seront prises dans les Assemblées generales, et couchées dans les Registres de l'Académie, seront executées.

VIII [4]

Il sera permis à l'Académie Royale de choisir telles

1. Art. V des Statuts, 1648.
2. Art. IX des Statuts, 1648.
3. Art. XII des Statuts, 1648.
4. Art. I des Statuts, 1655.

personnes des plus éminentes qualitez et conditions du Royaume qu'elle estimera à propos, pour sa protection et vice-protection.

IX [1]

Il y aura un Directeur, lequel sera changé tous les ans, si ce n'est que l'Académie trouve à propos de le continuer, et en cas de changement, la place sera remplie de telles personnes que l'Académie assemblée élira.

X [2]

Il y aura quatre Recteurs perpetuels, et deux Ajoints, les Recteurs choisis et nommez par le Roy d'entre les plus capables des Professeurs, ou qui l'auront esté, l'un desquels présidera par quartier en l'absence du Directeur, et fera observer les ordres dans ladite Académie, et en cas de deceds de l'un desdits Recteurs, la place sera remplie par l'un de ceux qui aura esté nommé pour ajoint à ladite Charge, au choix de l'Académie; Lesquels Recteurs de quartier seront obligez de se trouver tous les Samedis en ladite Académie, pour conjointement avec le professeur en mois, pourvoir à toutes les affaires d'icelle, vacquer à la correction des Etudians, juger de ceux qui auront le mieux fait, et mérité quelques recompenses, et se rendre dignes par ce moyen des graces que le Roy leur a faites; et en cas d'absence du Recteur, l'Ajoint qui aura fait sa fonction, recevra les gages et la retribution que ledit Recteur pourrait espérer à proportion du temps qu'il aura servy.

XI [3]

Il y aura douze professeurs et huit Adjoints; les Professeurs serviront chacun un mois de l'année, et se trouve-

1. Art. II des Statuts, 1655.
2. Art. III des Statuts, 1655; desl. du 17 Mars 1663.
3. Art. VI, VII des Statuts, 1655; desl. du 17 Mars 1663.

ront tous les jours à l'heure prescrite pour faire l'ouverture de l'Académie, poser le Modele, le dessiner ou modeler, afin qu'il serve d'Exemple aux Etudians; les corriger et les tenir assidus pendant les heures de ces exercices, et faire les autres fonctions de leurs Charges; et sera libre à l'Académie d'en changer jusques à deux par chacun an quand elle le trouvera à propos; et en cas d'absence ou maladie du Professeur en mois, l'Ajoint qui aura fait sa fonction, recevra les gages et la retribution que ledit Professeur pourrait esperer à proportion du temps qu'il aura servy, et lorsqu'il arrivera changement ou deceds d'aucun desdits Professeurs, la place sera remplie de celuy d'entre les Adjoints qu'il plaira à l'Académie de choisir; bien entendu que ceux qui sortiront de Charge auront la qualité de Conseillers de l'Académie, et auront séance et voix deliberative dans toutes les assemblées d'icelle.

XII

Seront les Ajoints tant desdits Recteurs que Professeurs éleus et nommez à la pluralité des voix par les Officiers de l'Académie.

XIII [1]

Que nulle personne à l'avenir ne sera receuë en ladite Charge de Professeur qu'il n'ait esté nommé Ajoint, et nul ne sera nommé Ajoint, qu'il n'ait fait connoistre sa capacité en la figure et en l'histoire, soit en Peinture ou en Sculpture, et qu'il n'ait mis dans l'Académie le Tableau d'histoire ou bas-relief qui luy aura esté ordonné.

XIV

Et parce qu'outre les Officiers et ceux qui l'auront été il y a et peut avoir encore des personnes à l'avenir dans

1. Desl. de l'an 1660.

ladite Académie, qui sont très-connaissantes des choses concernant ledit Art, et intelligentes dans les affaires de l'Académie, il en sera choisi et nommé jusqu'au nombre de six, pour posséder la qualité de Conseiller, et avoir voix déliberative avec lesdits Officiers.

XV [1]

Que dans le sceau de l'Académie il y aura d'un costé l'image du Protecteur, et de l'autre les armes de ladite Académie.

XVI [2]

Que nul ne pourra estre Chancelier qu'il n'ait esté Recteur auparavant, afin qu'il soit connu estre capable de ladite Charge de Chancelier, et avoir la garde du Sceau de l'Académie, pour en sceller les actes, et mettre le Visa sur les Expeditions; lequel Chancelier possedera cette Charge pendant sa vie.

XVII [3]

Que l'Académie nommera un Secrétaire, pour tenir le Registre Journal de toutes les expeditions qui seront faites et des deliberations qui seront prises en ladite Académie, dont les feuilles seront signées des Directeur, Chancelier, Recteurs et Professeurs qui seront presens. Ledit Secretaire aura aussi la garde de tous les Titres et papiers concernant l'Académie, et possedera cette Charge sa vie durant : mesme gardera en dépost les Sceaux de l'Académie quand le Chancelier viendra à manquer par mort ou longue absence; auquel cas le Secrétaire pourra sceller en presence de l'Assemblée, et non autrement : Et en cas d'absence ou maladie dudit Secretaire, il sera

1. Art. X des Statuts, 1655.
2. Art. XI des Statuts, 1655.
3. Art. XII des Statuts, 1655.

choisi entre les Officiers une personne capable de faire ladite Charge.

XVIII [1]

Que les Expeditions tant desdites déliberations que des provisions pour admettre dans le corps de ladite Académie ceux qui en seront jugez capables, seront purement émanées et intitulées de l'Académie, et signées du Directeur, du Chancelier, du Recteur en quartier, et du Professeur en mois, scellées du scel de l'Académie, et contresignées par le Secretaire; esquelles seront specifiez les ouvrages qui auront esté presentez par les aspirans lors de leurs receptions, afin de faire connoître leurs talents, et que l'on sache à quel titre ils ont esté admis dans l'Académie. Et celuy qui se trouve presider, leur fera prester le serment de garder et observer religieusement les Statuts et Reglemens, en presence de l'assemblée; et nul ne sera censé du Corps de ladite Académie qu'il n'ait sa Lettre de provision, laquelle ne luy sera délivrée qu'après qu'il aura donné son Tableau ou Sculpture pour demeurer à l'Académie.

XIX [2]

Que pour faire la recepte et dépense des deniers communs de ladite Académie, elle nommera celuy du corps qui sera trouvé le plus propre pour cet emploi en qualité de Tresorier, lequel aura soin de solliciter le payement des pensions du Roy, pour le distribuer selon l'ordre qui qui en a esté fait par sa Majesté; et aura aussi la direction et principale garde des Tableaux, meubles et ustanciles de l'Académie, dont il rendra compte tous les ans

1. Art. XVIII des Statuts, 1655; desl. des 2 Décembre 1651, 28 juillet 1657.
2. Art. XIV des Statuts, 1655.

en presence de ceux qui auront esté nommez pour cet effet, et ledit Tresorier sera changé ou continué tous les trois ans, ainsi que l'Académie estimera à propos; et en cas de changement il aura la qualité, fonction et séance de Conseiller.

XX [1]

Que l'Académie choisira deux Huissiers, qui auront la charge du nettoyement et entretenement des logemens, Peintures et Sculptures, meubles et ustanciles, d'ouvrir, de fermer les portes, et de servir aux autres besoins et affaires de ladite Académie; Et s'il se rencontre que lesdits Huissiers ou l'un d'eux professent lesdits Arts, ils auront le privilege de travailler publiquement selon leur capacité sous l'autorité de l'Académie.

XXI [2]

Pour empescher qu'il n'arrive differend ni jalousie en ladite Académie sous pretexte des rangs et des séances, le Directeur aura la place d'honneur en l'absence du Protecteur et Vice-protecteur; à sa droite seront le Chancelier, le Recteur en quartier, les Recteurs, Professeurs, Tresoriers, Ajoints, et ensuite les Académiciens selon l'ordre de leur reception; et à la gauche dudit President, seront les places destinées pour les personnes de condition et amateurs des sciences et des beaux Arts, qui seront conviez par ladite Académie, et pour les Conseillers d'icelle.

XXII [3]

Que dans toutes les assemblées et déliberations pour la reception de ceux qui se presenteront, il n'y aura que le Directeur, Chancelier, les Recteurs, Professeurs, Con-

1. Art. XVI des Statuts, 1655.
2. Art. XVIII des Statuts, 1655; desl. du 21 Avril 1663.
3. Art. IX des Statuts, 1655.

seillers, Officiers et Ajoints, les personnes de condition et amateurs, ausquels ladite Académie voudra rendre cet honneur, qui pourront avoir voix déliberatives, ausquelles assemblées et déliberations les autres Peintres et Sculpteurs seront presens si bon leur semble.

XXIII [1]

Que les ouvrages desdits aspirans ayant esté examinez, celuy qui se trouvera présider les interrogera sur toutes les parties desdits ouvrages, et lesdits aspirans seront tenus d'y répondre, et d'en déduire les raisons, en quoy ils pourront estre soûtenus par leur Introducteur : et ledit aspirant estant agréé, l'ouvrage qu'il aura présenté à l'Académie, demeurera en icelle, sans en pouvoir estre ôté sous quelque cause et pretexte que ce soit.

XXIV [2]

Qu'il y aura des prix proposez aux Etudians de l'Académie qui auront esté choisis dans l'examen qui s'en fera tous les Samedis de chacune semaine, sur les dessins qu'ils auront faits aprés le Modele. Et pour cet effet tous les ans, le dernier Samedy de Mars, il sera donné par l'Académie un sujet sur les actions héroïques du Roy à tous les Etudians, pour en faire chacun un dessein qui sera rapporté trois mois après, et sur lequel sera délivré un prix; et ensuite ordonné que le sujet sera executé en Peinture, que le Tableau en sera rapporté six mois aprés, auquel temps sera délivré le grand prix Royal à celuy qui aura le mieux fait; bien entendu que ledit Tableau demeurera à l'Académie : Et pour le jugement desdits prix, chacun sera tenu de déduire les raisons de son avis par

1. Del. du 25 Juin 1661.
2. Del. du 27 Janvier 1661; Art. XIX des Statuts, 1655.

billets le plus brièvement qu'il sera possible, lesquels seront examinez et resolus par les quatre Recteurs.

XXV [1]

Il sera tous les ans fait une assemblée genérale dans l'Académie au premier Samedy de Juillet, où chacun des Officiers et Académiciens seront obligez d'apporter quelque morceau de leur ouvrage, pour servir à décorer le lieu de l'Académie quelques jours seulement, et après les remporter, si bon leur semble, auquel jour se fera le changement ou élection desdits Officiers, si aucuns sont à élire, dont seront exclus ceux qui ne présenteront point de leurs ouvrages, et seront conviez les Protecteurs et Directeurs d'y vouloir assister.

XXVI [2]

Que si aucun de ceux qui composent ladite Académie, ou qui y seront receus cy-après, venoient à s'en rendre indignes, soit par mépris des Statuts, negligence des emplois qui pourroient leur avoir esté donnez, corruption de bonnes mœurs, ou autrement ; en ce cas, il en pourra estre destitué par déliberation de tout le Corps ; même déclaré incapable des privileges qu'il y pourrait avoir acquis auparavant.

XXVII [3]

Le Roy ayant accordé à quarante de l'Académie de Peinture et de Sculpture les mêmes privileges qu'à ceux de l'Académie françoise, le Directeur, le Chancelier, les quatre Recteurs, les douze Professeurs, le Secrétaire, le Trésorier, et ceux de ladite Académie qui rempliront les

1. Desl. des 5 Février 1650, Janvier 1663.
2. Art. XXI des Statuts, 1655.
3. Art. XX des Statuts, 1655.

premieres places, jusqu'au nombre de quarante, jouïront desdits Privileges leur vie durant ; Et lorsque quelqu'un viendra à manquer par mort ou autrement, le plus ancien Officier succedera, et jouïra des Privileges, et ainsi successivement les uns aux autres.

Les presents Statuts ont esté faits et arrestez par l'ordre exprés du Roy, lesquels Sa Majesté veut estre executez, ayant fait expedier ses Lettres necessaires pour la verification et enregistrement d'iceux où besoin sera. Fait à Paris le 24. jour de Decembre 1663. Signé, Louis, Et plus bas, Phelippeaux.

Registrées en la Chambre des Comptes le 31. jour de Décembre 1663.

Registrées en la Cour des Aydes le 13. jour de Février 1664.

Registrées en Parlement le 14 Mai 1664.

XIX

(Page 145)

ARREST DU PARLEMENT

Pour la vérification des Lettres patentes du mois de Décembre 1663.

Extrait des Registres du Parlement.

Entre l'Académie Royale des Peintres et Sculpteurs de la ville de Paris, demandeurs en requête du 9 janvier 1664. d'une part ; et les Maistres Peintres et Sculpteurs de Paris deffendeurs, d'autre. Veu par la Cour les Lettres patentes du Roy données à Paris au mois de Décem-

bre 1663. Signées, Louis ; Et sur le reply, par le Roy. Phelippeaux, et scellées du grand Sceau de cire verte sur lacs de soye rouge et verte, obtenuës par ladite Académie Royale des Peintres et Sculpteurs de la ville de Paris, par lesquelles et pour les causes y contenuës, ledit Seigneur Roy aurait approuvé et confirmé les nouveaux Statuts et Reglemens faits par ses ordres pour la manutention de ladite Académie, et estre gardez, observez et executez pleinement selon leur forme et teneur. Et pour donner d'autant plus de marque de l'estime que ledit Seigneur Roy faisoit de ladite Académie, et de la satisfaction qu'il avait des fruits et des bons succez qu'elle produisoit journellement, ledit Seigneur aurait confirmé ladite Académie dans tous les privileges, exemptions, honneurs, prérogatives et prééminences à elle cy-devant attribuez, et que les prédecesseurs Roys dudit Seigneur avaient accordé à ceux de cette profession. Et en tant que besoin est ou serait ledit Seigneur Roy luy aurait de nouveau par lesdites Lettres patentes accordé tous lesdits privileges et exemptions. A cet effet, et pour faire observer lesdits Statuts et Reglemens avec plus d'autorité, et rendre ladite Académie plus considérable, ledit Seigneur aurait mis ladite Académie et ceux qui en composent le Corps, sous la protection de son tres-cher et feal Chevalier, Chancelier et Garde des Sceaux de France le sieur Seguier ; et vice-protection de son amé et feal Conseiller ordinaire en ses Conseils, et en son Conseil Royal, le sieur Colbert Intendant de ses Finances ; Et pour donner plus de moyens à ladite Académie Royale de subsister, ledit Seigneur par les mesmes Lettres patentes luy aurait fait don de la somme de quatre mille livres par chacun an, pour estre lesdits deniers employez au payement des pensions des Professeurs, qui vacqueroient à enseigner lesdits Arts de Peinture et Sculpture, distributions des

prix, payement des Modeles, et autres frais qu'il conviendroit faire pour l'augmentation et entretenement de ladite Académie ; de laquelle somme de quatre mille livres employ seroit fait annuellement dans l'estat des Bastimens dudit Seigneur Roy ; et en conséquence ledit Seigneur auroit fait tres-expresses inhibitions et deffenses à toutes personnes, de quelque qualité et condition qu'elles soient, d'établir des exercices publics dudit Art de Peinture et de Sculpture, de troubler ny inquieter ceux de ladite Académie Royale dans leur établissement, et de contrevenir ausdits Statuts, sur peine de deux mille livres d'amende, mesmes de prendre la qualité de Peintres et de Sculpteurs dudit Seigneur Roy, sous pretextes de Brevets et autres Titres, lesquels ledit Seigneur auroit revoquez par lesdites Lettres, conformément à l'Arrest de son Conseil du 8 février 1663. que ledit Seigneur vouloit estre executées, fors et excepté à ceux qui seroient du Corps de ladite Académie. Et dautant que ceux qui composent icelle avoient des Esleves, lesquels aprés estre demeurez plusieurs années auprés d'eux, ne pouvant parvenir d'estre admis à ladite Académie, il ne seroit pas juste qu'ils eussent perdu leur temps, ledit Seigneur vouloit que le temps qu'ils auroient demeuré chez lesdits Académiciens leur fust compté pour parvenir à la Maistrise dans toutes les villes de ce Royaume ; et que le certificat de celui chez qui ils auroient demeuré, approuvé par le Chancelier de ladite Académie, et contresigné par le Secretaire d'icelle leur tienne lieu d'obligé. Lesdites Lettres à la Cour adressantes, Requête présentée à ladite Cour par ladite Académie Royale des Peintres et Sculpteurs de la ville de Paris, afin d'enregistrement desdits nouveaux Statuts et Lettres patentes. Ladite Requête de ladite Académie Royale dudit jour neuf janvier dernier, à ce qu'il fust ordonné, que sans s'arrêter à l'opposition formée par

les Maistres Peintres et Sculpteurs de Paris à l'enregistrement desdites Lettres patentes, de laquelle ils seraient debouttez avec dépens, il serait passé outre audit enregistrement. Arrest intervenu à l'Audience le 12. dudit mois de Janvier, par lequel sur ladite opposition, les parties auroient esté appointées à bailler moyens d'opposition, et écrire et produire pardevers M. François Hierôme Tambonneau Conseiller en ladite Cour, et joint ausdites Lettres patentes pour leur estre fait droit. Moyens d'opposition. Réponses. Productions desdites parties. Contredits par elles respectivement fournis suivant l'Arrest du 7. jour de mars dernier. Conclusions du Procureur general du Roy; et tout considéré. Ladite Cour sans s'arrester à l'opposition desdits Maîtres Peintres et Sculpteurs de cette ville de Paris, a ordonné et ordonne, que lesdites Lettres seront registrées au Greffe, pour estre exécutées et jouïr par les impetrans de l'effet et contenu en icelles selon leur forme et teneur; et que les deux Huissiers qui seront choisis pour le service de l'Académie, en cas qu'ils professent les Arts de Peinture et de Sculpture, et qu'ils en soient trouvéz capables, auront le privilege d'y travailler publiquement sous l'autorité de ladite Académie, pendant le temps de leur service seulement. Et à l'égard des Eleves de ceux qui composent ladite Académie, que le temps de trois ans qu'ils auront demeuré chez les Académiciens, sera reputé suffisant pour temps d'apprentissage, pour parvenir à la Maistrise desdits Arts en toutes les villes du Royaume, en rapportant par eux certificat de celuy desdits Académiciens, chez lesquels ils auront demeuré, renouvellé et visé par chacun an par le Chancelier de ladite Académie, et contresigné par le Secrétaire d'icelle, qui leur tiendra lieu d'obligé; sans que lesdits Académiciens puissent avoir chacun plus d'un Eleve à la fois; et à la charge qu'ils seront tenus d'in-

struire gratuitement aux Arts de Peinture et Sculpture les enfans des Maîtres de Paris. Fait en Parlement le 14 May 1664. Signé, Du TILLET.

XX
(Page 180)

ARREST DU PARLEMENT
Portant deffenses à toutes personnes de prendre la qualité de Peintre du Roy. Du 22. Décembre 1668.

Extrait des Registres du Parlement.

Veu par la Cour la Requeste à elle présentée par les Peintres et les Sculpteurs de l'Académie Royale de cette ville de Paris, à ce qu'attendu que nul ne doit prendre la qualité de Peintre ordinaire du Roy s'il n'est de l'Académie Royale; que néanmoins le nommé Pierre le Brun aurait surpris et présenté des Lettres à enregistrer au Prevôt de l'Hôtel, de l'un des Peintres-Doreurs en taille-douce de la Gardérobbe du Roy, au préjudice des lettres patentes de sa Majesté qui annuloit toutes ces sortes de Brevets, ils fussent receus appelants de la Sentence du Prevost de l'Hôtel du 6. Aoust 1667. les tenir pour biens relevez, ordonner que sur l'appel les parties auront Audience au premier jour, et cependant que les Lettres patentes du Roy données en faveur de l'Académie, et Arrest de vérification d'icelles seroient executez, avec deffense d'y contrevenir par ledit le Brun et tous autres. Veu aussi les pieces attachées à ladite Requeste, signée P. FOUANIER Procureur, communiquée à partie, de

l'Ordonnance de la Cour. Oüy le Rapport de M⁰ Charles Hervé Conseiller. Tout considéré : La Cour a reçu et reçoit les Suppliants appelants, les tient pour bien relevez, ordonne que sur ledit appel les parties auront audience au premier jour, et cependant seront les Lettres patentes données en faveur de ladite Académie, Arrest d'enregistrement d'icelle executez : ce faisant fait deffenses audit le Brun et à tous autres d'y contrevenir, et de prendre la qualité de Peintre de la Garderobbe du Roy, ny sous ce pretexte faire aucune fonction à peine de trois mil livres d'amende, et de tous dépens, dommages et interests. Fait en Parlement le 22. février 1668. Collationné. Signé, Robert.

Signifié audit Pierre le Brun parlant à sa personne e 26. dudit mois.

XXI

ARREST DU CONSEIL

Portant deffenses de copier et mouler les ouvrages des Sculpteurs de l'Académie. Du 21. Juin 1676.

Extrait des Registres du Conseil d'Estat.

Le Roy ayant esté informé que quelqu'uns des Maîtres Sculpteurs de la ville de Paris, sous pretexte des Privileges qu'ils prétendent avoir obtenus pour mouler leurs propres ouvrages, entreprennent de faire mouler et contrefaire ceux des Sculpteurs de l'Académie Royale de Peinture et de Sculpture, et par leur ignorance en cor-

rompent la beauté, et en changent même souvent l'ordonnance, y ajoûtant et diminuant selon les places où ils les veulent mettre, et estant ainsi contrefaits, les debitent sous le nom des Sculpteurs de l'Académie, ce qui fait un tort considerable à la reputation, que leur travail et estude leur ont acquise et trompent le public; à quoy estant necessaire de pourvoir. SA MAJESTÉ ESTANT EN SON CONSEIL, en confirmant les privileges qu'elle a cy devant accordez à ladite Académie, a fait et fait tres-expresses inhibitions et deffenses à tous les Sculpteurs, Mouleurs et autres de quelque qualité et condition, et sous quelque pretexte que ce puisse estre, de mouler, exposer en vente, ny donner au public aucuns ouvrages desdits Sculpteurs de l'Académie Royale de Peinture et de Sculpture, ny copie d'iceux lors qu'ils se trouveront marquez de la marque de ladite Académie, et non autrement sans avoir permission de celuy qui les aura faits, à peine de Mil livres d'amende, et de tous dépens, dommages et interests. Fait au Conseil d'État du Roy, sa Majesté y estant. Donné au Camp de Kieurain le Vingt-un juin 1676, Signé, COLBERT.

Louis par la grâce de Dieu Roy de France et de Navarre : Au premier nôtre Huissier ou Sergent sur ce requis. Nous te mandons et commandons par ces presentes signées de nôtre main, que l'Arrest dont l'Extrait est cy-attaché sous le contre-scel de nôtre Chancellerie, ce jourd'huy donné en nôtre Conseil d'État, Nous y étant : Tu signifies à tous qu'il appartiendra, afin qu'ils n'en pretendent cause d'ignorance, et fais pour l'entiere execution d'iceluy, et des deffenses y portées, tous commandemens, sommations et autres actes et exploits requis et necessaires, sans demander autre permission; Car tel est nôtre plaisir. Donné au Camp de Kieurain le 21. juin 1676. et de nôtre Regne

le trente-quatre. Signé, Louis, et plus bas, Par le Roy, Colbert Et scellez du grand Sceau de cire jaune.

Signifié à la Communauté des Maistres Peintres et Sculpteurs en parlant à　　　　Silvain Juré et Garde, le 28. Juillet 1676. Signé, Ramet.

XXII

(Page 176)

LETTRES PATENTES

Pour l'établissement des Academies de Peinture et Sculpture dans les principales villes du Royaume.

Louis par la grâce de Dieu, Roy de France et de Navarre, à tous présens et à venir, Salut. La splendeur et la felicité d'un Estat ne consistant pas seulement à soûtenir au dehors la gloire des armes, mais aussi à faire éclater au dedans l'abondance des richesses, et fleurir l'ornement des Sciences et des Arts; Nous avons esté portez dès il y a plusieurs années à établir, outre plusieurs Académies tant pour les Lettres que pour les Sciences, une particulière pour la Peinture et Sculpture, dont ceux qui en font profession nous ont rendu et rendent encore tous les jours d'agreables services, par les excellens ouvrages dont ils ont orné et enrichy nos Maisons Royales. Et comme nous avons esté informez par nostre amé et feal Conseiller ordinaire en tous nos Conseils, le Sieur Colbert Surintendant et Ordonnateur general de nos Bastimens, Arts et Manufactures, que par la bonne conduite des Officiers de ladite Académie de Peinture et Sculpture, il y avait lieu de rendre encore plus universel l'effet que ladite

Académie a produit dans nostre bonne ville de Paris, en l'étendant dans tout le reste de nostre Royaume par l'établissement de quelques Ecoles Academiques en plusieurs autres villes, sous la conduite et administration des officiers de ladite Académie Royale, dans lesquelles pourraient estre instruits divers bons Eleves, qui par cette éducation se rendroient capables de nous rendre service, et au public et de parvenir à la réputation de leurs Maistres, s'il nous plaisait accorder l'Establissement desdites Ecoles Académiques, et inclinant à la priere de nostre cher et feal ledit sieur Colbert; désirant aussi favorablement traiter ladite Académie Royale, et faire observer les susdits Reglemens cy-attachez sous le contre-scel de nostre Chancelerie, Nous avons de nostre grace speciale, pleine puissance et autorité Royale, permis, approuvé et autorisé, permettons approuvons et autorisons par ces presentes signées de nostre main, l'établissement desdites Ecoles Academiques : Voulons qu'elles se tiennent désormais dans toutes les villes où il sera necessaire, sous le nom d'Ecoles Academiques de Peinture et Sculpture; que ledit sieur Colbert en soit le Chef et Protecteur: qu'il en autorise les Statuts et les Reglemens, sans qu'il soit besoin d'autres Lettres de nous que les presentes, par lesquelles nous confirmons dès maintenant comme pour lors, tout ce qu'il fera pour ce regard. Si donnons en mandement à nos amez et feaux Conseillers les Gens tenant nostre Cour de Parlement à Paris, Maistres des Requestes ordinaires de nostre Hostel, et à tous autres nos justiciers et officiers qu'il appartiendra, qu'ils souffrent et fassent joüir desdits établissements et du contenu ausdits Articles, pleinement et paisiblement tous ceux qui seront préposez ausdites Ecoles et leurs successeurs ; faisant cesser tous troubles et empeschemens qui leur pourroient estre donnez. Et pour ce que l'on pourra avoir affaire des

presentes en divers lieux, Nous voulons qu'aux copies collationnées par un de nos amez et feaux Conseillers et Secretaires foy soit adjoûtée comme à l'original.

Mandons au premier nostre Huissier ou Sergent sur ce requis, de faire pour l'exécution d'icelles, tous Exploits necessaires, sans autre permission. CAR tel est nostre plaisir, nonobstant oppositions ou appellations quelconques, pour lesquelles nous ne voulons qu'il soit différé, dérogeant pour cet effet à tous Edits, Déclarations, Arrests, Reglemens et autres Lettres contraires aux presentes. Et afin que ce soit chose ferme et stable à toûjours nous y avons fait mettre nostre scel, sauf en autres choses nostre droit et l'autruy en toutes. Donné à S. Germain en Laye au mois de Novembre, l'an de grace mil six cens soixante-seize, et de nostre regne le trente-quatrième. Signé, LOUIS, Et sur le reply, par le Roy, COLBERT. Scellées du grand sceau de cire verte en lacs de soye rouge et verte, et contre scellées. Visa, DALIGRE, avec ces mots : Pour établissement d'Académies de Peinture et Sculpture.

Registrées oüy le Procureur General du Roy, pour estre executées selon leur forme et teneur, suivant l'Arrest de ce jour. A Paris en Parlement le 22. Decembre 1676. S.gné, JACQUES.

XXIII

(Page 176)

RÉGLEMENT

Pour l'Établissement des Écoles academiques de Peinture et Sculpture dans toutes les villes du Royaume où elles seront jugées nécessaires.

Comme il a pleu au Roy d'accorder a l'Académie Royale de Peinture et de Sculpture, la permission d'avoir divers lieux en différens endroits de la Ville de Paris, pour faire les exercices du modèle sous les ordres et la direction des officiers qui la conduisent et que pour favoriser davantage l'instruction des Etudians, Sa Majesté a bien voulu entretenir une Ecole Academique dans la Ville, sous la conduite des Officiers qu'elle y envoye; Ladite Academie Royale jugeant qu'il serait très-utile d'établir en diverses villes du Royaume des Écoles Academiques qui dependront d'elle, tant parce qu'il y a en plusieurs endroits quantité de curieux et d'amateurs de la Peinture et Sculpture qui désireront s'instruire et instruire leurs enfans dans la connoissance et la pratique de ces Arts, et qu'il s'en pourroit trouver quelques-uns qui estant cultivez se rendroient capables de servir utilement le Roy; Ladite Académie a resolu que la proposition de ces etablissemens seroit présentée a Monseigneur Colbert son Protecteur. Ce qui ayant esté fait, et ladite proposition ayant esté par luy agréée; la mesme Academie assemblée pour deliberer sur lesdits établissemens a dressé les Articles suivans pour estre presentez a Sa Majesté.

I

Que Lesdites Écoles Academiques seront sous la protection du Protecteur de l'Academie Royale et qu'on choisira pour Vice-Protecteur, telle personne de qualité eminente qu'il sera trouvé à propos dans tous les lieux où lesdites Écoles seront etablies.

II

Que lesdites Écoles seront gouvernées et conduites par les Officiers que l'Academie Royale commettra lesquels seront tenus de se conformer a la discipline de ladite Academie, et de suivre les preceptes et manières d'enseigner qui y seront resolus.

III

. Que s'il arrivoit contestation entre les susdits Officiers dans les exercices desdites Écoles Academiques touchant les Arts qui y seront enseignez ou l'instruction des Étudians, ils seront tenus d'en informer incessamment l'Academie Royale, afin que lesdites contestations y soient décidées.

IV

Qu'il sera permis aux Officiers commis pour la conduite desdites Écoles de se faire soulager dans les exercices ordinaires, par des gens capables qu'ils pourront rencontrer dans lesdites villes ausquels ils donneront la qualité d'Adjoints ou Aides et qui participeront a leurs privilèges dans lesdites Villes seulement.

V

Que le lieu où lesdits exercices se feront estant consacré à la Vertu, sera en singulière vénération à tous ceux qui y seront admis, et à la jeunesse qui y sera enseignée; en sorte que s'il arrivoit qu'aucun vinst a blasphémer le

saint Nom de Dieu, ou parler de la Religion et des choses saintes par derision et avec irréverence, ou proférer des paroles deshonnestes, il sera banny desdites Écoles.

VI

Que l'on ne parlera dans lesdites Écoles que des Arts de Peinture et de Sculpture et de leurs dépendances, et qu'on y pourra traiter d'aucune autre matière.

VII

Qu'exscepté les Dimanches et Festes lesdites Écoles seront ouvertes tous les jours de la semaine à la jeunesse et aux Étudians, pour y dessiner l'espace de deux heures, et profiter des Leçons qu'on y fera, tant sur le Modèle qui sera mis en attitude par les Professeurs que sur la Geometrie, la Perspective et l'Anatomie.

VIII

Que les Officiers desdites Écoles communiqueront a l'Academie Royale quatre fois l'année pour le moins, les Ouvrages de leurs Étudians, tant ceux de leurs Études ordinaires, que ceux qu'ils feront pour les prix qui pourront leur estre distribuez.

IX

Que pour la discipline et les Réglemens particuliers que les Étudians devront observer, les Officiers qui seront commis ausdites Écoles Academiques les régleront entre eux, selon l'usage et la commodité des lieux, et suivant ceux qui sont établis a l'Academie Royale, dont copie leur sera donnée. Signé Le Brun premier Peintre du Roy, Chancelier et principal Recteur de l'Academie, Anguier, Girardon, Marcy, C. Beaubrun, De Buister, G. de Sève l'aisné, Bernard, Ferdinand, Regnaudin, Paillet,

Coypel, De Champaigne, P. de Sève, Blanchard, De La Fosse, Le Hongre, Corneille, Raon, Hovasse, Baptiste, Tuby, Audran, Jouvenet, Migon, Rousselet, Yvart, Tortebat, Rabor, Silvestre, Friquet, Bodson, Testelin, Professeurs et Secretaire.

Et a costé : Registré, ouy le Procureur général du Roy pour estre executé selon la forme et téneur. Fait en Parlement le 22 Decembre 1676. Signé JACQUES.

Collationné à l'Original par moy Conseiller Sécretaire du Roy, Maison et Couronne de France et de ses Finances.

PIÈCES RELATIVES A LA MAITRISE

DEPUIS LA MORT DE LEBRUN

LA DÉFAVEUR DE L'ACADÉMIE ROYALE

ET LA RÉSURRECTION

DE L'ACADÉMIE DE SAINT-LUC

N° 1.

RÉGLEMENTS
DE L'ACADÉMIE DE SAINT-LUC

ARTICLE PREMIER

La communauté et l'Académie de Saint-Luc ayant obtenu la permission de reprendre ses exercices par la Déclaration du 17 Novembre 1705, continuera les Leçons gratuites qu'elle a coutume de faire à ses Élèves dans toutes les parties du Dessein, de la manière ci-dessous prescrite, en la Salle à ce destinée au-dessus du bureau de la Communauté.

ARTICLE II

Comme l'Académie ne fait qu'un même Corps avec la Communauté, et ne tire que d'elle seule les fonds néces-

saires à son entretien, sans qu'il y soit rien contribué d'ailleurs, non pas même par ceux qui y viennent prendre des Leçons, elle sera régie tant pour ce qui concerne la police et le bon ordre, que pour l'administration et payement des frais et dépenses par les quatre Directeurs-Gardes de la Communauté, pendant le temps de leur exercice, et par deux Recteurs éligibles d'année en année, lesquels auront toujours pour Adjoints trente-six Anciens au moins, qui seront perpétuels, et douze Conseillers qui ne pourront être changés qu'après trois mois d'exercice, auquel temps sera fixée la mutation ou continuation des Officiers, ainsi qu'il est dit en l'Article ci-après.

ARTICLE III

Ceux qui seront chargés des fonctions relatives à la Police, les partageront de la manière suivante : les quatre Directeurs-Gardes régiront tour à tour chacun trois mois de l'année, les deux Recteurs mouvans chacun six mois, les Anciens seront distribués au nombre de trois pour chaque mois, et chacun des douze Conseillers servira successivement un mois de chaque année, ladite année Académique commençant toujours le premier Octobre.

ARTICLE IV

Quant aux autres Officiers employés aux Exercices Académiques de l'École, préposés pour enseigner et démontrer, ils seront au nombre de vingt-six, sçavoir, deux Recteurs, douze Professeurs et douze joints à Professeurs.

ARTICLE V

La Communauté et Académie choisira un Protecteur, et lorsque par décès ou demission volontaire les places des deux Recteurs perpetuels viendront à vaquer, la Communauté et Academie pour lors présentera à son Protec-

teur les sujets d'entr'elle qu'elle aura reconnu capables d'en remplir dignement les fonctions, dans lesquels Sujets présentés ledit Protecteur fera choix de deux Recteurs par comparaison de mérite, et en surseoira la nomination et l'installation aussi longtemps qu'il le jugera a propos; et lorsqu'ils seront nommés et installés, ils auront la principale inspection, chacun par semestre, sur tout ce qui regarde les exercices de l'École, comme Leçons de Dessein, Positions de Modeles, Reception d'Élèves, etc., et seront tenus d'assister regulièrement deux fois par semaine auxdits Exercices et d'être présens a la derniere séance de chaque attitude de Modele pour y corriger et donner des Leçons.

ARTICLE VI

Les douze Professeurs ne seront tirés que du nombre de ceux qui auront exercé dans l'Academie l'emploi d'Adjoint à Professeur; ils enseigneront successivement selon l'ordre de leur nomination chacun un mois de l'année; et chaque jour où il y aura École, dans le cours de ce mois ils poseront le Modele, feront les Leçons, et corrigeront les Desseins des Élèves, fonctions qu'ils seront obligés de faire, et se joindront au Recteur en exercice, lorsqu'il s'y trouvera, sans que la présence du Recteur puisse occasionner l'absence du Professeur, a moins qu'il n'ait une cause legitime d'excuse, dont il sera tenu de donner avis.

Sera tenu pareillement chacun desdits Professeurs, à la fin de son mois d'exercice, de laisser un Dessein ou Modele de ses Études, pour être posé dans l'École de l'Academie, à peine d'être privé de ses droits de Communauté, lesquels seront mis dans la boëte.

ARTICLE VII

Chacun des douze Professeurs aura son Adjoint, et les

douze Adjoints seront choisis d'entre les modernes et les jeunes Maîtres qui auront donné dans l'École des preuves de leur assiduité et capacité, et seront dans l'obligation de se trouver ponctuellement a toutes les séances de leur mois, d'y dessiner ou modeller, de seconder le Professeur dans ses fonctions et d'y suppléer en entier, en cas d'absence ou de maladie de sa part.

Lorsqu'une place de Professeur viendra a vaquer par mort ou autrement, elle sera remplie au plutôt, et ne pourra l'être que par un des douze Adjoints, lequel sera élu à la pluralité des voix par tous les Officiers de l'année courante, tant pour l'administration de la Police, que pour celle de l'École, si mieux n'aiment les mêmes Officiers remettre en place les Vétérans.

ARTICLE VIII

Outre les douze Professeurs pour le Dessein, il y en aura toujours deux autres, qui pourront être choisis ailleurs que dans la Communauté et l'Académie, l'un pour la Géométrie, Architecture et Perspective, qui fera leçon tous les Jeudis de chaque semaine, depuis deux heures jusqu'à quatre; et l'autre pour l'anatomie, qui demontrera tous les Samedis une heure avant l'exercice du Modele sans exclure ceux de la Communauté qui en seront trouvés capables.

ARTICLE IX

Le dernier Samedi de chaque mois, ou si c'était une Fête le Lundi suivant sera tenu une Assemblée composée du Directeur-Garde, du Recteur perpétuel, du Recteur mouvant, des Anciens du mois, du Professeur, de l'Adjoint et du Conseiller qui seront pour lors en fonctions, et qui seront obligés d'y assister, a peine de trois livres d'amende, qui sera retenue sur leurs premiers droits.

Dans la susdite Assemblée, il sera délibéré sur les

besoins présens de l'École, et sur les moyens d'en entretenir et augmenter les progrès. Supposé qu'il s'y presente quelque cas grave et difficile a résoudre, on se contentera d'en dresser Acte sur le Registre de l'Academie, pour être rapporté à la première Assemblée générale, ou l'on aura soin d'y pourvoir ainsi que de raison, et sera la resolution qu'on y aura prise a ce sujet, affichée, si besoin est, dans l'École, pour y etre observée à l'avenir.

ARTICLE X

L'École de l'Academie sera ouverte tous les jours de l'année hors les Dimanches et Fêtes, et les Exercices s'y feront ordinairement deux heures chaque jour, en Octobre depuis six heures jusqu'a huit du soir, en Novembre depuis cinq heures et demies jusqu'à sept et demies du soir, en Décembre et en Janvier depuis cinq jusqu'a sept du soir, en Fevrier et en Mars depuis six jusqu'a huit du soir, en Avril depuis quatre et demies jusqu'à six et demies du soir, en Mai depuis cinq jusqu'a sept du soir, en Juin depuis cinq et demies jusqu'a sept et demies du soir, en Août depuis cinq jusqu'a sept du soir, en Septembre depuis quatre heures et demies jusqu'à six et demies du soir.

ARTICLE XI

On posera le Modèle le Lundi de chaque semaine, et l'attitude dans laquelle il aura été posé continuera le Mardi et le Mercredi; il sera encore posé le Jeudi en une nouvelle attitude qui sera continuée le Vendredi et le Samedi, mais dans une des semaines de chaque mois, la position, au lieu d'être simplement d'un Modèle se fera d'un Groupe composé de deux Modèles lequel Groupe continuera toute la semaine.

Ainsi chaque attitude de Modèle simple durera trois Séances et occupera deux heures a chacune, a l'ex-

ception néanmoins des semaines où il se rencontrera des Fêtes. Pour lors s'il en survient deux, une même attitude tiendra quatre jours de suite, et deux heures chaque jour; s'il y a quatre Fêtes, elle ne durera que deux jours, mais elle sera de trois heures chaque séance, de manière que les Élèves auront toujours six heures pour dessiner ou modeler une Academie.

ARTICLE XII

Aucun Étudiant ne sera admis aux Leçons s'il n'est présenté par un Officier de l'Academie actuel ou Vétéran qui reponde de sa conduite; pour avoir ses entrées, il sera obligé de rapporter un billet signé tant par ledit Officier qui l'aura présenté que par le Directeur-Garde, par le Recteur perpetuel et par le Professeur qui se seront trouvés pour lors en exercice, et sera tenu chaque Étudiant ou Élève faire renouveller ledit Billet tous les trois mois.

ARTICLE XIII

Au commencement des Exercices de chaque hyver le Recteur perpetuel, le Professeur et l'Adjoint examineront les Desseins ou Modeles des Élèves, pour juger du rang dans lequel ils doivent être appellés les jours de position; a l'effet de quoi ils feront dresser une liste.

ARTICLE XIV

A l'égard des differens Prix annuels proposés aux Étudians, soit qu'il plaise au Protecteur de les donner de ses deniers, ou que par mutation d'evenement la Communauté se charge volontairement de cette dépense, ou même que lesdits Prix par la suite deviennent certains par fondations, audits cas et en tous autres, il y sera procédé de la manière ci-après statuée.

ARTICLE XV

A la fin de la première desdites séances, les Aspirants

après avoir fait signer chaque Dessein ou Modèle par les deux principaux Officiers de ceux qui seront présens, les déposeront, sçavoir les Desseins dans une armoire en forme de tronc, par l'ouverture duquel ils seront glissés et introduits et les Modeles dans une armoire fermée d'un volet.

Ils n'en pourront être tirés par le Concierge, qui aura les clefs de l'une et de l'autre armoire que pour être delivrés a chaque Séance aux Aspirans qui les auront commencés, et qui seront dans l'obligation de les finir et terminer dans la dernière des trois Séances marquées; après quoi lesdits Desseins et Modèles seront renfermés de nouveau, pour n'être plus vûs de personne jusqu'a l'examen qui en sera fait pour la distribution des prix.

ARTICLE XVI

A cet effet sera convoquée une Assemblée générale de l'Académie où seront elus six anciens Directeurs-Gardes, six Professeurs, quatre Adjoints et deux Conseillers, les quels, conjointement avec les quatre Recteurs, seront autorisés a faire le jugement desdits Desseins et Modèles.

ARTICLE XVII

Pour y procéder, ceux qui auront été choisis s'assembleront au jour entr'eux convenu; après avoir examiné murement et sans aucune prévention, les ouvrages faits en concurrence ils donneront leurs suffrages par voie de scrutin, et par bulletins qu'on conservera dans une boëte, laquelle sera scellée d'un cachet, qui sera déposé surement et sous plusieurs clefs.

ARTICLE XVIII

La distribution des Prix se fera dans une Assemblée générale dont le jour sera indiqué par le Protecteur de l'Académie, s'il veut bien l'honorer de sa présence; la

boëte contenant les bulletins lui ayant été remise, ainsi que le cachet dont elle aura été scellée, il en rompra et levera les empreintes, prendra la peine de compter lui-même les suffrages, et delivrera les Prix à ceux des Aspirans ausquels ils auront été adjugés par le plus grand nombre de voix.

ARTICLE XIX

En conséquence de ce qui a été observé dans l'Academie que pour y maintenir les Exercices en vigueurs et en empêcher le relachement, il convenait de changer au bout d'un certain temps quelques-uns des Officiers, pour leur en substituer d'autres; cette manutention se fera dorénavant tous les trois ans, immédiatement après la dernière distribution des Prix.

Il y sera procédé par quatre Directeurs en charge, les quatre Recteurs, et par six anciens Directeurs-Gardes, six Professeurs, quatre Adjoints et deux Conseillers, lesquels auront été nommés à cet effet, ainsi que pour le jugement des prix dans une Assemblée générale de la Communauté.

ARTICLE XX

Pour conserver une parfaite égalité entre les Arts de Peinture et Sculpture dans les emplois de l'Academie, des quatre Recteurs il y en aura toujours deux Peintres et deux Sculpteurs; des douze Professeurs, six seront Peintres, et les six autres Sculpteurs, et ainsi des douze Adjoints; en sorte que le Professeur de chaque mois, s'il est Peintre, aura pour Adjoint un Sculpteur et s'il est Sculpteur un Peintre.

ARTICLE XXI

Tous les Officiers de l'Academie, Directeurs-Gardes, Recteurs, Anciens, Professeurs, Adjoints et Conseillers ne pourront prétendre aucuns gages ou emolumens de la

part de ladite Communauté et Academie ; ils ne pourront pareillement exiger ni recevoir aucune retribution des Élèves de ladite École, a raison de leurs emplois et fonctions, sous pretexte du temps qu'ils dérobent à leurs affaires pour s'y appliquer; l'unique recompense qu'ils se proposeront, ainsi qu'ils ont fait jusqu'a présent eux et leur Predecesseurs, sera l'honneur qu'ils se feront à eux-mêmes et au Corps dont ils sont Membres, en se rendant gratuitement utile au Public.

Fait et arrêté au Conseil d'État du Roi, Sa Majesté y étant, tenu à Versailles le 9 Mars 1730. Signé Louis; plus bas Phélypeaux.

Registrés, ouï le Procureur général du Roi pour être executés selon leur forme et teneur, et jouir par lesdits impetrans et ceux qui leur succederont en leur dite communauté, de leur effet et contenu esdites Lettres Patentes, suivant et conformement aux Arrêts de la Cour des 20 Juin et 7 Septembre 1736, 30 Mars, 21 Juin et 22 Août 1737 et encore le tout aux charges, clauses, conditions et exceptions y contenues suivant et conformement à l'Arrêt de ce Jour. A Paris en Parlement le 30 Janvier 1738. Signé Dufranc, avec paraphe.

N° 2.

LETTRES PATENTES

Qui approuvent et confirment les nouveaux Statuts de la Communauté des Peintres et Sculpteurs de l'Académie de Saint-Luc de la Ville, Fauxbourgs et Banlieuë de Paris.

Louis par la grace de Dieu, Roi de France et de Navarre, à tous présens et a venir, Salut. Nos bien-amés les Directeurs, Gardes et Communauté de l'Academie de Saint-Luc des Arts de Peinture, Sculpture, Gravure, Marbrerie, Desseins lavés de coloris sur toutes sortes de papier, étoffes, toiles, canevas et autres choses sur lesquelles le Pinceau peut et doit employer de la couleur, soit en huile ou en detrempe, dans l'etendue de la Ville Fauxbourgs et Banlieuë de Paris, nous ont très-humblement fait exposer qu'encore qu'ils eussent d'anciens Statuts accordés à leur Communauté, contenus aux Registres du Chatelet de Paris, autorisés et augmentés par les Rois nos Prédécesseurs les 4 Mai 1548, 22 Novembre 1580, 2 Avril 1622, et reconnus par Arret de notre Conseil d'État du 27 Septembre mil sept cent vingt trois; neanmoins comme ces Statuts ne s'expliquent pas assez clairement, tant sur les differentes matières qui ont rapport à la discipline particulière a observer dans ladite Communauté et Academie, que sur les abus qui s'étoient glissés dans la fabrication des différents Ouvrages de leur Art, ce qui causoit un préjudice considerable au Public et à leur Communauté, ils se seroient assemblés pour conférer entr-eux les moyens convenables de remedier a ces inconvéniens, et ayant donné un projet de Statut en interprétation des anciens, et qui ajoutent même aux premiers

dans les endroits où la discipline de leur Communauté ne se trouveroit pas disertement établie, ils nous ont fait très humblement supplier de leur vouloir accorder sur iceux nos lettres de confirmation nécessaires : A CES CAUSES, voulant favorablement traiter lesdits Exposans, maintenir dans leur Communauté et Academie, l'ordre et la discipline qui doivent y être observés et en prévenir les abus qui s'étoient glissés dans la fabrication des Ouvrages de leur Art, de l'aveu de notre Conseil qui a vu lesdits Statuts ci-attachés sous le contre-scel de notre chancellerie, Nous avons approuvé, confirmé et autorisé par ces présentes signées de notre main, approuvons, confirmons et autorisons lesdits Statuts de ladite Communauté et Academie, voulons et Nous plaît qu'ils soient gardés selon leur forme et teneur par lesdits Exposans et leurs Successeurs en ladite Communauté et Academie, et tous autres, sans qu'il y soit contrévenu, pourvu toute fois qu'en iceux il n'y ait rien de contraire à nos Ordonnances ni de préjudiciable a nos droits et a ceux d'autrui. SI DONNONS EN MANDEMENT, a nos amés et feaux Conseillers les Gens tenant notre Cour de Parlement à Paris, et autres nos Officiers et Justiciers qu'il appartiendra, que les Présentes ils ayent a faire registrer, et du contenu en icelles faire jouir et user lesdits Exposans et leurs Successeurs pleinement, paisiblement et perpetuellement, cessant et faisant cesser tous troubles et empechemens contraires. Car tel est notre plaisir; et afin que ce soit chose ferme, stable et a toujours, Nous avons fait mettre notre Scel a ces Présentes.

Donné a Versailles au mois de Mars, l'an de grace mil sept cent trente, et de notre regne le quinzième. Signé LOUIS, et au dos, Par le Roy, PHELYPEAUX, Visa CHAUVELIN, pour Confirmation des Statuts a la Communauté de Saint Luc, Signé PHELYPEAUX.

Registrées, ouï le Procureur Général du Roy, pour être

exécutées selon leur forme et teneur, et en jouir par lesdits Impétrans, et ceux qui leur succèderont en leurdite Communauté de l'effet et contenu en icelles, suivant et conformement aux Arrets de la Cour des 26 Juin et 7 Septembre 1736, 30 Mars, 20 Juin et 22 Aout 1737; et encore le tout aux charges, clauses et conditions et exceptions y contenues, suivant et conformement a l'Arret de ce jour. A Paris en Parlement, le 30 Janvier 1738. Signé DUFRANC, avec paraphe.

N° 3.

NOUVEAUX RÉGLEMENS

Accordés aux Directeurs-Gardes, Communauté et Académie de Saint-Luc, des Arts de Peinture, Sculpture, Gravure, Dorure, Marbrerie, Desseins lavés de coloris sur toutes sortes de papiers, toiles, canevas, et autres choses sur lesquelles le pinceau peut et doit employer de la couleur, soit en huile ou en détrempe, dans l'étendue de la Ville, Fauxbourgs et Banlieue de Paris.

Supplient très-humblement Le Roy de vouloir bien leur accorder en interpretation et confirmation des Ordonnances, Statuts, Reglemens et Privilèges, anciennement octroyés à leur Communauté et contenus ès Registres du Châtelet de Paris, autorisés et augmentés par les Rois Henri II. le 4 Mai 1548 Henri III le 22 Novembre 1582, Louis XIII. en Avril 1622, et reconnus par l'Arrêt du Conseil d'État du 27 Septembre 1723.

ARTICLE PREMIER

Tous les Maîtres de la Communauté ne faisant qu'un

même Corps avec l'Académie de Saint-Luc, seront réputés Membres d'icelle, et jouiront en cette qualité de toutes les prerogatives et privilèges attachés à ladite Academie.

ARTICLE II

Nul ne pourra se dire et être censé Maître de la Communauté et Membre de l'Academie de Saint Luc, qu'il n'ait été reçu et reconnu pour tel par les Directeurs-Gardes, Anciens, et autres Maîtres, assemblés à cet effet en la manière accoutumée, et qu'il n'ait prêté serment en la présence de M. le Procureur du Roi au Chatelet de Paris, et pris de lui des Lettres de Maîtrise, après neanmoins avoir justifié être de bonnes vie et mœurs et professer la Foi et Religion Catholique, Apostolique et Romaine.

ARTICLE III

Pourront et auront seuls lesdit Maîtres ainsi reçus la faculté d'exercer dans toute l'étendue de la Ville, Fauxbourgs et Banlieue de Paris, lesdits Arts de Peinture, Sculpture, Dorure et Marbrerie, faire et fabriquer à la plume avec encre ou crayon, au pinceau, à l'huile, à fresque, détrempe et en pastel, tous Desseins lavés ou non lavés, Tableaux, Portraits, Ornemens, Mignatures, Grisailles, Camayeux, Mosaïques et généralement tous Ouvrages de Peinture sur papier, carton, velin, toile, canevas, étoffes, metaux, pierre, marbre, cailloux, agathes, lapis, yvoire, emaux, crystaux, et autres matières.

Tous Ouvrages de Sculpture, Figures, Bustes, Ornemens en marbre, pierre, bois, yvoire etc. taillés au Ciseau, modelés, jettés en fonte, cuivre, plomb, etain etc., ciseler les susdites matières, mouler en cire, platre ou carton, comme il a été d'usage ci-devant.

Faire tailler tous Ouvrages appartenans à la Marbrerie, comme Tables, Chambranles, Cheminées, Foyers, Cu-

vettes etc. en marbre pierre de liais et autres; défenses a tous les Maîtres de ladite Communauté de vendre aucune qualité de marbre l'une pour l'autre, ni de travailler aucuns travers de chambranle, table, tablette en délit, attendu que ce seroit tromper le Public, a peine d'amende arbitraire, moitié au profit de l'hopital, l'autre moitié au profit des Gardes.

Dorer d'or en feuille, argenter d'argent moulu et bronzer toutes sortes d'ouvrages et ornemens, a la colle, a huile et au verni seulement, mais non au feu, sur fonte, cuivre, ou métaux.

ARTICLE IV

Auront droits lesdits Maîtres de vendre et debiter tous les susdits Ouvrages, tant en la Ville de Paris que dans toute l'etendue du Royaume, et Pays étrangers mêmes. Pourront aussi lesdits Maîtres faire commerce dans tous lesdits lieux de tous autres Ouvrages de pareille espèce, faits et fabriqués par des Maîtres de toutes Nations, Anciens ou Modernes, soit en les achetant dans ladite Ville, soit en les faisant venir du dehors, et en les y envoyant.

ARTICLE V

Seront pareillement en droit les Maîtres desdits Arts et leurs Veuves d'apprêter, fabriquer, vendre et debiter les Toiles, Couleurs a huile et en détrempe, crayon, encre de la Chine, pinceaux, et autres matières et instrumens a l'usage des Peintres et Sculpteurs sans qu'ils puissent être inquiétés, ni traversés a raison de cette fabrique dont ils ont joüi de tout temps.

ARTICLE VI

Défenses a tous les Particuliers sans qualité, et non reçus Maîtres de ladite Communauté, de s'immiscer de travailler lesdits Arts de Peinture et Sculpture, Gravure,

Dorure et Marbrerie, en aucuns des Ouvrages en dependans pour en tirer retribution ou en faire commerce, et de vendre, debiter, colporter par eux-memes, ou de faire vendre, debiter, colporter par d'autres dans la Ville, Fauxbourgs et Banlieue de Paris, aucun desdits Ouvrages énoncés ci-dessus, qui auroient été fabriqués, soit par lesdits Maîtres, soit par d'autres Maîtres Anciens ou Modernes, tant du Royaume que d'autres pays, et ce à peine de confiscation, et de mille livres d'amende contre les contrevenans, dans laquelle un tiers sera appliqué au profit des Directeurs-Gardes de la Communauté de Peinture et Sculpture, un tiers à ladite Communauté, et l'autre tiers au Denonciateur.

ARTICLE VII

N'auront neanmoins lieu les défenses et prohibitions ci-dessus, au prejudice de l'Academie Royale de Peinture et Sculpture et de ses Membres, aux usages et Privileges, de laquelle, autorisés par Lettres Patentes et Arrets, ne sera dérogé par les presens Statuts.

ARTICLE VIII

N'auront lieu pareillement lesdites prohibitions a l'égard du Corps des Marchands Merciers de cette Ville de Paris, ausquels sera loisible, conformément a leurs Statuts, de vendre et debiter tous Tableaux anciens et nouveaux, et autres Ouvrages de Peinture, Sculpture, Dorure et Marbrerie, sans néanmoins pouvoir faire dessiner, tailler, peindre et dorer aucuns desdits Ouvrages en leurs maisons, ni ailleurs, dans cette Ville, Fauxbourgs et Banlieue de Paris, que par les Maîtres de la Communauté des Peintres, Sculpteurs, Doreurs et Marbriers.

ARTICLE IX

Pourront aussi les Maîtres Éventaillistes peindre sur

étoffes, papier, bois, yvoire, os, écaille, baleine, buis, et autres matières de quelque nature que ce puisse être qui peuvent entrer dans la composition de l'Éventail, même les feuilles servant à leurs Éventails seulement ainsi qu'il est porté par les Statuts de leur Communauté et ne leur sera permis de travailler aucun autre Ouvrage de Peinture et Sculpture.

ARTICLE X

Ne pourront les Maîtres Maçons, Charpentiers, Menuisiers, Selliers, Carrossiers, Charrons et autres, entreprendre en quelque manière que ce soit sur lesdits Arts de Peinture, Sculpture et Dorure, et faire par eux-mêmes, ou faire faire par d'autres que par les Maîtres a ce autorisés par les présens statuts, aucuns Ouvrages dépendans desdits Arts, a peine de mille livres d'amende, applicable un tiers a Sa Majesté, un tiers a la Communauté et Académie de Saint-Luc, et un tiers au Denonciateur.

ARTICLE XI

Sera permis a tous Bourgeois de travailler de leurs mains aux Ouvrages desdits Arts mais pour leurs usages seulement et non pour en faire vente ni commerce; leur sera pareillement permis, pour l'ornement et embellissement des Maisons où ils sont demeurans, de faire travailler a leurs journées des compagnons, en leur fournissant par eux et a leur depens, les matières, outils et ustensiles necessaires; seront obligés en ce cas, et lorsqu'ils en seront requis, d'affirmer qu'ils ont fourni ausdits Compagnons lesdites matières, ustensiles et outils, a peine de pareille amende que dessus.

ARTICLE XII

Ne sera loisible aux Fondeurs, Potiers d'étain, Plombiers et autres de faire par eux-mêmes, ou faire faire

par des Sculpteurs sans qualités, et non reçus Maîtres en cet Art, aucuns Desseins ou Modelles de figure, Ornemens, et autres Ouvrages de Sculpture, à peine d'une amende de cinq cens livres, applicable comme dessus, et de confiscation desdits Ouvrages.

ARTICLE XIII

N'auront aussi la faculté les Marchands Épiciers, Ciriers et autres de mouller, contremouller, et peindre aucuns Modelles et Ouvrages de Sculpture, ni de se servir a cet effet d'autres que des Maîtres de la Communauté des Peintres et Sculpteurs, et ce sous les mêmes peines enoncés en l'article ci-dessus.

ARTICLE XIV

Defenses sont faites sous les mêmes peines a tous Savoyards, Revendeurs, Colporteurs, et autres sans qualité de vendre et debiter dans la Ville et Fauxbourgs de Paris aucuns Tableaux, Figures et autres Ouvrages de Peinture et Sculpture.

ARTICLE XV

Les Jurés-Crieurs, Officiers de grandes Maisons, Commediens, Entrepreneurs de Spectacles et Représentations publiques, et autres, ne pourront peindre ni faire peindre, sculpter, ou graver, et dorer par autres que par les Maîtres desdits Arts de Peinture, Sculpture, Gravure et Dorure, aucunes Armes, Banderolles, Figures, Architectures, Paysages, Fleurs et Ornemens, et autres Ouvrages dépendans desdits Arts, pour Pain a bénir, Lits funeraires, Mausolés, Decorations de Théatre, Arc de Triomphe, Feux d'artifice, et autres Cérémonies a peine de confiscation et d'amende arbitraire.

ARTICLE XVI

Les Huissiers Priseurs ne pourront se charger, par

quelque voie que ce soit, ni prendre des mains d'aucuns Marchands forains, Compagnons, Chambrelans, Brocanteurs et autres, non pas même des Maîtres de la Communauté, aucun Tableaux, Figures et autres Ouvrages anciens ou modernes de Peinture, Sculpture, Gravure et Dorure, pour les mettre en vente publique, volontaire ou judiciaire, et ne leur sera permis d'y exposer, crier et adjuger que ceux qui auront été compris dans les Inventaires ou dont la vente aura été ordonnée par Justice en conséquence de saisie, sous les mêmes peines de confiscation desdits Ouvrages et d'amende arbitraire contre lesdits Huissiers conformement aux Arrêts du Parlement rendus contre lesdits Huissiers-Priseurs, des années 1685 et 1721, a moins qu'aux termes dudit Arrêt de 1685 il n'en ait été autrement ordonné par le Prévot de Paris ou son Lieutenant civil.

ARTICLE XVII

Ladite Communauté de Maîtres Peintres, Sculpteurs, Graveurs, Doreurs, Marbriers et Academie de Saint-Luc, s'etant mise de toute ancienneté sous la protection de la Sainte Vierge, de Saint Luc, et de Saint Jean a la Porte Latine, continuera les exercices de piété qu'elle a coutume de faire en l'Église et Chapelle de Saint Luc, ci-devant appelée Saint Simphorien en la Cité, et ce en conséquence du Décret accordé a ladite Confrérie par son Emminence Monseigneur le Cardinal de Noailles, en date du 24 Juillet 1704, et toujours en conformité d'iceluy, laquelle Chapelle appartient aujourd'hui a ladite Communauté, et a été par elle acquise le 3 Mai 1704.

ARTICLE XVIII

Les Maîtres et Confrères y feront les devotions accoutumées etc. y rendront le Pain a benir chacun a leur

tour tous les Dimanches de l'année, Fêtes de la Sainte Vierge, et Fêtes de Saint Luc, et de Saint Jean à la Porte Latine, leurs Patrons, sans qu'aucuns desdits Maîtres puisse s'en dispenser pour quelque cause et pretexte que ce soit, a peine d'être privés des entrées de la Communauté et Academie, et de ses Assemblées et d'amende même suivant l'exigence des cas.

ARTICLE XIX

Lesdites Communauté et Académie etant unies l'une a l'autre seront regies et gouvernées conjointement par quatre Directeurs-Gardes, et tous les ans en seront élus deux nouveaux pour succeder aux deux autres qui sortiront alors d'exercice en sorte qu'il en reste toujours deux qui ayent eu le temps de s'instruire de l'administration, interets et affaires de ladite Communauté et Académie, et qu'aucun ne puisse demeurer en charge plus de deux années consecutives.

ARTICLE XX

Nul ne pourra être choisi pour remplir lesdites places de Directeurs-Gardes, qu'il n'ait exercé quelqu'une des Charges de l'Academie de Saint Luc en qualité de Professeur, d'Adjoint ou de Conseiller et qu'il n'ait au moins dix années de Maîtrise dans la Communauté : Pourront neanmoins être élus après six années de Maîtrise seulement, ceux qui étant actuellement Professeurs dans ladite Académie, en auront fait les fonctions avec assiduité pendant le temps de six années.

ARTICLE XXI

L'Élection des deux nouveaux Directeurs-Gardes entrans en charge se fera chaque année le 19 du mois d'Octobre, le lendemain de la Fête de Saint Luc, au Bureau de ladite Communauté, en présence de M. le Procureur

du Roi au Châtelet de Paris dans une Assemblée a cet effet expressement convoquée.

ARTICLE XXII

Afin de prevenir les brigues et cabales qui y pourroient traverser ladite Élection, l'Assemblée ne pourra être et ne sera composée que de ceux qui suivent : scavoir des quatre Directeurs-Gardes en exercice, de tous les Anciens qui auront passé par lesdites Charges, et de quarante Maîtres modernes et jeunes, dans lequel nombre de quarante seront appelés trois Professeurs, trois Adjoints, et Conseillers de l'Academie en exercice, et trois de ceux desdits Officiers Vétérans; scavoir, un Professeur, un Adjoint et un Conseiller, qui n'auront cependant que le simple droit de Maître, lesquels trois derniers nommés seront appellés sans interrompre le droit de leur tour de rolle.

Seront choisis les vingt-huit autres entre ceux desdits Modernes et Jeunes qui n'auront point passé par lesdits Emplois.

Et ne pourront les uns et les autres être admis aux elections des Directeurs-Gardes qu'a tour de rolle, et selon leur rang d'ancienneté, a compter du jour et date de leur reception a la Maîtrise devant M. le Procureur du Roi.

ARTICLE XXIII

Avant que de proceder à ladite Élection ceux qui auront voix et auront été assemblés, prêteront serment ès mains de M. le Procureur du Roi d'élire pour Directeurs et Gardes un Peintre et un Sculpteur pris entre les plus capables, et ayant dix années de Maîtrise conformement aux anciens Réglemens, à la reserve des Professeurs, ainsi qu'il est dit ci-devant, ce qu'ils seront tenus d'executer fidellement en leur conscience.

ARTICLE XXIV

Les deux nouveaux Directeurs-Gardes, aussitot après avoir été élus, prêteront aussi le serment accoutumé, et feront le present ordinaire de 25 liv. chacun pour la Confrérie de Saint Luc.

Ils se chargeront du soin de ce qui concerne ladite Confrerie pendant leur première année seulement, dans tout le cours de laquelle ils seront tenus de faire le recouvrement de tous les deniers à elle attribués, pour les employer a l'entretien du Service Divin, et à la Décoration de la Chapelle de Saint Luc et Saint Jean a la Porte Latine, sans que ladite dépense puisse être prise sur les revenus et droits de la Communauté, mais seulement sur les fonds de ladite Confrérie, provenant tant de la recette de l'année courante que de celles des années precedentes. Pour faire exactement ladite régie, seront remis ès mains desdits deux nouveaux Directeurs-Gardes tous les Ornemens, Linge et Argenterie appartenant a ladite Confrerie de Saint Luc, desquels effets, ainsi que de leur administration, ils seront tenus de rendre compte immédiatement après ladite première année de leur exercice.

ARTICLE XXV

Les quatre Directeurs-Gardes en charge, en consequence du serment par eux prêté, observeront et prendront soin de faire observer exactement les présens Statuts, ainsi que les Édits, Déclarations, Lettres Patentes, Arrêts du Parlement, et Sentences de Police, sur lesquels sont fondés lesdits Statuts, et qui ont été ou seront rendus pour maintenir le bon ordre et la discipline dans la Communauté.

ARTICLE XXVI

Ils feront conjointement toutes les diligences néces-

saires, même en Justice, si besoin est, pour procurer le paiement des droits, gages et revenus appartenant a ladite Communauté et Academie, dont la recette sera par eux faite; feront toutes les dépenses dont la Communauté et Academie seront chargées; veilleront à ce que leurs privilèges et intérets ne soient attaqués ni lezés en aucune manière; procederont a cet effet par voies de saisie, et autres permises par les Reglemens contre les Particuliers sans qualité s'immisçant de travailler desdits Arts de Peinture, Sculpture, Gravure, Dorure et Marbrerie et seront tenus de poursuivre, defendre et solliciter en toutes les instances qui pourroient etre intentées contre ladite Communauté et Academie, soit par d'autres Corps et Communautés, soit par des personnes particulières.

ARTICLE XXVII

Ne leur sera néanmoins permis d'interjetter aucun Appel en quelque cause que ce puisse être au Parlement, ni d'y poursuivre aucun Procès, sans y avoir été préalablement autorisés par Déliberation expresse de la Communauté.

ARTICLE XXVIII

Une de leurs principales attentions sera de tenir la main a ce qu'il ne se fasse et ne se debite, dans toute l'etendue de la Ville, Faux-bourgs et Banlieuë de Paris, aucuns Ouvrages de Peinture, Sculpture, Gravure et Dorure, diffamans, indécens et contraires à la Religion, à l'État, et aux bonnes mœurs, ou de mauvaise fabrique ou qualité, et en contravention des presens Statuts.

ARTICLE XXIX

Leur sera permis à cet effet de faire extraordinairement telles Visites qu'ils jugeront à propos chez les Maîtres de la Communauté, comme aussi en se faisant assis-

ter d'un Commissaire dans les Maisons des Particuliers, Colleges, Lieux pretendus privilegiés, et dans les Foires mêmes, ou il auront eu avis qu'il se fabrique et se vend aucuns Ouvrages scandaleux, pour y saisir et arreter lesdits Ouvrages, et sur les Procès-Verbaux qui en auront été dressés etre ordonné ce que de raison par M. le Lieutenant Genéral de Police.

ARTICLE XXX

Et afin que de pareils Ouvrages defendus ne soient apportés du dehors, et ne se distribuent par d'autres voies, tous Particuliers et Marchands forains qui pretendront introduire a Paris pour les Foires Saint Germain, et Saint Laurent, ou sous d'autres pretextes, des Ouvrages de Peinture, Sculpture, Gravure et Dorure, seront tenus en arrivant d'en faire leur déclaration au Bureau de la Communauté, et de souffrir que la Visite en soit faite par les Directeurs-Gardes, sans le certificat desquels il ne leur sera permis de les exposer en vente, s'obligeant lesdits Forains d'encaisser et transporter hors de la Banlieuë, après l'expiration et cloture desdites Foires, tout ce qui leur restera d'Ouvrages et Marchandises, le tout a peine de confiscation, et autres peines plus grandes, si le cas y échoit.

ARTICLE XXXI

Outre les Visites generales et extraordinaires, les quatre Directeurs-Gardes seront tenus d'en faire deux par chacune année chez tous les Maîtres de la Communauté pour y saisir et arrêter tous les Ouvrages de Peinture, Sculpture et Dorure faits en contravention des présens Statuts, comme aussi les Toiles, Couleurs et autres matières defectueuses. Pour subvenir à la dépense du Bureau, a l'entretien de la Chapelle et de l'Academie, et au paiement des rentes dues par ladite Communauté, sera levé lors

desdites Visites un droit annuel sur tous les Maîtres generalement quelconques, et le droit de Visite, qui se persevra en la manière accoutumée, sera de vingt cinq sols par chaque Visite.

ARTICLE XXXII

Ne pourront rien pretendre les Directeurs-Gardes sur le produit des Visites, qui tournera en entier au profit de la Communauté a l'exception neanmoins d'une somme de cinq cens livres qui leur sera attribué pour les frais inévitables desdites deux Visites, et ne seront compris dans lesdits frais ceux qu'ils seroient contraints de faire contre les refusans de payer, quoique solvables, desquels frais leur sera tenu compte séparement.

Seront obligez de compter desdites Visites lors de la reddition de leur compte a la fin de chaque année d'exercice et de rapporter outre leurs pièces justificatives un Registre particulier concernant les sommes qu'ils auront reçues de chaque Maître, le nom des insolvables, et de ceux qui pouvant payer auroient refusé de le faire, comme aussi de faire apparaître des poursuites par eux faites contre ces derniers; le tout à peine d'être tenus en leur propre et privé nom d'acquitter en entier les débets desdites Visites.

ARTICLE XXXIII

Pour soulager lesdits Directeurs-Gardes dans les fonctions de leur Régie, sera employé, comme il s'est pratiqué de tout temps, un Secretaire de la Communauté et Académie, choisi alternativement entre les Maîtres Peintres et Sculpteurs, lequel sera d'une probité connue et de capacités requises pour tenir les Registres, et faire les Actes, Mémoires et Écritures dependans de son Emploi, et ne pourra ledit Secretaire etre changé et destitué que par Déliberation de la Communauté, auquel cas en sera

élu un autre a la pluralité des voix, et par une Assemblée convoquée selon l'usage ordinaire.

ARTICLE XXXIV

Les occupations du Bureau et surtout celles de l'Academie, étant d'une grande étendue, il y aura toujours deux Clercs choisis par Déliberation, qui feront leur service et courses nécessaires, sous les ordres des Directeurs-Gardes et Officiers de l'Academie, au premier desquels Clercs, seront payées chaque année cent livres, et au second cinquante livres de gages outre le droit a eux fixé sur chaque Reception de Maitre, et les salaires qu'on a coutume de leur payer pour leur peine dans le recouvrement de la capitation et des Visites, moyennant quoi ils seront obligés de faire, sans aucune retribution, tous les jours de l'année leurs fonctions ordinaires concernant le Service Divin, la Confrerie et l'Academie, et en cas de corvées extraordinaires ne pourra leur être fait aucune gratification par les Directeurs-Gardes en charge, que du consentement et par Deliberation expresse de la Communauté.

ARTICLE XXXV

Ne pourront les Directeurs-Gardes, Professeurs et autres Officiers de la Communauté et Académie, prétendre et recevoir à leur profit aucuns autres droits et honoraires, que ceux qui leur sont attribués sur les Visites, Reception des Maitres et Brevets d'apprentissages, par les Articles 31, 46, 51, 53, 55 et 59 des présens Statuts.

ARTICLE XXXVI

Les deux Directeurs-Gardes sortans d'exercice chaque année seront tenus de rendre compte dans les deux mois, pour tout delai, de leur gestion et administration, en une assemblée pour ce expressément convoquée, et

composée des quatre Directeurs-Gardes pour lors en charge, de tous les Anciens qui auront passé par lesdites charges, et de vingt Maîtres modernes et jeunes dont les six premiers seront toujours pris d'entre ceux qui exerceront les emplois de Professeurs, Adjoints et Conseillers dans l'Academie, et seront privés lesdits deux Directeurs comptables de se trouver aux Assemblées et percevoir les droits d'assistance dus aux autres Anciens, jusqu'a ce que leur compte ait été présenté et arrêté.

ARTICLE XXXVII

Seront pour lors representés par les Comptables sortans de Charge les Statuts en original, Lettres Patentes et Arrêts y ayant rapport, Titres, Registres, Contrats, Obligations, Quittances de finances, Compte des Anciens, et Pièces justificatives d'iceux qui seront dans les Armoires et Archives, comme aussi leurs propres Comptes et Pièces justificatives, desquels ne leur sera donné decharge qu'après qu'elles auront été examinées et cottées, et que l'état en aura été inséré a la suite du Compte.

Remettront en outre lesdits Comptables toutes les sommes qui seront actuellement dans la Caisse, celles dont ils se trouveront redevables, ensemble les Meubles, Tableaux, Ouvrages de Sculpture et Dorure, Ustenciles, Ornemens et autres biens et effets appartenant à la Communauté, le tout conformément aux Inventaires signés d'eux qui leur auront été remis lors de leur entrée à la Direction.

ARTICLE XXXVIII

Tous lesdits Titres et Papiers seront enfermés dans des armoires a quatre serrures, desquelles chaque clef sera tenue par chacun des Directeurs-Gardes en charge, en sorte que lesdites armoires ne puissent être ouvertes que par tous les quatre conjointement, et en cas d'absence et

de maladie de quelqu'un d'entr'eux il sera obligé de remettre la clef a l'un des trois autres.

ARTICLE XXXIX

La Communauté ayant par Déliberation en date des 21 Novembre 1727 reconnu le mauvais usage qui s'est introduit depuis quelque temps, et l'abus qui se fait journellement contre l'intérêt du Public, concernant les Bordures et Pieds de tables d'une composition de pâte appliquée sur des batis de bois, lesquels Ouvrages, non seulement reconnus propres a tromper le Public, mais encore très-dommageables a nombre de Maîtres a qui cela ôte les moyens de faire subsister leurs familles, sont et demeureront par le présent Article prohibés et defendus, a peine contre les Contrevenans de mille livres d'amende, applicable un quart a sa Majesté, un quart au profit de l'hopital general, un quart au profit des Directeurs-Gardes en charge, et l'autre quart au profit du Denonciateur; ne seront neanmoins compris dans la présente prohibition les Ouvrages de carton moulé, dont l'expérience a fait reconnaître l'utilité par la légèreté et commodité dans les Decorations, Plafonds, Catafalques et autres choses semblables.

ARTICLE XL

Après le recollement fait a la fin de chaque Comptabilité des Inventaires contenant la description desdits Titres, Papiers, Meubles, Chefs-d'œuvres de Peinture, Sculpture, Dorure et Ornemens, il en sera fait à l'instant de nouveaux Inventaires dans lesquels sera comprise l'augmentation faite pendant les cours de l'année, et seront signés les nouveaux inventaires par les quatre Directeurs-Gardes qui se chargeront du contenu, par douze Anciens au moins et par le Secretaire, ce qui sera continué et executé d'année en année.

ARTICLE XLI

Ne pourront les Directeurs-Gardes qui seront chargés des chefs-d'œuvres et autres Effets appartenans a la Communauté en disposer en aucune manière, les vendre ou faire vendre, donner ou prêter même, sans une Délibération expresse d'une Assemblée composée de tout le Bureau, de tous les Anciens, des quatre Recteurs de l'Academie, de deux Professeurs, de deux Adjoints, et de deux Conseillers, laquelle Deliberation etant portée sur le Registre, contiendra les motifs qui auront occasionné e don, pret ou vente desdits Chefs d'œuvres, et sera fait mention du produit et de l'emploi qui sera fait a l'égard de ceux qui seront vendus.

ARTICLE XLII

Toutes les assemblées pour l'election des Directeurs-Gardes ordinaires, Recteurs, Professeurs, Adjoints, Conseillers de l'Academie, et Secretaires, comme aussi pour présentation et reception d'Aspirans a la Maîtrise et de chefs-d'œuvres, passations et enregistremens de Brevets d'Apprentissage, Deliberations d'affaires et autres généralement quelconques, se tiendront suivant l'usage au Bureau de la Communauté, établi sur le Batiment et Église de Saint Luc en la Cité, ci-devant appellée Saint Simphorien.

ARTICLE XLIII

Ne seront convoquées lesdites Assemblées que dans la forme présente, et ne seront composées d'autres Officiers, Anciens, Modernes, Jeunes, et du plus grand nombre d'iceux, que celui qui est fixé par les Articles ci-dessus des presens Statuts.

Ne pourront s'immiscer d'y assister aucuns autres Maîtres que ceux qui y auront été mandés par billets de convocation en la manière accoutumée a peine de cent

livres d'amende pour la première fois, et d'être exclus pour toujours des Assemblées en cas de récidive.

ARTICLE XLIV

Seront tenus ceux qui auront été dûement appellés ausdites Assemblées, de s'y comporter avec décence, et de n'y dire leur sentiment que chacun a leur tour, et avec moderation, pour être les résolutions prises et arrêtées a la pluralité des voix; défenses d'y exciter aucun tumulte, d'y proférer aucunes injures et d'y exercer aucune violence, sous les mêmes peines enoncées en l'Article précédent; et s'il s'y commettoit quelque excès en sera dressé Procès-verbal par les Directeurs-Gardes et Compagnie, pour ensuite, sur le rapport qui en sera fait a M. le Lieutenant Général de Police, être par lui ordonné ce que de raison sur les Conclusions de M. le Procureur du Roi au Châtelet.

ARTICLE XLV

Pour obvier, a tous sujets de disputes et contestations dans les Assemblées et ailleurs, sera gardé par les Directeurs-Gardes, Peintres ou Sculpteurs, soit dans le Bureau, soit dans la Chapelle de la Confrérie, le rang qu'ils doivent y tenir suivant la deliberation de la Communauté du 29 août 1711, homologuée par Sentence de Police du 2 Septembre suivant, et en consequence observé qui suit.

ARTICLE XLVI

Les Brevets d'apprentissage pour parvenir a la Maîtrise des Arts de Peinture, Sculpture, Gravure, Dorure e Marbrerie, ayant été passés devant Notaires, seront enregistrés au Bureau de la Communauté en présence d quatre Directeurs-Gardes, et seront signés de deux a moins d'entr'eux, en cas d'absence des autres, a pein

de nullité; seront payés par l'Apprentif lors dudit enregistrement trois livres pour l'hopital general, trois livres pour l'entretien de l'Academie, trente sols pour chacun des quatre Directeurs en charge, faisant six livres, et vingt sols pour le Clerc.

ARTICLE XLVII

Le terme de l'Engagement contracté par l'Apprentif ne pourra etre plus court que celui de cinq années, et ne pourra le Maître auquel il sera obligé prendre un autre Apprentif qu'au bout de quatre ans accomplis, a peine contre lui de cent cinquante livres d'amende, dont cinquante livres applicables au Roi, cinquante livres a l'hopital général, et cinquante livres au profit de la Communauté, outre les dommages et intérêts du premier Apprentif, dont le Maître sera pareillement responsable.

ARTICLE XLVIII

Défenses a l'Apprentif de quitter le Maître avec lequel il sera engagé, qu'après le terme expiré de ses cinq années d'apprentissage; il lui sera neanmoins permis, si le Maître vient à décéder dans cette intervalle, d'achever son temps chez la Veuve, et a son refus chez un autre Maître, de l'agrement des Directeurs-Gardes en place; et en cas que le Maître ou la Veuve refusent sans cause legitime de quittancer ledit Brevet après l'échéance des cinq années, l'Apprentif en portera ses plaintes ausdits Directeurs-Gardes, pour y être pourvu.

ARTICLE XLIX

Seront dispensés des formalités de l'apprentissage les Filles et les Femmes aspirantes a la Maîtrise, et pourront etre reçues Maîtresses dans les Arts de Peinture, Sculpture, Dorure, ainsi qu'il sera dit plus bas.

ARTICLE L.

Avant que d'être admis a la Maîtrise chaque Aspirant et Aspirante, de quelque qualité qu'ils soient, seront tenus de faire un chef-d'œuvre, dont le sujet leur sera ordonné par Délibération de l'Assemblée; ils le presenteront ensuite au Bureau pour y être examiné et corrigé : le chef-d'œuvre étant fini, s'il est approuvé et reçu, il sera laissé par l'Aspirant a la Communauté et Academie, ausquelles il appartiendra, ainsi qu'il s'est toujours pratiqué jusqu'a présent.

ARTICLE LI

L'Aspirant a la Maîtrise qui sera ou Fils ou Gendre d'ancien Directeur-Garde, ou qui aura épousé sa Veuve, paiera pour sa Recéption la somme de quatre-vingt-dix-sept livres un sol, et sur cette somme seront pris tous les droits et frais généralement quelconques; sçavoir pour la Confrérie sept livres; pour l'entretien de l'Academie sept livres; pour l'Hopital général trois livres; pour les Lettres de M. le Procureur du Roi vingt deux livres seize sols; pour le controlle desdites Lettres une livre cinq sols; pour les quatre Gardes en charge trois livres dix sols chacun, faisant en total quatorze livres; pour l'Ancien Directeur faisant les fonctions de Conducteur, deux Livres; pour les douze Anciens qui auront été mandés a tour de rolle dix huit livres en total, faisant pour chacun une livre dix sols; pour le Professeur de l'Academie appellé a la Reception, une livre dix sols; pour l'Adjoint à Professeur quinze sols; pour les quatre Maîtres modernes et jeunes quinze sols chacun, ou en total trois livres; pour le Secretaire de la Communauté ou Académie une livre cinq sols; pour les deux Clercs quatre livres dix sols.

Ainsi déduction faite de ces différentes sommes mon-

tantes ensemble a celle de quatre vingt six livres un sol, resteront de net au profit de la Communauté onze livres seulement qui seront mises dans la boëte.

ARTICLE LII

Celui qui etant Fils ou Gendre d'un Maître, ou ayant épousé sa Veuve, se présentera pour être admis a la Maîtrise, payera pour toutes choses la somme de cent soixante livres un sol sur laquelle étant prelevées quatre vingt six livres pour les mêmes droits et frais enoncés en l'Article precedent, il rentrera de net dans la boëte de la Communauté une somme de soixante quatorze livres.

ARTICLE LIII

Les Filles d'anciens Directeurs-Gardes ou Maître de la Communauté qui n'étant point mariées aspireront a la Maîtrise payeront pour y être reçues les mêmes sommes que les Fils des Anciens, ou desdits Maîtres, et si dans la suite elles viennent a prendre pour mari un Homme de qualité requise pour l'exercice des Arts de Peinture, Sculpture, Gravure, Dorure et Marbrerie, sur la somme qu'il aura a payer comme Gendre d'Ancien ou de Maître lui sera tenu compte de celle que sa femme aura déja payée a l'exception néanmoins de vingt deux livres seize sols pour des nouvelles Lettres de Maîtrises, une livre cinq sols pour le controle, et trois livres pour le droit de l'Hopital général, outre qu'il sera tenu de faire un nouveau chef-d'œuvre.

ARTICLE LIV

La Veuve d'un Ancien ou d'un Maître de la Communauté, qui epousera un homme d'autre Profession, ne pourra se mêler en aucune manière des Arts de Peinture, Sculpture, Gravure, Dorure et Marbrerie, ni de la vente et Commerce des Ouvrages en provenans.

Si son nouveau Mari veut exercer lesdits Arts il sera obligé de se faire recevoir Maître, et de subir préalablement pour jouir des conditions accordées par les Articles 51 et 52 aux Maris de Veuves, l'examen qui sera fait de sa capacité dans une Assemblée convoquée a cet effet, et conformement a l'article 57.

ARTICLE LV

L'Aspirant a la Maîtrise qui aura fait son Apprentissage en cette Ville de Paris et qui en representera le Brevet quittancé par son Maître, payera pour sa Reception la somme de trois cent livres, y compris les droits de Confrerie, d'Academie de Lettres et ceux du Sécretaire.

ARTICLE LVI

A l'egard de celui qui n'ayant point fait d'apprentissage a Paris voudra neanmoins se faire recevoir Maître, il payera les droits plus forts que l'Aspirant par Brevet, et sera examiné lors de sa présentation et reception dans une Assemblée plus nombreuse pour donner lieu de juger plus surement de ses talens. Il payera pour toutes choses une somme de cent livres y compris, ainsi qu'il est dit en l'article ci-dessus, les droits de Confrerie, Academie, Lettres du Procureur du Roi et droits de Sécretaire.

ARTICLE LVII

Si neanmoins il se présente quelque Récipiendaire sans qualité, qui soit reconnu pour être d'une capacité distinguée dans les Arts de Peinture et de Sculpture, et qui soit en état de remplir dignement une place de Professeur ou d'Adjoint dans l'Académie la quotité et la somme de quatre cent livres ci-dessus fixée pour les Aspirans sans qualité, sera moderée et diminuée en sa faveur, et ne pourra se faire ladite moderation que du consentement de ladite Communauté assemblée a cet effet, et par

Délibération expresse couchée sur le Registre, laquelle contiendra les raisons qui auront déterminé a faire cette grace a l'Aspirant, et la remise qui lui aura été faite.

ARTICLE LVIII

Les Filles ou Femmes qui n'étant point Filles ou d'Anciens ou de Maitres de la Communauté, aspireront a la Maitrise payeront pour toutes choses deux cent cinquante livres.

Que si venant a se marier dans la suite, elles épousent un homme qui veuille se faire admettre à la Maitrise, et qui ait les qualités requises ausdits Arts, sur ce qu'il devra payer pour sa reception, selon la qualité sous laquelle il se presentera, imputation lui sera faite de la somme que sa femme aura payé, et il sera en outre obligé de faire un nouveau chef-d'œuvre et de prendre de nouvelles Lettres à ses depens.

ARTICLE LIX

Ne pourra pour quelque raison que ce soit être augmenté le nombre prescrit par l'article 22, des Directeurs-Gardes, des Anciens, et des Maitres modernes et jeunes qui seront appellés pour assister aux Receptions. Les uns et les autres y seront mandés a tour de rolle, et selon l'ordre du tableau.

ARTICLE LX

Quoique le conducteur des Récipiendaires à la Maitrise doive être pris ordinairement d'entre tous les anciens Directeurs-gardes, et à tour de rôle, cependant lorsqu'un Ancien fera recevoir son Fils, sa Fille ou son Gendre, il fera de droit les fonctions de Conducteur dans leurs Receptions, sans qu'à raison de ce son tour soit dérangé lorsqu'il lui écherra d'être mandé pour faire la conduite des autres Aspirants.

ARTICLE LXI

Comme il peut se rencontrer qu'un même Maître selon l'ordre du Tableau, soit appellé en même temps a une Réception sur les deux différentes qualités d'Ancien Directeur-garde, et de Professeur de l'Académie, ce cas arrivant il ne pourra toucher doubles droits d'assistance, mais recevant seulement le droit qui lui sera dû comme Ancien, il sera tenu de mettre dans la boête celui de Professeur.

ARTICLE LXII

Sera permis a tous les Maîtres reçus dans ladite Communauté et Academie de Saint-Luc d'exercer les Arts de Peinture, Sculpture, Gravure, Dorure et Marbrerie, dans toutes les Villes et Provinces du Royaume, soit qu'ils ne fassent qu'y passer ou n'y séjournent que pour quelque temps, soit qu'ils s'y établissent pour toujours.

Ne pourront les Maîtres desdites Villes, ou autres, leur causer aucun trouble ou empêchement dans l'exercice de leur Profession, et ce, à peine de tous dommages et intérêts.

ARTICLE LXIII

Les Maîtres Peintres, dans tous les ouvrages de leur art qu'ils feront ou feront faire chez eux ou ailleurs, seront tenus d'employer de bonnes couleurs, et des toiles bien et dûment fabriquées et préparées.

Ne sera permis aux Maîtres Doreurs d'user du cuivre ou laiton pour dorer aucune bordure de Tableaux, Miroirs, Pieds de tables, chaises, Gueridons et Lits, Ouvrages d'Eglises comme autels, Tabernacles, Chaires, Œuvres, Balustres soit en dedans soit en dehors, et autres ouvrages et Ornements generalement quelconques, le tout à peine de confiscation de ceux desdits ouvrages à eux appartenant, et d'une amende de mille livres, dont un

quart au profit de Sa Majesté, un quart pour l'hopital général, un quart pour les Directeurs-gardes et l'autre quart pour le Dénonciateur.

ARTICLE LXIV

Pour prévenir les abus, et empêcher qu'a l'avenir le Public ne soit trompé comme il a pu l'être par le passé, il ne sera permis a aucun des Maitres de ladite Communauté, conformément aux Deliberations des 12 Juin 1724 et 21 Novembre 1727, d'employer de l'argent coloré, connu sous le nom d'argent verni, soit aux Tabernacles, Chandeliers, et tous autres Ouvrages d'Eglises, non plus qu'a aucune Corniche, Lambris, bordures, pieds de table, ni aucuns meubles, a peine contre les contrevenans de l'amende ci-dessus. Ne seront neanmoins comprises dans la susdite prohibition les decorations de Spectacles soit de Théâtres, Pompes funèbres, ou autres dans lesquelles l'usage du faux or a toujours été convenable, comme aussi il sera permis auxdits Maitres d'employer de l'argent en feuilles, pour être coloré de teintes dorées sur des feuilles de cuir a faire tapisserie que l'on nomme cuir doré.

ARTICLE LXV

Pourront lesdits Maitres Doreurs se servir de bronzes ou métal en poudre pour les clôtures et grillages de Chœurs et de Chapelles, Epitaphes, Mausolées, et autres semblables décorations, pourvu neanmoins qu'ils en soient requis, et par un écrit qu'ils seront obligés de représenter si besoin est.

ARTICLE LXVI

S'abstiendront les Maitres sculpteurs, sous les mêmes peines et amendes portées en l'article 63, d'employer ou faire employer à des figures, ornemens et autres Ouvrages quelconques de leur art, aucun bois verd, et où il y ait

DE PEINTURE ET DE SCULPTURE.

de l'aubier, mort-bois, bois échauffé, gersé, fendu, vermoulu et en pourriture.

ARTICLE LXVII

Aucun Maître de la Communauté, Peintre, Doreur et Marbrier, ne pourra s'immiscer de continuer et achever les ouvrages entrepris par un autre Maître qu'après s'être assuré du paiement de celui qui les aura commencés et s'être fait représenter la quittance du Bourgeois ou Particulier qui l'avait d'abord employé, a peine pour le contrevenant d'être contraint en son nom de ce qui pourrait être dû à l'autre qu'il aura supplanté, et en outre d'une amende arbitraire.

ARTICLE LXVIII

Défenses à tout Maître de la Communauté de donner ses ouvrages à faire chez les Compagnons, et de s'associer avec eux ou avec d'autres Particuliers sans qualité comme aussi de leur preter son nom et son atelier pour les entreprises par eux faites, sous peine de trois cents livres d'amende applicable par quart comme ci-dessus.

ARTICLE LXIX

Sera défendu a tous Maîtres de la Communauté de Copier ou faire Copier, mouler ou contremouler les ouvrages les uns des autres pour les vendre et les employer dans leurs entreprises sans avoir le consentement par écrit du premier auteur desdits ouvrages.

ARTICLE LXX

Ne pourront pareillement, a moins d'un consentement semblable, graver ou faire graver au burin ou à eau forte ou autrement aucuns Desseins, Esquisses et Tableaux, Figures de ronde-bosse, bas-reliefs, ornemens, et autres ouvrages inventés, dessinés, peints ou sculptés par d'autres Maîtres de la Communauté, et a eux appartenans

comme aussi d'en graver et faire graver une seconde et troisième fois, sous prétexte d'en changer la forme, pour la rendre ou plus grande ou plus petite, et sous quelqu'autre prétexte que ce soit, et seront punis les Contrevenans par la confiscation des planches qu'ils auront gravées et contrefaites, des épreuves qui en auront été tirées, et par une amende de mille livres, applicable un quart au Roi, un quart à l'hôpital général, un quart au Dénonciateur, et un quart au Maître dont les Ouvrages et Planches auront été copiés.

ARTICLE LXXI

Les assemblées illicites et tumultueuses des Compagnons aux environs de la Chapelle de la Communauté, et les cabales faites entr'eux pour fixer selon leur caprice le prix de leurs journées et tenir à cet égard les Maîtres et les Bourgeois mêmes dans leur dépendance, ont donné lieu à plusieurs Réglemens spécifiés par les Sentences de police des 17 Décembre 1670, 20 novembre 1671 et 6 Février 1722, lesquelles seront exécutées dans toutes leurs étendues.

En conséquence, défenses très-expresses a tous Compagnons Peintres, Sculpteurs, Doreurs et Marbriers de s'attrouper les Dimanches, Fêtes et autres jours, près de la Chapelle de Saint Luc, dans les Lieux privilegiés ou ailleurs, de cabaler entr'eux pour fixer le prix de leur Journées, d'avoir aucune Chapelle particulière, d'y tenir Confrérie et d'y rendre le Pain a bénir a peine d'être privés de travailler chez aucuns Maîtres, d'exclusion de la Maîtrise et de plus grande peine, si le cas échet. Seront tenus lesdits Compagnons, lorsqu'ils manqueront d'ouvrage, de s'adresser selon l'ancien usage au Concierge du Bureau de la Communauté, par lequel leur seront indiqués les Maîtres qui auront besoin d'eux.

ARTICLE LXXII

Tous les Maîtres de la Communauté étant responsables de la qualité de leurs Ouvrages, seront obligés pour faire connaître ou l'on pourra s'adresser, en cas de défectuosité et contravention, de venir déclarer au Bureau lorsqu'ils seront sommés par les Directeurs-gardes le lieu de leur domicile, et de signer leur déclaration sur le Registre à ce destiné, comme aussi de la venir renouveller chaque fois qu'ils changeront de demeure et dans huitaine après en avoir changé, le tout conformement à la Sentence de Police du 23 décembre 1721, et à peine de cinquante livres d'amende au profit de la Communauté.

LISTE

CHRONOLOGIQUE

DES

MEMBRES DE L'ACADÉMIE ROYALE DE PEINTURE
ET DE SCULPTURE

ABRÉVIATIONS

P. h............ Peintre d'histoire.
P. p............ Peintre de portraits.
P. fl........... Peintre de fleurs.
P. mar.......... Peintre de marines.
P. min.......... Peintre en miniature.
S............... Sculpteur.
G............... Graveur.

LISTE CHRONOLOGIQUE

DES

MEMBRES DE L'ACADÉMIE ROYALE DE PEINTURE ET DE SCULPTURE

Depuis son origine (1ᵉʳ février 1648)

JUSQU'AU 8 AOUT 1793, JOUR DE SA SUPPRESSION

1° ACADÉMIGIENS AU 1ᵉʳ FÉVRIER 1648

Les douze anciens

(Le rang qu'ils occupent fut réglé par le sort.)

1648. — 1ᵉʳ février.

LE BRUN (Charles), P. h., né à Paris, 22 mars 1619; † à 71 ans, 12 février 1690.

ERRARD (Charles), P. h., né à Nantes; † 83 ans, 25 mai 1689, à Rome.

BOURDON (Sébastien), P. h., né en 1616 à Montpellier; † 55 ans, 8 mai 1671.

DE LA HYRE (Laurent), P. h., né à Paris; † 51 ans, 28 décembre 1656.

SARRAZIN aîné (Jacques), S., né à Noyon; † 68 ans, 3 décembre 1660.

CORNEILLE père (Michel), P. h., né à Orléans; † 64 ans, 13 juin 1664.

PERRIER (François), P. h., né à Saint-Jean de Launes; † juin 1650.

BEAUBRUN (Henri), P. p., né le 2 février 1603 à Amboise; † 74 ans, 17 mai 1677.

LE SUEUR (Eustache), P. h., né à Paris; † 38 ans, 1er mai 1655.

D'EGMONT (Juste), P. p., né à Anvers; † 55 ans, 8 janvier 1674.

VAN OPSTAL (Gérard), S., né à Bruxelles; † 71 ans, 1er août 1668.

GUILLAIN (Simon), S., né à Paris; † 77 ans, 26 décembre 1658.

Les Académiciens primitifs

(Les rangs réglés par le sort.)

DU GUERNIER (Louis), P. min., né à Paris; † 45 ans, 16 janvier 1659.

VAN-MOL (Pierre), P., né à Anvers; † 70 ans, 8 avril 1650.

FERDINAND (Louis-Elie) le père, P. p., né à Paris; † 77 ans, 12 décembre 1689.

DE BOULLONGNE (Louis), P. h., né à Paris; † 65 ans, 13 mars 1674.

MAUPERCHE (Henri), P. p., né à Paris; † 84 ans, 26 décembre 1686.

HANS VAN DER BAUCHEN (Louis-Jean), P. min., né à Paris; † 40 ans, 6 avril 1658.

TESTELIN aîné (Louis), P. h. et p., né à Paris; † 40 ans, 19 août 1655.

Gosuin (Gérard), P. fl., né à Liége; † 75 ans, 12 janvier 1685, à Liége.

Pinagier (Thomas), P. p., né à Paris; † 37 ans, 6 janvier 1653.

Bernard (Samuel), P. min., né à Paris; † 72 ans, 26 juin 1687.

De Sève aîné (Gilbert), P. h., né à Moulins; † 83 ans, 9 avril 1698.

De Champaigne (Philippe), P. h., né à Bruxelles; † 72 ans, 12 août 1674.

Testelin jeune (Henri), P. h. et p., né à Paris, destitué le 10 octobre 1681 comme protestant : † 80 ans, 17 avril 1695, à La Haye.

Van Pletten Bergh, dit de Platte-Montagne, père (Mathieu), P. p. et mar., né à Anvers-Montagne; † 52 ans, 19 septembre 1660.

2° NOMINATIONS POSTÉRIEURES AU 1ᵉʳ FÉVRIER 1648

(Par ordre d'admission)

PREMIÈRE SÉANCE TENUE RUE SAINT-EUSTACHE

1648. — 7 mars.

Lenain aîné (Louis), dit le Romain, P. de bambochades; † 23 mars 1648.

Lenain jeune (Antoine), P. de bambochades; † 25 mai 1658.

Lenain cadet (Mathieu), dit le Chevalier, P. de bambochades; † 20 août 1677.

GUÉRIN (Gilles), S., né à Paris; † 72 ans, 26 février 1678.
LE BICHEUR (Louis), P. pays., persp. et arch.^re, né à Paris; † 64 ans, 16 juin 1666.
BAPTISTE le Romain, dit ROMAIN, P. h.

3° JONCTION DE L'ACADÉMIE
AVEC LE CORPS DES JURÉS DE LA MAITRISE, PAR L'ACCORD DU 4 AOÛT 1651

RÉUNION DANS LA SALLE DES ANTIQUES AU LOUVRE

1651. — 4 août.

POERSON (Charles), juré, P. h., né à Metz; † 58 ans, 5 mars 1667.
BAUGIN, juré, P. h., destitué le 2 janvier 1655.

2 septembre.

VIGNON père (Claude-François), juré, P. h., né à Tours; † 77 ans, 16 mai 1670.
DE BUYSTER (Philippe), juré, S., né à Anvers; † 93 ans, 15 mai 1688.
BEAUBRUN (Charles), juré, P. p., né à Amboise, cousin de Henri Beaubrun; † 88 ans, 16 janvier 1692.

Depuis le 7 mai 1653.

BOSSE (Abraham), professeur de géométrie et perspective, exclu le 7 mai 1661.
QUATROU, ou CADEROUSSE (François), chirurgien professeur d'anatomie, né à Bonnetable, dans le Maine; † 78 ans, 9 septembre 1672.

Professaient tous deux depuis 1648.

1653. — 7 octobre.

Van Swaneveldt (Herman), P. p.; † 1655.

1654. — 1ᵉʳ août.

Le Moyne (Pierre-Antoine), P. fl., musicien, né à Paris; † 60 ans, 19 août 1665.

4° DEUXIÈME ÉPOQUE DE L'ACADÉMIE

FIN DE LA JONCTION AVEC LA MAITRISE

1657. — 7 juillet.

Girardon (François), S., né à Troyes; † 88 ans, 1ᵉʳ septembre 1715.

28 juillet.

Regnaudin (Thomas), S., né à Moulins; † 79 ans, 3 juillet 1706.

5 août.

De Marsy aîné (Gaspard), S., né à Cambrai; † 56 ans, 10 décembre 1681.

Le Maire (François), P. p., né à Maison-Rouge, près Fontainebleau; † 67 ans, 16 février 1688.

1659. — 2 août.

Paillet (Antoine), P. h., né à Paris; † 75 ans, 30 juin 1701.

6 décembre.

Pader (Hilaire), P. h., né à Toulouse; † 70 ans, 19 août 1677.

1660. — 28 février.

Lanse (Michel). P. fl. et oiseaux, né à Rouen; † 48 ans, 19 novembre 1661.

3 juillet.

Rabon (Pierre), P. h., né au Havre; † 18 janvier 1684.

7 août.

Michelin (Jean), P. h., né à Langres, exclu par ordre du roi, le 10 octobre 1681, comme protestant; † 73 ans, 1er mars 1696.

1661. — 28 mai.

Jaillot (Pierre-Simon), S. en crucifix d'ivoire, destitué le 27 octobre 1673, pour injures envers l'Académie.

27 août.

Buirette (Jacques), S., né à Paris; † 69 ans, 3 mars 1699.

1662. — 2 septembre.

Rousseau (Jacques), P. pays. et d'arch., né à Paris; † 62 ans, 2 janvier 1693, à Londres.

Mignon (Étienne), géom., persp., né à Étampes; † 75 ans, 11 septembre 1679.

1663. — 6 janvier.

Vanloo (Jacques), P. h., né en Flandre, à Fort-l'Écluse; † 56 ans, 26 novembre 1670.

Lefebvre (Rolland), dit Lefebvre de Venise, P. p., né en Anjou, exclu le 14 mars 1665.

3 mars.

Nocret (Jean), P. h., né à Nancy; † 55 ans, 12 novembre 1672.

Mignard père (Nicolas), dit Mignard d'Avion, P. h., né à Troyes; † 63 ans, 20 mars 1668.

D'Origny (Michel), G. et P. h., né à Saint-Quentin; † 48 ans 6 mois, 20 février 1665.

17 mars.

Poissant (Thibault), Arch. et S., né à Eu; † 63 ans, janvier 1669.

31 mars.

Lerambert (Louis), S., né à Paris; † 56 ans, 15 juin 1670.
Quillerier (Noël), P. h., né à Paris; † 75 ans, mai 1669.
Loyr (Nicolas), P. h., né à Paris; † 55 ans, 6 mai 1679.
Coypel père (Noël), P. h., né à Paris; † 79 ans, 24 décembre 1707.
Tortebat (François), G. et P. p., né à Paris; † 74 ans, 4 juin 1690.
Lefebvre (Claude) de Fontainebleau, P. p., né à Fontainebleau; † 42 ans, 25 avril 1675.
Du Monstier (Nicolas), P. p. en pastel, né à Paris; † 52 ans, 16 septembre 1676.
Gissey (Henri), ingénieur et dessinateur des plaisirs du roi, né à Paris; † 65 ans, 4 février 1673.

7 avril.

Heince (Zacharie), P., né à Paris; † 58 ans, 23 juin 1669.

14 avril.

Duchemin (Catherine), femme Girardon, P. fl.; † 21 septembre 1678.
Moillon (Isaac), P. h., né à Paris; † 58 ans, 26 mai 1673.
De Sève jeune (Pierre), P. h., né à Moulins; † 72 ans, 29 novembre 1695.
Rousselet père (Gilles), G., né à Paris; † 72 ans, 15 juillet 1686.
Chauveau (François), G., né à Paris; † 55 ans, 3 février 1676.
Monnoyer (Jean-Baptiste), P. fl., né à Lille; † 64 ans, 16 février 1690, à Londres.

21 avril.

De Champaigne neveu (Jean-Baptiste), P. h., né à Bruxelles; † 50 ans, 21 septembre 1681.

De Platte-Montagne fils (Nicolas), P. h., né à Paris; † 75 ans, 25 décembre 1706.

Villequin (Étienne), P. h.; † 69 ans, 15 décembre 1688.

Dubois (Antoine-Benoît), P. pays. ou de fl., né à Dijon; † 61 ans, 9 juin 1680, à Dijon.

Macé (Charles), S.

Mathieu père (Antoine), P. h. et p., né à Londres; † 42 ans, 16 juillet 1673, à Londres.

28 avril.

Borzoni (Francesco-Maria), P. pays. et marines, né à Gênes; † 54 ans, 5 juin 1672.

Parmantier (Denis), P. fl. et fr., né à Paris; † 60 ans, 2 août 1672.

Laminoy (Simon), P. batailles, né à Noyon; † 60 ans, 20 janvier 1683.

5 mai.

Du Guernier jeune (Pierre), P. min., né à Paris; † 50 ans, 26 octobre 1674.

Charmeton (Georges), P. arch. et pays., né à Lyon; † 55 ans, 19 septembre 1674.

26 mai.

De Nameur (Louis), P. h., né à Paris; † 68 ans, 4 octobre 1693.

Blanchard neveu (Gabriel), P. h., né à Paris; † 64 ans, 29 février 1704.

Paupelier (Pierre), P. min., né à Troyes; † 45 ans, 18 juin 1666, à Troyes.

Dufresne de Postel (Charles), P. h.; † 71 ans, 7 janvier 1784, à Argentan.

DE SAINT-ANDRÉ (Simon-Renard), P. p., né à Paris;
† 70 ans, 13 septembre 1677.
BERTHELLEMY (Antoine), P. p., né à Fontainebleau;
† 36 ans, 11 juin 1669.
WLEUGHELS (Philippus), P.; † 74 ans, 22 mars 1674.

30 *juin.*

BLANCHARD oncle (Jean-Baptiste), P., né à Paris; † 70 ans, 16 avril 1665.
LEHONGRE (Étienne), S., né à Paris; 62 ans, 27 avril 1790.
LAMBERT (Martin), P. p., né à Paris; † 69 ans, 28 février 1699.
BAILLY (Jacques), P. de fl. en min., né à Bourges; † 50 ans, 2 décembre 1679.
PUPUIS (Pierre), P. fl. et fr., né à Montfort-l'Amaury; † 74 ans, 18 février 1682.
HALLIER (Nicolas), P. p.; † 51 ans, 17 mars 1686.

7 *août.*

FRANÇOIS (DE TOURS) (Simon), P. h., né à Tours; † 55 ans, 22 mai 1671.
HURET (Grégoire), G., né à Lyon; † 60 ans, 4 janvier 1670.
TUBY, DE ROME (Jean-Baptiste), S., né à Rome; † 70 ans, 9 août 1700.

11 *août.*

VAN SCHUPPEN (d'Anvers) (Pierre), G.; † 74 ans, 7 mars 1702.
YVART (Baudoin), P., du corps de la maîtrise, né à Boulogne sur Mer; † 80 ans, 12 décembre 1690.
DUPARC (Charles), P.

13 *septembre.*

DARET DE CAZENEUVE (Pierre), G. et P. p., né à Paris; † 78 ans, 29 août 1678, à Dax, dans les Landes.

Le Gros (Pierre), S., né à Chartres; † 86 ans, 10 mai 1714.

29 *septembre.*

Corneille fils aîné (Michel), P. h., né à Paris; † 66 ans, 16 août 1708.

27 *octobre.*

Nicasius Bernaert, d'Anvers, P. anim., né à Anvers; † 70 ans, 16 septembre 1678.

30 *octobre.*

Lefebvre (Claude), P. p., né à Fontainebleau; † 42 ans, 26 avril 1675.

22 *décembre.*

Chasteau (Guillaume), G., né à Orléans; † 49 ans, 15 septembre 1683.

30 *décembre.*

Dumetz (Gédéon), bienfaiteur de l'Académie à un degré très-considérable, nommé *honoraire amateur*; † 83 ans, 10 septembre 1709.

1664. — 19 *juillet.*

Vallet (Guillaume), G.; † 70 ans, 2 juillet 1704.

Picart (Étienne), G.; † 90 ans, 12 novembre 1721, à Amsterdam.

8 *novembre.*

Huilliot (Claude), P. fl., né à Reims; † 77 ans, 6 août 1702.

Legendre (Nicolas), ancien juré de la maîtrise, S., né à Étampes; † 52 ans, 28 octobre 1671.

29 *novembre.*

Magnier (Laurent), autrement dit Manier, ancien juré de la maîtrise, S., né à Paris; † 82 ans, 6 février 1700.

Houzeau (Jacques), S., de la maîtrise, né à Bar-le-Duc; † 67 ans, 18 mars 1691.

Gervaise (Jacques), P., né à Orléans; † 50 ans, 3 octobre 1670.

Fouet (Jacques), P., de la maîtrise; ne satisfit pas aux charges de sa réception et fut rayé des listes.

6 décembre.

Vignon fils aîné (Claude-François), P. h. de la maîtrise, né à Paris; † 69 ans, 27 février 1703.

Le Dart, P. de la maîtrise, rayé des listes pour n'avoir pas satisfait aux charges de sa réception.

1665. — 4 janvier.

Genoels (Abraham), d'Anvers, P. p.; se retire à Anvers après avoir aidé M. Le Brun pour ses fonds de tableaux.

4 juin.

Perrault (Charles), contrôleur général des bâtiments du roi, *conseiller honoraire amateur*; † 78 ans, 16 mars 1703.

6 juin.

Sarrazin jeune, frère de Jacques (Pierre), S., né à Noyon; † 77 ans, 8 avril 1679.

1er août.

Massou (Benoît), S., né à Richelieu; † 57 ans, 8 octobre 1684.

6 septembre.

Bernin [le Cavalier] (Jean-Laurent), S., né à Naples le 7 décembre 1598, admis pendant un voyage de sept mois qu'il fit en France; † 82 ans, 29 novembre 1680, à Rome.

27 septembre.

Warin (Jean), graveur général des monnaies, P., S. et G. de médailles, né à Liége; † 68 ans, 26 août 1672.

1666. — 27 mars.

Bouzonnet (Antoine), dit Stella, P. h., né à Lyon; † 9 mai 1682.

1667. — 3 septembre.

MIGNON, P. perspective, professeur de perspective dès le 25 mars 1662, à la place de M. Bosse, exclu.

HUTINOT (Pierre), S., né à Paris; † 63 ans, 29 septembre 1679.

FÉLIBIEN, conseiller honoraire, historiographe; † 76 ans, 11 juin 1695.

1668. — 3 mars.

ANGUIER (Michel), S., né à Eu; † 74 ans, 11 juillet 1686.

DE LA CHAPELLE-BESSÉ, *honoraire amateur*.

MAZELINE (Pierre), S., né à Rouen; † 75 ans, 7 février [1] 1708.

1669. — 7 décembre.

DE BOULLONGNE la jeune (Geneviève), P. fl., depuis femme de Charles Clérion (ordinairement nommé Jacques); † 63 ans, 5 août 1708, à Aix.

DE BOULLONGNE l'aînée (Madeleine), P. fl.; † 69 ans, 30 janvier 1710.

1670. — 29 janvier.

HÉRAULT (Charles), P. pays., né à Paris; † 78 ans, 19 juillet 1708.

4 octobre.

HERRARD (Gérard-Léonard), S. et G., né à Liége; † 45 ans, 8 novembre 1675.

16 octobre.

FLÉMAEL, dit BERTHOLET (Bertholomé), chanoine de la collégiale de Saint-Paul, à Liége, P. h., né à Liége; † 63 ans, 18 juillet 1675, à Liége.

FRICQUET, de Vaux-Roze (Jacques-Claude), déjà professeur d'anatomie, P. h.; † 68 ans, 25 juin 1716.

1. M. Hulst le fait mourir en mars.

6 décembre.

SILVESTRE (Israël), Dessin^r et G., né à Nancy; † 71 ans, 11 octobre 1691.

1671. — 28 *mars.*

DESJARDINS (Martin), S., né à Bréda, dans le Brabant; † 54 ans, 2 mai 1694.

BAUDESSON père (Nicolas), P. fl. et fr., né à Troyes; † 71 ans, 4 septembre 1680.

1672. — 30 *janvier.*

GARNIER (Jean), P. p.; † 73 ans, 23 octobre 1705.

5 *mars.*

LESPAGNANDELLE (Mathieu), S., de la communauté de Saint-Luc, né à Paris; exclu, comme protestant, le 10 octobre 1681; réintégré, après son abjuration, le 1^{er} décembre 1685; † 72 ans, 28 avril 1689.

BOURGUIGNON (Pierre), P. p., né à Namur; † 66 ans, 26 mars 1698, à Londres.

26 *mars.*

RAON (Jean), S.; † 1707.

11 *juin.*

MIGNARD (Paul), fils de Nicolas Mignard, P. p., né à Avignon; † 5 octobre 1691, à Lyon.

LALLEMANT (Philippe), P. p., né à Reims; † 80 ans, 22 mars 1716.

D^{lle} CHÉRON (Élisabeth-Sophie), depuis femme Lehay, P. p.; † 63 ans, 3 septembre 1711.

6 *août.*

LECLERC (Sébastien), Dessin^r et G., né à Metz; † 77 ans, 25 octobre 1714.

10 *octobre.*

COTELLE (Jean), P. min., né à Paris; † 63 ans, 24 septembre 1708.

1673. — 26 *février.*

De Marsy jeune (Balthazar), S., né à Cambrai; † 46 ans, 19 mai 1674.

15 *avril.*

Houasse (René-Antoine), P. h., né à Paris; † 65 ans, 27 mai 1710.

Heude (Nicolas), P. p., exclu comme protestant, par ordre du roi, 31 janvier 1682.

13 *mai.*

Van der Meulen (François), P. h. et bat., né à Bruxelles (Brabant); † 56 ans, 15 octobre 1690.

Armand (Charles), P. pays., né à Bar-le-Duc; † 85 ans, 18 février 1720.

23 *juin.*

De la Fosse (Charles), P. h.; † 80 ans, 13 décembre 1716.

9 *septembre.*

Lombard (Pierre), G.; † 69 ans, 30 octobre 1682.

1674. — 17 *mars.*

Audran oncle (Gérard), G., né à Lyon; † 61 ans, 25 juillet 1703.

31 *mars.*

Nocret fils (Jean-Charles), P. p., né à Paris; † 72 ans, 8 décembre 1719.

26 *mai.*

Forest (Jean), P. p., exclu comme protestant et réintégré le 25 avril 1699; † 76 ans, 17 mars 1712.

6 *octobre.*

De Troy (François), P. h. et p., né à Toulouse; † 85 ans, 1er mai 1730.

Monier (Pierre), P. h.; † 64 ans, 29 décembre 1703.

DE PEINTURE ET DE SCULPTURE.

1675. — 5 janvier.

CORNEILLE fils jeune (Jean-Baptiste), P. h., né à Paris; † 49 ans, 10 avril 1695.

BONNEMER (François), P. h., né à Falaise; † 52 ans, 9 juin 1689.

27 mars.

AUDRAN jeune (Claude), neveu, P. h., né à Lyon; † 42 ans, 5 janvier 1684.

JOUVENET aîné (Jean), P. h., né à Rouen; † 73 ans, 5 avril 1717.

28 juin.

FOCUS (Georges), P. pays., né à Châteaudun; † 67 ans, 26 février 1708.

3 août.

D'AGARD, P. p., exclu comme protestant le 31 janvier 1682.

ECMAN (Jean), P. min., né à Paris; † 36 ans, 17 juillet 1677.

5 octobre.

TIGER (Jean), gentilhomme de la chambre de S. A. R. Mgr le duc d'Orléans, P. p., né à Falaise; † 75 ans, 30 décembre 1698, à Troyes.

26 octobre.

BAUDET (Étienne)[1], G., né à Blois; † 73 ans, 8 juillet 1711.

7 décembre.

LAMBERT (Martin), P. p., né à Paris; † 69 ans, 27 février 1699.

1676. — 4 janvier.

LECOMTE (Louis), S., né à Boulogne, près Paris; † 24 décembre 1694.

1. M. Hulst donne pour date de sa réception le 31 mars 1674.

1ᵉʳ février.

FROIDE-MONTAGNE [1] (Guillaume), P. pays., né à Paris; † 38 ans, 12 novembre 1685.

29 février.

LESPINGOLA (François), de l'Académie de Saint-Luc de Rome, S., exclu, pour absence de l'Académie, le 6 novembre 1694; † 10 juillet 1705.

11 avril.

COYSEVOX (Antoine), S., né à Lyon; † 80 ans, 10 octobre 1720.

30 mai.

BLANCHET (Thomas), fondateur de l'Académie de Lyon, né à Lyon, reçu académicien le 28 février 1682; † 60 ans, 21 juin 1689.

27 juin.

NATTIER (Marc), P. p.; † 63 ans, 24 octobre 1705.

24 juillet.

DOMENICO GUIDO, de l'Académie de Saint-Luc, à Rome, P. et S.

Dᵐᵉ STRÉSOR (Anne-Renée), P. min.; † 64 ans, 6 décembre 1713.

3 août.

CHÉRON (Charles-François), G. de médailles, né à Nancy; † 55 ans, 18 mars 1698.

14 novembre.

PARROCEL (Joseph), de Brignolles en Provence, P. de batailles; † 56 ans, 1ᵉʳ mars 1704.

1677. — 30 janvier.

DE LA MARRE (Florent-Richard), P. p.; † 88 ans, 22 septembre 1718.

1. Son nom flamand est *Kouwenberg*.

6 mars.

EDELINCK (Gérard), G.; † 66 ans, 3 avril 1707.

30 mars.

HELLART (Jean), P.
DELACROIX (Isaac), S. } Fondateurs de l'Acad. de Reims.

11 avril.

LEPAUTRE (Jean), Dessin^r et G., né à Paris; † 65 ans, 2 février 1682.

30 octobre.

ALLÉGRAIN (Étienne), P. pays.; † 93 ans, 1^{er} avril 1736.

27 novembre.

BON DE BOULLONGNE fils aîné, P. h., né à Paris; † 68 ans, 16 mai 1717.

1678. — 5 mars.

LOYR frère jeune (Alexis), G. et orfévre, né à Paris; † 73 ans, 13 avril 1713.

26 mars.

LECOMTE (Louis), d'Abbeville, dit LECOMTE PICART, S.; † 1681.

19 novembre.

VERDIER (François), P. h., né à Paris; † 79 ans, 19 juin 1730.

1679. — 23 février.

MASSON (Antoine), G., né à Paris; † 64 ans, 30 mai 1700.

1680. — 24 février.

JOBLOT (Louis), adjoint à M. Sébastien Leclerc, élu professeur titulaire le 4 juillet 1699. Perspective. Né à Bar-le-Duc, en Lorraine; † 77 ans, 27 avril 1723.

1^{er} mars.

LICHERIE (Louis), P. h., né à Houdan; † 45 ans, 3 décembre 1687.

30 mars.

Magnier fils (Philippe), S., né à Paris; † 68 ans, 25 décembre 1715.

26 octobre.

Gascard (Henri), P. p., né à Paris; † 66 ans, 18 janvier 1701, à Rome.

23 novembre.

D^{lle} Masse (Dorothée), veuve Godequin, S. sur bois.

1681. — 26 avril.

Flamen père (Anselme), S., né à Saint-Omer; † 70 ans, 15 mai 1717.

Van-Clève (Corneille), S., né à Paris; † 87 ans, 31 décembre 1732.

Van-Beecq (Jean-Charles-Donat), P. de marin., né à Amsterdam; † 84 ans, 19 mai 1722.

28 juin.

Garnier (Nicolas)[1], P.

5 juillet.

Rabon fils (Nicolas), P. h., né à Paris; † 42 ans, 25 février 1686.

Béville (Charles), P. pays.; † 65 ans, 2 février 1716.

Cornu (Jean), S.; † 60 ans, 21 août 1710.

Ferdinand fils (Louis-Elie)[2], P. p., né à Paris; † 69 ans, 5 septembre 1717.

1er août.

De Boullongne fils (Louis), P. p., né à Paris; † 78 ans, 21 novembre 1733.

Leblond (Jean), P. h.; † 74 ans, 13 août 1709.

1. M. Hultz n'en parle pas.
2. Exclu, comme protestant, le 18 octobre 1681, et réintégré le 30 mars 1686, après son abjuration.

Toutain (Pierre), P. h., né au Mans; † 41 ans, 2 avril 1686.

25 octobre.

Coypel fils (Antoine), P. h., né à Paris; † 61 ans, 7 janvier 1722.

29 novembre.

Benoist (Antoine), P. p. et S. en cire, né à Joigny; † 86 ans, 9 avril 1717.

20 décembre.

Deuuez ou D'Huez, dit Arnould, P. h., né à Saint-Omer; † 68 ans, 18 juin 1720.

Guérin (Nicolas), secrétaire, né à Melun; † 69 ans, 13 mars 1714.

1682. — 2 janvier.

Giffart (Pierre), G.; † 86 ans, 20 avril 1723.

31 janvier.

Poerson fils (Charles-François), P. h., né à Paris; † 73 ans, 2 septembre 1725.

Ubelesqui (Alexandre), P. h., né à Paris; † 69 ans, 21 avril 1718.

Guillet (André-Georges), dit de Saint-Georges [1], reçu historiographe par ordre de Colbert; † 6 août 1705.

D^{lle} Perot (Catherine), femme Ourry, P. fl. et oiseaux en miniature.

28 février.

Blanchet (Thomas), de Lyon, P. h., fondateur de l'Académie de Lyon, déjà reçu en 1676; † 60 ans, 21 juin 1689.

27 juin.

Prou (Jacques), S., né à Paris; † 51 ans, 6 mars 1706.
Carré (Jacques), P. p., né à Paris; † 23 octobre 1694.

1. Né à Thiers, en Auvergne.

3 *octobre.*

Viviani Codazzo (Nicolas), P. arch. et persp., né à Naples; † 45 ans, 3 janvier 1693.

28 *décembre.*

Hallé (Claude), P. h., né à Paris; † 85 ans, 5 novembre 1736.

Le Blond de la Tour (Antoine), P.

1683. — 30 *janvier.*

Roettiers (Joseph), G. de médes, né à Anvers; † 68 ans, 11 septembre 1707.

27 *février.*

Revel (Gabriel), P. p., né à Château-Thierry; † 69 ans, 8 juillet 1712.

27 *novembre.*

Vigier (Philibert), S.; † 83 ans, 5 janvier 1719.

1684. — 18 *mars.*

Poultier (Jean), S. sur bois, né à Abbeville; † 66 ans, 12 novembre 1719.

Dans cette même année (14 septembre), M. de Louvois décide que les grands prix seront envoyés à la pension du roi à Rome.

26 *août.*

D'Arcis (Marc), S., né à Toulouse; † 87 ans, 26 octobre 1739.

1685. — 30 *juin.*

Granier (Pierre), S.; † 80 ans, 6 octobre 1715.

1686. — 30 *mars.*

De Largillière (Nicolas), P. p. et h., né en 1656; † 90 ans, 26 mars 1746.

28 juin.

Rousselet fils (Jean), S., né à Paris; † 37 ans, 13 juin 1693.

2 novembre.

Le Moyne père (Jean), S., décorateur de l'Académie depuis le 22 février 1681, P., né à Paris; † 75 ans, 3 avril 1713.

1687. — 7 juin.

Versellin (Jacques), P. min., né à Paris; † 73 ans, 1er juin 1718.

30 août.

Blain de Fontenay (Jean-Baptiste), P. fl.; † 61 ans, 12 février 1715.

Vignon fils jeune (Pierre), P. p., né à Paris; † 67 ans, 7 septembre 1701.

27 septembre.

Vernansal (Guy-Louis), P. h., né à Fontainebleau; † 83 ans, 9 avril 1729.

11 octobre.

Guillebault (Simon), P. h., né au Mans; † 65 ans, 11 septembre 1708.

1688. — 26 juin.

Hardy (Jean), S., né à Nancy.

27 novembre.

Bouys (André), de Provence, P. p.; † 83 ans, 18 mai 1740.

31 décembre.

Bouaderelle (David), S.; né à Eu; † 55 ans, 8 février 1706.

1689. — 8 janvier.

Bellori (Jean-Pierre), de Rome, P., *conseiller amateur*,

5 février.

Baudesson fils (François), P. fl., né à Rome; † 69 ans, 17 mars 1713.

24 septembre.

Clérion (Jacques), S., né à Aix; † 75 ans, 28 avril 1714.

1690. — 4 mars.

Mignard (Pierre), surnommé le Romain, P. h. et p., né à Troyes, nommé dans la même séance, par ordre du roi, agréé, académicien, recteur, chancelier et directeur à la place de Le Brun; † 30 mai 1695.

31 mars.

Hurtrelle (Simon), S., né à Béthune; † 76 ans, 11 mars 1724.

27 mai.

Ferrand (Jacques-Philippe), P. ém., né à Joigny; † 80 ans, 5 janvier 1732.

1693. — 27 juin.

Mesmyn, premier commis de M. de Villacerf, *honoraire amateur.*

29 août.

Coustou (Nicolas), S., né à Lyon; † 78 ans, 1er mai 1733.

1694. — 6 mars.

Colombel (Nicolas), P. h., né à Rouen; † 73 ans, 27 mai 1717.

7 août.

Desgodets, contrôleur général des bâtiments, *conseiller amateur;* † en mai 1728.

1698. — 29 janvier.

Mansard (Hardouin-Jules), protecteur; † 63 ans, 11 mai 1708.

1699. — 7 mars.

De Cotte père (Robert), premier architecte du roi, *conseiller honoraire amateur*, puis vice-protecteur; † 15 juillet 1735.

2 mai.

De Piles (Roger), connaisseur de premier ordre, *conseiller honoraire amateur*; † 73 ans, 5 avril 1709.

1er août.

Desportes (Alexandre-François), P. anim.; † 83 ans, 21 avril 1743.

26 septembre.

L'abbé Testu (Jacques), *conseiller honoraire amateur*; † 79 ans, 21 juin 1706.

3 octobre.

Tortebat fils (Jean), P. p., né à Paris [1]; † 66 ans, 10 novembre 1718.

1700. — 2 janvier.

Rigaud (Hyacinthe), P. p., né à Perpignan; 82 ans, 29 décembre 1743.

27 mars.

Bernard (Thomas), G. de médes; † 63 ans $\frac{1}{2}$, 23 août 1713.

8 mai.

Gabriel père (Jacques), premier architecte du roi, *conseiller honoraire amateur*; † 77 ans, 23 avril 1742.

30 octobre.

Barrois (François), S., de la maîtrise, né à Paris; † 70 ans $\frac{1}{2}$, 10 octobre 1726.

1. Petit-fils de Simon Vouet. (Hultz.)

1701. — 30 avril.

Boyer (Michel), P. d'arch., né au Puy en Velay; † 57 ans, 15 janvier 1724.

25 juin.

Jouvenet frère (Jean), P. p., né à Rouen; † 84 ans, 8 avril 1749.

30 juillet.

Vivien, P. p. au pastel, né à Lyon; † 5 décembre 1735.

27 août.

Frémin (René), S., né à Paris; † 71 ans, 17 février 1744.

29 octobre.

Le Lorrain (Robert), S., né à Paris; † 78 ans, 1er juin 1743.

26 novembre.

Bertrand (Philippe), S., né à Paris; † 63 ans, 30 janvier 1724.

31 décembre.

Gobert (Pierre), P. p., né à Fontainebleau; † 82 ans, 13 février 1744.

Silvestre jeune fils d'Israël (Louis), P. h., né à Paris; † 84 ans 10 mois, 12 avril 1760.

Marot (François), P. h., né à Paris; † 52 ans, 3 décembre 1719.

Christophe (Joseph), P. h., né à Verdun; † 86 ans, 29 mars 1748.

De Tournière (Robert), P. p., né à Caen, reçu P. h. 24 octobre 1716; † 82 ans 10 mois, 8 mai 1752.

28 août.

Vallet fils (Gérôme), G., né à Paris.

Lambert (Pierre), contrôleur des bâtiments, *conseiller honoraire amateur*; † 69 ans, 19 mars 1709.

1703. — 27 janvier.

DELAUNAY (Nicolas), directeur général de la Monnaie, *conseiller honoraire amateur*; † 80 ans 10 mois, 19 août 1727.

31 mars.

POIRIER (Claude), S., né à Versy en Bourgogne; † 73 ans, 10 octobre 1729.

BERTIN (Nicolas), P. h.; † 68 ans ½, 11 avril 1736.

30 juin.

LE MOYNE fils aîné (Jean-Louis), S.; † 90 ans, 4 mai 1755.

28 juillet.

RANC (Jean), P. p., né à Montpellier; † 62 ans, 1er juillet 1735, à Madrid.

CAZES (Pierre-Jacques), P. h.; † 79 ans, 25 juin 1754.

4 août.

BELLE (Nicolas-Simon-Alexis), P. p., né à Paris; † 60 ans, 21 novembre 1739.

1er septembre.

REGNAULT (Étienne), P. h., né à Paris; † 71 ans, 30 mars 1720.

MEUSNIER (Philippe), P. d'arch., trésorier; † 78 ans, 27 décembre 1734.

1704. — 5 avril.

TAVERNIER (François), P. h., né à Paris, secrétaire le 24 mars 1714; † 67 ans, 10 septembre 1725.

24 juillet.

VAN SCHUPPEN fils (Jacques), P. h.; † en janvier 1751.

23 août.

LECLERC fils aîné (Sébastien), P. h.; † 86 ans 9 mois, 29 juin 1763, aux Gobelins.

De Favannes (Henri), P. h., né à Londres ; † 83 ans, 27 avril 1752.

18 octobre.

Santerre (Jean-Baptiste), P. h. et p., né à Magny ; † 68 ans, 21 novembre 1717.

25 octobre.

Coustou jeune (Guillaume), S., né à Lyon, recteur, directeur ; † 69 ans, 22 février 1746.

Monnoyer (Antoine), fils de Baptiste Monnoyer, conseiller de l'Académie, dit *Baptiste*, P. fl. et îr., né à Paris.

6 décembre.

Lauthier (Joseph), avocat au conseil, a servi la compagnie dans toutes ses affaires, *honoraire amateur*; † 76 ans, 19 décembre 1719.

Serres (Michel), P. h., né à Tarragone, rayé le 31 août 1723 [1], réintégré, après soumissions, le 30 octobre 1723 ; † 79 ans, 9 octobre 1733.

1705. — 26 septembre.

Massé (Samuel), P. h., né à Tours ; † 82 ans, 30 juin 1753.

1706. — 29 mai.

Simonneau jeune (Louis), G., né à Orléans ; † 67 ans, 16 janvier 1727.

30 octobre.

Silvestre aîné (Louis) [2], P. pays., né à Paris ; † 18 avril 1740.

1707. — 29 janvier.

Verdot (Claude), P. h., né à Paris ; † 66 ans 9 mois, 19 décembre 1733.

1. A cause d'un tableau de lui, représentant la *Perle de Marseille*, montré au public pour de l'argent.
2. Fils d'Israël et frère aîné de Louis Silvestre.

DE PEINTURE ET DE SCULPTURE.

30 avril.

Du Lin ou d'Ulin (Pierre), P. h., né à Paris ; † 78 ans, 28 janvier 1748.

30 juillet.

Duchange (Gaspard), G., né à Paris ; † 94 ans ½, 6 janvier 1757.

Trouvain (Antoine), G., né à Montdidier ; † 52 ans, 18 mars 1708.

27 août.

Drevet (Pierre), G., né à Lyon ; † 1739.

24 septembre.

Houasse fils (Michel-Ange), P. h., né à Paris ; † 50 ans, 30 septembre 1730.

25 novembre.

Massou (François-Benoît), S., né à Paris ; † 59 ans, 19 octobre 1728.

Blondel (Jean-François), trésorier des bâtiments, *honoraire amateur*, rayé le 28 décembre 1715 ; † 1756.

1708. — 28 janvier.

De Saint-Yves (Pierre), P. h.; † 50 ans, 19 mars 1715.

30 juin.

Audran neveu, le jeune (Jean), G., né à Lyon ; † 89 ans, 17 juin 1756.

Mathieu (Pierre), P. h., né à Dijon ; † 62 ans, 18 septembre 1719.

28 juillet.

De Troy (Jean-François), P. h., né à Paris en 1679 ; † 73 ans, 26 janvier 1752, à Rome.

27 octobre.

Flamen fils (Ansel), né à Saint-Omer ; † 51 ans, 9 juillet 173

24 novembre.

L'abbé Anselme (Antoine), abbé de Saint-Séverin, *honoraire amateur*; † 70 ans, 15 mai 1717.

1709. — *23 mars.*

Roussel (Jérôme), G. de méd^{es}; † 50 ans, 22 décembre 1713.

27 avril.

L'abbé Bignon, abbé de Saint-Quentin, se connaissant en tout, *conseiller honoraire amateur*; † 81 ans, 14 mars 1743.

1^{er} juin.

Desjardins, contrôleur général des bâtiments, né à Paris, *conseiller honoraire amateur*.

22 juin.

Millet (Jean), dit Francisque, fils de Francisque, P. pays.; † 57 ans ½, 17 avril 1723.

27 juillet.

Audran neveu aîné (Benoît), G., né à Lyon; † 59 ans, 2 octobre 1721.

23 août.

Dumanchin de Chavannes (Pierre), P. pays., † 72 ans, 23 décembre 1744.

26 octobre.

Feret (Jean-Baptiste), dit Baptiste, P. pays.

1710. — *25 janvier.*

De Cotte fils (Jules-Robert), contrôleur des bâtiments du roi, *honoraire amateur*; † 8 septembre 1767.

22 février.

Courtin (Jacques), P. h., né à Sens; † 26 août 1752.

1er mars.

De Ferme-l'Huis (Jean-Baptiste), médecin, bon connaisseur, *honoraire amateur*; † 74 ans 8 mois, 20 février 1731.

28 juin.

Simonneau (Charles), G., né à Orléans; † 80 ans, 22 mars 1728.

1711. — 31 janvier.

Galloche (Louis), P. h.; † 90 ans 11 mois, 21 juillet 1761.

27 juin.

Allou (Gilles), P. p., né à Paris.

31 décembre.

Cayot (Augustin), S., né à Paris; † 55 ans, 6 avril 1722.

1712. — 30 avril.

Coudray (François), S., né à Villacerf, en Champagne; † 49 ans, 29 avril 1727, à Dresde.

24 septembre.

Dumont (François), S., né à Paris; † 38 ans, 15 décembre 1726, à Lille.

29 octobre.

Nattier fils aîné de Marc (Jean-Baptiste), P. h., né à Paris; rayé le 27 avril 1726.

1713. — 27 mai.

Charpentier (René), S., né à Cuillé, en Anjou; † 48 ans, 11 mai 1723.

1714. — 28 juillet.

Poilly (Jean-Baptiste), G.; † 59 ans, 29 avril 1728.

1715. — 27 avril.

Gillot (Claude), P. de sujets galants et modernes, né à Langres, † 49 ans, 4 mai 1722.

31 août.

Coypel fils d'Antoine (Charles-Antoine), P. h., premier peintre du roi, recteur et directeur, né à Paris; † 58 ans, 14 juin 1752, aux galeries du Louvre.

Le Moyne fils jeune (Jean-Baptiste), recteur et directeur, né à Paris; † 74 ans, 25 mai 1718.

29 novembre.

Bousseau (Jacques), S., né à Chavagnac, en Poitou; † 60 ans, 13 février 1740, à Balzaïm (Espagne).

1716. — 24 juillet.

Tripier, chirurgien, professeur d'anatomie.

26 septembre.

Allegrain fils (Gabriel), P. pays., né à Paris; † 78 ans, 24 février 1748.

31 décembre.

Wleughels (Nicolas), P. h., né à Paris; † étant directeur à Rome, à 70 ans, 11 décembre 1737.

1717. — 6 février.

Boit (Charles)[1], P. min. et émail, premier peintre du roi d'Angleterre, né à Stockholm; † 64 ans, 6 février 1727.

30 juillet.

Massé (Jean-Baptiste), P. de g. et G.; † 79 ans 9 mois, 26 septembre 1767.

28 août.

Watteau (Antoine), P. de fêtes galantes, né à Valenciennes; † 35 ans, 18 juillet 1721.

Raoux (Jean), P. h., né à Montpellier; † 57 ans, 1734.

1. Reçu sur un ordre du régent, en date du 27 janvier 1717, comme étranger, quoique protestant.

DE PEINTURE ET DE SCULPTURE.

31 décembre.

THIERRY (Jean), S., né à Lyon ; † 21 décembre 1739.

ROETTIERS (Charles-Joseph), G. de médes, né à Paris ; 87 ans, 14 mars 1779.

1718. — 26 mars.

CHEREAU (François), G., né à Blois ; † 49 ans, 15 avril 1729.

30 avril.

LE BLANC (Jean), ou BLANCK, G. de médes ; † 72 ans 1/2, † 22 décembre 1749.

28 mai.

DUVIVIER (Jean), G. de médes, né à Liége ; † 74 ans 2 mois 24 jours, 30 avril 1761.

RICCI (Sébastien), de Venise, P. h. ; † 72 ans 9 mois, 13 mai 1734, à Venise.

30 juillet.

LE MOYNE fils (François), premier peintre du roi, P. h. ; † 4 juin 1737.

29 octobre.

NATTIER fils (Jean-Marc), P. h., né à Paris ; † 84 ans 8 mois, 7 novembre 1766.

1719. — 25 février.

OUDRY (Jean-Baptiste), P. h. et anim., né à Paris, le 17 mars 1686 ; † 69 ans, 30 avril 1755.

24 mars.

LANCRET (Nicolas), P. de sujets galants, né à Paris ; † 52 ans, 14 septembre 1743.

1720. — 28 juin.

RESTOUT père (Jean), P. h., né à Rouen, le 25 mars 1692 ; † 76 ans, 1er janvier 1768.

GRIMART (François), P. p., copiste de la cour, décorateur du Louvre, né à Douai ; † 1740.

27 juillet.

Pesne (Antoine), P. h. et p., premier peintre du roi de Prusse, né à Paris; † 74 ans, 5 août 1757, à Berlin.

26 octobre.

D^{lle} Cariera (Rosa-Alba), de Venise, illustre pour le pastel; † 84 ans, 15 avril 1757.

Dupuis (Charles), G.; † 3 mars 1742.

29 novembre.

Coypel (Noël-Nicolas), fils du deuxième lit de Noël Coypel et frère d'Antoine Coypel, P. h., né à Paris; † 42 ans, 14 décembre 1734.

Tardieu (Nicolas), G., né à Paris; † 69 ans, 22 janvier 1749.

1721. — 22 février.

Parrocel (Charles), P. de batailles; † 64 ans, 24 mai 1752, aux Gobelins.

26 avril.

De la Joue (Jacques), P. pays. et persp.; † 74 ans 5 mois, 12 avril 1761.

1722. — 31 janvier.

Roettiers (Norbert), G. de méd^{es}, né à Anvers; † 61 ans, 18 mai 1727.

D^{lle} Havermann (Marguerite), femme de Jacques de Mondoteguy, peinteresse de fleurs, ou se donnant pour telle [1]; † 29 ans.

[1]. « C'était une Hollandaise qui se présenta sur un tableau de fleurs d'un très-beau terminé, dans le goût de Van Husum, son maître, et apparemment de lui. On la reçut sur de fortes recommandations, et à la charge ordinaire de donner un tableau de réception. Tout ce qu'elle fit pour éluder ce point décéla la surprise qu'elle avoit... à l'Académie, et la fit ôter de sur sa liste, où elle n'a été qu'une seule année. C'est celle de 1723. Mais de ceci, nulle mention sur les registres. » (Hulst.)

28 mars.

Dieu (Antoine), P. h.; † 65 ans, 12 avril 1727.

29 août.

Delaistre (Jacques-Antoine), P. h.; † 75 ans, 10 septembre 1765.

5 décembre.

De la Motte (Jean), intendant des bâtiments, *honoraire amateur*; † 28 décembre 1738.

31 décembre.

Lucas (Auger), P. h.; † 80 ans, 10 juillet 1765.

Huilliot (Pierre-Nicolas), P. fl., fr., anim., etc.; † 78 ans, 24 décembre 1751.

1723. — 3 avril.

Desrochers (Étienne), G., né à Lyon, 8 mai 1741.

28 août.

Geuslain (Charles-Étienne), P. p., né le 9 juin 1685; † 80 ans, 10 février 1765.

25 septembre.

Desportes (Claude-François), P. anim.; † 79 ans 7 mois, 31 mai 1774.

1725. — 27 janvier.

Dubois de Saint-Gelais (Louis-François), historiographe le 27 janvier 1725, secrétaire perpétuel le 28 septembre 1725, à la place de M. Tavernier, décédé, † 68 ans, 23 avril 1737.

28 septembre.

Dorigny [le chevalier] (Nicolas), G. et P.; né à Paris; † 88 ans ½, 1er décembre 1746.

24 novembre.

De Ltry (Jacques-François), de Gand, P. p.; † 77 ans, 3 mars 1761.

Octavien (François), de Rome, P. de sujets galants; † 1736.
Micheux (Michel-Nicolas), P. fl. et fr.; † 45 ans, 28 mai 1733.

29 décembre.

Le Gros fils (Jean), P. p.; † 74 ans, 27 janvier 1745.
Collin de Vermont (Hyacinthe), P. h.; † 68 ans 10 mois, 16 février 1761.

1726. — 29 novembre.

Van Fallens (Charles), d'Anvers, P. dans le goût de Wouvermans; † 49 ans, 29 mai 1733.

1727. — 30 février.

Le Febvre (Philippe), intendant général de la chambre du roi, *honoraire amateur*; † 9 décembre 1750.

4 octobre.

De Boze (Claude-Gros), habile antiquaire, *honoraire amateur*; † 74 ans, 10 décembre 1753.

25 décembre.

Dumont le Romain (Jacques), P. h.; † 80 ans, 18 février 1781.
De Bar (Bonaventure), P. dans le goût de Watteau; † 29 ans, 1er septembre 1729.
Chardin (Jean-Baptiste-Simon), P. anim. et fr., et depuis de figures; † 81 ans, 6 décembre 1779.

1728. — 29 mai.

Le Moyne (Jean-Baptiste), fils de Le Moyne aîné; † 74 ans, 25 mai 1778.

27 novembre.

Thomassin (Simon-Henri), G.; † 53 ans, 1er janvier 1741.

31 décembre.

Le Bouteux (Pierre), P. p.; † en septembre 1750.

PATER (Jean-Baptiste-Joseph), de Valenciennes, P. de sujets modernes; † 40 ans, 25 juillet 1736.

PARRAU, chirurgien, professeur d'anatomie; † 82 ans, 2 mai 1772.

1730. — 29 juillet.

DE LARMESSIN (Nicolas), G., né à Paris; † 71 ans, 28 février 1755.

30 septembre.

PARROCEL (Pierre), d'Avignon.

27 octobre.

DUPUIS (Charles), G.; † 3 mars 1742.

29 novembre.

DROUAIS père (Hubert), P. p.; † 68 ans, 9 février 1767.

1731. — 23 février.

VAN LOO père (Jean-Baptiste), fils de Jacques, d'Aix, P. h. et p.; † 60 ans, 19 septembre 1745.

26 mai.

SERVANDONI (Jean-Jérôme), P. d'arch., de Florence, et, selon Mariette, né à Lyon; † 71 ans, 19 janvier 1766.

31 août.

COCHIN père (Charles-Nicolas), G., né à Paris; † 66 ans, 5 juillet 1754, aux galeries du Louvre.

24 novembre.

Comte DE CAYLUS (Anne-Claude-Philippe), connaisseur profond, *conseiller honoraire amateur*; † 73 ans, 5 septembre 1765.

1732. — 26 juillet.

PANINI (Jean-Paul), de Rome, P. d'arch.; † 73 ans, 1764.

27 septembre.

DE GREVENBROECK (Charles-Léopold), de Milan, P. de vues

citadines, selon M. Hultz, et, d'après les registres, P. de mar. et de vues terrestres.

1733. — 25 avril.

VAN LOO (Louis-Michel), fils de Jean-Baptiste Van Loo, P. h. et p., né à Toulouse; † 64 ans, 20 mars 1771.

24 juillet.

JEAURAT (Étienne), P. h., né à Paris; † 92 ans, 14 décembre 1789.

31 décembre.

PELLEGRINI (Antonio), de Venise, P. h.

CARS (Laurent), G., né à Paris en mai 1699; † 72 ans, 14 avril 1771.

1734. — 30 janvier.

DE BOULONGNE (Louis), conseiller au parlement de Metz, fort zélé pour les arts, *honoraire amateur;* † 79 ans, 21 février 1769.

BOUCHER (François), P. h., premier peintre du roi; † 66 ans, 30 mai 1770.

TOQUÉ (Louis), P. p.; † 76 ans, 10 février 1772.

27 novembre.

DE LOBEL (Nicolas), P. h., né à Paris; † 71 ans 1 mois, 18 mars 1763.

MILLET (Joseph-Francisque), P. pays., né à La Fère; † 80 ans, 16 juin 1777.

AVED (Jacques-André-Joseph), P. pays., né à Douai; † 64 ans, 4 mars 1766.

31 décembre.

NATOIRE (Charles), P. h., né à Nîmes, directeur de l'École de Rome; † 78 ans, 29 août 1777, à Rome.

1735. — 30 avril.

DANDRÉ BARDON (Michel-François), P. h., né à Aix; † 83 ans, 13 avril 1783.

25 juin.

CHAUFOURIER (Jean), adjoint au professeur de perspective;
† 82 ans, 27 novembre 1752, à Saint-Germain.

30 juillet.

VAN LOO (Carle ou Charles-André), frère de Jean-Baptiste Van Loo, P. h., né à Nice, 15 février 1705; † 60 ans 5 mois, 15 juillet 1765.

SURUGUE père (Louis), G.; † 6 août 1762.

29 octobre.

DU MONS (Jean-Joseph), P. h., né à Tulle; † 91 ans 6 mois, mars 1779.

5 novembre.

LAMY (Charles), P. h.; † 64 ans, 2 avril 1743.

1756. — 24 novembre.

MANGLARD (Adrien), P. de mar., né le 10 mars 1695; † 64 ans 4 mois, 1er août 1760, à Rome.

29 décembre.

MOYREAU (Jean), G.; † 71 ans 10 mois, 26 octobre 1762.

1737. — 27 mai.

ADAM aîné (Lambert-Sigisbert), S.; † 58 ans 1/2, 13 mai 1759.

TRÉMOLLIÈRE (Pierre-Charles), P. h.; † 36 ans, 11 mai 1737.

BOIZOT père (Antoine), P. h.; † 80 ans, 10 mars 1782.

1738. — 26 juillet.

LE MOYNE (Jean-Baptiste), fils de Le Moyne aîné, S.; † 74 ans, 25 mai 1778.

1739. — 26 septembre.

POITREAU (Étienne), P. pays.; † en août 1767.

31 décembre.

DE JULIENNE (Jean-Baptiste), curieux possédant un très-beau cabinet, *conseiller honoraire amateur;* † 80 ans, 19 mars 1766.

1740. — 30 juillet.

CHATELAIN (Charles), P. pays., inspecteur de la manufacture des Gobelins; † 81 ans, 2 août 1755.

3 décembre.

LUNDBERG (Gustave), de Stockholm [1], P. de p. au pastel; † 91 ans 6 mois, mars 1786, à Stockholm.

31 décembre.

LÉPICIÉ (Bernard), G., secrétaire et historiographe dès le 26 avril 1737; † 56 ans, 17 janvier 1755.

1741. — 25 février.

AUTREAU (Louis), P. p.; † 25 août 1760.

27 mai.

VINACHE (Jean-Joseph), S.; † 58 ans, 1ᵉʳ décembre 1754.

26 août.

NONNOTTE (Donat), P. p.; † 76 ans, 4 février 1785.
LADEY (Jean-Marc), P. fl.; † 39 ans, 18 mai 1749.

30 décembre.

LA DATTE (François), de Turin, S.; † 81 ans, 18 janvier 1787, à Turin.

1742. — 31 mars.

PIERRE (Jean-Baptiste-Marie), P. h., premier peintre du roi 30 juin 1770; directeur 7 juillet 1770; † 76 ans, 15 mai 1789.

1. Reçu quoique protestant, et comme étranger, par ordre du roi.

5 mai et 30 juillet 1744.

Schmidt (Georges-Frédéric) [1], G. (Prussien); † 63 ans, 25 janvier 1755.

26 *mai.*

Gabriel fils (Ange-Jacques), premier architecte du roi, succède à son père; † 83 ans, 4 janvier 1782.

30 *juin.*

Daullé (Jean), G.; † 23 août 1763.

28 *juillet.*

Cousrou fils (Guillaume), S., trésorier; † 61 ans, 13 juillet 1777.

1743. — 23 *février.*

Le Bas (Jacques-Philippe), G. de sujets flamands; † 78 ans, 14 avril 1783.

25 *mai.*

De Fontanieu (Gaspard-Moïse), conseiller d'État, aimant les arts, *honoraire amateur*; † 26 septembre 1767.

29 *novembre.*

Slodtz (Paul-Ambroise), S.; † 56 ans ½, 15 décembre 1758.

1744. — 30 *juillet.*

Pigalle (Jean-Baptiste), S.; † 72 ans, 20 août 1785.
Frontier (Jean-Charles), P. h.; † 62 ans ½, 2 septembre 1763, à Lyon.

1745. — 27 *février.*

Bouchardon (Edme), S.; † 64 ans 2 mois, 27 juillet 1762.

1. Reçu quoique protestant, et comme étranger, par ordre du roi.

30 octobre.

L'Enfant (Pierre), P. g.; † 83 ans, 23 août 1787.

1746. — 27 août. (Erreur du Registre.)

Le Bel (Antoine), P. pays.; † 84 ans, 9 mars 1793.

24 septembre.

De la Tour (Maurice-Quentin), P. p. au pastel; † 84 ans, 17 février 1788.

Portail (Jacques-André), P. il., décorateur des expositions du Louvre; † 4 novembre 1759.

1746. — 26 novembre.

Süe père (Jean-Joseph), adjoint à M. Farran, professeur d'anatomie titulaire, 2 mai 1772; † 83 ans, décembre 1795.

1747. — 7 mai.

Fréret (Nicolas), fort savant dans le costume, *honoraire amateur et associé libre* le 2 septembre 1747; † 60 ans, 8 mars 1749.

Carême, *honoraire amateur.*

9 juillet.

Surugue fils (Pierre-Louis), G.; † 76 ans, 29 avril 1772.

Création des charges d'associés libres, qui n'auront voix délibérative que quand ils passeront honoraires amateurs. (Proposition de M. de Tournehem.)

1747. — 26 août.

Comte de Baschi, virtuose, *honoraire associé libre*; *amateur*, le 29 décembre 1750; † 78 ans, décembre 1777.

Van Hultz (Henri), né à Delft en Hollande, le 24 décembre 1684; amené en France, en 1708, par M. Helvétius, le père, médecin hollandais; *honoraire associé libre*; *amateur* le 28 septembre 1753; † 69 ans 4 mois 11 jours, 5 avril 1754.

2 septembre.

Marquis DE CALVIÈRES, baron de Boucoiran, virtuose, *honoraire associé libre; amateur*, le 6 avril 1754; † 86 ans, 16 novembre 1777.

30 septembre.

Abbé DE LOWENDAL (Ulric-Frédéric), frère du maréchal du même nom, virtuose, *associé libre*; † 60 ans, 12 juillet 1754.

Chevalier DE VALLORY (Jules-Hippolyte), virtuose, *associé libre; amateur*, le 7 septembre 1765; † 87 ans, avril 1785.

WATELET (Claude-Henri), virtuose, *associé libre; amateur*, le 22 mars 1766; † 68 ans, 30 septembre 1767.

LESUEUR (Pierre), P. h. et p.

25 novembre.

HUTIN (Charles-François), né le 4 juillet 1715; † 61 ans, 29 juillet 1776, à Dresde.

2 décembre.

LE ROI prend le titre de Protecteur direct de l'Académie.

30 décembre.

VAN LOO (Charles), fils de Jean-Baptiste, P. h.

SILVESTRE (Nicolas-Charles), P., Dess^r et G.; † 68 ans, mars 1767.

1748. — 30 mars.

GUAY (Jacques), G. de pierres fines; vivait encore en 1793.

31 mai.

ISLES [seigneur d'] (Jean-Charles-Garnier), *associé libre*; † 58 ans, 12 décembre 1755.

HALLÉ fils (Noël), P. h.; † 69 ans 8 mois, 5 juin 1781.

31 décembre.

OUDRY fils (Jacques-Charles), P. anim.; † 58 ans, septembre 1778, à Lausanne.

1749. — 29 mars.

Marquis DE VOYER D'ARGENSON, *honoraire amateur*, le 26 septembre 1767; † 60 ans, 16 septembre 1782.

25 octobre.

TARDIEU fils (Jacques-Nicolas), G.; † 76 ans, 9 juillet 1791.

1750. — 19 décembre.

MARIETTZ, *honoraire associé libre; amateur*, le 31 octobre 1767; † 84 ans 4 mois 4 jours, 10 septembre 1774.

1751. — 29 mai.

SALY (Jacques), S.; † 59 ans, 1776.

28 août.

VASSÉ (Louis-Claude), S.; † 55 ans 1/2, 1er décembre 1772.

27 novembre.

COCHIN fils (Charles-Nicolas), G., secrétaire et historiographe, à la place de M. Lépicié, le 25 janvier 1775; † 76 ans, 29 avril 1790.

31 décembre.

ALLEGRAIN (Gabriel-Christophe), fils de Gabriel, S.; † 85 ans, 17 avril 1795.

1752. — 26 août.

VENEVAULT (Nicolas), P. min.; † 79 ans, 20 décembre 1775.

2 septembre.

BACHELIER (Jean-Jacques), P. fl. et P. h., le 24 septembre 1763; † 82 ans, 13 avril 1806.

1753. — 26 mai.

CHALLE (Michel-Ange-Charles), P., dessinateur du cabinet du roi, le 23 février 1765; † 61 ans, 8 janvier 1778.

28 juillet.

PERRONNEAU (Jean-Baptiste), P. p.; † 68 ans, novembre 1783.

23 août.

Vernet (Claude-Joseph), P. mar. et pays.; † 77 ans, 3 décembre 1789.

28 septembre.

Comte de Vence (Claude-Alexandre de Villeneuve), *associé libre*; † 57 ans, 6 janvier 1760.

24 novembre.

Roslin (Alexandre) [Suédois], P. p. [1]; † 75 ans, 5 juillet 1793.

1754. — *24 février.*

Rouquet, de Genève, P. émail [2].

30 mars.

Vien (Joseph-Marie), P. h.; † avril 1809.

1. Reçu sur l'ordre du roi, quoique protestant. Voici la lettre adressée à M. Silvestre, directeur de l'Académie, par le marquis de Vandières :

« M. de Saint-Contest m'a demandé, monsieur, de faire recevoir
« à l'Académie de peinture le sieur Roslin, peintre suédois de la
« religion prétendue réformée; je désire qu'il soit examiné afin de
« m'assurer s'il est en état d'y être admis. C'est au sentiment des
« artistes habiles que je m'en rapporte; et comme ils doivent être
« au-dessus de toute prévention et de tout motif de partialité, je
« me repose sur leur sincérité et sur leurs lumières. Quant à l'ob-
« stacle de religion, le roi lui fera la même grâce, et donnera
« même permission à l'Académie qu'il lui a donnée en faveur du
« sieur Lundberg. Il ne s'agit donc que de constater le mérite de
« l'aspirant par un scrutin rigoureux dans une assemblée de l'Aca-
« démie, et j'en attends le résultat pour répondre à M. de Saint-
« Contest. Exhortez messieurs vos confrères à n'avoir égard qu'au
« talent, *toute autre considération est étrangère au choix d'un
« académicien.* Comme c'est votre estime qui doit l'élire, c'est à
« ses ouvrages à solliciter pour lui. Je suis, monsieur, votre très-
« humble et très-obéissant serviteur.

« Signé de Vandières. »

2. Reçu sur l'ordre du roi, quoique protestant.

27 avril.

De la Live de Jully (Ange-Laurent), marquis de Rémoville, *associé libre; amateur*, le 29 février 1769; † 53 ans, 18 mars 1779.

1754. — 28 juin.

Dupuis (Nicolas), G.; † 26 mars 1771.

31 août.

Bergeret, receveur général des finances, *associé libre;* † 70 ans, 24 février 1785.

Falconnet (Étienne-Maurice), S.; † 75 ans, 25 janvier 1791.

29 novembre.

Valade (Jean), P. p.; † 78 ans, 13 décembre 1787.

1755. — 31 mai.

Lagrénée aîné (Louis-Jean-François), P. h.; † 19 juin 1805.

1756. — 10 janvier.

L'abbé Gouguenot (Louis), *associé libre;* † 24 septembre 1767.

31 janvier.

Jeaurat de Bertry neveu (Nicolas-Henri), P. g.

29 mai.

Challe (Simon), S.; † 45 ans, 14 octobre 1765.

26 juin.

Baldrighi (Joseph), P. h., premier peintre du duc de Parme, né à Pavie.

24 juillet.

Le Lorrain (Louis), P. h., né le 19 mars 1715; † 24 mars 1759, à Saint-Pétersbourg.

1757. — 30 avril.

Gillet (Nicolas-François), S.; † 82 ans, 7 février 1791.

30 *juillet.*

Desportes (Nicolas), P. anim.; † 69 ans, 26 septembre 1787.

D^{lle} Reboul (Marie-Thérèse), femme Vien, P. min.; † 23 décembre 1805.

1758. — 30 *septembre.*

De Machy (Pierre-Antoine), P. d'arch.

25 *novembre.*

Drouais fils (François-Hubert), P. p., né le 14 décembre 1727; † 48 ans, 21 octobre 1775.

1759. — 28 *avril.*

Caffieri (Jean-Jacques), S.; † 68 ans, 21 juin 1792.

26 *mai.*

Deshays (Jean-Baptiste-Henri), P. h.; † 35 ans 2 mois, 10 février 1765.

28 *juillet.*

Julliart (Jacques-Nicolas), P. pays.; † 75 ans, 10 avril 1790.

Voiriot (Guillaume), P. p.

23 *août.*

Doyen (Gabriel-François), P. h., né en 1726; † 1806, à Saint-Pétersbourg.

1760. — 26 *janvier.*

Pajou (Augustin), S., né le 19 septembre 1750; † 8 mai 1809.

De la Tour d'Auvergne (Godefroi-Charles-Henri), prince de Turenne, *associé libre.*

8 *novembre.*

De Boullongne fils (Jean-Nicolas), *associé libre; amateur,* le 30 décembre 1777; † 60 ans, 8 janvier 1787.

SOUFFLOT (Jacques-Germain), architecte du roi, *associé libre;* † 68 ans, 29 août 1781, aux Tuileries.

1761. — 24 juillet.

WILLE (Jean-George), G.; † 1807.

3 octobre.

CARMONA (Emmanuel-Salvador), G., à Madrid.

28 novembre.

BELLE (Clément-Louis-Marianne), P. h.; † 30 septembre 1806.

1762. — 26 juin.

ADAM (Nicolas-Sébastien), S.; † 74 ans, 27 juin 1778.

30 octobre.

FAVRAY (Antoine), P. g., à Malte.

1763. — 28 mai.

CASANOVA (François), de Londres, P. de batailles; † 75 ans, 1805.

30 juillet.

D'HUEZ (Jean-Baptiste), S.

20 août.

BAUDOIN (Pierre-Antoine), P. min.; † 15 décembre 1769.

26 novembre.

DE LA PORTE (Henri-Rolland-Horace), P. anim.; † 69 ans, 23 novembre 1793.

1764. — 7 avril.

DESCAMPS (Jean-Baptiste), P. de sujets populaires; † 80 ans, 14 août 1791.

16 octobre.

DE MONTULLÉ (Jean-Baptiste-François), *associé libre;* † 27 août 1787.

DE PEINTURE ET DE SCULPTURE.

27 octobre.

Bellengé (Michel-Bruno), P. fl.

31 décembre.

Roettiers fils (Charles-Norbert), G. de médes; † 52 ans, 19 novembre 1772.

1765. — *23 août.*

Le Prince (Jean-Baptiste), P. h.; † 1781.

28 septembre.

Guérin (François), P. h.

1766. — *26 juillet.*

Robert (Hubert), P. d'arch.

1767. — *31 janvier.*

Francin (Claude), S.; † 72 ans, 19 mars 1773.

28 février.

Dlle Leiciénska (Anne-Dorothée), de Berlin, femme Terbouche, P. g.; † 54 ans, novembre 1782.

22 août.

Loutherbourg (Philippe-Jacques), P. de batailles; † 1813.

28 septembre.

Amand (Jacques-François), P. h.; † 39 ans, 7 mars 1769.

31 octobre.

Abbé Pommyer (François-Emmanuel), *associé libre;* † 72 ans, 4 février 1784.

Blondel, d'Azincourt, *associé libre; amateur;* le 28 septembre 1782.

1768. — *30 avril.*

Baiard (Gabriel), P. h.; † 52 ans, 18 novembre 1777

25 juin.

Mouchy (Louis-Philippe), S.

29 *octobre.*

Dumont (Edme), S.; † 55 ans, 10 novembre 1775.

1769. — 25 *février.*

Brenet (Nicolas-Guy), P. h.; † 63 ans 8 mois, 21 février 1792.

4 *mars.*

Baron de Bezenval (Pierre-Joseph-Victor), *associé libre;* passe *amateur* le 7 février 1783; † 71 ans, 2 juin 1791.

1er *juillet.*

Lépicié fils (Nicolas-Bernard), P. h.; † 49 ans, 14 septembre 1784.

29 *juillet.*

Taraval (Hugues), P. h.; † 57 ans, 18 novembre 1785.
Huet (Jean-Baptiste), P. anim.

23 *août.*

Greuze (Jean-Baptiste), P. g.; † 80 ans, avril 1805.

2 *septembre.*

De Marteau (Gilles), G.; † 54 ans, 31 juillet 1776, à Liége.
Clérisseau (Charles-Louis), P. d'arch.; † 98 ans, 19 janvier 1820.

27 *octobre.*

Pasquier (Pierre), P. émail; vivait encore en 1792.

25 *novembre.*

Restout fils (Jean-Bernard), P. h.

1770. — 23 *février.*

Gois (Étienne-Pierre-Adrien), S.; † 3 février 1823.
Berruer (Pierre), S.; † 4 avril 1797.

28 *juillet.*

Dlle Vallayer (Anne), depuis femme Coster, P. g.

1ᵉʳ septembre.

Dˡˡᵉ Giroust (Marie-Suzanne), femme Roslin, P. pastel; † 87 ans 7 mois, 31 avril 1772.

(*Il est arrêté qu'on ne pourra admettre au-delà de quatre académiciennes.*)

1771. — 26 janvier.

Beaufort (Jacques-Antoine), P. h.; † 63 ans, 25 juin 1784.

Levasseur (Jean-Charles), G.

27 avril.

De Wailly (Charles), architecte; † 69 ans, 2 novembre 1798.

22 juin.

Moitte (Pierre-Étienne), G.; † 59 ans, 4 septembre 1780.

27 juillet.

Le Comte (Félix), S.; † février 1817.

1772. — 25 janvier.

Bridan (Charles), S.; † 75 ans, 28 avril 1805.

1773. — 8 mai.

Porporati (Charles), de Turin, G.; † 16 juin 1816.

31 juillet.

Jollain (Nicolas-René), P. h.

2 octobre.

Roettiers (Jacques), G. de médᵉˢ; † 77 ans, 17 mai 1784.

1774. — 2 juillet.

Pérignon (Nicolas), P. de gouaches; † 66 ans, 4 janvier 1782.

30 juillet et 6 août.

Duplessis (Joseph-Silfred), P. p., né à Carpentras.

27 *août.*

Du Rameau (Louis), P. h.; † juin 1796.

24 *septembre.*

Turgot, marquis de Launes (Anne-Robert-Jacques), ministre et contrôleur général des finances, *associé libre;* † 54 ans, 10 mars 1781.

1775. — 30 *juin.*

Lagrénée jeune (Jean-Jacques), P. h.; † 81 ans, 13 février 1821.

30 *septembre.*

Aubry (Étienne), P. p.; † 36 ans, 24 juillet 1781.

1776. — 2 *mars.*

Lempereur (Louis-Simon), G.; † 1796.

30 *mars.*

Muller (Jean-Gautier), G., né à Stuttgard; † 29 ans, à Stuttgard.

25 *mai.*

Beauvarlet (Jacques-Firmin), G.; † 1797.

28 *décembre.*

Duvivier (Pierre-Simon-Benjamin), G. de méd[es] et monnaies; † 91 ans, 11 juillet 1819.

1777. — 26 *avril.*

Cathelin (Louis-Jacques), G.

26 *juillet.*

Houdon (Jean-Antoine), S.; † 75 ans, 22 février 1823.

6 *décembre.*

Duc de Bouillon, *honoraire amateur.*

Abbé Richard de Saint-Non (Jean-Claude), *honoraire associé libre; amateur,* le 26 février 1785; † 66 ans, 25 novembre 1791.

1778. — 10 *janvier.*

Duc de Rohan Chabot, *honoraire associé libre; amateur*, le 30 avril 1765; † 1793.

31 *janvier.*

Niger (Simon-Charles), G., confirmé le 24 février 1781.

28 *novembre.*

Boizot fils (Simon-Louis), S.; † 61 ans, 10 mars 1809.

1779. — 25 *février.*

Loir (Alexis), P. p. et S.; † 73 ans, 18 août 1785.

10 *avril.*

Comte d'Affry, *honoraire associé libre; amateur*, le 28 janvier 1786; † 1793.

27 *mars.*

Jullien (Pierre), S.; † 17 décembre 1804.
Bardin (Jean), P. h.; † 77 ans, octobre 1809.

31 *juillet.*

De Joux (Claude), S.; † 85 ans, 18 octobre 1816.

28 *août.*

Monot (Martin-Claude), S.

25 *septembre.*

Weiller (Jean-Baptiste), P. ém. et min.; † 42 ans, 25 juillet 1791.

1780. — 29 *janvier.*

Suvée (Joseph-Benoit), de Bruges, P. h.; † 1807.

30 *septembre.*

Tailly de Breteuil (Jacques-Laure le Tonnelier), *honoraire associé libre;* † 63 ans, 24 août 1785.

25 *novembre.*

Callet (Antoine-François), P. h.; † 82 ans, 1823.

30 *décembre.*

Ménageot (François-Guillaume), P. h.; † 4 octobre 1816.

1781. — 7 *avril.*

Comte de Bréhan, *honoraire associé libre; amateur,* le 27 janvier 1787.

18 *août.*

Renou (Antoine), P. h., adjoint à M. Cochin, secrétaire perpétuel dès le 24 février 1776; titulaire en avril 1790; † 13 décembre 1806.

Berthelemy (Jean-Simon), P. h.; † 68 ans, 1ᵉʳ mars 1811.

Van Spaendonck (Gérard) [Hollandais], P. fl.; † 76 ans, 11 mai 1822.

1782. — 1ᵉʳ *février.*

D'Aguesseau, *honoraire associé libre; amateur,* le 1ᵉʳ septembre 1787; † 1826.

27 *avril.*

Vincent (François-André), P. h.; † 70 ans, 4 août 1816.

28 *septembre.*

Haas (Georges), de Copenhague, G.; † à Copenhague.

26 *octobre.*

De Choiseuil-Gouffier, *honoraire associé libre;* † 1817.

30 *novembre.*

Hue (Jean-François), P. pays.

1783. — 29 *mars.*

Sauvage (Piat-Joseph), P. g.

31 *mai.*

Dᵐˡˡᵉ Vigée (Louise-Élisabeth), femme Lebrun, P. p., née en 1755; † 1842.

Dᵐˡˡᵉ Labille des Vertus (Adélaïde), femme Guyard, P. p.

(*Le nombre des académiciennes fixé à quatre par le Roi.*)

23 août.

David (Jacques-Louis), P. h.; † 79 ans, 27 décembre 1825.

25 octobre.

Regnault (Jean-Baptiste), P. h.; † 75 ans, 12 novembre 1829.

1784. — 10 janvier.

Guibal (Nicolas), de Lunéville, P. h.; † 59 ans, 3 novembre 1784, à Stuttgard.

28 février.

Maréchal de Ségur, *associé libre*; † 78 ans, 8 octobre 1801.

27 mars.

Taillasson (Jean-Joseph), P. h.; † 65 ans, 11 novembre 1809.

31 juillet.

Vertmuller (Adolphe-Ulric), P. p., premier peintre du roi de Suède, né à Stockholm.

30 octobre.

Van Loo (César), fils de Carle Van Loo, P. pays.

1785. — 5 mars.

Marquis de Turpin, *honoraire associé libre.*

30 avril.

Baron d'Anthon, *honoraire associé libre.*

28 mai.

Le Barbier (Jean-Jacques-François), P. h.; † 7 mai 1826.

30 juillet.

Foucou (Jean-Joseph), S.; † 1815.

3 septembre.

Stouf (Jean-Baptiste), S., né à Paris; † 1er juillet 1826.
Comte de Parois, *honoraire associé libre.*

L'ACADÉMIE ROYALE

1786. — 28 janvier.

Comte D'Affry, *honoraire amateur.*

4 mars.

De Joubert, *honoraire associé libre*; † 62 ans, 30 mars 1792.

1er avril.

De Machy (Pierre-Antoine), professeur de perspective à la place de M. Leclerc, décédé déjà académicien depuis le 30 septembre 1748.

30 *septembre.*

Vestier (Antoine), P. p.

1787. — 3 *février.*

De la Reynière, *honoraire associé libre.*

24 *février.*

Klauber (Ignace-Sébastien), G.; † 63 ans, 1817.

30 juin.

Peyron (Jean-François-Pierre), P. h.; † 76 ans, 20 janvier 1820.

De l'Espinasse (Louis-Nicolas), P. pays.

28 *juillet.*

Perrin (Jean-Charles), P. h.

De Valenciennes (Pierre-Remi), P. pays. à la gouache; † 69 ans, 16 janvier 1819.

Denon (Dominique-Vivant), artiste de divers talents; † 78 ans, 27 avril 1825.

24 *août.*

Parisler (Jean-Georges), G.

29 *septembre.*

Baron de Breteuil, *honoraire associé libre*; † 1807.

1788. — 29 mars.

Giroust (Jean-Antoine-Théodore), P. h.

31 mai.

Mosnier (Jean-Laurent), S.
Dumont (François), de Lunéville, P. min.

27 septembre.

Bocquet (Simon-Louis), S.

1789. — 25 avril.

Moreau (Jean-Michel), G., né à Paris; † 73 ans, 30 novembre 1814.

30 mai.

L'Egillon (Jean-François), P. pays.
Van Spaendonck frère jeune (Corneille), P. fl.

27 juin.

Bilcocq (Marie-Marc-Antoine), P. g.

28 août.

De Lavallée-Poussin (Étienne), P. h.
Giraud (Jean-Baptiste), S.
Delaunay (Nicolas), G.; † 53 ans, 22 septembre 1792.

26 septembre.

Le Monnier (Charles), P. h.

3 octobre.

Monsiau (Nicolas), P. h.

1791. — 26 mars.

Desaine (Louis-Pierre), S.; † 72 ans, 13 octobre 1827.

25 juin.

Forty (Jean-Jacques), P. h.

LISTE DES AGRÉÉS

Qui ne sont pas devenus Académiciens.

1763 ALIAMET (Jacques), G.; † 60 ans, 20 mai 1788.
1781 D'ARAYNES (J. F. M.), P. h.
1771 DE SAINT-AUBIN (Augustin), G.
1737 } AVELINE, G., né à Paris.
1753 }
1749 BALECHON (J. Jos.), G.
1789 BEAUVALLET (P. N.), S.
1784 BERVIC (Ch. Cl.), G.
1785 BLAISE (Barth.), S.
1738 BOISCHOT (Guill.), S.
1767 BONNIEU (Nich. Hon.), P. h.
1788 BOUILLARD (Jacques), G.
1760 CARÊME (Ph.), P. h., exclu le 16 décembre 1778.
1741 CAZALI, de Rome, P. h.
1688 CHABRY (Marc), S.
1789 CHAISE (Ch. Ed.), P. h.
1780 CHAUDET (Ant.), S.; † 19 avril 1810.
1660 CLERMONT, P.
1704 CORNICAL (Nic.), P. h., né à Saint-Lô.
1770 COURTOIS (Nicolas-André), P. ém.
1781 DUSUCOUR (Philbert-L.), P. genr.
1779 DECORT (Henri-Fr.), d'Anvers, P. pays.
1671 }
1667 } DE DIEU (J.), dit SAINT-JEAN, P. p., rayé en 1769.
1693 }

1703 DEFER (Jean), S., né à Paris.
1683 DELABORDE, P.
1789 DELAFONTAINE (Pierre), P. perspective.
1785 DELAISTRE (Fr. Nic.), S.
1753 DELARUE (Philbert-Benoît), P. bat.
1686 DELORME (Fr.), P.
1783 DEMANNE (Jean-Louis), de Bruxelles, P. anim.
1757 DOUET (Edme J. B.), P. fl.
1724 DROUET (Pierre-Imbert.), fils de Pierre, G., né à Paris.
1665 DUMOUSTIER, P. pastel.
1784 DUPRÉ (Nic. Franç.), S.; † 58 ans, 17 avril 1787.
1681 ENRRICO (Henri), S.
1782 ESCHARD (Ch.), P. genre.
1740 FENOUILH, P. p.
1675 FERAZZO, de Venise, P. anim.
1753 FESSARD (Et.), G.; † 2 mai 1777.
1755 FLIPART (J. J.), G.; † 64 ans, 10 juillet 1782.
1789 FORTIN (Aug. Fél.), P. h.
1765 FRAGONARD (Jean-Honoré), P. h.
1752 GALIMARD (Cl. Olivier), G.; † 55 ans, 2 mars 1774.
1789 GAUFFIER (Louis), P. h.
1705 GRIMOU (Alexis), P. p., né à Argenteuil, rayé 2 mars 1709.
1769 HALL (Pierre-Adolphe), Suédois, P. min.; † 55 ans, juin 1793, à Liége.
1677 HELLART, de Reims, P.
1782 HENRIQUEZ (Ben. Louis), G.
1770 HOFFMANN (Jonas), Suédois, P. h.; † 55 ans, mars 1780, à Stockholm.
1774 HOGEL, P., de Rouen, retranché 29 octobre.
1779 JULIEN (Simon), P. h.
1677 JUMELLE, S.
1770 KRAFFT (Martin), de Vienne, G. de médes; † 32 ans, juillet 1781.

1755 L'Archevêque (Pierre-Hubert), S.; † 57 ans, 26 septembre 1778.
1683 Lavmon (Pierre), S., ancien grand prix.
1702 Leblond (Jean), P.; † 74 ans, 13 août 1709.
1683 Legeret (Jean), S.
1759 Lempereur (Louis-Simon), G.
1779 Lenoir (Simon-Bernard), P. p.
1689 Leroux (Louis), P. min.
1746 Loir (Alexis), P. p. au pastel.
1664 Lombard, P.
1689 Malassis (Ch.), P. p.
1771 Martin (Guill.), P. h.
1785 Massaerd (Jean), G.
1761 Melini (Ch.), Sarde, G.
1757 Mettais (Pierre), P. b.; † 29 mars 1759.
1773 Michel (Clodion), S.
1757 Mignot (Pierre-Ph.), S.
1673 Millet (Fr.), dit Francisque, P. pays.
1680 Millet (Henri), P.
1784 Millot ou Milot (René), S.
1783 Moitte (Jean-Guill.), S.; † 2 mai 1810.
1774 Molès (Pascal-Pierre), G., à Valence (Espagne).
1705 Monnet (Ch.), P. h.
1783 Nivard (Ch. Fr.), P. p., à Villeneuve le Roi.
1700 Nourrisson (Eust.), S.
1760 Olivier (Mich. Barth.), P. h. et genre; † 72 ans, 15 juin 1784.
1701 Paillet fils (Barth.), S.
1701 Papelard (Jacques), P. p., né à Paris, rayé le 2 mars 1709.
1763 Parrocel (Jos. Ign. Fr.), P. b.; † 76 ans, 15 décembre 1781.
1730 Parrocel (Pierre), P. h., né à Avignon.
1752 Portien, P. de fêtes galantes.

1683 Poultier (Jean), S.
1726 Ribellier (Nicolas), S.
1701 Rigaud (Gaspard), frère puîné d'Hyacinthe, P. p.; † 25 mars 1705.
1772 Robin (J. B. Cl.), P. h.
1672 Roger (Léonard), S.
1782 Rolland (Ph. Laur.), S.
1698 Roullet (Jean-Louis), G.
1702 Sarrabat (Daniel), P. h.
1779 Sergell (Jean), de Stockholm, S., premier sculpteur du roi de Suède.
1701 Simpol (Claude), P. h., né à Clamecy, rayé le 2 mars 1709.
1749 Slodtz (René-Michel-Ange), S.; † 59 ans, 28 octobre 1764.
1764 Strange (Robert), G.
1769 Tassaert (Jean-Pierre-Ant.), S.; † 69 ans, février 1788.
1784 Taunay (Nicolas-Antoine), P. pays.
1774 Théaulon (Et.), P. genre; † 30 ans, 10 mai 1780.
1786 Tierce (J. B.), P. pays.
1732 Vanderwoort (Michel), S., né à Anvers, rayé le 25 avril 1741.
1723 Vassé (Ant.), S.
1733 Verbecqt, S.; † 10 décembre 1771.
1741 Vernansal fils, P. h., né à Paris.
1789 Vernet (Ant. Ch. Hor.), P. h.
1671 Verrio (Ant.), P. h., né à Naples.
1664 Vouet (Jacq.), P.
1774 Wille fils (Pierre-Alexandre), P. genre.

Protecteurs et Vice-Protecteurs.

1648. — Janvier.

Séguier (Pierre), chancelier de France, premier protecteur de l'Académie. Se démet de cette fonction en faveur de M. le cardinal.

1655. — 29 juin.

Le cardinal Mazarin; † 59 ans, 9 mars 1661.

1661. — 3 avril.

Séguier (Pierre), qui avait conservé le titre de vice-protecteur pendant le protectorat du cardinal Mazarin, reprend, après sa mort, le titre de *protecteur*; † 84 ans, 28 janvier 1672.

1661. — 2 septembre.

Colbert (Jean-Baptiste), surintendant et ordonnateur général des bâtiments du roi, arts et manufactures de France, reçu d'abord comme *vice-protecteur*, fut, le 13 février 1672, nommé *protecteur*. Dès sa nomination comme vice-protecteur, M. de Colbert fut de fait le protecteur de l'Académie. Toutes les faveurs accordées à l'Académie furent son ouvrage, M. le chancelier ne pouvant plus protéger l'Académie que par pure bienveillance, étant devenu sans crédit; † 64 ans, 6 septembre 1683.

1672. — Mars.

A cette époque, M. de Colbert fit agréer pour *vice-protecteur* de l'Académie Jean-Baptiste Colbert, marquis de Seignelay, son fils, ministre d'État; † 39 ans, 3 novembre 1690.

DE PEINTURE ET DE SCULPTURE.

1683. — 4 décembre.

Letellier (François-Michel), marquis de Louvois, ministre d'État, surintendant des bâtiments, élu *protecteur*; † 50 ans, 16 juillet 1691.

1691. — Juillet.

Colbert (Edouard), marquis de Villacerf, ministre d'État, surintendant des bâtiments, *vice-protecteur* depuis la mort du marquis de Seignelay, en novembre 1690; devient *protecteur* à la mort de M. de Louvois; ayant cessé d'être surintendant des bâtiments (en janvier 1699), laisse ce titre à M. Mansart; † 71 ans, 16 octobre 1699.

1699. — 7 février.

Mansart (Jules-Hardouin), surintendant des bâtiments; † 63 ans, 11 mai 1708.

1705. — 30 juin.

M. de Cotte, nommé *vice-protecteur*; † 79 ans, 15 juillet 1735.

1708. — 13 juin.

De Pardaillan (Louis-Antoine), duc d'Antin, pair de France, directeur général des bâtiments, élu *protecteur*; † 71 ans, 2 novembre 1736.

1736. — 29 décembre.

Cardinal de Fleury (André-Hercule), *protecteur*.

1737. — 6 avril.

Orry (Philbert), ministre d'État, contrôleur général des finances, directeur général des bâtiments du roi, *vice-protecteur*.

1743. — 2 mars.

M. Orry, *protecteur*.

1743. — 2 décembre.

LE ROI, *protecteur* immédiat de l'Académie. La protec-

tion du roi s'était jusqu'alors répandue sur l'Académie par l'intermédiaire de ses surintendants des bâtiments, qui étaient chargés de transmettre à l'Académie les grâces et les faveurs qu'il accordait à cette compagnie.

Louis XV, depuis 1747 jusqu'à sa mort, en juin 1774.
Louis XVI, de 1774 à sa mort, 21 janvier 1793.

Le roi transmettait ses volontés à l'Académie par l'intermédiaire de ses surintendants des bâtiments, qui furent MM.

Lenormant de Tournehem (Charles-François-Paul); † 10 janvier 1746.

 1754. — 26 *octobre*.

De Vandières, marquis de Marigny.

 1774. — 3 *septembre*.

Comte d'Angivillers.

LISTE CHRONOLOGIQUE

DES DIVERS OFFICIERS DE L'ACADÉMIE

Directeurs.

1648. 1° DE CHARMOYS, *amateur des beaux-arts*, tint lieu de directeur de l'Académie en la qualité de *chef*, qu'il s'y était donnée, depuis la naissance de ce corps (*1er février* 1648) *jusqu'au 29 juin* 1655, que cette qualité fut absorbée par celle de directeur.

1655. 6 juillet. 2° RATABON (Antoine), surintendant des bâtiments jusqu'à sa mort, 12 mars 1670. — Vacance de cinq ans et deux mois.

1675. 11 mai. 3° ERRARD, jusqu'au 31 sept. 1683.

1683. 11 septembre. 4° LE BRUN, jusqu'au 23 févr. 1790. Il fut en réalité le directeur de l'Académie pendant près de vingt-huit ans, sous M. Ratabon et M. Errard et pendant son directoral.

1690. 4 mars. 5° MIGNARD, jusqu'à sa mort, 30 mai 1695.

1695. 13 août. 6° COYPEL (Noël), jusqu'au 7 avril 1699.

1699. 7 avril. 7° DE LA FOSSE, jusqu'au 24 juillet 1702.

1702. 24 juillet. 8° COYZEVOX, jusqu'au 30 juin 1705.

1705. 30 juin.	9° Jouvenet, jusqu'au 7 juillet 1703.
1708. 7 juillet.	10° Detroy (Franç.), jusqu'au 4 juillet 1711.
1711. 4 juillet.	11° Van Clève, jusqu'au 7 juill. 1714.
1714. 7 juillet.	12° Coypel (Ant.), jusqu'à sa mort, 7 janvier 1722.
1722. 10 janvier.	13° De Boullongne, jusqu'à sa mort, 21 novembre 1733.
1733. 28 novemb.	14° Les quatre recteurs, MM. Hallé, de Largillière, Coustou et Rigaud, sont chargés collectivement et par quartiers des fonctions de directeurs. Ce plan fut révoqué le 5 février 1735.
1735. 5 février.	15° Coustou, jusqu'au 5 juillet 1738.
1738. 5 juillet.	16° De Largillière, jusqu'au 7 juillet 1742.
1742. 7 juillet.	17° Frémin, jusqu'à sa mort, 17 février 1744.
1744. 28 mars.	18° Cazes, jusqu'au 23 juin 1747.
1747. 23 juin.	19° Coypel (Charles-Antoine), jusqu'à sa mort, 14 juin 1752.
1752. 29 juillet.	20° De Silvestre.
1760. 5 juillet.	21° Restout.
1763. 25 juin.	22° Dumont, directeur honoraire.
— —	Carle Van Loo.
1765. 23 août.	23° Boucher.
1768. 2 juillet.	24° Le Moyne.
1770. 7 juillet.	25° Pierre.
1789. 30 mai.	26° Vien.

Chanceliers de l'Académie.

1655.	6 juillet.	Le Brun (Charles).
1690.	8 mars.	Mignard (P.).
1695.	13 août.	Girardon (Fr.).
1715.	28 septembre.	De la Fosse.
1716.	19 décembre.	Coyzevox (Ant.).
1720.	26 octobre.	Van Clève (Corn.).
1733.	10 janvier.	Coustou (Nic.).
—	30 mai.	De Largillière.
1746.	26 mars.	Cazes.
1754.	6 juillet.	Galloche.
1761.	1er août.	Restout.
1768.	30 janvier.	Du Mont le Romain.
1781.	24 février.	Jeaurat.
1785.	8 janvier.	Pigalle.
—	3 septembre.	Vien.

Recteurs.

1655.	6 juillet.	Sarrazin.
—	—	Le Brun.
—	—	Bourdon.
—	—	Errard.
1656.	7 octobre.	Corneille.
1657.	7 juillet.	Guillain.
1658.	6 juillet.	Poerson.
1659.	5 juillet.	Van Opstal.
1671.	12 juin.	Anguier (Michel).
1674.	6 octobre.	Girardon.
1676.	24 juillet.	Domenico Guido.

1686.	27 juillet.	Des Jardins.
1689.	2 juillet.	Sève l'aîné.
1690.	8 mars.	Mignard.
—	1er juillet.	Coypel.
1694.	30 octobre.	Coyzevox.
1695.	13 août.	Paillet.
1701.	2 juillet.	Houasse.
1702.	24 juillet.	De la Fosse.
1707.	31 décembre.	Jouvenet.
1715.	28 septembre.	Van Clève.
1716.	19 décembre.	Coypel.
1717.	24 avril.	Boullongne (Louis de)
1720.	26 octobre.	Coustou l'aîné.
1722.	10 janvier.	De Largillière.
1733.	10 janvier.	Coustou le jeune.
—	30 mai.	Hallé.
—	28 novembre.	Rigaud.
1737.	2 juillet.	Le Lorrain.
1743.	6 juillet.	Cazes.
1744.	31 janvier.	Frémin.
—	28 mars.	Christophe.
1746.	28 mars.	Galloche.
—	—	Le Moyne père. Se démet le même jour.
—	—	Coypel (Ch. Ant.).
1748.	6 juillet.	De Favanne.
1752.	27 mai.	Restout.
—	29 juillet.	Du Mont le Romain.
1754.	6 juillet.	Carle Van Loo.
1761.	1er août.	Boucher.
1765.	23 août.	Jeaurat.
1768.	30 janvier.	Le Moyne.
1770.	7 juillet.	Nacoire.
—	—	Coustou.

1777. 27 septembre. Pigalle.
1778. 4 juillet. Dandré Bardon.
1781. 3 mars. Hallé.
— 7 juillet. Vien.
1783. 26 avril. Allegrain.
1785. 3 septembre. Lagrenée l'aîné.
1790. 30 janvier. Belle.
1792. 7 juillet. Pajou.

Adjoints à Recteurs.

1664. 23 juin. Van Opstal.
— 16 août. Mignard.
1667. 3 septembre. Nocret.
1668. 7 octobre. Anguier (Michel).
1672. 3 décembre. Girardon.
1675. 27 juillet. Marsy (Gaspard).
1679. 26 août. Sève l'aîné.
1681. 20 décembre. Des Jardins.
1685. 27 juillet. Le Hongre.
1689. 2 juillet. Coypel.
1690. 29 avril. Coyzevox.
— 1ᵉʳ juillet. Paillet.
1694. 30 octobre. Regnaudin.
1695. 13 août. Houasse.
1701. 2 juillet. De la Fosse.
1702. 24 juillet. Jouvenet.
1706. 3 juillet. Van Clève.
1707. 31 décembre. Coypel (Antoine).
1710. 28 septembre. Coustou l'aîné.
— 20 octobre. De Boullongne.
1717. 24 avril. De Largillière.

1720.	26 octobre.	Barrois.
1722.	10 janvier.	Detroy le père.
1726.	28 octobre.	Coustou le jeune.
1730.	6 mai.	Hallé.
1733.	10 janvier.	Rigaud.
—	30 mai.	Bertin.
—	28 novembre.	Le Lorrain.
1736.	7 juillet.	Christophe.
1737.	2 juillet.	Cazes.
1743.	6 juillet.	Frémin.
1744.	31 janvier.	Galloche.
—	28 mars.	Le Moyne.
1746.	26 mars.	Coypel (Charles-Antoine).
—	—	Favanne.
—	—	Restout.
1748.	6 juillet.	Du Mont le Romain.
1752.	29 mai.	Carle Van Loo.
—	29 juillet.	Boucher.
1754.	6 juillet.	Collin de Vermont.
1761.	7 mars.	Jeaurat.
—	1ᵉʳ août.	Le Moyne.
1765.	23 août.	Coustou.
1768.	30 janvier.	Pierre.
1770.	7 juillet.	Pigalle.
1777.	27 septembre.	Hallé.
1778.	4 juillet.	Vien.
1781.	3 mars.	Allegrain.
—	7 juillet.	Lagrenée l'aîné.
1783.	26 avril.	Falconet.
1785.	3 septembre.	Belle.
1790.	30 janvier.	Pajou.
—	—	Van Loo.
1792.	7 juillet.	Bachelier.

Professeurs.

1ᵉʳ février 1648. 12 premiers Académistes ou Anciens.	Le Brun (Ch.), ancien vice-recteur. Errard (Ch.), — — Bourdon, — — De la Hyre (Laurent), ancien. Sarrazine, ancien vice-recteur. Corneille (Michel), Id. Perrier (François), ancien. De Beaubrun (Henri), ancien. Le Sueur (Eustache), ancien. D'Egmont (Juste), ancien. Van Opstal (Gér.), anc. vice-recteur. Guillain (Simon), Id.

1650.	2 juillet.	Testelin l'aîné (Louis).
1651.	4 août.	Poësson.
—	24 août.	Baugin.
—	2 septembre.	Vignon.
—	—	Buyster.
1653.	8 mars.	Guérin.
1655.	6 mars.	Ph. de Champaigne.
—	6 juillet.	Du Guerniza (Louis).
—	—	Bernard.
—	—	Sève l'aîné (Gilbert).
—	13 novembre.	Mauperché.
1656.	7 octobre.	Hans.
—	—	De Boullongne (Louis).
—	—	Testelin le jeune (Henri).
1658.	26 juillet.	Regnaudin.
1659.	1ᵉʳ mars.	Gérard Gosuin.
—	5 juillet.	Ferdinand.
—	—	Girardon.

1659.	5 juillet.	De Marsy.
1661.	2 juillet.	Le Bicheur.
1664.	28 juin.	Paillet.
—	—	Nocret (J.).
—	—	Coypel.
—	—	Dorigny.
—	—	Mignard l'aîné.
—	—.	De Champaigne le neveu.
—.	—	Buirette.
1667.	2 avril.	Loyr.
1670.	16 octobre.	Bertholet.
—	—	Blanchard.
1672.	3 décembre.	Sève le puîné.
1674.	6 octobre.	De la Fosse.
1675.	27 juillet.	Des Jardins.
1676.	30 mai.	Blanchet.
—	3 juillet.	Le Hongre.
1677.	13 février.	Coyzevox.
1680.	27 juillet.	Houasse.
—	—	Tuby.
1681.	29 novembre.	Audran (Claude).
1681.	29 novembre.	Jouvenet.
—	20 décembre.	Montagne.
1684.	8 janvier.	Verdier.
1686.	27 juillet.	Monier.
1690.	29 avril.	Magnier p're.
—	1er juillet.	Raon.
1691.	1er décembre.	De Nameur.
1692.	20 janvier.	Corneille le jeune (Jean).
—	6 décembre.	De Boullongne l'aîné.
—	20 décembre.	Coypel le fils (Antoine).
1693.	26 septembre.	Van Cleve.
—	—	Detroy (François).
1693.	30 octobre.	De Boullongne le jeune (Louis).

1695. 13 août.		Poerson.
—	—	Ubelesqui.
1699. 4 juillet.		Mazeline.
1701. 4 juillet.		Flamen.
1702. 24 juillet.		Le Gros.
—	—	Hallé.
—	—	Coustou (Nicolas).
1704. 5 janvier.		Magnier (Philippe).
—	27 mars.	Prou.
—	14 juillet.	Vernansal.
1705. 30 juin.		De Largillière.
—	—	Colombel.
1706. 3 juillet.		Barrois.
—	—	Silvestre (Louis).
—	30 décembre.	Cornu.
1710. 27 septembre.		Rigaud.
1715. 28 septembre.		Marot.
—	—	Frémin.
—	26 octobre.	Bertin.
—	28 décembre.	Coustou le jeune (Guillaume).
1717. 29 mai.		Christophe.
—	—	Le Lorrain.
1718. 30 avril.		Cazes.
1719. 30 décembre.		Detroy.
1720. 26 octobre.		Bertrand.
—	—	Galloche (Louis).
1724. 5 février.		Le Moyne aîné.
—	8 avril.	Tavernier.
1725. 28 septembre.		Pavanne.
1726. 26 octobre.		Massou.
1728. 30 octobre.		Bousseau.
1730. 6 mai.		Verdot.
1733. 10 janvier.		Coypel (Ch. Ant.).
—	30 mai.	Le Moyne (Fr.).

1733. 28 novembre. RESTOUT (Jean).
— 31 décembre. COYPEL (Noël-Nicolas).
1735. 2 juillet. VAN LOO (L. M.).
1736. 7 juillet. DU MONT LE ROMAIN (Jacques).
1737. 2 juillet. CARLE VAN LOO (Charles-André).
— — BOUCHER (François).
— — NATOIRE (Charles).
1740. — COLLIN DE VERMONT.
1743. 6 juillet. JEAURAT.
— 28 septembre. OUDRY (Jean-Baptiste).
1744. 31 janvier. ADAM (Lamb. Sig.).
— 28 mars. LE MOYNE fils (Jean-Baptiste).
1745. 30 octobre. PARROCEL (Charles).
1746. 26 mars. BOUCHARDON (Edme).
— — COUSTOU (Guillaume).
1748. 6 juillet. PIERRE (Pierre-Jean-Baptiste).
1752. 29 mai. PIGALLE (J. B.).
— — NATTIER (J. M.).
— 29 juillet. DANDRÉ BARDON.
1754. 6 juillet. SLODTZ (Paul).
1755. 5 juillet. HALLÉ.
1756. 31 janvier. JEAURAT.
1759. 7 juillet. VIEN.
— — ALLEGRAIN.
1761. 7 mars. FALCONET.
— 1ᵉʳ août. VASSÉ.
1762. 2 octobre. LAGRENÉE l'aîné.
1765. 23 août. BELLE.
1768. 30 janvier. ADAM.
1770. 7 juillet. VAN LOO (A.).
— — BACHELIER.
— 28 juillet. LÉPICIÉ, par intérim jusqu'au 6 décembre 1777.
1773. 27 février. CAFFIERI.

DE PEINTURE ET DE SCULPTURE.

1776.	26 juillet.	Doyen (Gabriel-François).
1777.	27 septembre.	D'Huez.
1778.	4 juillet.	Brenet.
1780.	30 décembre.	Bridan.
1781.	3 mars.	Du Rameau.
—	7 juillet.	Gois.
—	28 juillet.	Lagrenée le jeune.
1784.	2 octobre.	Mouchy (Louis-Philippe).
1785.	3 septembre.	Taraval.
—	26 novembre.	Berruer.
1790.	30 janvier.	Ménageot.
—	—	Julien.
1792.	31 mars.	Suvée.
—	7 juillet.	Lecomte.
—	—	Vincent.

Adjoints à Professeurs.

1664.		Nocret.
—		Coypel (Noël).
1664.		D'Origny.
—		Mignard l'aîné.
—		Lerambert.
1665.	4 juillet.	Sève le puîné, le premier élu en forme.
—	—	Le Gendre (Nicolas).
—	27 septembre.	Michelin (Jean).
1666.		Loir.
1668.	3 mars.	Anguier (M.).
1670.	25 octobre.	Blanchard (Gabriel).
—	—	Le Hongre.
1672.	1er octobre.	Des Jardins.

1673.	26 février.	Marsy (Balth.).
—	2 septembre.	De la Fosse.
—	27 octobre.	Corneille l'aîné (Michel).
1675.	27 juillet.	Raon.
—	—	Houasse.
1676.	11 avril.	Coyzevox.
—	3 juillet.	Tubi (Baptiste).
—	—	Audran l'aîné.
—	—	Jouvenet.
—	—	Monier (P.).
1678.	1er juillet.	De Platte-Montagne (Nicolas).
1681.	29 novembre.	Verdier.
—	—	Licherie.
—	—	Stella.
—	20 décembre.	De Nameur.
1683.		Massou.
1684.	8 janvier.	Magnier.
—	—	De Boullongne l'aîné.
—	2 décembre.	Coypel (Antoine).
1686.	27 juillet.	Corneille le jeune.
1687.	20 décembre.	Poerson.
1690.	29 avril.	Le Gros.
—	1er juillet.	Mazeline.
—	—	De Boullongne le jeune (L.).
1691.	1er décembre.	Van Cleve.
1692.	26 janvier.	Uselesqui (Alexandre).
—	6 décembre.	Detroy (François).
—	20 décembre.	Magnier le fils (Philippe).
1693.	26 septembre.	Le Conte.
—	—	Hallé (Cl.).
1694.	30 octobre.	Flamen le fils.
1695.	13 août.	Prou.
—	—	Coustou (Nicolas).
—	—	Vernansal.

1699. 4 juillet. DE LARGILLIÈRE.
1701. 27 août. COLOMBEL.
1702. 24 juillet. RIGAUD.
— — BARROIS.
1704. janvier. SILVESTRE (L.).
— 27 mars. COTELLE.
— 14 juillet. CORNU.
1705. 30 juin. MAROT.
— — BERTIN.
1706. 3 juillet. HURTRELLE.
— — COUSTOU le jeune.
— 30 décembre. FRÉMIN.
1708. 24 novembre. CHRISTOPHE.
1710. 27 septembre. LE LORRAIN.
1715. 28 septembre. POIRIER.
— — CAZES.
— 26 octobre. TAVERNIER.
— 28 décembre. LE MOYNE l'aîné.
1716. 24 juillet. DETROY le fils.
1717. 29 mai. DE FAVANNE.
— — BERTRAND.
1718. 30 avril. GALLOCHE.
1719. 30 décembre. VERDOT.
1720. 26 octobre. COYPEL le fils.
— — CAYOT.
1722. 25 avril. MASSON.
1723. 29 mai. DU MONT.
1724. 24 février. BOUSSEAU.
— 8 avril. DIEU.
1725. 23 avril. LE MOYNE, Sc.
— 28 septembre. TOURNIÈRES.
1726. 28 octobre. D'ULIN.
1727. 5 juillet. LE MOYNE (Fr.).
1728. 30 octobre. THIERRY.

1730.	6 mai.	RESTOUT.
1731.	27 octobre.	COYPEL (N. N.).
1733.	10 janvier.	VAN LOO (J. B.).
—	23 novembre.	COLLIN DE VERMONT.
—	31 décembre.	DU MONT LE ROMAIN.
1735.	2 juillet.	VAN LOO (L. M.).
—	—	BOUCHER.
—	—	NATOIRE.
1736.	7 juillet.	CARLE VAN LOO.
1737.	2 juillet.	JEAURAT.
—	—	ADAM l'aîné.
—	—	TRÉMOLIÈRES.
—	—	DANDRÉ BARDON.
1739.	4 juillet.	OUDRY.
1740.	2 juillet.	LE MOYNE le fils, Sc.
1743.	6 juillet.	COUSTOU (G.).
—	28 septembre.	LA DATTE.
1744.	31 janvier.	PARROCEL (Ch.).
—	28 mars.	PIERRE.
1745.	3 avril.	BOUCHARDON.
—	30 octobre.	PIGALLE.
1746.	26 mars.	NATTIER.
1746.	26 mars.	SLODTZ (P. A.).
1748.	6 juillet.	HALLÉ (Noël).
1751.	31 décembre.	PIGALLE.
1752.	8 avril.	NATTIER.
—	29 avril.	SLODTZ.
—	29 juillet.	ALLEGRAIN.
1754.	6 juillet.	VIEN.
—	29 décembre.	Une délibération de l'Académie remet en vigueur le règlement qui soumet au concours les candidats aux places d'adjoint à professeur.
1755.	5 juillet.	FALCONET.

1758.	25 février.	Leclerc fils. Nommé en reconnaissance des services du père sans avoir été reçu académicien.
—	29 avril.	Lagrenée l'aîné.
—	—	Vassé.
1760.	5 juillet.	Deshayes.
—	—	Van Loo (Amédée).
1762.	30 juillet.	Belle.
—	—	Pajou.
1763.	26 novembre.	Adam.
—	—	Bachelier.
1765.	2 mars.	Caffiéri.
1767.	29 août.	Doyen.
—	—	Francin.
1770.	28 juillet.	Briard.
—	—	D'Huez.
1773.	31 décembre.	Brenet.
—	—	Bridan.
1776.	27 juillet.	Du Rameau.
—	—	Gois.
—	—	Lagrenée jeune.
1777.	6 décembre.	Lépicié.
1778.	4 juillet.	Taraval.
1781.	27 octobre.	Berruer.
—	—	Ménageot.
—	—	Julien.
—	—	Suvée.
1785.	24 septembre.	Lecomte.
—	—	Vincent.
—	26 novembre.	Boizot.
1792.	7 juillet.	David.
—	—	Houdon.
—	—	Regnault.
—	—	Dejoux.
—	—	Berthellemy.

Professeurs et Adjoints à Professeurs de Géométrie, de Perspective et d'Anatomie.

Dès 1648.

Bosse (Abraham), prof. de géom. et de persp.; exclu le 7 mai 1661.

Quatroulx (Franç.), chirurgien, prof. d'anat.; † 78 ans, 9 septembre 1672.

1662. — 25 mai.

Migon (Étienne), prof. de géom. et de persp.; † 75 ans, 11 septembre 1679. Remplace Bosse en 1666.

1672. — 5 novembre.

Fricquet (Jacques-Claude), dit de Vaux Rose, prof. d'anat.; † 68 ans, 25 juin 1716.

1680. — 24 février.

Joblot (Louis), adj. à Séb. Leclerc pour la persp., élu prof. titulaire le 4 janvier 1699; † 77 ans, 27 avril 1723.

1716. — 24 juillet.

Taipier, chirurgien, prof. d'anat.

1728. — 31 décembre.

Sarrau, chirurgien, prof. d'anat.; † 82 ans, 2 mai 1772.

1735. — 25 juin.

Chaurouier (Jean), adjoint au prof. de persp.; † 82 ans, 27 novembre 1757.

1746. — 26 novembre.

Sue père (Jean-Joseph), adjoint à Sarrau, prof. titulaire d'anat. le 2 mai 1772; † 83 ans, 31 décembre 1792.

1758. — 4 février.

CHALLE (Michel-Ange-Charles), professeur de perspective;
† 8 janvier 1778.

1758. — 4 février.

LECLERC fils (Jacques-Sébastien), adj. au prof. de persp.,
titulaire le 31 janvier 1778; † 17 mai 1785.

1786. — 1er avril.

DE MACHY (P. Ant.), prof. de persp.; † septembre 1807.

1789. — 28 mars.

SUE fils, adj. au prof. d'anat., titulaire le 31 décembre
1791; † avril 1830.

Secrétaires et Historiographes.

1650. — 2 juillet.

TESTELIN (H.), destitué par ordre du roi le 10 octobre
1681.

1681. — 20 décembre.

GUÉRIN (Nicolas), historiographe en 1705.

1683. — 30 janvier.

GUILLET DE SAINT-GEORGE, secrétaire et historiographe.

1714. — 24 mars.

TAVERNIER (François).

1725. — 27 janvier.

DUBOIS DE SAINT-GELAIS (L. Fr.), secrétaire et historiographe.

1737. — 16 avril.

LÉPICIÉ (Bernard), secrétaire et historiographe.

L'ACADÉMIE ROYALE, ETC.

1755. — 25 janvier.

Cochin (Ch. Nic.), secrétaire et historiographe.

1776. — 24 février.

Renou, secrétaire adjoint, titulaire le 1ᵉʳ mai 1690; † décembre 1806.

Il resta secrétaire de l'École des beaux-arts à partir de 1803, époque à laquelle il y eut division entre l'Institut et l'École des beaux-arts.

1803. — 5 février.

Lebreton (Joachim), succède à M. Renou comme secrétaire de l'Institut; † à Rio-Janeiro, 9 juin 1819.

1816. — 30 mars.

Quatremère de Quincy; † 28 décembre 1849.

1839. — 29 juin.

Raoul-Rochette; † 5 juillet 1855.

1854. — 29 juillet.

Halévy, secrétaire actuel.

TABLE DES MATIÈRES

Avant-propos ... I

Introduction .. 1

Chapitre I^{er}. — Régime antérieur à l'établissement de l'Académie... 17

 — § 1^{er}... Id.

 — § 2.. 20

 — § 3.. 51

Chapitre II. — Etablissement de l'Académie royale. — Création d'une compagnie rivale. — Transaction et jonction des deux Académies... 63

Chapitre III. — Régime de la jonction. — Discordes intestines. — Rupture du contrat................................. 95

Chapitre IV. — Régime transitoire de 1655 à 1664. — Constitution définitive de l'Académie royale.................. 116

Chapitre V. — Coup d'œil général............................ 147

Chapitre VI. — Conclusion.................................... 186

Pièces justificatives... 193

1. — Requête de M. de Charmois............................. 195

II. — Arrest du Conseil d'État du 27 Janvier 1648 portant deffenses aux Maistres Jurez Peintres et Sculpteurs de donner aucun trouble ни empeschement aux Peintres et Sculpteurs de l'Académie.. 208

III. — Statuts et Réglements de l'Académie................ 311

IV. — Lettres Patentes d'approbation desdits Statuts (Février 1648)... 216

V. — Arrest du Conseil d'Estat du 19 Mars 1648, portant main-levée d'une saisie faite sur l'Ordonnance de M. le Lieutenant Civil et évocation de toutes les causes de l'Académie au Conseil de Sa Majesté............................ 219

VI. — Articles pour la jonction de l'Académie Royale avec la Maîtrise, du 7 Juin 1651, et Transaction faite en conséquence desdits articles le 4 Aoust suivant.................. 221

VII. — Arrest du Parlement du 7 Juin 1652, qui ordonne l'enregistrement desdites Lettres Patentes................. 227

VIII. — Autres Statuts ajoutez le 24 Décembre 1654 à ceux cy-dessus... 229

IX. — Brevet du 28 Décembre 1654, par lequel Sa Majesté accorde à l'Académie la Galerie du Collège Royal de l'Université de Paris, avec mille livres de pension et les mêmes droits qu'à ceux de l'Académie Françoise et aux Commensaux... 236

X. — Lettres Patentes du mois de Janvier 1655, sur le Brevet cy-dessus, portant, outre cela, permission à l'Académie de choisir telles personnes de la plus haute qualité et condition du Royaume que bon luy semblera pour sa protection et vice-protection.. 239

XI. — Arrest du Parlement du 23 Juin 1655, pour l'enregistrement desdites Lettres................................... 244

XII. — Brevet du 6 Mai 1656 en faveur de l'Académie, portant permission d'occuper dans les Galeries du Louvre le logement du sieur Sarazin Sculpteur...................... 245

XIII. — Contrat (du 28 Juin 1656) d'acquisition dudit logement par l'Académie en conséquence du Brevet cy-dessus. 248

XIV. — Brevet du 13 Avril 1657 en faveur de l'Académie qui luy accorde au lieu du logement cy-dessus, l'Attelier du sieur du Bourg.. 250

XV. — Arrest du Conseil d'Estat du 24 Novembre 1662 contre certains Étudiants qui avaient entrepris de tenir une Académie, et poser un modèle............................. 252

XVI. — Arrest du Conseil d'Estat du 8 Février 1663, portant défenses à ceux qui ne sont pas de l'Académie Royale de Peinture et de Sculpture de prendre la qualité de Peintres et Sculpteurs de Sa Majesté............................. 254

XVII. — Lettres Patentes du mois de Décembre 1663, portant approbation de nouveaux Statuts pour l'Académie que Sa Majesté met sous la protection de Monsieur le Chancelier Séguier et vice-protection de Monsieur Colbert, avec 4,000 liv. de pension................................. 256

XVIII. — Nouveaux et derniers Statuts et Règlements de l'Académie du 24 Décembre 1663, contenant 27 articles qui comprennent et corrigent tous les Statuts précédents.. 264

XIX. — Arrest du Parlement du 14 May 1664, pour l'enregistrement desdites Lettres Patentes et Statuts................ 271

XX. — Arrest du Parlement du 23 Décembre 1668, portant défenses à toutes personnes de prendre la qualité de Peintre du Roy.. 275

XXI. — Arrest du Conseil d'Estat du 21 Juin 1676, portant défenses de copier et mouler les ouvrages des Sculpteurs de l'Académie... 276

XXII. — Lettres Patentes du mois de Novembre 1676, pour l'établissement des Écoles Académiques de Peinture et de Sculpture dans toutes les villes du Royaume où elles seront jugées nécessaires.................................... 278

XXIII. — Règlement pour l'établissement desdites Écoles Académiques au nombre de 9 articles..................... 281

Pièces relatives à la maîtrise : N° 1.............................	285
— N° 2...	294
— N° 3...	298
Liste chronologique des membres de l'Académie royale de peinture et de sculpture..........................	325